KB144823

도시를 걷는
여자들

FLÂNEUSE:
Women Walk the City in Paris, New York, Tokyo, Venice, and London
by Lauren Elkin

Copyright © Lauren Elkin 2016
All rights reserved.
First published as Flaneuse by Chatto & Windus, an imprint of Vintage.
Vintage is part of the Penguin Random House group of companies.

Lauren Elkin has asserted her right to be identified as
the author of this Work in accordance with the Copyright,
Designs and Patents Act 1988

Korean Translation Copyright © ScienceBooks 2020

Korean translation edition is published by arrangement with
Chatto & Windus, an imprint of The Random House Group Limited
through EYA.

이 책의 한국어 판 저작권은 EYA를 통해
Chatto & Windus, an imprint of The Random House Group Limited와
독점 계약한 ㈜사이언스북스에 있습니다.

저작권법에 의해 한국 내에서 보호를 받는 저작물이므로
무단 전재와 무단 복제를 금합니다.

도시를 걷는 여자들

Flâneuse

도시에서 거닐고 전복하고 창조한
여성 예술가들을 만나다

로런 엘킨 지음
홍한별 옮김

반비

일러두기

1 각주는 모두 이해를 돕기 위해 옮긴이가 단 것이다.

2 소설, 미술 작품, 영화 등의 제목은 한국에 소개된 경우 기존 번역 제목을
따랐다. 단, 내용상 필요한 경우 원제를 번역하고 병기했다.

교차로의 여신 트리비아에게 바친다

그녀는 방랑자, 부랑자, 망명자, 난민, 추방자, 떠돌이, 유랑객이다.
가끔은 정착하고 싶은 생각도 들지만,
호기심, 슬픔, 불만 때문에 그럴 수가 없다.
— 데버라 리비, 『지형을 삼키며(*Swallowing Geography*)』

차례

프롤로그 · 여성이 도시를 걷는다는 것 17

롱아일랜드 · 뉴욕 47

파리 · 그들이 가던 카페 69

런던 · 블룸즈버리 111

파리 · 혁명의 아이들 149

베네치아 · 복종 187

도쿄 · 안에서 227

파리 · 저항 277

파리 · 동네 313

모든 곳 · 땅에서 보는 광경 361

뉴욕 · 귀환 395

에필로그 · 도시를 다시 쓰는 여성의 걷기 419

감사의 말 424

옮긴이의 말 427

참고 문헌 431

주 440

파리의 길 위에서 한 여자가 걸음을 멈추고 담뱃불을 붙인다. 한 손에는 성냥을 들었고 다른 손에는 성냥갑과 장갑을 쥐었다. 여자의 길쭉한 형상이 가로등 그림자와 나란히 곧게 서 있고 뒤쪽 벽을 향해 사선 두 개가 뻗은 장면을 향해 사진사는 셔터를 누른다. 여자는 지나간다. 멈춘다. 영원하다.

벽에 경고 문구가 뚜렷하게 쓰여 있다. Défense d'Afficher et de faire aucun Dépôt le long de ce(……를 따라 광고와 투기 금지), 그런데 경고 문구가 프레임 안에 다 들어가지 못하고 잘렸다. 파리 시내 담벼락에서는 데팡스 다피셰, 즉 광고 금지라는 문구를 심심찮게 볼 수 있다. 19세기 말에 파리가 광고판으로 뒤덮인 황무지가 되지 않게 하려고 취한 광고 금지 조치의 흔적이다. 경고문 위에 스텐실로 인쇄된 글자들이 샤르퀴트리(charcuterie, 돼지고기)를 여기나 아니면 가까운 곳에서 구할 수 있었음을 알려준다.(경고를 대놓고 무시한 걸까, 아니면 이 글자가 금

지 문구보다 먼저 쓰인 걸까?) 그 아래에는 사람 얼굴 모양을 그린 낙서가 있다.

1929년이다. 여자가 공공장소에서 담배를 피우는 게 낯설지 않은 모습이 되었을 때다. 그럼에도 이 사진은 위반의 느낌을 준다. 하루가 끝나고, 여자는 이곳을 뜨고, 사진가도 떠나고, 해가 기울고, 그에 따라 가로등 그림자도 움직일 것이다. 그렇지만 과거의 이 장소의 모습에서 우리가 볼 수 있는 것은 이 순간이 전부다. 벽을 배경으로 뚜렷한 윤곽을 그리며 금지와 저항의 장소에서 막 담배에 불을 붙이려고 하는 여자. 누구인지 알 수 없는 여자는 불멸하는 독특한 존재로 두드러지게 남았다.

이 시기 도시의 모습을 담은 흑백 사진, 특히 여자들이 찍은 사진을 보면 나는 늘 충격을 받는다. 이 사진을 찍은 마리아네 브레슬라우어(Marianne Breslauer), 또 로르 알뱅기요(Laure Albin-Guillot), 일제 빙(Ilse Bing), 그리고 발터 베냐민의 친구이며 베냐민과 같이 혹은 홀로 아케이드에서 돌아다니며 사진을 찍고 배회했던 게르마이네 크룰(Germaine Krull). 이 여자들은 눈에 뜨이지 않고 돌아다니기 위해서, 또 하고 싶은 일을 바라는 대로 자유로이 하기 위해서 도시로 왔다.(혹은 이곳에서 태어났을 수도 있고 다른 도시에서 여기로 왔을 수도 있고.)

나도 머릿속에서 이와 비슷하지만 다른 이미지를 그려보았다. 사진이 아니라 일기나 소설 속에 남은 순간들이다. 남자처럼 입고 거리를 돌아다니며 군중 속의 '원자'가 되어 도시에서 길을 잃었던 조르주 상드(George Sand)의 모습이 있다. 진 리스

(Jean Rhys) 소설 속의 인물들이 카페 테라스를 지나쳐 걷다가 카페 안 손님들의 배척하는 눈길에 움츠러드는 모습이 있다. 브레슬라우어의 사진이나 내 머릿속의 이런 이미지들은 도시 경험에서 가장 핵심적인 문제를 제기한다. 우리는 개인인가 군중의 일부인가? 우리는 두드러지고 싶은가 눈에 뜨이지 않게 섞이고 싶은가? 어느 쪽이든 뜻대로 하기가 가능하기는 한가? 성별과 무관하게, 우리 각자는 군중 속에서 어떻게 비치기를 바라나? 시선을 끌기를 바라나 시선을 피하기를 바라나? 현저한 존재이기를 바라나 눈에 뜨이지 않고 묻히기를 바라나? 돋보이기를 바라나 무시되기를 바라나?

데팡스 다피셰. 광고 금지. 그럼에도 그녀는 그곳에 있다. 엘 사피슈(Elle s'affiche). 그녀는 자신을 드러낸다. 도시를 배경으로 모습을 나타낸다.

프롤로그

—

여성이 도시를
걷는다는 것

내가 플라뇌르(flâneur, 산보자)라는 단어, 아치가 얹힌 â에 구불거리는 외르(eur)라는 발음까지 붙은 독특하고 우아한 프랑스어 단어를 처음 만난 게 어디에서였을까? 1990년대 파리에서 공부할 때 처음 접했겠지만 책에서 본 것 같지는 않다. 사실 파리에서 보낸 그 학기에는 읽어야 하는 책들을 별로 안 읽었다. 어디에서 봤다고 분명히 집어 말할 수 없는 까닭은 내가 플라뇌르라는 단어를 알기 전에도 나 스스로 플라뇌르가 되어 센강 좌안에 있는 내가 다니던 학교 주위 거리를 돌아다녔기 때문이다.

프랑스어 동사 flâner에서 파생되었고 '정처 없이 돌아다니는 사람'을 뜻하는 플라뇌르라는 단어는 19세기 초반 유리와 강철로 덮인 파리의 파사주(passages, 아케이드)에서 탄생했다. 오스만(Georges-Eugène Haussmann)[+]이 재투성이 염소젖 치즈를 칼

+ 19세기 파리 개발 사업을 추진한 행정관.

로 자르듯이 칙칙하고 중구난방인 건물들의 외피를 가르는 눈부신 대로를 놓았을 때에도 플라뇌르는 그 길을 따라 걸으며 도시의 장관을 눈에 담았다. 플라뇌르는 남성적 특권과 여유를 지닌 인물형이다. 시간도 있고 돈도 있으나 당장 신경 써야 할 일은 없는 사람. 플라뇌르는 도시 다른 거주민들은 잘 알 수 없는 방식으로 도시를 이해한다. 플라뇌르는 도시를 발로 머릿속에 담았다. 길모퉁이, 골목, 계단을 하나 지날 때마다 새로운 몽상을 머리에 떠올린다. 여기에서 무슨 일이 일어났나? 누가 이곳을 지나갔나? 이 장소에는 어떤 의미가 있나? 플라뇌르는 도시 전체에 진동하는 코드에 주파수를 맞추고 있기 때문에 이런 것들을 모르면서도 안다.

나는 무지한 탓에 플라네리(flânerie, 산보)라는 것을 내가 만들어낸 줄 알았다. 나는 미국 교외에서 태어났는데 내가 자란 곳에서는 어딜 가든 반드시 차를 타고 간다. 특별한 이유 없이 걸어 다니면 좀 괴상한 사람으로 취급받기 십상이다. 그런데 파리에서는 아무 목적지 없이 몇 시간이고 걸을 수 있었다. 도시가 어떻게 짜여 있는지 보고 이곳저곳에서 도시의 비공식 역사를 엿보았다. 저택 전면에 박힌 총알, 건물 옆면에 스텐실로 남은 밀가루 회사나 더 이상 존재하지 않는 신문사의 이름(그래피티 그리는 사람들이 여기에 덧붙여 그림을 그리기도 했다.), 도로 공사 도중에 돌로 포장된 옛길이 드러났고, 현재 도시의 외피로부터 몇 꺼풀 아래에 있는 땅이 서서히 위로 자꾸 올라왔다. 나는 잔재, 질감, 우연, 만남, 뜻밖의 틈새를 찾으려 했다. 내가 파리를

가장 진하게 경험한 것은 문학을 통해서도 음식을 통해서도 박물관을 통해서도, 파리 부르스 역 근처 다락방 시절에 영혼에 깊은 상처를 남긴 연애를 통해서도 아니었다. 수도 없이 걸어서였다. 파리 6구 어딘가를 헤매며 평생 도시에 살고 싶다, 특히 파리에 살고 싶다는 생각을 했다. 한 발을 다른 발 앞에 놓는 행동이 나에게 안겨준 전적인 자유의 느낌 때문이었다.

나는 아브뉴 드 삭스에 있는 아파트와 뤼 드 슈브뢰즈에 있는 학교를 오가며 불르바르 몽파르나스에 홈이 파일 정도로 걸어 다녔다.[+] 그 대로변 식당 이름을 읽으며 교과서에 나오지 않는 프랑스어를 배웠다. 레 자주(Les Zazous, 바둑판무늬 재킷을 입고 앞머리를 부풀려 빗어 올린 1940년대 스윙 재즈 가수를 가리키는 말이다.)가 뭔지 알게 됐고, 레스토랑 수드웨스트 에 콩파니(Restaurant Sud-Ouest & Cie)를 보고 영어의 '앤드 컴퍼니(& Co)'에 해당하는 프랑스어가 '에 콩파니(& Cie)'라는 걸 배웠고, 폼 드 팽(Pomme de pain)이라는 빵집 이름에서 솔방울을 가리키는 단어 폼 드 팽(pomme de pin)을 알게 됐다. 빵집과 솔방울이 무슨 상관이 있길래 그런 동음이의어를 썼는지는 끝내 이해 못했지만, 날마다 학교에 가는 길에 안 공작부인이라는 프레츨 가게에 들려 오렌지주스를 사면서 안 공작부인이 누구고 프레츨과는 무슨 관계인지 궁금해했다. 프랑스 사람들이 미국 지리가 헷

[+] 프랑스 도시의 거리 이름에는 아브뉴(avenue), 뤼(rue), 불르바르(boulevard) 등이 붙는다. 아브뉴와 불르바르는 보통 가로수가 있는 대로다.

갈렸는지 인디아나 카페라는 이름의 식당에서 텍스멕스(텍사스의 멕시코식 음식) 요리를 파는 현상에 대해 생각에 잠기기도 했다. 나는 불르바르 몽파르나스 양쪽의 유명한 카페들을 지나쳐 걸었다. 라 로통드, 르 셀렉, 르 돔, 라 쿠폴. 파리에 온 미국 작가들이 몇 세대에 걸쳐 뻔질나게 드나들던 곳이다. 카페 차양 아래 이전 세대 작가들의 유령이 20세기의 변화는 아랑곳 않고 웅크리고 앉아 있다. 뤼 바뱅으로 접어들면 거리와 같은 이름의 카페가 나오는데 쿨한 고등학생들이 학교가 끝나면 여기로 몰려왔다. 보란 듯이 담배를 피우고 소매가 팔 길이보다 긴 웃옷에 컨버스 스니커즈를 신은 학생들. 검은 곱슬머리의 남학생들, 화장기 없는 여학생들.

대담해진 나는 곧 뤽상부르 공원에서 뻗어 나온 길로 접어들었다. 학교에서는 걸어서 몇 분 거리였다. 그때 보수공사 중이던 생쉴피스 교회가 나왔는데 생자크 타워처럼 수십 년째 공사가 끝나지 않았다. 탑 주위를 둘러싼 비계가 언제나 치워질지, 그런 날이 오기는 할지 아무도 몰랐다. 나는 생쉴피스 광장에 있는 카페 드 라 메리에 앉아 세상이 지나가는 걸 구경했다. 내가 살면서 본 중에 가장 마른 여자일 듯싶은 여자가 리넨 옷을 입고 있었는데 뉴욕에서라면 촌스러웠을 테지만 파리에서는 너무나 시크하게 보였다. 두셋씩 짝을 지어 다니는 수녀들, 나무 둥치에 남자아이 쉬를 누이는 여피족 엄마. 나는 눈에 보이는 모든 것을 기록했다. 프랑스 작가 조르주 페렉도 이 광장 바로 이 카페에 앉아 1974년 한 주 동안 모든 것을, 택시, 버스, 페이

도시를 걷는 여자들

스트리를 먹는 사람들, 거리에 부는 바람 등을 전부 기록했다는 사실은 몰랐다. 페렉이 '하부일상(infraordinary)'이라고 부른 것, 곧 아무 일도 일어나지 않을 때 일어나는 일들, 일상의 뜻밖의 아름다움을 독자들이 알아차리게 하기 위해서였다. 나는 게다가 내가 가장 좋아하는 책 가운데 하나가 될 주나 반스의 『나이트우드』의 배경이 그 카페와 카페 위 호텔이라는 사실도 몰랐다. 파리는 나에게 가장 중요한 정신적·개인적 참조점이 있는 곳인데다가 계속해서 그런 지점들이 또 새로 만들어지고 있었다. 이제 막 파리를 만났을 뿐인데.

나는 영문학 전공이기 때문에 사실 원래는 런던에 가고 싶었다. 그런데 절차상 문제 때문에 어쩌다 보니 파리에 오게 되었다. 파리에 오고 한 달 만에 완전히 사로잡혔다. 파리의 거리를 걷다 보면 순간 걸음을 멈추게 되는 때가, 심장이 덜컥 멈춘 것 같은 때가 있다. 나 말고 주위에 아무도 없는데도 사방이 존재로 가득한 것처럼 느껴질 때가 있다. 이곳은 무언가가 일어날 수 있는 곳, 무언가가 일어났던 곳이었다. 삶이 미래 시제로 어형 변화가 되어 있는 뉴욕에 살 때에는 결코 느끼지 못했던 감정이다. 파리에서는 집 밖에서 시간을 많이 보내면서 거리마다 어울리는 이야기들을 상상했다. 파리에서 지낸 여섯 달 동안 거리는 집과 목적지 사이의 공간이 아니라 열정을 불러일으키는 곳이 되었다. 어디든 흥미로워 보이는 곳이 있으면 그곳으로 갔다. 무너져 내리는 벽, 알록달록 꽃이 핀 창가 화분, 길 저쪽 끝에 있는 무언가 신기한 것(실제로는 아무것도 아니고 교차하는 다른

길에 불과할 수도 있지만)에 이끌려갔다. 어떤 것이든, 느닷없이 드러난 아주 사소한 무엇이라도 나를 끌어당겼다. 모퉁이를 돌 때마다 나는 오늘은 나의 것이고 내가 원하지 않는 곳에는 갈 필요가 없음을 되새겼다. 나는 정말 놀라울 정도로 책임감으로부터 자유로웠는데, 흥미롭다고 생각되는 일을 해야겠다는 마음을 제외하고 아무런 야심도 없었기 때문이다.

처음에는 두 정거장 거리를 가려고 지하철을 탄 적도 있었다. 여기에서 저기까지가 얼마나 가까운지 감도 없고 파리가 얼마나 걷기 좋은 곳인지도 몰랐기 때문이다. 발로 돌아다녀보기 전에는 내가 어느 공간에 있는지, 각 장소가 서로 어떻게 연결되는지를 알 수 없었다. 어떤 날은 5마일도 넘는 거리를 걸어 다니다가 아픈 발로 룸메이트들에게 들려줄 이야기 한두 개를 가지고 집으로 돌아왔다. 뉴욕에서는 보지 못했던 것들을 보았다. 길가에 쭈그려 앉아 고개를 숙이고 팻말을 들고 돈을 구걸하는 거지들.('로마(집시)'라고 들었다.) 아기를 데리고 있는 사람도 있고 개를 데리고 있는 사람도 있었다. 천막 아래, 계단 아래, 아치 아래에 사는 노숙자들. 파리의 오래된 구석마다 비참한 삶이 깃들어 있었다. 나는 뉴욕에서처럼 냉담함을 두르고 다닐 수가 없어서 주머니를 뒤져 줄 수 있는 게 있으면 건넸다. 보는 법을 배운다는 것은 눈을 돌릴 수가 없다는 뜻이었다. 파리의 거리를 걷는다는 것은 우리를 나누어놓은 운명의 가는 선을 따라 걷는다는 뜻이었다.

그러다가, 이렇게 걸어 다니고 강렬하게 경험하고 보고 느

긴 것을 생미셸 광장에 있는 지베르 죈 책방에서 산 후줄근한 노트에 끼적이고 싶은 충동에 휩싸이다가 뜻하지 않게, 우연히, 내가 본능적으로 한 일을 다른 사람들도 많이 했으며 그래서 그걸 가리키는 이름이 이미 있음을 알게 되었다. 나는 플라뇌르였다.

아니, 프랑스어를 배웠으므로 나는 남성 명사를 여성형으로 바꾸었다. 나는 플라뇌즈다.

◇

플라뇌즈(flâneuse), 명사, 프랑스어에서 온 말. 보통 도시에서 발견되는 한량, 빈둥거리는 구경꾼을 가리키는 단어 플라뇌르(flaneur)의 여성형.

이건 가상의 정의다. 플라뇌즈라는 단어가 등재된 프랑스어 사전은 찾아보기 힘들다. 1905년에 나온 『리트레』사전에는 'flâneur, -euse'가 있고 "산보하는 사람"으로 정의되었다. 그러나 『생생한 프랑스어 사전』에 따르면, 믿기지 않게도 플라뇌즈는 "안락의자의 일종"이라고 한다.

일종의 농담 같은 건가? 여자가 빈둥거리면서 할 수 있는 일은 드러눕는 것뿐이라는 말인가?

이 단어가 의자라는 뜻으로 쓰이기 시작한 것은(물론 슬랭이다.) 1840년대부터고 1920년대에 가장 많이 쓰였으나 오늘날에도 여전히 쓰인다. 구글 이미지에서 *flâneuse*를 검색하면 조르

주 상드의 초상, 파리 벤치에 앉아 있는 젊은 여자의 사진, 야외용 가구 이미지 등이 나온다.

◊

대학 마지막 학년을 마치러 뉴욕에 돌아가서 '군중의 남자, 거리의 여자'라는 수업을 신청했다. 강의 제목에서 뒤쪽 부분이 관심을 끌었기 때문이다. 새로 생긴 내 특이한 취미의 계보나 연대기 같은 것을 만들어보고 싶었다. 책임의 테두리를 벗어난 사람이라는 플라뇌르의 개념에 매력을 느끼기도 했지만, 도시의 풍광에서 여자가 어떤 자리를 차지할 수 있을지도 알고 싶었다.

에밀 졸라의 『나나』와 시어도어 드라이저의 『시스터 캐리』로 졸업 논문을 쓰려고 자료 조사를 하다가, 학자들이 '여성 플라뇌르'라는 것을 아예 없는 개념으로 치부했다는 사실을 알고 충격을 받았다. 재닛 울프가 이 주제에 대해 쓴 글이 종종 인용되는데, "'플라뇌즈'라는 여성 명사를 만들 이유가 없었다."는 것이다. "19세기의 성별 분화 때문에 그런 인물은 존재할 수가 없다고 간주되었다."[1] 위대한 페미니스트 미술사가 그리젤다 폴록도 같은 의견이다. "플라뇌르라는 전형적 남성 인물에 대응하는 여성형은 없다. 여성형인 플라뇌즈는 있지도 않고 있을 수도 없었다."[2] "도시의 관찰자는 오직 남성 인물로 여겨졌다."라고 데버라 파슨스도 동의한다. "플라네리를 할 기회나 플라네리 활동은 대체로 부유한 남성의 특권이었고 따라서 '현대적 삶

도시를 걷는 여자들

을 그린 예술가'는 필연적으로 부르주아 남성이었다."[3] 리베카 솔닛은『걷기의 인문학』에서 "소요하는 철학자, 플라뇌르, 등산가들"로부터 고개를 돌려 "왜 여자들은 나와서 걸어 다니지 않았는가?"라는 질문을 던진다.[4]

거리에 나온 여자는 말 그대로 '거리의 여자', 성매매 여성일 가능성이 높았기 때문이라고 비평가들은 말한다. 나는 계속 책을 읽으면서 플라뇌즈가 성매매 여성이라는 생각에서 두 가지 문제를 발견했다. 첫째, 거리에는 몸을 팔지 않는 여자들도 있었다. 둘째, 거리의 성매매 여성들은 실제로 플라뇌르처럼 자유롭게 도시를 돌아다닐 수 없었다. 성매매 여성의 행동반경은 엄격하게 통제되었다. 19세기 중반에는 성매매 여성이 호객을 할 수 있는 장소와 시간을 규정하는 까다로운 법이 있었다. 옷차림도 규제 대상이었고, 시에 등록을 하고 정기적으로 위생경찰에 출두해 검사를 받아야 했다. 그런 삶을 자유롭다고 부를 수는 없다.

19세기 거리의 모습이 어떠했는지 알려주는 접하기 쉬운 자료들은 대체로 남자가 작성한 것이다. 남자는 남자의 방식으로 도시를 본다. 그들의 진술을 객관적 진실로 받아들일 수는 없다. 남자들은 어떤 것을 보고 그것에 대해 가정을 한다. 이를테면 보들레르가「지나가는 여성에게」라는 시를 지어 영원한 존재로 만든 신비스럽고 매혹적인 여자 행인은 대체로 밤의 여자라고 간주된다. 실상 보들레르에게 이 여인은 실제 여자조차 아니고 환상이 현실로 나타난 것이다.

귀청이 떨어질 듯한 거리의 소음 속에서
크고 늘씬하며 상복을 입은 장엄한
여인이 내 옆을 지나쳐 간다, 섬세한 손이
치맛단을 들어 펄럭이며 지나간다.

날렵하고 우아하게, 동상 같은 다리로
미친 사람처럼 움찔거리며 나는
그녀의 눈에서 들이마신다 폭풍이 움트는 창백한 하늘을
매혹하는 달콤함을 죽음을 가져오는 기쁨을.

보들레르는 이 여자를 제대로 파악할 틈도 없다. 여자는 너무 빨리 지나간다.(그러면서도 어째서인지 동상 같다고 묘사된다.) 보들레르는 이 여자가 누구인지, 어디에서 와서 어디로 가는지에 골몰할 생각이 없다. 보들레르에게 여자는 신비를 간직한 사람이고 매혹하며 동시에 중독시킬 힘이 있는 사람이다.

플라뇌즈가 도시 산보의 역사에서 삭제된 까닭은 물론, '플라뇌르'의 개념이 확고히 자리잡은 19세기에 여성이 처한 사회적 조건 때문이었다. 플라뇌르라는 단어가 처음 나타난 것은 1585년인데 아마 스칸디나비아어 명사 flana, 즉 방랑자에서 빌려온 말이었을 것이다. 원래 이 단어는 성이 없다. 19세기에 접어들면서 이 말이 유행했는데 이때에는 성별이 부여되었다. 1806년 플라뇌르는 '무슈 보놈(M. Bonhomme, 호남(好男))'이라는 형태로 나타났다. 내키는 대로 도시를 돌아다닐 여유와 부가

있어 카페에서 빈둥거리면서 도시의 다양한 사람들이 일하거나 노는 모습을 관찰하는 남자를 가리키는 말이다. 가십이나 패션에 관심이 있지만 여자에게는 특별한 관심이 없다. 1829년 사전에는 플라뇌르가 '아무것도 하지 않으려 하는' 남자, 게으름을 즐기는 남자로 정의되었다. 발자크의 플라뇌르는 대체로 두 가지 유형으로 나타나는데, 목적지 없이 거리를 헤매며 만족하는 평범한 플라뇌르와 도시에서 경험한 것을 작품에 쏟아 붓는 예술가 플라뇌르다. 발자크의 1837년 소설 『세자르 비로토(*César Birotteau*)』에서 말하듯이 개중 "게으른 남자도 많지만 절박한 남자도 그만큼 많다."

보들레르의 플라뇌르는 '군중 속에서 도피처를 찾는' 예술가다. 자기가 가장 좋아하는 화가 콩스탕탱 기스(Constantin Guys)를 모델로 삼았다. 도시를 배회하는 화가 콩스탕탱 기스는 보들레르가 유명하게 만든 덕에 무명으로 남지 않을 수 있었던 인물이기도 하다. 에드거 앨런 포의 단편 「군중 속의 남자」는 또 다른 질문을 던진다. 플라뇌르는 추적하는 사람인가 추적당하는 사람인가? 뒤섞여서 사라지나 아니면 한걸음 물러서서 본 것을 기록하나? 프랑스어에서는 '나는 ……이다'라는 말과 '나는 따른다'라는 말이 똑같이 je suis다. "당신이 누구를 따르는지 알면 당신이 누구인지 알 수 있다."라고 앙드레 브르통은 『나자』에 썼다. 남성형 플라뇌르라도 언제나 자유롭고 여유로운 것은 아니다. 플로베르가 그리는 플라네리에는 플로베르 스스로 느끼는 사회적 실패감이 반영되어 있다.[5] 19세기 초에는 플

라뇌르가 경찰에 비유되었다. 퀘벡에 살았던 친구한테 들었는데 퀘벡에서는 플라뇌르라는 말이 일종의 사기꾼을 가리킨다고 한다.

플라뇌르는 관찰자이자 관찰당하는 자로, 멋있지만 속이 텅 빈 병이다. 시대마다 그 시대의 욕망과 불안을 투사해온 텅 빈 캔버스다. 플라뇌르는 우리가 원할 때 원하는 모습으로 나타난다.[6] 우리는 모순을 의식하지 못하고 플라뇌르를 논하곤 하지만 이 개념에는 사실 여러 모순이 내재되어 있다. 무슨 의미인지 알고 말한다고 생각하지만 실은 모른다. 그 점에 있어서는 플라뇌즈도 마찬가지다.

1888년 에이미 리비는 "클럽에서 빈들거리는 여자, 세인트 제임스 스트리트의 플라뇌즈, 주머니에 현관 열쇠가 있고 콧잔등에는 안경이 얹힌 여자란 실제가 아니라 상상의 산물이다."라고 썼다.[7] 틀린 말은 아니다. 그렇지만 도시에는 항상 여자들이 있었다. 도시에 대해 쓰고 자신의 삶을 기록하고 이야기를 들려주고 사진을 찍고 영화를 만들고 등등 가능한 모든 방식으로 도시와 어울렸던 여자들이 많았다. 에이미 리비도 그 가운데 하나다. 도시를 돌아다니는 기쁨은 남자에게나 여자에게나 다를 바 없다. 플라뇌르의 여성 버전은 있을 수가 없다고 말해버리면, 여자들이 도시와 상호작용해온 방식을 남성의 방식 안에 가두게 되고 만다. 사회적 관습이나 제약에 대해 말할 수는 있으나 여성이 존재했다는 사실을 지워서는 안 된다. 대신 도시를 걷는다는 게 여성들에게 어떤 의미였는지를 이해하려고 애써야 한

다. 여성을 남성적 개념에 맞추려 하는 대신 개념을 다시 정의한다면 그럴 수 있을지 모른다.

아까 했던 이야기로 되돌아가 보면, 거리에서 보들레르를 지나쳐간 플라뇌즈가 있었다는 사실을 떠올릴 수 있다.

◇

19세기 여성들이 자기 삶에 대해 쓴 글을 보면 당시 부르주아 여성은 집 밖에 나오는 순간 평판을 망치고 정숙함이 손상될 온갖 위험에 처하게 되었음을 짐작할 수 있다. 혼자 집 밖에 나가기만 해도 오명을 쓸 위험이 있었다.[8] 상류층 여성은 지붕이 없는 마차를 타고 불로뉴 숲을 돌아다니거나 샤프롱(보호자)과 함께 공원 산책을 하는 정도만 허락되었다.(지붕으로 덮인 마차를 탄 여성은 의혹의 대상이었다. 『마담 보바리』의 유명한 마차 장면이 분명하게 보여준다.) 여덟 권으로 이루어진 마리 바시키르체프의 일기(영어 축약본은 『나는 세상에서 가장 흥미로운 책이다』라는 다소 황당한 제목으로 출간되었다.)를 보면, 19세기 후반 독립적인 젊은 여성이 겪어야 했던 사회적 위험이 생생하다. 바시키르체프의 일기에는 온실 속 화초로 자란 젊은 러시아 귀족 여성이 진지하게 그림 공부를 시작한 지 2년 반 만에 파리 살롱에 작품을 전시할 정도로 성공하고 스물다섯 살이라는 이른 나이로 결핵으로 사망하기까지의 과정이 담겨 있다. 1879년 1월 일기는 이렇다.

나는 혼자 집 밖에 나갈 자유를 갈망한다. 가고, 오고, 튀일리 정원 벤치에 앉고, 무엇보다도 뤽상부르에 가서 상점마다 장식된 진열창을 구경하고 교회와 박물관에 들어가고 저녁에는 오래된 거리를 배회하고 싶다. 내가 가장 부러워하는 게 그거다. 이런 자유가 없다면 위대한 예술가가 될 수 없다.[9]

사실 마리는 상대적으로 잃을 게 적었다. 자기가 병 때문에 오래 살지 못하리라는 사실을 알았는데 혼자 돌아다니지 못할 이유가 있나? 하지만 마리는 죽기 직전까지도 병이 나으리라는 희망을 버리지 않았던 것 같다. 마리는 자기 식구들을 당혹스럽게 만드는 데는 거리낌이 없으면서도 좋은 집안의 젊은 여성이 혼자 집 밖에 나가는 것에 대한 문화적 저항감은 단단히 내면화했다. 그래서 거리를 돌아다니고 싶다는 소망을 품은 스스로를 나무랄 지경이었다. 일기에 자기는 사회적 제약을 거부하기는 하지만 거리에 나가더라도 "절반만 자유로울 것이다. 거리를 쏘다니는 여자는 현명하다고 할 수 없기 때문에."라고 적었다.

비록 수행원들을 거느리고 가긴 했으나 마리는 **실제로** 파리의 슬럼을 돌아다녔다. 손에 노트를 들고 눈에 들어오는 것 전부를 스케치했고 이렇게 그린 습작을 바탕으로 여러 작품을 완성했다. 오늘날 파리 오르세 미술관에 있는 1884년 작 「모임」도 그중 하나인데 길모퉁이에 모여 있는 거리의 아이들을 묘사한 그림이다. 한 아이가 새 둥지를 들고 다른 아이들에게 보여주고 다른 아이들은 애써 무관심한 척해보지만 아이다운 호기심이

도시를 걷는 여자들

솟는 걸 어쩌지 못하고 고개를 죽 뺀다.

그런데 마리는 이 거리 풍경에 자신의 모습을 끼워 넣을 방법을 찾아냈다. 사내아이 무리 오른쪽 배경에 다른 길을 따라 걷는 여자아이의 뒷모습이 보인다. 땋은 머리를 뒤로 드리우고 멀어져가는 모습인데 프레임이 여기에서 끊기기 때문에(여자아이의 오른팔부터 보이지 않는다.) 확실히 알 수는 없지만 혼자 걷고 있을 수도 있다. 내가 보기에는 이 부분이 그림에서 가장 놀라운 부분이다. 여자아이 아래쪽, 화폭 오른쪽 아래에 화가의 서명이 있다. 마리가 캔버스에 자기 모습을 그려 넣었다고 보더라도 과잉 해석이 아니라고 생각한다. 아마도 혼자인 여자아이가 남자아이들을 내버려두고 자기 갈 길을 가는 모습으로.

◇

가시성 문제 때문에 여성 산보자는 있을 수 없다는 주장도 있다. "플라뇌르는 기능상 보이지 않아야 한다." 뤽 상트는 플라뇌르에 여성이 아닌 남성 성별을 부여하는 근거를 이렇게 설명했다.[10] 이 말은 부당할뿐더러 잔인할 정도로 부정확하다. 여자들도 남자와 마찬가지로 보이지 않고 싶다. 상트가 말하는 의미에서, 여자 혼자 밖에 나오면 동요가 일어난다는 의미에서 여성이 '보인다'면 그게 여성의 책임일 수는 없다. 플라뇌르들 사이에 끼려고 하는 여자가 시선을 끌고 두드러진다면 그것은 플라뇌르의 시선 탓이다. 그런 한편 여자들이 그렇게 튀는 존재라면

왜 도시의 역사에서는 여자가 없는 존재로 취급되었을까? 이제는 우리 스스로를 우리가 품고 살 수 있는 모습으로 다시 그림 안에 그려 넣어야 한다.

19세기 말 이전까지 마리 바시키르체프와 같은 계급에 속하는 여자는 주로 가정과 동일시되고 가정 영역에 국한되었으나 중간계급이나 하층계급 여자는 거리에 나올 일이 많았다. 놀러 가려고 나오기도 하고, 가게 점원, 자선 활동, 하녀, 재봉사, 세탁부 등등의 일을 하기 위해서도 집을 나섰다. 일을 하거나 어디로 가려고만 나오는 것도 아니었다. 데이비드 개리오크의 18세기 파리 연구는 노동계급 여성의 삶을 생생하게 그렸는데, 이 책을 통해서도 거리가 어떤 면에서 여자들의 것이었음을 알 수 있다. 파리 시장의 매대 대부분을 여자들이 맡아 보았으며, 집에 있는 여자들도 집 밖 길가에 나와 같이 앉아 있곤 했다. 2세기 뒤에 제인 제이컵스(Jane Jacobs)가 "거리의 눈"이라고 부른 역할을 한 것이다. 이들은 "무슨 일이 일어나는지 지켜보다가 다툼이 일어나면 가장 먼저 끼어들어 싸우는 남자들을 떼어놓았다. 지나가는 사람의 옷차림이나 행동을 보며 품평을 하기도 했는데 그게 사회적 규제 역할을 톡톡히 했다."[11] 이 여자들은 동네에서 벌어지는 일을 누구보다도 더 잘 알았다.

19세기 말이 되자 계급과 상관없이 모든 여자들이 런던, 파리, 뉴욕 등 도시의 공공장소를 누릴 수 있게 되었다. 1850년대와 1860년대에 백화점이 생겨나 여자들의 외출이 정상으로 받아들여지게 되는 데 큰 영향을 미쳤다. 1870년대부터 런던 안

내책자에는 "숙녀들이 신사를 동반하지 않고 쇼핑을 하러 시내에 왔을 때 편안하게 점심 식사를 할 수 있는 장소"가 소개되기 시작했다.[12] 제임스 티소(James Tissot)가 그린 1880년대 연작「파리 여인의 열다섯 가지 초상」은 도시에서 여자들이 온갖 일을 하는 모습을 그렸다. (어머니와 함께) 공원에 앉아 있는 모습부터 남편을 동반하고 화가들의 오찬에 참석한 모습(코르셋을 착용해서 뒤쪽 배경의 여인상 기둥처럼 자세가 경직되어 있다.), 자유의 여신상과 비슷한 모양의 왕관을 쓰고 로마 시대 전사 복장으로 전차경기장에서 전차를 탄 모습도 있다. 1885년에 그린 「여자 판매원」은 그림을 보는 사람을 그림 속으로 불러들인다. 훤칠한 여자 판매원이 수수한 검은색 드레스 차림으로 문을 열어준다. 환영의 뜻일 수도 있고 예의바르게 배웅하는 것일 수도 있다. 탁자 위에는 흐트러진 실크 천이 쌓여 있고 리본 하나가 바닥에 떨어져 있다. 이 그림은 공공장소에 있는 여성을 시장의 무신경한 상업주의에 겹치면서 동시에 바닥에 떨어진 리본으로 느슨한 도덕관과 문란함을 은밀히 암시한다.

1890년대에는 이른바 신여성이 등장했다. 자전거를 타고 어디든 가고 싶은 데에 갈 수 있고 상점이나 사무실에서 일하며 경제적 독립을 이룬 여자들이다. 20세기 초에 영화 등의 오락 활동이 인기를 끌고 1차 대전 동안 여성이 노동시장에 대규모로 유입되면서 거리에서 여자들의 존재를 더 이상 부인할 수 없게 되었다. 여자가 혼자 부담 없이 시간을 보낼 수 있는 카페나 찻집 같은 안전한 반(半)공공장소가 등장하고, 공공장소 중에

서도 가장 내밀한 곳인 여성용 화장실이 생겼기 때문에 가능한 일이었다.[13] 여성이 도시에서 생활하는 데 필수적인 다른 요소는, 독신 여성이 쓸 수 있는 점잖고도 저렴한 하숙집이었다. 다만 두 가지 조건을 동시에 충족시키는 곳을 찾기란 매우 어려웠다. 진 리스의 소설에 나오듯이 많은 여성들이 허름한 하숙집에서 품위의 테두리를 가까스로 유지하며 지냈다. 하숙집의 궁색한 정도와 도덕적 기준은 보통 정비례해서 건물 상태가 안 좋을수록 관리인이 엄격했다. 리스 소설에 나오는, 도시의 독신 여성들은 추레한 여관의 여주인들과 끝없이 충돌한다.

◇

도시가 주요 지형지물이나 거리에 부여하는 이름에는 그 도시가 중요시하는 가치가 반영되므로 시대에 따라 지명이 바뀌기도 한다. 근대에는 공공장소를 세속화하기 위해(또 민주화하는 것처럼 보이기 위해) 여자 성인, 왕족 여인, 신화 속 인물 등을 기리던 지명을 더 세속적이고 민주적인 영웅의 이름으로 대체했다. 이렇게 새로 붙인 이름은 지성인, 과학자, 혁명가 등 모두 남성의 이름이었다.[14] 평등하게 개편한다고 하면서, 문화적 상승을 이루는 데 필요한 젠더와 무관하지 않은 문화 자본을 지니지 못한 사람들의 존재를 무시했으며, 여성을 구체제와 동일시하고 "사적, 전통적, 반(反)근대적"[15]인 것과 엮어버린 셈이다.

여자도 가끔 등장하기는 하지만 드물다. 에든버러에는 개의

조상(彫像)이 여자 조상보다 두 배 더 많다. 여자는 장식용으로 쓰이거나 아니면 이상화된다. 돌로 조각되어 알레고리가 되거나 노예가 된다. 파리 콩코르드 광장에 국왕이 기요틴으로 처형된 자리에(국왕뿐 아니라 왕비, 샤를로트 코르데, 당통, 올랭프 드 구주, 로베스피에르, 데물랭+과 그 밖에 역사에서 잊힌 수천 명도 이 자리에서 처형되었다.) 오벨리스크가 서 있고, 오벨리스크를 중심으로 프랑스 여러 도시를 상징하는 여자의 동상이 있다. 스트라스부르를 나타내는 동상은 자메 프라디에(James Pradier)가 조각했는데 모델이 빅토르 위고의 애인 줄리에트 드루에라고 하기도 하고 귀스타브 플로베르의 애인 루이즈 콜레라고도 한다.[16] 그러니 이 동상은 스트라스부르의 알레고리일 뿐 아니라 위대한 예술가의 애인의 알레고리이기도 하다. 글을 쓰고 그림을 그렸으나 애인의 그늘에서 벗어나지 못했고, 훤한 대낮에 파리 한복판에 앉아 있으나 독일과 프랑스 두 나라가 서로 차지하려고 애쓴 도시로 추상화된 여자들이다.[17]

1916년 버지니아 울프는 E. V. 루카스(Edward Verrall Lucas)의 『다시 찾은 런던(London Revisited)』에 대한 평을 《타임스 리터러리 서플러먼트》에 실었다. 루카스는 과거와 현재의 런던을 설명하면서 도시 안에 있는 조각상들을 소개한다. 그러나 울프는 이 목록에서 한 가지 빠진 것을 발견하고 이렇게 묻는다. "왜

+ 순서대로 장폴 마라의 암살자, 프랑스혁명 시기 정치가, 시민운동가, 혁명을 주도한 정치가, 혁명파 저널리스트.

파운들링 고아원[+] 정문을 지키는 물동이를 든 여자 조각상은 언급하지 않나?"[18] 오늘날에도 이 조각상은 여전히 코람 필즈를 마주보고 도로 위에서 무릎을 꿇고 물동이를 들고 있다. 아래쪽에는 현대식 급수대가 있다.[19] 조각가는 누군지 모른다. 여자는 토가나 튜닉 비슷한 옷을 입었고 곱슬머리를 목 언저리에 늘어뜨렸다. '물 긷는 사람' 혹은 '사마리아 여인'이라고 불리기도 한다. 사마리아 여인은 우물가에서 예수와 대화를 나누고 예수가 예언자임을 알아본 사람이다.

대도시의 거리를 걸으며 주변을 잘 살펴보면 움직이지 못하고 서 있는 또 다른 종류의 여자를 발견하게 된다. 프랑스 영화감독 아녜스 바르다는 1980년대에 「이른바 카리아티드라는 것 (Les dites-cariatides)」이라는 제목의 단편 영화를 찍었다. 바르다는 카메라를 들고 파리를 돌아다니며 카리아티드(caryatid)[+x]라는 기이한 건축적 요소의 사례를 찾는다. 건물 무게를 떠받치는 기둥 역할을 하는 여자 모양의 돌조각상이 거대한 건물들을 지탱하고 있다. 이 카리아티드라는 것이 파리 사방에 있다. 둘이나 넷씩 쌍을 이루고 있고 장식을 중요시한 건물에는 그보다 더 많기도 하다. 남자 조각상 기둥도 있다. 남자면 아틀란테스

+ 1739년 자선사업가 코람 선장이 설립한, 버려진 아이들을 돌보고 교육한 기관.
+x 여인상 모양을 한 기둥. 페르시아 전쟁에서 아테네를 배신하고 페르시아의 편을 든 카리아 여인들이 받은 형벌을 표현한 것이라고 하기도 한다.

(atlantes)라고 부르는데 지구를 떠받치는 거인 아틀라스에서 온 말이다. 남자 기둥은 근육이 불거져 나왔는데 여자 기둥은 나긋나긋하고 가녀린 모습으로 우아한 포즈를 취하고 전혀 힘이 안 드는 듯 서 있다. 건물을 이고 있기가 힘든지 어떤지 겉으로 보아서는 전혀 알 수 없다.

사실 우리는 제대로 쳐다보지도 않는다. 바르다의 영화가 끝나갈 즈음에 파리 3구에 있는 거대한 카리아티드가 나온다. 분주한 튀르비고 가에 있는데 어찌나 큰지 3층 건물과 같은 높이이다. 바르다는 동네 사람들에게 돌 여인에 대해 어떻게 생각하는지 묻는다. 그런데 사람들은 그런 게 있는지도 몰랐다고 답한다. 로베르트 무질(Roberto Musil)이 말했듯이, 기념비의 본질은 눈에 뜨이지 않는 것이다. "[기념비는] 당연히 눈에 보이라고, 눈길을 끌라고 세운 것이다. 그럼에도 어쩐지 주의를 끌지 못하게 막는 무언가가 있다." 그래도 우리는 어느 정도는 인식한다. 마리나 워너(Marina Warner)의 『기념비와 처녀들(Monuments and Maidens)』은 팔레부르봉 광장에 있는 법의 여신상(법은 알레고리적으로 여성으로 표현된다.)을 치운다면 사람들이 무엇이 사라졌는지는 모르더라도 무언가가 사라졌다는 사실은 느끼리라고 말한다. 우리는 생각보다 주변 환경을 예민하게 감지한다.

◇

플라뇌즈는 여전히 잘 보이지 않는다. 여자가 도시를 대체

로 자유롭게 돌아다닌다고 생각하는 오늘날에도 마찬가지다.

오늘날에는 보들레르식의 플라네리에서 파생했으나 더 정치적 성향을 띤 산보자가 주조를 이루는데, 이들은 '표류(dérive)'의 원리에 따라 움직인다. 20세기 중반 자칭 상황주의자라는 급진적 시인과 화가 들은 '심리지리학(psychogeography)'이라는 것을 고안했다. 심리지리학을 통해 산보는 표류가 되고 거리를 둔 관찰은 전후(戰後) 도시성에 대한 비판이 된다. 도시 탐험가들은 표류하면서 도시의 감정적인 힘의 장, 그리고 건축과 지형학이 결합하는 방식을 지도로 그려 "심리지리적 등고선"을 만들었다.[20] 로버트 맥팔레인은 시골 지방을 산보하며 대가급의 기록을 남겼는데, 새로운 산보자들의 습성을 이렇게 요약했다. "런던 도로 지도를 펼치고, 지도 위 아무데에나 유리잔을 뒤집어 올려놓는다. 유리잔 가장자리를 따라 원을 그린다. 지도를 들고 도시로 나가 이 원과 최대한 가까운 경로를 따라 걷는다. 걸으면서 경험한 것을 무엇이든 선호하는 매체에 기록한다. 영화, 사진, 글, 녹음 등. 거리 위를 흐르는 텍스트를 기록한다. 낙서, 상표가 붙은 쓰레기, 대화의 파편. 물리적 흔적을 찾는다. 흘러 들어오는 정보를 기록한다. 우연한 은유에 주목하고 시각적 라임, 우연, 유비, 유사성, 거리 분위기 변화 등을 찾아본다."[21] 맥팔레인과 동시대 사람 중에 심리지리학이라는 용어를 (때로는 비꼬는 태도로) 받아들인 사람도 있고 거부한 사람도 있다. 윌 셀프는 이 용어를 자기 에세이집의 제목으로 삼았다. 이언 싱클레어(Iain Sinclair)는 그 단어가 "아주 고약한 이름 붙

이기"라며 미심쩍어했고 대신 셀프의 친구 닉 파파디미트리우(Nick Papadimitriou)에게서 '심층지형학'이라는 말을 빌려서 썼다.(닉 파파디미트리우는 자기는 산보를 할 때 주어진 환경을 "자세히 탐구"한다고 말했다.)

무어라고 부르든 간에, 20세기 말에 등장한 이들 상황주의자 후예들은 길 위의 여인을 좁은 시야로 바라보는 보들레르의 계승자이기도 하다. 윌 셀프는 (상당히 아쉬워하면서) 심리지리학이 남자들의 일이라고 선언했고 도시의 산보자는 남성적 특권의 표상임을 확인했다.[22] 셀프는 심지어 심리지리학자들은 "남성 연대" 같은 것이라고까지 말한다. "고어텍스를 입은 중년 남자, 노트와 카메라를 들고, 부츠를 신고 교외 기차 플랫폼 위를 저벅저벅 걷고, 이끼로 덮인 공원에 가서 차 판매점 점원에게 보온병을 채워달라고 예의 바르게 부탁하고, 교외 버스가 어디로 가는지 묻고 …… 시 외곽 버려진 양조장 뒤 깨진 유리 위에 쭈그려 앉으면 전립선이 비대해진다."

1841년에 플라뇌르를 정의한 루이 위아르의 말과 크게 다르게 들리지 않는다. "튼튼한 다리, 밝은 귀, 밝은 눈 …… 이런 것들이 우리가 플라뇌르 클럽을 만들면 거기 들어갈 자격이 있을 프랑스 남성의 중요 신체적 장점이다."[23] 도시의 위대한 작가들, 위대한 심리지리학자들,《옵저버》주말판에 이름이 실리는 사람들은 모두 남성이다. 또 이들은 언제나 서로의 글에 대해서 언급하면서 남성 작가-산보자의 정전 목록을 만들어나간다.[24] 마치 페니스가 지팡이처럼 걷는 데 꼭 필요한 부속품이라도 되는

것마냥.

그래픽 아티스트 로라 올드필드 포드(Laura Oldfield Ford)가 펴낸 심리지리학 팬 잡지 《야만적 구세주(Savage Messiah)》를 보면 그게 사실이 아님을 알 수 있다. 포드는 런던 사방을 걷는다. 도심 지역에서 출발해 교외까지 나아가며 본 것을 스케치했는데 제임스 밸러드의 SF 소설에서 본 듯한 모습의 교외가 수도를 둘러싸고 있다. 상자 같은 주택단지, 빈집, 임시 가설물 등이 쓰레기와 폐기물과 분노의 바다 속에 뿌리를 내리고 있다. 버지니아 울프, 영국에서 가장 품위 있는 모더니스트이며 그녀를 헐뜯음으로써 남성성을 강화하려는 문인들에게 툭하면 공격 대상이 되곤 했던 울프도 도시를 걸었다. 버지니아 울프는 런던의 지저분한 거리를 터벅터벅 돌아다니기를 좋아했다. 1939년 어느 날 서더크 다리 근처로 갔는데 "강으로 내려가는 계단이 보였다. 내려갔다. 바닥에 밧줄이 있었다. 창고가 즐비한 템스강 이쪽 기슭에는 돌, 철사 쪼가리들이 널려 있었다. 바닥이 미끄러웠다. …… 부스러지는 창고 벽, 잡초 덤불, 쇠락. …… 걷기 쉽지 않다. 쥐 출몰, 강가 땅, 거대한 사슬, 나무 기둥, 녹색 점액질, 삭아 내리는 벽돌, 조수에 밀려온 단추걸이."[25]

남성 산보자, 여성 산보자, 플라뇌르, 플라뇌즈를 굳이 나누지 않아도 된다면 더욱 이상적이고 좋을 것이다. 그러나 지금까지 걷기의 서사는 지속적으로 여성의 경험을 배제했다.[26] 이언 싱클레어는 심층지형학이 산보자를 극히 영국적 인물형인 박물학자의 모습으로 만들었다는 점을 높이 산다고 했다.[27] 하

지만 나는 이런 방식으로 세상과 교감하는 데는 특별한 관심이 없다. 나는 만들어진 환경, 도시를 좋아한다. 도시의 경계나 도시가 끝나는 곳이 아니라 도시 자체에 관심이 있다. 도시의 심장. 여럿으로 나뉜 구역, 지구, 길모퉁이. 여성이 힘을 얻는 곳도 도시의 중심이다. 여성은 도시의 심장에 몸을 던지고 걸어선 안 되는 곳을 걷는다. 다른 사람(남성)은 아무 반응을 불러일으키지 않고 걷는 그 한복판을 걷는다. 위반의 행위다. 여자라면 고어텍스를 입고 쭈그려 앉지 않아도 전복적일 수 있다. 그냥 문밖으로 나오기만 하면 된다.

◇

내가 플라뇌서리(flâneuserie)를 처음 실험해보았던 때에서 거의 20년이 지난 지금 나는 아직도 파리에 살면서 걸어 다닌다. 그 사이에 뉴욕, 베네치아, 도쿄, 런던 등 일이나 연애 때문에 잠시 살았던 모든 곳에서 걸었다. 버리기 힘든 습관이다. 나는 왜 걷는가? 걷기를 좋아하기 때문에 걷는다. 걷기의 리듬이 좋고 내 그림자가 보도 위에서 늘 나보다 조금 앞서가는 게 좋다. 아무 때나 내킬 때 걸음을 멈추고 건물에 기대어 수첩에 메모를 하거나 이메일을 읽거나 문자메시지를 보내는 게 좋다. 그럴 때면 세상이 멈추기 때문이다. 걷기는 역설적으로 정지를 가능하게 한다.

걷기는 발로 지도를 그리는 일이다. 걷다 보면 서로 동떨어

진 곳이었을 동네들, 떨어진 채로 하나로 묶여 있는 행성들을 연결해 도시를 조합할 수 있다. 나는 동네들이 어떻게 섞이는지 보고 그 사이의 경계를 발견하는 것이 좋다. 걷다 보면 집에 있는 것처럼 편안해진다. 걸어서 돌아다님으로써 도시를 잘 알게 되었다는 데에서 오는 작은 기쁨이 있다. 도시의 곳곳을 가로지르며 내가 잘 아는 동네에도 가고 한동안 안 갔던 동네에도 간다. 오랜만에 가면 전에 어딘가 파티에서 만났던 누군가를 다시 잘 알게 되는 기분이다.

뭔가 생각해야 할 것이 있을 때에도 걷는다. 걷다 보면 머리가 정리되는 것 같다. 솔비투르 암불란도(Solvitur ambulando), '걷다 보면 해결이 된다'고들 말한다.

나는 또 '장소성(placeness)'의 감각을 얻거나 회복하려고 걷는다. 지리학자 이푸 퇀은 움직임을 통해 공간에 의미를 부여할 때, 공간이 파악하고 이해하고 경험할 수 있는 곳이 될 때, 공간이 장소가 된다고 말한다.[28]

나는 걷기가 어떤 면에서 읽기와 비슷하기 때문에 걷는다. 걷기를 통해 나와 무관한 삶을 엿보고 대화를 엿듣고 비밀을 공유할 수 있게 된다. 거리에 사람이 너무 많고 목소리가 너무 시끄러울 때도 있다. 그러나 언제나 같이 가는 동반자가 있기 마련이다. 거리에서는 혼자가 아니다. 도시에서는 산 자와 죽은 자가 나란히 걷는다.

도시를 걷는 여자들

　플라뇌즈를 찾으려고 하자 사방에서 플라뇌즈가 눈에 들어오기 시작했다. 뉴욕 길모퉁이에 서 있는 사람을 보았고 교토에서 문밖으로 나오는 사람을 보았고 파리 카페 테이블에서 커피를 마시는 사람을 보았고 베네치아 다리 언저리를 걷는 사람을, 홍콩에서 페리를 타는 사람을 보았다. 플라뇌즈는 어딘가로 가고 있거나 어딘가에서 오고 있다. '도중'의 느낌으로 가득 차 있다. 플라뇌즈는 작가일 수도 있고, 화가일 수도 있고, 비서일 수도 있고, 오페어[+]일 수도 있다. 직업이 없을 수도 있다. 직업을 갖는 게 불가능할 수도 있다. 아내일 수도 어머니일 수도 있다. 혈혈단신일 수도 있다. 지치면 버스나 전철을 탈 수도 있다. 그렇지만 주로 걸어서 다닌다. 거리에서 배회하고 어둑한 구석을 탐사하고 건물 뒤쪽을 엿보고 감춰진 안뜰로 들어가며 도시를 알아간다. 플라뇌즈는 도시를 공연을 펼칠 공간으로 혹은 숨을 곳으로 사용한다. 명성이나 부, 혹은 익명성을 추구하는 공간으로 쓴다. 억압으로부터 스스로를 자유롭게 하는 공간으로 혹은 억압받는 이들을 도울 공간으로 삼는다. 자신의 독립을 선언할 장소로, 세상을 바꿀 무대로, 혹은 세상에 의해 스스로 변화할 배경으로 이용한다.

　나는 그들 사이에서 이루어지는 교감을 많이 발견했다. 플

[+]　　외국 가정에 입주해 육아와 가사를 도우며 말을 배우는 유학생.

라뇌즈들은 서로의 글을 읽고 서로로부터 배웠고 그들이 읽은 글들이 정교한 그물망을 이루고 점점 밖으로 뻗어나갔기 때문에 목록으로 정리하기가 불가능할 정도다. 내가 이 책에서 그리는 초상은 플라뇌즈가 단순히 플라뇌르의 여성형이 아니고, 플라뇌즈라는 자체의 개념으로 인지하고 그로부터 영감을 받을 수 있는 존재임을 보여준다.[29] 플라뇌즈는 밖으로 여행을 떠나고 가서는 안 되는 곳으로 간다. **가정**이나 **소속** 같은 단어가 그간 여성에게 불리하게 사용되었음을 의식하게 한다. 플라뇌즈는 도시의 창조적 잠재성과 걷기가 주는 해방 가능성에 긴밀하게 주파수가 맞추어진, 재능과 확신이 있는 여성이다.

플라뇌즈는 존재한다. 우리가 앞에 놓인 길에서 벗어나, 우리 자신의 영역을 밝혀나갈 때마다 존재한다.

롱아일랜드
—
뉴욕

출구 53 성큰 메도 북쪽 방향, 출구 SM3E, 프렌들리스에서 우회전, 노스게이트에서 좌회전

차가 반드시 필요함

뉴욕이 나의 첫 번째 도시다.

내가 어릴 때 부모님은 언니와 나를 영화관이나 박물관에 데려가려고 우리가 사는 롱아일랜드에서 맨해튼까지 한 시간을 운전해서 갔다. 뉴욕 시장이 에드 코치일 때였는데 그때 롱아일랜드 사람들은 아이들을 마음 편히 뉴욕에 데려갈 수가 없었다. 우리 부모님 두 분 다 뉴욕의 바깥쪽 구(브롱크스와 퀸스) 출신인데, 도심을 피해 롱아일랜드 북쪽 해안 조용한 교외에서 우리를 키웠다. 중산층이 대거 도시를 탈출할 때 부모님도 함께 교외로 왔다. 교외가 부모님 기질에 더 잘 맞기도 했다. 어머니는 이웃이 너무 가까이 몰려 사는 것을 싫어했고 아버지는 보트들이 늘어선 보트야드를 좋아했다. 롱아일랜드에는 보트야드는 많은 반면 집 밖에 돌아다니는 사람은 없었다.

차를 타고 뉴욕 시내로 가다 보면 부모님이 긴장하고 신경

을 곤두세우는 게 확연히 느껴졌다. 미드타운 터널[+]에서 나올 때쯤 자동차 문 잠금장치를 딸깍 잠그는 소리가 들렸다. "눈을 마주치지 마." 타임스스퀘어에서 돌아다닐 때에 엄마가 말했다. 1980년대였고 줄리아니 시장이 도시 정비 프로젝트를 시작하기 10년 전이었다. 타임스스퀘어는 지저분했고 스트립 클럽과 약물 중독자가 넘쳐났고, 턱수염을 기른 광신자들이 확성기에 대고 "지옥불에 탈 것이다! 너희 모두 불에 타리라!"라고 외쳐댔다. 하지만 솔직히 말해 스머프나 닌자거북이 복장을 한 남자와 관광객들이 포즈를 취하고 사진을 찍는 오늘날의 타임스스퀘어가 나는 더 무섭다.

그러다 내가 대학에 들어갈 나이가 되었는데 부모님이 시내에 있는 학교에는 지원하지 못하게 했다. 그래서 나는 뮤지컬 공부를 하겠다고 뉴욕 북쪽으로 가서 캐나다 국경에서 멀지 않은 학교에 들어갔다. 온타리오 호수에서 얼음장 같은 바람이 불어오는 동네에 살면서 60센티미터 깊이로 쌓인 눈을 뚫고 등교했다. 부모님이 돈 들인 보람이 있는지 보러 학교에 와서 내가 받는 연기 수업을 참관했다. 우리는 보이지 않는 테니스공을 던지고 받는 척하는 마임 연기를 했다. 1년 뒤에 내가 기질적으로 쇼비즈니스와는 맞지 않는다는 것을 깨닫고는 바너드칼리지[+×] 영문과로 편입했다. 부모님은 안도의 한숨을 내쉬었고 학교가

[+] 맨해튼과 퀸스를 연결하는, 이스트 리버 하저를 지나는 차량 터널.
[+×] 뉴욕 맨해튼에 있는 사립 여자대학으로, 길 건너편에 있는 컬럼비아 대학교와 제휴 관계를 맺고 있다.

할렘 바로 남쪽에 있다는 점에 대해서는 아무 말 하지 않았다. 그 이후로 나는 죽 도시에 살았다.

나는 군중 속에 있을 때, 도시의 소음과 네온 불빛 사이에 있을 때, 아래층에 24시간 영업을 하는 식료품 가게가 있고 길모퉁이에 맛있는 테이크아웃 음식을 파는 에티오피아 식당이 있는 곳에서 편안함을 느꼈다. 집 밖으로 나오면 내가 실제로 세상의 일부인 것 같고 내가 세상과 주고받을 수 있으며 우리가 모두 같이 이 안에 있다는 생각이 들었다. 말로 표현하기는 힘들지만, 심리적으로 도시에 있을 때면 교외에 있을 때와 다르게 나 자신을 잘 건사할 수 있을 것 같은 기분이었다.

요즘 롱아일랜드의 집으로 돌아가면 부모님이 사는 동네의 텅 빈 거리가 무섭게 느껴진다. 사람이 걸어 다니는 모습을 보면 낯설고 무섭다. 해가 진 다음에는 일부러 창밖을 내다보지 않는데 누군가 뒷마당에 숨어 안을 훔쳐보고 있을 것 같아 겁이 나기 때문이다. 내가 혼자 집에 있을 때 초인종이 울리면 나는 문을 열어주는 대신 화장실이나 식료품실 등 창문이 없는 곳에 숨는다. 반사회적이고 거의 병적인 행동이라는 걸 안다. 하지만 그건 내 탓이 아니라 교외 탓이다.

◇

아메리칸 드림의 교외 버전이 탄생한 곳이 롱아일랜드다. 윌리엄 레빗(William Levitt)이라는 사람의 작품인데, 레빗은 2차

대전에 참전했다가 돌아와서 롱아일랜드에 엄청난 크기의 땅을 사들이고 전장에서 돌아온 군인들이 살 집을 짓기 시작했다. 이렇게 생겨난 레빗타운에 건설된 집은 찍어놓은 듯 똑같은 모양이다. 콘크리트 토대 위에 규격대로 자른 목재로 짓고 다락방은 마감을 하지 않은 네모난 1층짜리 집이 약 300평 크기 구획에 일정 간격으로 끝도 없이 늘어서 있다. 싼 값에 지어 싼 값에 팔았고 엄청난 속도로 팔렸다. 1949년에는 하루에 무려 1400채가 팔리기도 했다. 7990달러(오늘날 가치로 7만 8000달러)에서 9500달러(9만 3000달러)면 레빗 하우스를 살 수 있었다. 세탁기도 공짜로 끼워줬다. 레빗타운 탄생 초창기 계약서에는 구매자가 집을 아프리카계 미국인에게 임대하지 못하게 금지하는 조항이 있었다.

◇

"교외의 역사는 분화의 역사다."라고 리베카 솔닛은 말한다.[1] 배제의 역사이기도 하다. 오늘날 미국인 대부분은 과밀하고 오염된 산업도시를 떠나 교외에 산다.(지금은 '준교외(exurbs)'라고 불리는 거대한 교외복합체로까지 확장되었다.) 사람들은 자연과 숨 쉴 공간을 조금이라도 누리면서 이른바 '괜찮은' 동네에서 자녀를 키우기를 바란다. 그러다 보니 슬럼화된 도시는 가난한 소외 계층의 차지가 되었고 도시 범죄율이 증가하여, 교외로 떠난 것이 옳은 일이었음이 재확인되었다. 도시에서 교외로의 이주는

다양한 사람들이 모여 있던 집단에서 나와서 비슷한 사람들끼리 모여 살게 된 과정이다.

교외에 사는 사람들은 자동차를 타고 이동하고 단독주택에서 생활하며 낯설고 이질적인 존재들과 섞이지 않고 살 수 있는데, 도시를 한 가지 용도로만 쓸 수 있는 지역으로 구분해놓은 토지사용제한법 때문이기도 하다. 주거지역, 상업지역, 산업지역을 나누어놓았기 때문에 직장과 집을 오가고 쇼핑이나 여가 활동을 하려면 항상 차를 타야 한다. 예전에는 베드타운이 기차역을 중심으로 형성되었고 기차로 도시에 쉽게 오갈 수 있으므로 모든 것을 도시에서 해결했다. 시간이 흐르면서 교외 중심가로부터 교외가 뻗어나가면서 자급 기능을 할 수 있게 되었다. 20세기 후반부터 주요 이동수단이 된 자동차 탓이 크다. 자동차도로가 각 지역을 연결하면서 복잡하게 고리를 만들고 교차하는 시스템이 멋대로 얽히고 퍼지는 바람에 걸어서 한 곳에서 다른 곳으로 이동하기는 쉽지 않게 되었다.

교외가 오늘 같은 모습이 된 것은 자동차 이동을 쉽게 하기 위해서였다. 1929년에 한 도시 계획자는 이 새로운 운송수단이 주거지역을 누빌 수 있게끔 하기 위해 교외의 거리를 도시 같은 격자 모양이 아니라 구부러진 모양으로 설계했다. 안쪽 거리를 따라 격리된 '근린주구(近隣主區)'[+]들이 놓여 있고 주택지들

[+]　　어린이들이 도로를 건너지 않고 걸어서 통학할 수 있는 이상적 주택지의 단위.

은 간선도로로 연결되며 간선도로변에는 주민들의 생활에 필요한 상업, 산업시설이 있다. '근린'이라는 말은 이웃이 서로 교류하고 의미 있는 공동체 생활을 향유하고 아이들은 걸어서 학교에 가고 어른은 안전하게 출근할 수 있는, 이상향에 가까운 생활 방식을 가리키는 말이 된다. 교외가 바로 그런 곳이 되었다.

그런데 차로 이동한다는 것은 주민들이 직장에 다니거나 여가 활동을 하려면 멀리 가야 한다는 의미일 때가 많아서, 동네주민들의 결속에는 도움이 안 됐다. 또 라디오나 텔레비전 등집에서 즐기는 오락거리가 발전하자 가족은 사생활을 더 즐기게 되었고 '근린주구'의 의미는 더욱 약화되었다. 게다가 안타깝게도 나뉘어 구획된 '주구'가 충격적인 인종적·계급적 분리의구실이 되고 말았다. 다른 사람들이 어떻게 사는지 직접 볼 방법이 없으니 텔레비전을 통해서 현실 세계를 엿볼 수밖에 없었다. 텔레비전에는 우리가 사는 것과 크게 다르지 않은, 교외에사는 백인 가족이 주로 나왔다.

대중문화에서 제시하는 삶의 모델은 자동차에 의존하는 삶이었다. 1980년대와 1990년대 초 텔레비전 드라마에 나오는 가족은 교외에 사는 백인 가족이 압도적으로 많다. 보기 드문 예외로 흑인 가족이 주인공인 「코스비 가족」의 배경은 뉴욕이다. 그러나 드라마가 펼쳐지는 공간은 실제 도시가 아니라 「세서미스트리트」의 배경과 다를 바 없는 인공적 세트다. 샌프란시스코를 배경으로 한 드라마 「풀 하우스」에서도 주인공 가족은 차(동경의 대상인 빨간색 컨버터블)를 몰고 금문교를 건너 시내로 간다.

도시를 걷는 여자들

영화도 주로 교외를 배경으로 삼는데, 어쩌다 주인공이 사악한 대도시에 진출했다가 엄청난 모험을 하게 되는 이야기가 많다(「페리스의 해방」, 「야행」). 영화의 끝에서는 모두 무사히 교외에 있는 거대한 식민지 시대 주택으로 귀환한다.

교외 동네에는 인도가 아예 없는 곳이 많다.

부모님이 차를 타고 어디 가실 때면 나는 어쩐지 걱정이 돼서, 전화를 끊을 때 '사랑해요'라는 말 대신에 '운전 조심하세요'라는 말로 맺는다.[2] 두 분은 어디를 가든 차로 간다. 바로 위 블록에, 걸어서 5분 길어야 7분 걸리는 거리에 친구 집이 있는데 그 집에도 차를 타고 가신다. 교외에 살지 않는 사람은 잘 납득하지 못할 것이다. 하지만 부모님이 걸어가시겠다고 하더라도 말릴 수밖에 없다. 낮에는 괜찮겠지만 밤에는 길에 언덕과 커브가 많고 조명이 밝지 않은데다가 운전자들이 인도가 없는 도로변에 보행자가 있을 거라는 생각을 못 하기 때문에 위험하다. 개를 데리고 있거나 운동복을 입지 않은 누군가가 길 위에서 걷는 모습을 보면 뭔가 눈에 거슬린다. 특히 도로변에 상점이 늘어선 주요간선도로를 따라 걷는 사람은 더더욱 드물다. 교외에서 차가 없는 사람은 기묘한 최하층 계급, 불가촉천민에 속하게 된다. 누구나 차를 타고 다니는 길 가장자리에서 걸어가며 위화감을 조성할 때에만 눈에 뜨이는 존재다.[3]

◇

 우리 부모님은 1970년대 도시에서 교외로 이주한 1300만 인구의 일부다. 중산층 인구 이동에 따라 일자리도 교외로 이동하면서 도시는 더욱 황폐해졌다. "1942년부터 이동이 시작되어, AT&T 벨 연구소가 맨해튼에서 뉴저지 머리힐에 있는 약 86만 제곱미터 크기의 부지로 이사했다. 더 넓고 조용한데다 갓 생기기 시작한 교외 지구들처럼 우아하게 구부러진 도로가 있고 전원적 느낌을 주는 곳이었다." 교외에 대한 책을 쓴 리 갤러거는 이렇게 설명한다. "그러나 1970년대에는 블루칩 기업들이 본격적으로 도시를 탈출하기 시작해 그 뒤 수십 년간 그 추세가 계속되었다. IBM은 뉴욕시에서 뉴욕주 아몽크로, GE는 코네티컷주 페어필드로, 모토롤라는 시카고에서 일리노이주 숌버그로 갔다. 1981년이 되자 전체 사무공간의 절반이 중심도시 밖에 위치하게 되었다. 1990년대 말에는 3분의 2로 늘었다."[4]

 우리 아버지는 롱아일랜드 고속화도로 근방에 새로 생기기 시작한 회사 건물들을 강철과 유리로 설계하면서 건축 사업을 키워나갈 수 있었다. 아버지가 존경하는 건축가는 독일 건축가 미스 반데어로에(Ludwig Mies van der Rohe)인데, 그가 설계한 건물이 합리적이고 대칭적이고 명료하고 단순하기 때문이다. 아버지도 그런 정신으로 롱아일랜드에 꽤 보기 좋은 건물들을 지었다. 주로 산업시설과 상업시설인데 형태와 공간과 용도를 균형 있게 고려했다. 아버지는 경관을 망치지 않으려고 최선을 다

했고 설계로 상도 받았다. 하지만 클라이언트가 얼마나 지불할 용의가 있는지에 제약을 받을 수밖에 없었다. 아버지가 특히 자랑스러워하는 점은 건물들이 예쁘기만 한 게 아니라 제대로 돌아간다는 점이다. 물이 새거나 무너져 내리지 않는다는 말이다. 이런 문제가 있는 건물이 실제로 얼마나 많은지 알면 아마 놀랄 것이다.

나는 내가 기억하는 아주 어린 시절부터 건물, 공간, 의미에 대해 생각했던 것 같다. 나는 돌돌 말린 건물 도면으로 키를 재면서 자랐다. 제도대, 삼각자, 컴퍼스, 색연필 등 아버지가 쓰는 도구들을 장난감처럼 가지고 놀았다. 아버지는 환경에 항상 주의를 기울이라고 가르쳤다. 아마 그래서 롱아일랜드에 있을 때에는 마음이 편하지 않았던 것 같기도 하다. 내가 살던 곳은 같은 롱아일랜드에 있어도 노스포트나 헌팅턴, 포트제퍼슨 같은 마을과는 다르다. 이런 마을에는 오래된 물막이판자 건물과 양복점이나 어부들이 드나드는 술집 같은 고색창연한 가게가 들어선 유서 깊은 거리가 있는 반면 3킬로미터 정도 남쪽에 있는 우리가 살던 동네는 전혀 딴판이었다. 우리 마을은 제리코 유료도로를 중심으로 모여 있는데 제리코 유료도로는 1970년대와 1980년대에 싸구려로, 기능 위주로 지은 대체로 흉물인 상점이 늘어선 6차선 도로다. 자동차 정비소, 자동차 판매점, 주유소 등 차와 관련된 모든 것, 문신 전문 숍, 오래전에 망한 중국식당, 헤이븐 폴스 스파, 크레이지 다이아몬드 스트립 클럽, 총기허가증 판매소, 딕스 힐스 식당, 애견미용실 퍼피스 퍼피스

퍼피스! 등등. 동쪽으로 가든 서쪽으로 가든 평평한 지붕의 차고가 있고 전봇대 사이에 늘어진 전깃줄 너머 하늘도 평평하다. 아스팔트 길 위에 띄엄띄엄 있는 벽돌 건물에 SUV와 패밀리 세단이 들락날락한다. 스위스 샬레를 흉내 낸 지붕, 튜더 양식을 흉내 낸 건물 전면, 파란 지붕의 아이홉 팬케이크 식당, 빨간 지붕의 프렌들리스 패스트푸드 식당, 고딕체로 '가구', '손세차', '당구', '약국' 등을 광고하는 콘크리트 블록 건물. 은행 안에 들어가면 어떤 모습일지 정확히 떠올릴 수 있다. 카펫 냄새가 나고 형광등 조명이 있고 포마이카 가구와 회전의자가 있을 것이다.

◇

예쁘지는 않지만, 어쨌든 집이다.

◇

소규모 사업체가 입주하게끔 지은 건물이지만, 딱 그 기능만 한다. 공습 대피소나 마찬가지다. 안에 들어갔다가 얼른 볼일만 보고 나오게 된다. 그 안에서 지내는 사람들에게는 수명을 깎아먹는 것 같고 찾아가는 사람들에게는 의식하지 못하는 고통을 안겨주는 공간이다. 마르크 오제는 이런 곳을 '비장소(non-places)'라고 부르는데 안타깝게도 이런 곳이 20세기 후반, 그리

고 21세기에도 미국의 대표적 공간이다.

우리가 짓는 건물에 우리의 현재와 미래의 모습이 반영되기도 하지만, 건물에 따라 우리의 모습이 결정되기도 한다. "도시는 집단적 불멸성의 시도이다."라고 마셜 버먼은 도시의 폐허에 대한 글에서 말한다. "우리는 죽는다. 그러나 우리 도시의 형태와 구조는 지속되리라고 기대한다."[5] 교외에서는 정반대가 진실이다. 교외는 역사가 없고 미래를 생각하지도 않는다. 지속되게끔 지어진 것은 거의 없다.[6] 진행 중이며 끝나지 않는 현재를 사는 문명에게 후대는 무의미하다. 아이에게 미래에 대한 고민이나 과거에 대한 감각이 없는 것과 마찬가지다. 고전이 된 루이스 멈퍼드의 1961년 연구 『역사 속의 도시』는 교외의 거주민이 "세상에 대한 어린아이 같은 시각", 전적인 정치적 무관심까지는 아닐지라도 안전하다는 헛된 믿음을 유지하게 하는 천진난만함 같은 것의 존재를 설명한다.[7] 다른 곳에서는 끔찍한 일이 벌어질지라도, 이곳에서, 지금, 우리에게는 절대 일어나지 않는다는 생각이다. 자식들이 자신의 어린 시절보다 더 나은 것을 누릴 수 있게 해주고 싶은 마음은 부모의 당연한 본능이다. 그러나 교외를 발명한 도시 거주자들은 불가능한 사회적 고립을 추구하면서 '더 나은 것'을 넘어서버렸다. 마치 자기가 누리지 못한 어린 시절을 자식들뿐 아니라 자기 자신에게도 주려고 하는 것 같다. 교외는 아이들에게 펠트 솜으로 덧댄 세상을 제시한다. 마치 삶이란 이 가게 저 가게에서 벌어지는 상거래가 축적되어 이루어지기라도 하는 것처럼. 교외를 배경으로 한 미국 문

학이나 영화에는, 어린이든 어른이든 순수를 잃고 삶이 얼마나 끔찍한 것인지 벼락처럼 깨닫는 이야기가 종종 나온다. 『처녀들, 자살하다』, 「아메리칸 뷰티」, 『레볼루셔너리 로드』, 「위즈」 등의 작품은 모두 "이게 전부인가?"라는 질문뿐 아니라 "정말 이게 현실인가?"라는 질문도 던진다.

나는 제리코 유료도로로 차를 몰고 가며 가건물 같은 건물들을 보면 화가 난다. 우린 더 나은 것을 누릴 수 있지 않나? 인간은 어디에 데려다 놓든 잘 살 수 있는 존재가 아니다. 환경은 중요하다. 환경은 결정적이고 중대한 영향을 미친다. 내가 어떤 존재인지, 내가 무엇을 하는지를 결정한다. 우리 아버지가 건축계에서 스승으로 생각하는 루이스 칸(Louis Kahn)은 학생들에게 보[+]처럼 생각하라, 보처럼 느끼라, 무엇이 너를 미는지 무엇이 너를 끌어당기는지 생각하라고 말했다. 그게 건물을 통해 생각하는 방식이라고.

이게 내가 도시를 통해 생각하는 방식이다.

◇

내가 어릴 때 걸어서 어딘가에 갈 수 있었다면 좋았을 것 같다. 우리 동네에는 친구들과 모여 놀 만한 곳도 없고 시내나 중심가 같은 것도 없었다. 고등학교 때에는 공업단지 안에 있는 던

[+] 칸과 칸 사이의 두 기둥을 건너지르는 나무.

킨도너츠에서 놀곤 했는데, 이유는 알 수 없으나 다른 가게들은 이미 다 문 닫은 시간인 밤 10시까지 영업을 했다. 우리 집에서 걷거나 자전거를 타고 갈 수 있는 곳이라고는 플리머스 대로와 제리코 도로 교차점 근방의 쇼핑센터가 유일했다. 구글 지도로 찾아보니 우리 집에서 2.5킬로미터, 걸어서 31분 거리라고 나와 있다. 딱 그 정도다. 조금 멀지만 **어딘가** 가고 싶다면 갈 만한 거리. 비디오가게가 하나 있고(도서관만큼 자유롭게 돌아다닐 수 있는 곳이어서 나는 거기를 드나들면서 「플레치」, 「에어플레인」, 「비벌리힐스캅」, 「스플래시」 같은 1980년대 코미디영화를 섭렵했다.) 치포 찰리인가 하는 이름의 싸구려 물건을 파는 대형 잡화점이 있어서 사탕을 엄청 사 먹었다. 알록달록한 가루설탕을 딱딱하고 흰 막대사탕으로 찍어 먹는 제품을 많이 먹었다.

우리는 단절되어 사는 느낌이었다. 아직 해가 완전히 뜨지 않아 빛이 솜털처럼 부드러운 이른 아침에 발을 끌며 부엌으로 내려가 뒷문을 열고 개를 집 밖으로 내보낼 때면 몇 마일 떨어진 킹스파크 역으로 들어오는 기차 소리가 희미하게 들렸다. 나는 그 소리가 좋았다. 기차 소리가 들리면 우리가 어딘가에 위치해 있다는 느낌이 들었다. 마치 림보 같은 교외의 우리 위치에 좌표를 부여해주는 소리였다.[8] '여기를 벗어날 수 있는 방법이 있겠어.' 나는 생각했다. '기차를 타면 돼.'

◇

　처음으로 나 혼자 도시에 있어본 때가 대학교 1학년 때다. 그레이하운드 버스를 타고 뉴욕대학교에 다니는 친구를 보러 갔다. 내 여행 첫날에 친구는 오전 수업이 있었기 때문에 나 혼자 그리니치빌리지에 있었다. 도시에서 두 시간을 홀로 보내면서 가고 싶은 데 어디든 갈 수 있었다! 센트럴파크에 갈까? 아니면 박물관? 처음으로 혼자 타임스스퀘어에 가볼까? 정말 나 혼자서 뭐든 내 뜻대로 할 수 있겠구나 하고 느낀 게 그때가 처음이었다. 도시는 너무나 거대해 보였고 거리 하나하나가 선택지였다. 나는 10번 스트리트로 갔다가 걸음을 멈췄다. 뭐가 어느 방향이지? 길모퉁이에 교회가 있었다. 저쪽이 동쪽인가 서쪽인가? 서쪽으로 가고 싶긴 했지만 일단 가보지 않고는 어느 쪽이 서쪽인지 알 방법이 없었고 시간을 허비하고 싶지는 않았기 때문에 그냥 내 발 닿는 곳을 내가 가고 싶은 곳으로 삼기로 했다. 거기가 어딘지는 아직 모르지만. 교회 쪽으로 갔더니 브로드웨이가 나왔다. 조금 더 갔더니 4번 애버뉴가 나왔다. 나는 뉴욕에 4번 애버뉴라는 게 있는지도 몰랐다. 되돌아갔다가 한 바퀴 돌다 보니 어제 친구가 데려갔던 세인트마크 플레이스의 식당이 나왔다. 결국은 유니언스퀘어에 있는 반스앤드노블 서점에서 오전을 보냈던 것 같다.

　2학년 때 뉴욕으로 거처를 옮겨서 121번 스트리트와 암스테르담 애버뉴 교차로에 있는 기숙사에서 살았는데 그때 어퍼웨

스트사이드 지역에 폭 빠져버렸다. 브로드웨이, 암스테르담, 리버사이드와 웨스트엔드 등의 길을 따라 위아래로 오르내리고 110번 스트리트로 접어들어 센트럴파크로 가서 센트럴파크 웨스트를 따라 내려와 자연사박물관까지 갔다. 나는 거대한 아파트, 넓은 대로, 제이바스 식품점, H&H 베이글, 설탕을 바른 끈끈한 크루아상을 파는 헝가리언 페이스트리 숍, 브로드웨이에서 접이식 테이블 위에 책을 올려놓고 파는 남자들 등을 넋을 놓고 구경했다. 브로드웨이에 있는 식당에 앉아 세상이 돌아가고 자동차나 택시가 지나가고 주위가 시끌벅적한 가운데 있다 보면 너무나 오랫동안 우주를 엿보기만 하다가 마침내 우주 한가운데에 오게 된 것 같은 기분이었다.

나는 졸업 후 나의 삶을 그려보았다. 나는 주택이 아니라 아파트에 살 것이다. 리버사이드 드라이브나 웨스트엔드 애버뉴에서 곰팡내 나는 책이 가득한 집에서 살아야지. 차양이 보도 위로 쭉 뻗어 있는 건물에서. 건물 경비는 없어도 되는데 차양은 꼭 있었으면 싶었다. 또 집에 붙박이 책장과 터키 양탄자를 놓을 거고 정신분석학자 친구들이 놀러오면 같이 랍상소우총 홍차를 마시면서 어떤 책을 쓰고 있는지, 어떤 연애를 하는지 이야기를 나눌 것이다. 우디 앨런 영화와 놀러 가본 교수들의 집, 누군가의 종조모가 사는 아파트의 모습이 뒤섞인 나의 환상이었다.

도시로 나오면 116번 스트리트를 따라 둥그런 건물을 지나쳐 리버사이드 파크로 가 벤치에 앉아서 참 운이 좋다, 원할 때

면 아무 때나 걸어서 이런 곳에 올 수 있다니 정말 좋다는 생각을 했다. 바로 이런 게 자유였다. 여기까지 오는 데 시간을 들일 필요 없고 운송수단도 필요 없어서 자유롭기도 했지만, (기계를 위한 공간이 아니라) 사람들이 같이 밖에 있기에 좋은 곳을 만들겠다는 믿음으로 생겨나고 유지되어온 환경 안에 있을 수 있다는 점이 중요했다.

그때 그 도시에 깃든 유령이 있었다. 도로시 파커(Dorothy Parker)나 이디스 워튼(Edith Wharton)이나 혹은 내가 아직 읽지 않은 누군가의 유령. 배로 스트리트에 있는 오래되어 기우뚱한 건물 안에, 미드타운 터널에서 나오면 바로 등장하는 머리힐의 브라운스톤 건물에 있었다. 웨스트엔드 애버뉴의 책이 빼곡한 아파트에 있었다. 낡은 화장실 네모난 타일 안에 있었다. 나는 그 유령을 내 글에서 포착하고 싶었다. 내가 그 유령이 **되고** 싶었다. 연구조교가 되려고 면접을 보았을 때 나를 면접 본 여자가 앨곤퀸 호텔[+] 바에서 술 한 잔을 사주었는데 그때 생각했다. '이거야. 나도 여기의 일부가 된 거야.'

◇

바너드칼리지에서 비판적으로 사고하는 방법을 배웠고 그

[+]　1902년에 문을 연 맨해튼의 호텔로 도로시 파커 등의 문인들이 모였고 '앨곤퀸 원탁'이라고 불리는 모임을 결성한 곳.

래서 새로운 관점으로 교외를 보게 되니 자동차를 기반으로 한 문화에 회의가 들었다. 걷지 않는 문화는 여자들에게 나쁘다. 걷지 않는 문화가 권위적인 분위기를 만든다. 이게 다 결국 무슨 의미인지, 자신의 욕구가 무엇인지, 그 욕구가 충족되는지 등을 고민하지 않는 여자는 가족에게서 벗어나 방황하지 않을 것이다. 반듯한 격자 모양의 거리, 가까운 쇼핑센터, 끝없이 이어진 공원도로 등 교외의 구조는 여자의 활동 반경을 제한한다. 교외는 탁 트인 도로를 따라 달리는 미국의 모험을 미국의 꿈으로 길들여 주저앉힌 곳이다. 『마담 보바리』에서 『레볼루셔너리 로드』까지 문학 속에서 저항했다가 죽고 만 교외의 여자들을 생각해보라. 큰 꿈을 꾸었다가는 죽음을 맞고 만다. 텔마와 루이스는 교외의 집으로 돌아갈 수 없었다. 나는 집에 대해 마르그리트 뒤라스와 같은 방식으로 생각하기 시작했다. "아이들과 남자를 가두어 말썽을 부리지 못하게 하고 태초부터 품었던 모험과 탈출에 대한 갈망을 잊게 하기 위한 곳."[9] 나는 "아이들과 남자"에 '여자'를 더했다.

도시를 더 민감하게 알아가면서 여성의 역사, 문학, 정치에도 민감해졌다. 하나를 알려면 다른 하나도 알아야만 하는 것 같았다. 시몬 드 보부아르부터 수전 브라운밀러까지 읽어 나갔다. 다른 역사를 알게 되자 어딘가 향해 갈 목표가 생겼고 그래서 전 세계에 흩어진 단서를 수집하기 시작했다.

도시가 누구나 접근할 수 있고 누구에게나 동등한 가능성을 허락하는 곳이라고 이상화할 생각은 없다. 컬럼비아대학교

와 주변 동네 사이의 복잡한 역사만 보아도 그렇지 않다는 사실을 알 수 있다.[10] 그렇지만 공정한 세상을 만들 최선의 기회를 구할 수 있는 곳도 도시다. 그러기 위해서는 움직임의 자유가 반드시 필요하다.

◇

나를 걷게 하라. 내 속도로 걷게 하라. 삶이 나를 따라, 내 주위에서 흐르는 것을 느끼게 하라. 극적인 일을 보여달라. 예상하지 못한 둥근 길모퉁이를 달라. 으스스한 교회와 아름다운 상점과 드러누울 수 있는 공원을 달라.

도시는 우리를 달뜨게 하고 계속 가고 움직이고 생각하고 원하고 참여하게 한다. 도시는 삶 그 자체다.

파리
—
그들이 가던
카페

뒤록 역에서 10호선 탑승 클루니라소르본 역에서 하차

　　뤼 부트브리를 따라 북쪽으로 보도 벽에 던져 깨뜨린 접시와 산더미 같은 케밥 고기로 유혹하며 호객하는 터키 식당 그리스 식당이 가득한 중세 거리의 미로에서 길을 잃고 오래된 튀니지 빵집을 지나 교회를 지나 좌회전해서 관광객이 바글거리는 뤼 생자크로 들어갔다가 그 안에 사는 사람들과 서점에서 일하는 사람 말고는 아무도 이름을 모르는 공원 남쪽 좁은 길로 우회전

하지만 만약 그녀가 그곳에 갔는데 거기가 천국이면 어떡하지?

—진 리스, 「뤼 드 라리베에서(In the Rue de l'Arrivée)」

파리 좌안 셰익스피어 앤드 컴퍼니 서점 안에서 그녀가 나를 보고 있는 것을 보았다. 『매켄지 씨를 떠나고(*After Leaving Mr. Mackenzie*)』라는 페이퍼백 책의 표지에 모딜리아니가 그린 목이 길고 눈은 검은 아몬드 모양 구멍인 여자가 유혹적인 포즈로 누워 있다. 표정은 심란한 듯도 걱정하는 듯도 하고 흥분한 듯도 하다. 나는 책을 뒤집어서 표지 뒷면을 읽었다.

줄리아 마틴은 파리에 있고 벼랑 끝에 있다.

저자 이름이 진 리스였다. 처음 관심을 끈 것은 '리스'라는

이름이었다. 10대 초반, 13세기 웨일스가 영국에 정복되는 과정을 그린 샤론 케이 펜먼(Sharon Kay Penman)의 역사소설을 읽고 웨일스에 관련된 모든 것에 푹 빠졌던 때가 있었다. 나도 교외에 틀어박혀 사는 10대 청소년의 처지이니 웨일스를 잘 이해할 수 있을 것 같았다.

'리스'라는 웨일스 이름을 가진 이 작가가 쓴 책이 몇 권 더 보였다. 전부 배경이 파리인 듯했다. 『사중주(Quartet)』라는 책도 있었다. 소개글은 이랬다.

남편이 체포된 뒤 마리아 젤리는 파리에서 홀로 무일푼이 된다.

『한밤이여, 안녕』은 디킨스 소설하고 비슷한 책인 것 같았다.

사샤 젠슨은 파리로 돌아왔다. 최고의 순간이자 최악의 순간이 있었던 도시.

출판사에서 특히 예민한 미국 대학생들로만 구성된 포커스 그룹을 짰더라도 이보다 더 나의 심금을 울리는 카피를 뽑아내기는 어려웠을 듯싶다. 삶이 이전에 생각했던 것보다 훨씬 불행하리라고 막 의심하기 시작한, 아니 그랬으면 좋겠다고 바라기 시작한 20대 여자의 가슴을 흔드는 단어들이었다. 나는 진 리스가 쓴 책이건 진 리스에 대한 책이건 손에 넣을 수 있는 책은 모조리 읽기 시작했다. 진 리스의 간결하고 긴장된 문장은 아

름다운 슬픔에 젖어 있으면서도 감상성에 빠지지 않았다. 진 리스로부터 나는 스스로를 낭만화하지 않는 고통의 미학을 배웠다. 그건 리스가 지닌 중요한 차별점이었다. 나도 그걸 이해하기까지 시간이 걸렸고 사람들은 종종 그 점을 간과하고 진 리스를 오독하기도 한다. 나는 리스의 소설을 읽으며 고통에 목적과 의미가 있다고 생각하게 됐다. 이런 고통을 겪어야 하긴 하지만 적어도 그것에 대해 글을 쓸 수는 있을 거라고 생각하며 버티는 것이다. 하지만 이런 태도는 미끄러운 비탈길(slippery slope)이다. 자기도 모르는 사이에 그저 그것에 대해 글을 쓰기 위해 끔찍한 상황으로 스스로를 몰고 가게 된다.

리스는 그렇게 어리석지는 않았다. 우리도 리스를 제대로 읽으려면 영리해져야 한다.

◇

스무 살의 나에게 리스 소설의 인물들이 겪은 국외 생활, 가난, 버려짐, 낙태, 아이의 죽음, 알코올 중독, 매춘에 가까운 행동, 리스의 파리 소설에 주로 나오는 노화라는 재앙은 아직 낯선 일이었다. 스무 살에는 신체적 쇠퇴가 어떤 것인지 모른다. 스무 살에 상상하는 노화는 달 착륙만큼이나 떠올리기 어려운 먼 일이다. 얼굴에 주름이 생기고, 있는 줄도 몰랐던 홈이 깊어 가고, 피부 탄력이 사라지고, 모낭에서 색소를 더 이상 만들어 내지 않고, 갑자기 관절이 말을 안 듣고, 전에는 읽을 수 있던 글

자가 문득 너무 작아 보인다는 것. 나는 운이 좋아서 대학 학비를 부모님에게 지원받을 수 있었다. 리스 소설 속 여자들은 가족이 없는 것이나 다름없고 수입도 없고 일자리를 유지하지도 못한다. 술을 사주고 5파운드를 주고 옷을 사주고 방세를 내줄 남자를 찾는 수밖에 없다. 그럼에도, 나도 그들처럼 지치고 낡고 기진한 느낌이었다. "아 이제 겨우 스무 살인데 앞으로도 계속 살고 또 살아야 하는구나." 리스는 런던에 있을 때 일기장 삼아 쓰던 검정색 연습장에 이렇게 적었다. 리스가 1939년에 쓴 소설 『한밤이여, 안녕』의 마지막 부분이 특히 내 마음에 와 닿았다. 어쩌면 사랑했다고 생각한 남자를 잃고 난 뒤에 사샤는 모르는 사람(내내 복도에서 마주칠 때마다 위협적 존재로 느껴지던 이웃 사람)이 방에 들어와 자기 몸을 갖게 한다. 사샤는 침대에 누워 한 팔로 눈을 가리고 있다. 누군가가 방으로 들어온다. 조금 전에 떠난 남자, 르네일 수도 있다. 아니면 옆 단칸방에 사는 남자일 수도 있다. 보지 않고도 사샤는 누구인지 안다. 소설의 마지막 부분은 이렇다.

그는 거기 서서 나를 내려다보고 있다. 확신이 안 서는지 눈을 깜박인다. 아무 말도 하지 않는다. 고맙게도 아무 말도 하지 않는다. 나는 그의 눈을 똑바로 들여다보고 또 한 명의 불쌍한 인간을 마지막으로 경멸한다. 마지막으로…… 그러고 나서 팔을 그의 몸에 감고 그를 침대로 끌어당긴다. "좋아요—좋아요—좋아요……"라고 말하면서.[1]

그때는 제임스 조이스의 『율리시스』를 읽기 전이라 이 부분이 몰리 블룸이 주문을 외우듯 "좋아요 내가 말했죠 좋아요 그렇게요 좋아요"라고 하는 『율리시스』의 악명 높은 마지막 행에 대한 음울한 반응이라는 사실은 몰랐다. 생을 긍정하는 몰리의 독백을 사샤는 어떤 삶이 오든 무감하게 받아들이겠다는 태도로 조롱한다. 사랑의 상실의 경험이 우리를 사샤와 몰리로 나누어놓는다. 첫 상실을 겪고, 이제 어떤 것도 말이 안 되는 것 같고 삶이 끝난 것 같고 무슨 일이 일어나든 누구를 침대에 들이든 아무 상관없을 것 같을 때에 우리는 이렇게 반응한다.

진 리스가 그려낸 여자들에는 유사성이 있어 '리스의 여주인공'이라고 단수형으로 지칭되곤 한다. 당연히 몰리보다는 사샤에 가까운 유형의 여자들이다. 유쾌한 사람은 한 명도 없다. 삶이 이들에게서 기쁨을 탈탈 털어가 버렸다. 그러나 다 똑같은 사람들은 아니다. 작가의 허구화된 분신도 아니다. 이들은 삶이 이렇게 되었을 수도 있다고 상상하는 리스의 최악의 악몽에서 나온 그림자라고 할 수 있다. 리스의 삶과 겹치는 부분이 있다. 『어둠 속의 항해』에 나오는 애나는 리스와 공통점이 많다. 서인도제도에서 자랐고 코러스걸 일을 잠깐 했고 부유하고 나이 많은 남자와 연애를 했다. 원래 리스가 쓴 원고에서는 낙태 수술 실패로 죽는다.(출판사에서 바꾸라고 해서 출간된 책에서는 죽지 않는다.) 『사중주』의 마리아는 영국에 살았었고 코러스걸 일을 잠깐 했다는 등의 언급을 제외하고 배경 이야기가 거의 없는, 보잘것없는 사람이다. 나라도, 과거도, 미래도 없는 평범한 이주민 여

자다. 마리아는 문제가 많은 연애를 하는 것으로 그려지는데, 리스 본인과 작가 포드 매덕스 포드(Ford Madox Ford)와의 관계에서 착안한 것이다. 『매켄지 씨를 떠나고』의 줄리아의 이야기는 마리아의 이야기가 끝난 부분에서 시작된다. 줄리아는 책 중간쯤에서 (가난하지만 점잖은) 자기 가족에게 도움을 받을 수 있지 않을까 하는 기대를 품고 런던으로 돌아간다. 줄리아는 리스처럼 아이를 잃은 적이 있어, 애나의 낙태를 제외하고 리스소설 속에서 아이를 잃은 첫 번째 인물이다. 줄리아는 유럽 곳곳을 돌아다니면서 살았다. 매켄지의 회상에 따르면 줄리아의 "아이는 중유럽 어딘가"에서 죽었다. 그러나 영국에 어머니와 누이가 있고 어린 시절의 기억도 있다. 그러니까 배경이 있다고 할 수 있다. 『한밤이여, 안녕』의 사샤는 배경 이야기가 더 충실하고 마리아나 줄리아보다 리스의 삶과 공통점이 더 많다. 다만 사샤 나이 때에 리스는 레슬리 틸든 스미스와 결혼해서 런던에 살았고 소설을 쓸 자료 조사를 하려고 파리에 가곤 했다. 그 무렵에 어떤 절박감을 느끼긴 했겠지만 사샤와 비교할 정도는 아니다.

리스의 인물들은 화가 날 정도로 수동적이다. 남자에게 금전적으로 의존하고 돈이 생기면 바로 옷 사는 데 써버린다. 자기 파괴적인 면이 있는데 리스 본인도 스스로를 바닥으로 떨어뜨리는 데 거리낌이 없었고 때로 쾌감을 느끼기도 했다. 리스는 자기가 "이 남자에게 속한다. 이 남자에게 완전히 속하고 싶다."라고 생각하는 게 "굴욕적이면서 동시에 짜릿하다."라고 썼다.[2]

책임감이라고는 전혀 없이 될 대로 되라고 하는 사샤 같은 인물을 보며 거부감을 느끼는 독자도 많다. 나는 그게 수동성이라기보다는, 너무 쉽게 애착을 느끼는 싱글 여성이 어떤 일을 겪더라도 상처를 받지 않겠다는 의지를 드러내는 게 아닐까 생각한다. 아무 일도 겪지 않으려면 어떤 것에도 애착을 주지 않아야 할 텐데, 하지만 애착이 없는 삶에 무슨 의미가 있나?

미완성 자서전 『제발 웃어요(*Smile Please*)』에서 밝히기를 리스는 어떤 프랑스 남자에게 이렇게 말한 적이 있다고 한다. "'나는 내 몸에서 나를 분리할 수 있어요.' 남자가 하도 충격을 받은 얼굴이길래 내 프랑스어가 이상하냐고 물었다. 그는 '아 아니요, 하지만…… 끔찍하네요.'라고 대꾸했다. 하지만 나는 아주 오래 전부터 그렇게 했다." 이런 태도 때문에 리스의 인물들은 수동적이고 정적이고 침체된 상태로 세상의 어떤 가혹함도 받아들이겠다고 하는 것처럼 보인다. 『매켄지 씨를 떠나고』에서 줄리아는 런던에 가서 택시 운전사에게 아무 데로나 데려가 달라고 해서 묵을 호텔을 정한다. 『한밤이여 안녕』에서 사샤는 "스물네 시간 중에 열다섯 시간을 잘 수 있게" 베로날[+]을 과용한다.[3] 『사중주』의 주인공 마리아는 "무모하고 게으른 천성적 방랑자"로 묘사된다.[4] 어떤 선택도 스스로 하지 않고 그저 계속 "결국 그렇게 된다"고만 한다. 하이들러 부부에게서 벗어나고 싶지만 마리아는 차마 떠나지 못한다. 자기가 떠나지 못하는 이유가 비

[+] 20세기 초에 수면제로 쓰인 바르비탈의 상표명.

이성적이라는 것도 안다. "나는 그를 좋아하지도 않고 믿지도 않는다. 나는 그를 사랑한다."

단조의 배경음악이 흐르는 도시 파리야말로 이렇게 자포자기하기에 딱 좋은 곳이다. 이곳에는 어떤 고통, 사랑의 상처가 있는데 그런 감정이 거의 기분 좋아질 정도로 확대된다. 파리는 내가 중독적 절망의 기쁨을 처음으로 맛보기에도 이상적인 곳이었다.

◇

리스는 다른 사람과 같은 사회적 기준에 따라 생활하지 못했기 때문에, 비극이라고까지 할 수는 없더라도 곤란한 지경에 종종 빠졌다. 리스의 첫 아이는 아기 때 죽었다. 자기가 잘 돌보지 않고 방치한 탓이라고 리스는 생각했다. 음주와 난동 등 때문에 체포된 적도 많았다. 홀러웨이 형무소에 수감된 적도 있었다. 자기 손으로 키우지 않아 멀어진 딸이 있었다.(메리본이라는 이름의 이 딸은 2차 대전 때 강제수용소에 수용되었다.) 진 리스는 알코올 중독, 문화적 혼란, 소외에 시달렸다. 우울증으로 인한 분노가 솟았다가 창의력이 폭발하기도 했다. 이 모든 것이 리스의 작품에 담겼다. 그러나 리스는 개인적 기록을 거의 남기지 않아서(자신에 대한 전기가 쓰이는 것을 바라지 않는다고 분명히 밝혔다.) 리스의 삶에 대해 글을 쓰려는 사람들은 리스의 소설이 그녀의 삶을 증언하는 기록이라도 되는 듯 이용해 리스를 리스 자신의

캐릭터 중 하나로 만들었다.

진 리스는 1890년 서인도제도에서 엘라 그웬돌린 리스 윌리엄스라는 이름으로 태어났다. 아버지는 웨일스인이었고(역시나!) 어머니는 스코틀랜드인과 크리올[+] 혈통이었다. 도미니카에서 3대째 플랜테이션 농장을 운영한 집안이었다. 아버지는 딸을 애지중지했지만 어머니는 딸에게 냉랭하고 무관심해서 리스가 청소년기에 부모님 친구에게 추행을 당한 것도 몰랐다.

그렇지만 전반적으로, 특히 회상 속에서 돌아본 도미니카의 삶은 행복한 것이었다. 그곳에서는 모든 게 유예된 상태였다. 마치 아무것도 끝나지 않을 것 같았다. 그러나 사실 리스의 가족에게는 더 이상 미래가 없었다. 재산을 잃었고 가세가 기울고 있었다. 카리브해의 선연한 색채와 나른한 식물들 사이에서 꿈꾸듯 어린 시절을 보낸 리스는 1906년에 영국에 있는 학교에 입학했다. 처음 영국에 갔을 때 리스는 칙칙한 잿빛 풍광에 크게 실망했다. 모든 것이 "갈색"이고 "더러웠다." 상상 속에서 빛과 색으로 가득한 모습으로 그렸던 영국과는 딴판이었다. 고국으로 돌아온 게 아니라 실망스러운 역추방을 당한 기분이었다. 케임브리지에 있는 기숙학교에서 생활했는데 나날이 고통이었다. 다른 학생들이 리스의 노래를 부르는 듯한 카리브해 지역 억양을 비웃으며 흑인의 비하어인 '쿤(coon)'이라는 별명으로 불렀다. 그래도 리스는 학교 연극에서 관중을 사로잡는 연기를

[+] 서인도제도에 사는 유럽인과 흑인 혼혈인.

해냈고, 스스로 연극에 재능이 있다고 생각해 아버지에게 오늘날의 왕립 연극학교인 런던 트리스스쿨에 보내달라고 했다. 하지만 억양이 여전히 걸림돌이었다. 말씨를 교정하려고 애를 써볼 법도 한데, 리스는 그럴 생각이 없었다. 리스는 자기 모습 그대로 받아들여지기를 기대했다. 목소리 따위 사소한 것 때문에 거부당한다면 자기한테 문제가 있는 게 아니고 세상에 문제가 있다는 뜻이라고 생각했다.

아버지가 세상을 뜨자 남은 가족들이 리스에게 더 이상 재정적으로 지원을 해줄 수 없으니 도미니카로 돌아오라고 했다. 하지만 진 리스는 자기 스스로 문제를 해결하기로 했다. 집에 돌아가거나 런던에서 우울하게 시들어가는 대신 움직이기로 결심했고 「우리 미스 기브스(Our Miss Gibbs)」 공연단의 코러스걸로 취직해 북부 순회공연을 따라갔다. 지방 도시도 런던만큼 춥고 축축했지만 그래도 약간의 모험을 할 수 있었다. 진 리스는 자기 매력을 의식하고 그걸 어떻게 자기에게 유리하도록 이용할 수 있는지를 알게 되었고 그러다가 부유한 남자와 연애를 하게 되었다. 당연히 잘되지는 않았다. 남자 이름이 믿기 어렵게도 랜슬롯이었다. 리스는 랜슬롯을 무척 사랑해서 평생 잊지 못했고 그 뒤로 수십 년 동안 상황이 절망적일 때마다 랜슬롯에게 의지했다. 리스는 너무 반골이고 '멍해서'(본인의 표현이다.) 일자리를 유지하지 못했다. 결국 친구나 애인들에 의존해 살아가게 되었다. 안정을 얻기 위해 결혼도 여러 차례 했다.

◇

　1919년 리스는 파리로 갔다. 리스를 작가로 만들어줄 도시였다. 사실상 걸어서 파리로 간 셈이다.

　전쟁이 계속되는 동안 리스는 랜슬롯이 주는 용돈으로 생활하면서 런던 유스턴에 있는, 프랑스로 파병될 군인들 식당에서 자원봉사를 하다가, 1918년 초 진 렝글릿이라는 네덜란드 기자를 만났다. 렝글릿은 블룸즈버리에 있는 리스의 아파트 가까이에 살았고 공통으로 아는 친구들이 있었다. 둘은 카페 루아얄에서 담배를 피우고 말씨름을 하며 저녁 시간을 보냈다. 진 렝글릿은 프랑스 외인부대에 들어가 첩보원 일을 하고 있었다. 리스에게 자기가 정확히 무슨 일을 하는지는 말해주지 않았는데 어쨌든 신분을 숨기고 독일, 네덜란드, 런던, 파리 등지를 여행해야 하는 일이었다. 렝글릿이 출장을 떠나면 진은 기다렸다. 1918년 휴전으로 기다리던 유예기간이 생겨서 크리스마스에 두 사람은 약혼했다. 1919년 4월 30일 헤이그에서 결혼했다.

　리스는 영국에서 벗어날 수 있어서 기뻤지만 무국적자인 렝글릿에게 베팅한 게 최선은 아니었을지도 모른다. 진 렝글릿은 리스처럼 잘 보지도 않고 무작정 뛰는 다혈질 성격으로 1차 대전 초반 뜨거운 분위기 속에서 네덜란드의 승인도 받지 않고 프랑스 외인부대에 자원했는데, 네덜란드 입장에서는 심각한 위법 행위였으므로 네덜란드 시민권을 잃게 되었다. 전쟁이 끝난 뒤 렝글릿은 임신한 리스와 함께 파리로 돌아가고 싶었다. 그런

데 얼마 전부터 국외 여행을 하려면 반드시 여권이 필요하게 되었는데, 렝글릿에게는 여권이 없었고 리스도 마찬가지였다. 렝글릿은 벨기에에서 프랑스로 가는 직선로를 택함으로써 이 사소한 문제를 우회하자는 결정을 내렸다. 걸어서 간다는 말이었다. 리스는 일기에 그때 일을 이렇게 회상했다. "나는 돈도 여권도 없었고 아기를 낳을 예정이었다. 여권 없이 벨기에에서 프랑스로 넘어가야 했다. 어떻게? 그냥 걸어서 국경을 넘는다는 계획이었다. 한밤중에 포플러 나무 사이 오솔길을 따라 걸어서. 달이 뜬 조용한 밤에. 계속 걸어 초소를 지나서 새벽에 지치고 지치고 지친 상태로 됭케르크에 도착할 때까지…… 게다가 그 공포란…… 그리하여 우리는 프랑스에 여권도 돈도 없이 들어왔고 나는 곧 아기를 낳을 예정이었다." 그해 평화협정을 맺고 유럽을 나누어 갖고 새로 국경을 그리기 위해 전 세계 권력자들이 파리에 모였는데 리스는 그런 때에 경비 초소를 걸어서 지나간 것이다. 살 떨리는 야간 산보였다. 어쨌든 리스는 그때 한 발을 다른 발 앞에 놓고 꾸역꾸역 나아가는 것의 미덕을 알게 되었다.

두 사람은 1919년 가을 파리에 도착했다. 리스는 첫눈에 파리에 반했다. 날씨가 좋았다. 야외 카페에 앉아 스파게티를 먹을 때 머리 위에 내리쪼이는 햇살이 따스했다. 영국에 있을 때에 너무나 그리워했던 햇빛이었다. 도미니카의 해만큼 뜨겁지는 않지만 그래도 어쨌든 해를 볼 수 있었다. 마치 감옥에서 나온 것 같은 기분이라고 할 만했다. 런던에서는 거리에 나와 있어도

닭장에 갇힌 기분이었다. "나는 그 뒤로 죽 정절을 지켜 다른 도시는 진심으로 사랑하지 않았다." 리스가 말년에 쓴 글이다.

파리와 도미니카 사이에는 별 닮은 데가 없지만, 런던과 다르다는 공통점이 있었고 진 리스에게는 둘 다 천국이었다. 파리의 죽 뻗은 대로는 도미니카의 돌투성이 흙길과는 천양지차였다. 오스만 남작이 대로가 빛살 모양으로 뻗어나가게 도시를 디자인해서, 돌아다니며 몽상에 빠지고, 각자 성향에 따라 관찰하거나 관찰당하기에 완벽한 환경이 만들어졌다. 도미니카에서는 짧은 거리를 이동하는 데에도 몇 시간씩 걸릴 수 있었다. 리스의 책을 편집한 다이애나 애실은 리스가 살던 섬에 가보고서야 리스의 '이질성'을 제대로 이해할 수 있었다고 했다. "도미니카에서 로조와 포츠머스 사이에 있는 길을 제외하면 대부분 길이 좁고 울퉁불퉁한데 이 길은 존재 자체만으로 경외감을 불러일으킨다. 길을 내려면 빽빽한 숲을 베어야만 하고, 오르락내리락하는 지형 때문에 급커브에 급커브가 이어지는 구불구불한 길을 만들어야 하고, 열심히 땅을 파놓았다 하면 열대성 폭우에 씻겨 내려가고 …… 돈은 부족하고 흙을 옮기는 장비는 아예 없으니! 아주 대단한 작은 길들이다. 길을 유지 보수하는 것도 엄청나게 힘든 일이다."[5] 도미니카 섬을 가로지르는 도로 건설 계획이 수립되었고, 자랑스럽게 '임페리얼 로드(황제의 길)'라는 이름을 붙였으나 완공되지 않았다(모든 제국이 완성에 이르지 못하듯이). 리스는 길에는 의미가 담겨 있다고 생각했다. 가고 싶은 곳 어디든 걸어갈 수 있다는 사실만으로도 힘이 나는데 아

름다운 파리에서 그렇게 할 수 있다는 것은 축복이었다.

◇

1919년의 파리는 문명 세계의 중심지 같았다. 1월부터 7월까지 우드로 윌슨, 로이드 조지, 조르주 클레망소, T. E. 로렌스, 루마니아 마리 왕비, 호치민 등 세계 정상급 지도자들이 강화회담을 하러 모였다. 정상들이 베르사유 조약에 서명하고 국제연맹이 설립된 뒤에 렝글릿 부부는 파리에 들어왔으나 거리에는 아직 들뜬 분위기가 남아 있었다. 존 메이너드 케인스 등의 경제학자는 베르사유 조약이 불평등하기 때문에 장기적으로 재앙을 불러올 것이라고 경고했으나, 마침내 전쟁이 끝났다는 것에 안도한 세상은 반대 의견에 귀 기울이지 않았다. 전쟁의 여파 때문에 파리는 아직 위태위태한 상태였다. 튀일리 장미 정원이 있던 자리에는 거대한 구멍만 남아 있었다. 대로변 가로수는 베어서 땔감으로 사라졌다. 전쟁 중에 떼어 창고에 보관해 둔 노트르담 성당의 스테인드글라스 창은 아직 제자리로 돌아오지 못했다. 석탄, 우유, 빵이 부족했다. 그러나 파리는 앞으로 나아가겠다는 확고한 의지로 새 출발을 하는 느낌으로 발을 차고 나가려 했다. 리스도 같은 기분이었다. 파리는 피난처였다. 리스만 그렇게 느낀 것도 아니어서, 동유럽, 중유럽, 남유럽을 휩쓴 집단 학살, 혁명, 가난을 피해 이민자들이 파리로 몰려들었다. 예술계에서는 앞서 나가는 아방가르드와 전통적 예술 형

도시를 걷는 여자들

태로 돌아가자는 질서 회귀(rappel à l'ordre) 움직임이 동시에 붐을 일으켰다. 조르주 브라크의 1919년 레포르 모데른 미술관 전시가 그 시작이었다. 결과적으로는 아방가르드가 승리했다. 피카소, 모딜리아니, 조르조 데 키리코, 마르크 샤갈, 케이스 판 동언, 생 수틴, 차나 올로프, 콩스탕탱 브랑쿠시, 타마라 드 렘피카, 만 레이, 리 밀러, 후지타 쓰구하루, 로버트 카파, 안드레 케르테스 등등 예술가들이 세계에서 파리로 모여들었다. 이곳에서 벌어지는 형식적 실험과 그것이 재현하려는 모더니티의 최첨단에 매혹을 느꼈기 때문이다. 1919년은 문학에서도 중요한 해였다. 마르셀 프루스트가 『잃어버린 시간을 찾아서』 2권으로 공쿠르상을 수상했고 앙드레 브르통과 필리프 수포가 《리테라튀르(Littérature)》라는 잡지를 창간했으며(곧 태동하는 초현실주의 운동의 기관지가 된다.), 실비아 비치가 오데옹역 근처 뤼 뒤퓌트랑에 셰익스피어 앤드 컴퍼니 서점을 열었고 진 리스가 파리로 왔다.

그로부터 80년 뒤에 내가 만난 파리는 인정받지 못하는 문명 세계의 중심 같은 느낌이었다. 강가 노점에서 중고 문고본 책을 싼 값에 사거나 글자가 빽빽한 (연예계 소식이 아니라 뉴스를 전하는) 신문을 사서 카페에 몇 시간이고 앉아 읽을 수 있는 곳, 어떤 서점을 가든(사방에 서점이 수백 개는 있었다.) 데리다, 푸코, 들뢰즈 같은 이름이 박힌 책이 앞쪽 테이블 위에 놓인 도시에 오게 되었다니 나로서는 믿을 수 없이 운 좋은 일이었다. 파리는 그림처럼 멋들어진 장소에서 여러 사상의 지적 혼합물을 정

신없이 흡수할 수 있는 곳이었다. 나는 몽파르나스 대로에 있는 라 쿠폴이라는 카페를 좋아했다. 아르데코 양식 기둥과 모자이크, 바에서 술을 마시면 키르⁺와 함께 갖다 주는 견과류 접시가 좋았다. 길 건너 르 셀렉트는 현대적이면서 동시에 전통적이었고 턱시도를 완벽하게 차려입은 입은 명랑한 웨이터들이 은근히 추파를 던지는 것도 좋았다.

나는 지적 사상만 흡수하려고 한 게 아니고 개인적인 생각의 갈피도 잡으려 했는데 그때는 그 두 가지가 같은 것이라고 생각했다. 파리에 오고 얼마 지나지 않아 친구 파티에서 미국인 남자를 만났다. 우리는 2구에 있는 땀과 연기로 가득한 술집 테이블 위에서 새벽 4시까지 춤을 췄다. 그도 롱아일랜드 출신이었다. 그도 유학 중이었다. 유대계 패트릭 뎀프시처럼 생긴 남자였다. 그때 나는 스스로에 대해 자신이 없었고 그렇게 매력적인 사람이 나한테 관심을 갖는다는 게 놀랍기만 했다. 우리가 처음 나눈 대화는 내 배경에 대한 것이었다. "엘킨이라는 이름은 어디에서 온 거예요?" 그가 물었다. "러시아요." "그럼 당신도 유대인이네요." "절반은요." 그러나 보수적인 유대인은 절반은 쳐주지 않는다. 유대인이거나 아니거나 둘 중 하나다. 나는 그의 여자 친구가 될 수 있을 만큼 '충분히 유대인'이 아니어서 여자 친구가 아닌 여자 친구가 되었고 언젠가는 그의 생각이 달라지지 않을까 기대하며 기다릴 수밖에 없었다.

+ 백포도주에 크렘 드 카시스를 섞은 칵테일.

도시를 걷는 여자들

그때는 호칭에 합의한다는 게 얼마나 중요한지 몰랐다. 같이 있다는 게 중요하지 우리가 남자 친구, 여자 친구 사이라고 하든 말든 그런 건 중요하지 않다고 생각했다. 그러나 같이 지낸 시간이 길어질수록 이 관계가 더욱 불만족스럽고 심지어 굴욕적으로 느껴졌다. 우리는 같이 자고 같이 여행을 했지만 내가 그의 얼굴을 만지면 그는 내 손을 밀어냈다. 그는 마음을 꼭 닫았다. 사랑이 들어올 수도 나갈 수도 없도록. 그는 유대인이 아니라는 사실이(아니면 절반만 유대인이라는 사실이) 계급 차이처럼 느껴지게 만들었다. 자기는 같은 계층에 속한 사람과 결혼해야만 하는 상류층이고 나는 그가 젊은 날에 잠깐 한눈판 가벼운 상대인 것 같았다.

그때 리스가 랜슬롯과 관계를 바탕으로 쓴 『어둠 속의 항해』를 읽었다. 코러스걸이 상류층 남자의 연인이 되는 이야기다. 남자는 여자를 데리고 다니고 다른 사람들에게 보여주기도 하지만 특정 종류의 장소에만 데려가고 그 밖의 곳에는 데려가지 않았다. 그러다 결국 여자에게 싫증을 느끼게 된다. 리스의 소설을 읽고 유대인 패트릭 뎀프시와 나 사이에서 어떤 일이 일어나는 건지 비로소 눈을 뜰 수 있었다. 내가 바로 그의 코러스걸이었다! 그러나 그와의 관계를 정리하기가 불가능했다. 그는 유학생들 사이에 생겨난 친구 무리의 일원이어서 어느 파티에 가든 어느 술집에 가든 그가 있었고 누구랑 이야기를 해도 그의 이야기가 나왔다. 그를 피한다는 게 불가능했다. 사실은 정리하고 싶지도 않았다. 그도 언젠가는 나를 사랑하게 될 것이라고

믿었다. 진 리스 소설과는 다르다고. 그의 친구한테서 내가 그의 첫 경험 상대라는 이야기를 전해 들었다. 그것에 무언가 의미가 있을 거라고 나는 나 좋을 대로 해석했다.

아, 제발, 착각하지 마. 리스가 클클 웃는 소리가 들린다.

◇

리스가 렝글릿과 같이 지낼 때, 운명은 어떤 면에서는 온화하고 어떤 면에서는 가혹했다. 프랑스로 올 때 배 속에 있던 아기는 생후 몇 주 만에 폐렴에 걸려 죽었다. 파리 체류도 지속되지 못했다. 몇 달 뒤에 렝글릿이 빈에 파견되었고 다음에는 부다페스트, 또 다음에는 브뤼셀로 가게 되었는데 그곳에서 둘째가 태어났다. 이곳 군인 숙사에서 생활하면서 꽤 여유 있게 살수 있을 듯했다. 그러나 그 생활은 오래가지 못했다. 렝글릿이 빚을 져서 빚에 쫓겨 도망가게 됐고 다시 파리로 피신했다. 암스테르담에 임시 망명을 하려고 시도하였으나 렝글릿이 절도죄로 체포되어 투옥되었다. 돈도 없고 의지할 사람도 없어지자 리스는 딸을 브뤼셀에 있는 병원에 맡겼다. 1924년부터는 펄 애덤이라는 기자 친구와 같이 살았다.

그게 신의 한 수였다. 1920년대 파리에서는 누구와 알고 지내느냐가 결정적이었다. 친구들의 호의에 몸을 던짐으로써 리스는 작가로서 기회를 잡을 수 있게 되었다. 리스의 말에 따르면 처음에는 렝글릿이 언론계에서 일할 수 있을지 알아보려고

애덤을 찾아갔다고 한다. 애덤은 렝글릿의 글이 별로라고 하면서 도리어 리스에게 글을 써본 적이 있냐고 물었다. 리스는 애덤에게 일기처럼 쓰던 노트를 보여주었다. 리스의 글이 마음에 들었던 애덤은 리스의 글을 모아 『수지가 말한다(*Suzy Tells*)』라는 제목의 3부로 된 원고로 만들었다. 각 부에는 서로 다른 남자의 이름이 붙어 있었다. 애덤은 원고를 당시 《트랜스애틀랜틱 리뷰》 편집자 포드 매덕스 포드에게 보냈다. 포드는 리스의 글을 봐주겠다고 했고 첫 단편집인 『좌안(*The Left Bank*)』이 1927년 출간되었을 때 서문도 써주었다.

리스는 센강 좌안에 몰려 있는 외국인 예술가 무리에 속하지는 않았다. 리스가 쓴 글의 배경은 보헤미안 분위기의 5구와 6구에서도 주로 강가 주위 생미셸, 생제르맹 지역을 벗어나지 않지만 리스가 실제로 살던 곳은 아래쪽 13구다. 오늘날까지도 남루한 느낌을 주는 파리 남쪽 동네. 1964년 다이애나 애실에게 보낸 편지에서 리스는 이렇게 말했다. "헨리 밀러, 헤밍웨이 등등이 항상 말하는 '파리'는 '파리'가 아니야. '파리의 미국' 혹은 '파리의 영국'이지. 진짜 파리는 그것과 아무 관련이 없는데. 관광객들이 오면 진짜배기 몽파르나스 사람들은 짐을 싸서 가버려."[6] 진 리스는 포드의 소개로 헤밍웨이, 거트루드 스타인, 앨리스 B. 토클러스를 만났다. '보헤미아의 여왕'이라 불리는 니나 함네트는 리스를 "포드의 여자"라고 불렀다.[7] 하지만 진 리스는 이런 사람들을 피했다.

포드는 몸집이 크고(헤밍웨이는 '바다코끼리 같다'고 했다.) 힘

도 있는 사람이었다. D. H. 로렌스, 윈덤 루이스 등의 글을 싣는 《트랜스애틀랜틱 리뷰》와 《잉글리시 리뷰》의 명망 있는 편집자이고 소설 『훌륭한 군인』(1915)의 작가로 문학계에서 이름을 알리며 존경을 받았다. 그러나 포드의 사생활에 대해서는 못마땅해하는 사람들도 있었다. 외모와는 달리 꽤 바람둥이여서 1920년대 초에 파격적인 연애 행보로 스캔들을 일으키는 바람에 오스트레일리아인 화가 스텔라 보언(Stella Bowen)과 함께 런던을 떠나 외국으로 가야 했다. 제임스 조이스는 포드에 대해 이런 글을 썼다.

오 아버지 오 포드 능숙한 솜씨를 지녔구려
처녀, 아내, 과부 할 것 없이 자네와 재미 보려 달려드네.

포드는 리스가 계속해서 찾아 헤맨, 믿음직하고 의지할 수 있는 타입의 남자 중 하나였다. 그때 쓰던 엘라 렝글릿이라는 이름 대신 진 리스라는 이름을 쓰게 한 사람이 포드이니 말 그대로 포드가 진 리스를 만들어낸 셈이다. 더 중요한 것은, 포드는 리스가 작가가 되도록 거들었을 뿐 아니라 스스로를 작가로 보게 했다는 점이다. 리스는 몇 시간 동안 방에 틀어박혀 종이에 글을 쓰는 직업의식이 있었다. 그러나 문학적 감식력은 포드에게서 배운 것이었다. 포드가 이야기가 너무 멜로드라마처럼 되는 지점이 어디인지 알려주었고 글쓰기 연습도 시켰다. 문장이 마음에 안 든다 싶으면 프랑스어로 번역해보고 그래도 아니

다 싶으면 버리라고 했다. 포드는 젊을 때 자기보다 나이 많은 작가 조지프 콘래드와 같이 살면서 종일 함께 일하며 소설 세 권을 함께 썼다. 리스가 포드와 스텔라 보언과 같은 집에 살게 되자, 이번에는 포드가 자기가 콘래드와 같이 살 때 배운 것처 럼 리스의 멘토가 되어주었다. 다만 리스는 콘래드처럼 턱수염 난 폴란드 선원 출신 중년 작가가 아니라는 점이 있었다. 포드 같은 바람둥이가 같은 집에 사는 매력적인 젊은 여성을 가만둘 리가 없어서 결국 멘토 이상의 관계로 발전하게 되었다.

당연하지만 잘 안 풀렸다. 리스는 나중에 포드가 자기에게 미친 영향이 어느 정도였는지 가늠하기가 힘들다며 프랜시스 윈덤에게 쓴 편지에서 이렇게 말했다. "그가 내 글에 영향을 미 쳤다고 생각하지는 않지만 나한테 엄청난 영향을 미쳤고 결국 같은 것이겠지. …… 어떤 것이었는지 말이 되게 설명하기가 힘 드니 굳이 말하지 않으려고."[8] 그러나 두 사람의 관계 자체에는 거의 무한한 문학적 잠재성이 있었던 것으로 드러났다. 이 연애 에 얽힌 사람들 전부 각자 나중에 그 일을 소설로 허구화했으 니 말이다. 리스는 『사중주』를 썼고(1928년 처음 출간되었을 때에는 『자세(*Postures*)』라는 제목이었다.), 포드는 『사악한 남자의 때(*When the Wicked Man*)』(1932)를 썼고, 스텔라 보언은 자서전 『삶에서 나온 이야기(*Drawn From Life*)』를 썼고(1941년에 출간되었는데 이 책 에서 리스를 "정말 딱한 사람"이며 "출간이 불가능한 추잡한 소설을 썼 다."고 묘사했다.) 렝글릿은 『빗장 걸림(*Barred*)』(1932)이라는 소설 을 썼다.[9] 믿기 어려운 일이지만 리스는 『빗장 걸림』을 직접 영

어로 옮기고 적극적으로 편집했고 에드워드 드 네브라는 가명을 붙여서 출간하려고 백방으로 노력했다. 진 리스가 거의 새로 쓰다시피 했다고 말하는 사람도 있다. 진 리스의 소설과 매우 비슷한 느낌으로 읽힌다.

◇

1999년 파리에서, 나한테는 가르침을 줄 포드 매덕스 포드가 없었다. 대신 어니스트 헤밍웨이가 있었다. 거들먹거리는 헤밍웨이는 마침표 하나하나가 총알구멍이다. 비평가 제이컵 마이클 릴런드가 말했듯이 "헤밍웨이의 남자주인공은 1차 대전에서 남성성의 어떤 면을 잃고 그것을 도구로 대체한다. 미시간 북부에서는 낚싯대나 주머니칼, 아프리카에서는 사냥용 라이플."[10] 헤밍웨이는 해들리 리처드슨과 결혼하고, 폴린 파이퍼와 바람을 피우고, 그다음에는 마사 겔혼(Martha Gellhorn)에게 갔다. 마사 겔혼은 작가이자 기자로서 헤밍웨이에게는 처음으로 어깨를 겨룰 만한 상대였는데 헤밍웨이는 겔혼에 비해 자기가 부족하게 느껴지면 선수를 쳐서 겔혼을 누르고 능가하려고 했다.(두 사람이 갈라선 뒤에 겔혼은 누군가가 헤밍웨이와 같이 살던 시절 이야기를 꺼내면 그 자리를 박차고 나갔다고 한다.) 나는 진 리스를 알게 되기 전에는, 이런 정말 뜻밖의 스승한테서 배웠다.

『파리는 날마다 축제』가 나에게 자극을 주었다는 정도로 말한다면 솔직히 축소해서 말한 것이다. 요즘 같으면 파리에서

그 책을 들고 다니기가 좀 부끄럽지만(사실 나는 학교에서 헤밍웨이의 『태양은 다시 떠오른다』를 가르칠 때에도 지하철 안에서는 꺼내들지 않았다.) 1999년에 순박했던 나는 집 근처 카페에 앉아 행복하게 그 책을 읽었고 가끔은 책을 놓고 노트에 글을 끼적였다. 첫 장부터 내가 지금까지 읽었던 책과는 다른 책이라는 느낌을 주었다. 청년 헤밍웨이는 내가 막 사랑하게 된 도시를 묘사하며 카페에서 작업하는 게 왜 좋은지를 보여주었다. 헤밍웨이는 카페오레, 세인트제임스 럼, 굴 여남은 개, 화이트와인 반 병을 곁들여 단편 하나를 쓰면서 카페에 오가는 사람 전부를 구경한다. 10대 때 나는 손에 넣을 수 있는 아무 책이나 읽었는데, 그러니까 코맥 공공도서관 스미스타운 분관에 있는 책을 닥치는 대로 읽었다는 말이다. 매들렌 렝글, 토니 모리슨, 실비아 플라스, 섭정시대를 배경으로 한 로맨스 소설(말괄량이 조세핀이 군인과 난봉꾼 중 누구와 결혼할 것인가?)까지. 대학에서 읽은 책도 지넷 윈터슨의 『열정』이나 E. M. 포스터의 『전망 좋은 방』 등 전부 소설이었고 내 경험과는 동떨어진 책이었다. 그러나 『파리는 날마다 축제』에는 파리 좌안에 있는 카페에 앉아 작가가 되는 법을 배우려 하는 미국인 젊은이의 모습이 있었다. 그 책을 쓸 때 헤밍웨이 나이가 그때 내 나이하고 별 차이가 없었다. 헤밍웨이는 그때 이미 1차 대전 참전 경험이 있고 결혼했으며 마초 마초 맨인 반면 나는 싱글이고 교외 출신 젊고 순진한 대학생이고 전쟁이라고는 미국 뉴스 기계가 미리 소화해 텔레비전과 사진을 통해 보여주는 것밖에 접해보지 못했다는 차이가 있었지만. 이

렇게 살아온 삶은 달라도 나는 우리가 같은 본능을 지니고 있다고 느꼈다. 감각을 자극하는 온갖 요인이 있는 카페, 일, 그리고 우연히 곁을 스쳐가는 임의의 도시 사람들이 행복하게 교차할 때가 내가 글을 쓰기에 이상적인 상황이었다.

갤러리 라파예트 백화점 문구 코너에서 작은 스프링노트 두 개를 샀다. 페이퍼백 정도 크기에 줄이 없는 질 좋은 종이로 되어 있고 너무 무겁지도 가볍지도 않고 한 권은 표지가 민트색이고 한 권은 바닐라색인 노트다. 나는 이 노트를 들고 파리 곳곳을 돌아다니며 틈이 날 때마다 빈 종이를 채웠다. 지금도 어디를 가든 노트를 들고 다닌다. 헤밍웨이한테서 배운 것이다.

그러나 헤밍웨이가 파리라는 도시와 파리 사람들이 마치 자기 것인 양 대하는 데는 거부감이 들었다. 헤밍웨이는 카페 문가에 앉은 아름다운 여자를 훔쳐보면서 영감을 받아 지금 쓰고 있는 미시간주 배경의 "이야기 안에 넣어야겠다."라고 생각했으나, 여자가 "카페 입구와 거리가 보이는 위치에 앉은 것으로 보아 누군가를 기다리고 있다는 것을 알았다."라고 했다. 이 두 부분 사이에 논리적 연결이 없는 것처럼 보인다. 헤밍웨이가 왜 여자를 이야기 안에 넣을 수 없는지를 설명할 줄 알았는데 대신 여자가 누군가를 기다리고 있다고만 말한다. 여자가 이미 누군가 다른 사람에게 속해 있으며 그렇기 때문에 자기가 원하는 곳에는 '넣을' 수가 없다는 듯이. 헤밍웨이는 태연자약하게 여자의 애인이라는 방해물을 우회할 방법을 찾아내어 이렇게 쓴다. "아름다운 여인이여, 내가 당신을 보았고, 당신은 이제 내

것이오.·당신이 누구를 기다리고 있건, 내가 당신을 다시 보지
못하건 아니건 상관없이. 당신은 나의 것이고 파리 전체가 나의
것이며 나는 이 노트와 연필에 속하오."[11] 나는 카페에서 이 부
분을 읽고 고개를 들어 주위를 둘러보았는데 특별히 예쁜 여자
나 남자는 보이지 않았고 만약 보였다고 하더라도 그 사람이 내
것이라고 느꼈을 것 같지는 않았다. 요즘에는 헤밍웨이가 시선
을 권력과 연결시키는 것, 여성이건 파리건 자기가 관찰하는 것
이 모두 자기와 자기의 연필에 '속한다'고 하는 것을 보면 화가
난다. 그때 내가 파리에서 느낀 감정은 나에게 속한다는 것이
아니라 내가 속한다는 느낌이었다.

◇

리스도 공책 몇 권을 사고 나서 우연히 작가가 되었다. 리스
는 랜슬롯과 연애가 끝나고 나서 런던에서 뭘 해야 할지 모르는
상태로 '세상의 끝'이라는 적절한 이름이 붙은 동네에 있는 휑
하고 우울한 방에 살았다. "꽃이든 화분이든 뭘 사와야겠다."
하는 생각이 들어서 집 밖으로 나갔다.[12]

깃털 펜이 진열창에 전시되어 있는 문구점 앞을 지나갔다. 빨
간색, 파란색, 녹색, 노란색 등 아주 여러 가지가 있었다. 유리컵에
꽂아 테이블 위에 놓으면 보기 좋겠다 싶었다. 그래서 가게로 들어
가 깃털 펜을 여남은 개 샀다. 그러다 카운터 위에 놓인 검정색 연

습장이 눈에 들어왔다. 요즘 연습장하고는 전혀 다른 모양새다. 노트 두께가 두툼하고 검정색 커버는 빳빳하고 반들반들하고 책등과 가장자리는 빨간색이고 종이에는 줄이 그어져 있었다. 그 노트를 여러 권 샀는데 왜 샀는지는 모르겠다. 그냥 모양이 마음에 들어서 샀다. 내가 좋아하는 종류의 펜촉인 J펜촉도 한 상자 사고 잉크 한 병과 싸구려 잉크스탠드도 샀다. 이제 낡은 테이블이 좀 덜 휑해 보이겠구나, 생각했다.

보기 흉한 테이블을 좀 꾸미고 자기만의 방을 만들겠다며 거리를 헤매다가 리스는 작가가 되기 위한 중대한 한 걸음을 떼어놓게 되었다. 이 공책이 리스가 펄 애덤에게 보여준 바로 그 공책이었다.

리스는 포드와 함께 지내는 동안에 스스로를 작가라고 생각하게 되었다. 작가가 되기 위해서 리스는 "행복한 여자가 되겠다는 꿈을 버려야 했다. 그 꿈을 최종적으로 영영 버리게 만든 게 바로 포드였다. …… 매켄지가 줄리아에게 그랬던 것처럼 포드가 '자기 자신에 대한 꼭 필요한 환상을 무너뜨렸다.'"[13] 이런 해석은 두 사람의 관계를 가혹하게 해석하면서 사람은(특히 여자는) 예술을 이루려면 고통을 겪어야만 한다고 보는 시각이다. 리스가 예술가라는 것은 의심의 여지가 없는 사실이나, 리스 소설 속 여자들은 예술가가 아니고 그렇기 때문에 그들은 고통스럽게 산다. 자기를 지탱해줄 것이 아무것도 없기 때문이다. 리스는, 포드와 일이 잘 안 되었을 때 행복하지 않았다고 해서

그 뒤로도 영원히 행복하지 않았던 것은 아니다. 리스는 두 번 더 결혼했고 그 남자들과의 관계에서도 어떤 기쁨을 느꼈을 것이다. 또 리스와 포드의 관계를 순진하고 어린 여자가 경험 많고 나이 많은 남자에게 이용당한 일로 보기도 어렵다. 포드와 만났을 때 리스는 이미 서른 살이었고 결혼하고 아이도 낳았었다. 포드는 리스의 삶에서 전환점이었다. 『매켄지 씨를 떠나고』에서 줄리아에게 매켄지를 만나기 전과 후가 있었듯이, 리스에게도 포드 전과 후가 있었다. 포드가 리스에게 작가의 삶의 본질인 고통을 안겨주었다기보다는, 리스가 자기가 남들과는 전혀 다른 사람이고 남들처럼 살아갈 수는 없음을 깨닫도록 이끈 촉매가 포드였다고 하는 게 옳을 것이다. 그게 바로 리스가 겪은 불행의 원인, 리스가 술을 마시도록 몰고 간 원인에서 상당한 부분을 차지한다고 나는 생각한다.

리스는 버지니아 울프가 "관점의 차이"라고 부른 것으로 세상을 봤다. 리스가 만들어낸 여성 인물에게서 이런 면이 드러난다. 이들은 옷을 제대로 입지도 말을 제대로 하지도 질문에 제대로 답하지도 못한다. 너무 이야기를 많이 하거나 너무 적게 하거나 잘못된 이야기를 한다. 도시에 오면 우리는 이제야 나 자신으로 살 수 있구나 싶지만, 파리에서조차 다른 사람의 판단에서 자유로울 수는 없다. 리스가 쓴 단편 중에 프랑스에 있는 병원에 입원해 수술을 기다리며 우울증에 시달리는 젊은 영국 여자가 나오는 단편이 있는데, 거기에 우리 중 어떤 사람들은 "기계 밖에서" 산다는 말이 나온다.[14] 여자는 간호사나 다른

환자들이 "기계의 일부"라고 생각하고 그래서 그들에게는 "힘, 확신"이 있지만 자기에게는 그런 게 없으며 그들이 자신의 결함을 알아차릴 것이라고 생각한다. 기계는 언제나 옳으며 망가진 부분을 제거하는 힘이 있다. "'이 사람은 쓸모가 없어.'라고 그들이 말할 것이다." 리스가 1969년에 쓴 단편 「낯선 이를 알아채다」는 전쟁 중 영국이 배경인데 주인공 로라는 기계의 일부가 되었다. 기계는 로라를 통합시키려 하면서 파괴한다. "모든 것, 모든 사람에 기계적 특성이 있어 겁이 났다. 지하철 표를 사고, 버스에 타고, 가게에 들어가고 할 때마다 나는 기계 안에서 다른 사람들과 맞물린 톱니바퀴의 톱니 한 개가 된 기분이었다. 인간이 인간과 교류하는 것과는 달랐다. 나를 파괴하려고 하는 기계장치 안으로 끌려 들어온 듯한 느낌에 사로잡혔다."[15]

리스의 여자들이 만나는 남자들은 매우 "기계 안쪽"에 있는 사람들이다. 돈을 대주고 보호해주는 사람이니 그럴 수밖에 없다. 『매켄지 씨를 떠나고』에 나오는 매켄지 씨는 영국적 도덕률을 상징하는 사람이다. 매켄지 씨는 한때는 꽤 낭만적인 야망을 가졌던 사람으로 나온다. "한때 젊은 시절에는, 시집을 내기도 했다." 그러나 그는 "감정과 충동의 바람에 휩쓸리도록 자신을 방치하는 사람은 불행한 사람이다."라는 사실을 알게 된다.[16] 그리하여 "어떤 도덕적 태도, 도덕률과 방식을 택했고 그것에서 거의 벗어나지 않았다." 그는 줄리아도 이런 규칙을 따르게 하려 한다. 『사중주』에 나오는, 포드를 닮은 인물 하이들러는 마리아에게 이렇게 조용히 말한다. "삶에 대한 네 시각이

나 태도는 전부 다 말이 안 되고 잘못이니 다른 모든 사람을 위해서 바꿔야만 해."[17] 마리아가 겉보기에 멀쩡해 보이는 방법을 배워야만 한다고 했다. 하이들러가 잔소리를 늘어놓는 동안 마리아는 속으로 이런 생각을 한다. '저 사람 빅토리아 여왕 초상하고 똑 닮았네.'

리스는 그런 면으로는 별로 인정을 못 받지만 사실 아주 재미있는 작가다.

규칙, 기계, 게임. '삶에 대한 네 시각이나 태도는 전부 다 말이 안 되고 잘못이다.' 리스의 여자들은 게임을 할 수가 없다. 리스의 인물은 비인간적이고 자의적인 규칙, 자기에게 불리한 규칙을 거부한다. 왜 저 여자는 적응하고 사는 척하지를 못하지? 주변 사람들 모두 의아해한다. 별로 노력하는 것 같지도 않다. "올라타거나, 아니면 꺼져야 한다." 『어둠 속의 항해』에서 애나는 생각한다.[18] 나도 같은 심정이다. 그러나 리스 소설의 여자들은 자기를 끌어내리는 사회적 힘으로부터 벗어날 방도를 찾지 못하고 자기에게 주어진 몇 안 되는 선택 중에서 항상 최악의 선택을 했지만, 나는 파리를 내가 속하고 싶었지만 속하지 못했던 곳으로부터 벗어날 도피처로 생각했다. 그래서 아마 롱아일랜드에서 온 남자와 엮이게 되었을 것이다. 고향에서 만났다면 나한테 눈길도 주지 않았을 그런 종류의 남자였다. 그를 만나는 일이 굴욕적이기는 하였으나 그건 나도 정말 원한다면 **올라탈** 수 있음을 보여주는(누구에게?) 방법이었다. 그러나 마음 한편에서는 내가 나 스스로를 속이고 있음을 나도 알았다.

◇

나는 몽파르나스 거리를 리스와 함께 걸었다. 집과 학교를 오가며 걸었고 길가 식당에서 밥을 먹었고 5프랑으로 큼직한 잔에 담긴 커피와 그만큼 큰 스팀밀크 한 잔을 마시며 몇 시간이고 버틸 수 있는 라 쿠폴에 앉아 있었다. 가끔은 르 셀렉트로 가서 커다랗고 게으른 고양이와 같이 놀았다. 아주 드물게 기분 전환 삼아 라 로통드로 가기도 했다. 리스의 여자들이 아페리티프 한 잔, 한 잔 더, 또 한 잔 더, 괜찮은 남자가 저녁을 사겠다고 할 때까지 잔을 비우던 카페들이다. 나는 남자가 저녁을 사게 만드는 법을 몰랐다. 여대인 바너드칼리지에 다니면서 습득하기는 어려운 기술이다. 나는 그냥 몇 시간이고 카페에 앉아 노트에 끼적이며 내 삶이 대체 어떻게 되어가고 있는지 몇 장에 걸쳐 걱정을 늘어놓았다. 그 남자에 대해 생각하면서 그가 한 말 한 마디 한 마디를 분석했던 게 실은 진실을 회피하는 방법이 아니었나 싶다. 우리는 미래가 없었다. 그는 쓰레기였다. 그렇지만, 나는 그를 사랑한다고, 결론을 내렸다. 끝까지 애쓸 거라고.

리스처럼 포드도 열렬한 도시 산보자였다. 어느 정도냐면 1904년 어느 날 런던에서 산보를 한 덕에 신경쇠약에서 회복했다고 말하기도 했다. 자서전에서 의사한테 정신 상태가 매우 쇠약해져 있어 한 달 안으로 사망할 것이라는 말을 들었던 때를 회상했다. 보통 사람이라면 집에 가서 휴식을 취해보려고 하겠

도시를 걷는 여자들

으나 포드는 곧장 피카딜리 서커스로 가서 한 시간 반 동안 돌아다니면서 중얼거렸다. "빌어먹을 자식. 내가 한 달 안에 죽나봐라." 혼잡한 피카딜리 주위를 힘들게 돌아다니는 동안 아픈 신체 증상이 사라졌다. 런던에서도 특히 걷기 불쾌한 곳을 걸어다니면서 말하자면 스스로에게 충격 요법을 실시한 셈이다.[19]

걷기라는 즉흥 치료법을 경험하고 포드는 도시에 대한 글을 쓰기로 했다. 1905년에 쓴 『런던의 영혼(The Soul of London)』으로 포드는 본격적으로 작가의 길을 걷게 되었다. 콘래드의 제자답게 선원들이 쓰는 말로 런던의 불가해함을 표현한다. "영국을 돌아 항해하는 것도 지구를 일주하는 것도 어려운 일은 아니다. 그러나 아무리 열렬한 지리학자라고 하더라도 런던 지도를 외울 수는 없다. 런던은 걸어서 돌아다닐 수 있는 곳이 아니다. 영국은 작은 섬이고, 지구는 행성들 사이에서 보면 극도로 작은 곳이지만, 런던은 무한하기 때문이다." 포드는 런던을 이해하기 위해서는 매우 특별한 기술의 조합이 필요하다고 한다. "감수성과 비인격성, 보고 말겠다는 집요함, 사례를 냉정하게 배열하는 힘, 감정이 없는 정신과 엄청난 공감력, '주제'에 대한 평생의 전념, 비교할 때 쓸 수 있는 다른 도시에 대한 방대한 지식. 또 열망과 냉철한 지성이 있어야 하고 지치지 않는 신체와 섬세하게 조율된 정신이 필요하다." 다른 말로 하면, 플라뇌르여야 한다.

포드는 소설가가 "관찰을 하기 위해서는 군중 속에서 눈에 뜨이지 않고 다닐 수 있어야 한다."고 했다. 소설가가 무엇보다

도 먼저 반드시 배워야만 하는 것은 "자기 자신을 지우는 것이다. 가장 먼저 그리고 언제나." 소설가는 이렇게 군중 속의 일원이자 군중을 관찰하는 자인 플라뇌르와 겹쳐진다.[20] 리스 같은 여자, 그리고 리스가 만들어낸 여자들에게는 불가능한 일이다. 손님들이 세상을 관찰하기 좋으라고 길 쪽을 향해 의자를 배치해 둔 카페 테라스 앞을 눈에 뜨이지 않고 지나갈 수 있나? 플라뇌르-남자 소설가는 군중 속에서 관찰당하지 않고 돌아다닐 자유가 있지만 리스의 인물은 자기가 조롱당한다는 것을 고통스럽게 느끼며 도시를 돌아다닌다. 그들은 눈에 뜨이지 않으려고 절박하게 애쓴다. 가진 돈을 전부 옷에 쓰지만(보호색 역할을 해줄 아스트라칸+ 코트) 그러나 결국은 눈에 뜨이고, 말을 붙인 남자는 여자가 멀리에서 볼 때와 달리 가까이에서 보니 그다지 예쁘지 않다는 걸 알고 실망한다. 자신을 지우려고 애쓰지만 불가능하다. 그들은 아는 사람을 만나지 않으려고 피한다. 피할수 없는 비웃음과 눈길에 다치지 않으려고 마음을 단단히 먹는다. "왜 당신은 그렇게 슬픈가요?" 길에서 만난 낯선 남자들이 마리아와 사샤에게 묻는다. 이 질문은 파이프 안에 떨어뜨린 구슬처럼 소설마다 메아리치듯 울린다. 사샤는 카페 아래층 화장실 거울에 비친 자기 모습을 바라본다. "내가 무엇 때문에 울고 싶지?"

파리에 대한 글을 쓰는 최선의 방법이 어떤 것인지에 대해

+ 짙은색 곱슬털이 있는 새끼 양 모피.

리스와 포드는 의견이 다르다. 포드는 『좌안』의 서문에서 리스가 도시에 대한 물리적 묘사를 글에 담지 않았다며 아쉬워한다. 왜 지형의 일부라도 묘사하지 않고? 포드가 물었다. 리스는 싫다고 대답했을 뿐 아니라 그나마 남아 있던 묘사적인 표현도 삭제해버렸다고 한다. 리스는 포드가 원하는 대로 파리를 낭만화하기를 거부했다. "리스는 열정, 고난, 감정에 관심이 있다. 이런 일들을 겪는 장소는 중요하지 않다."라고 포드는 평했다.[21]

리스의 소설을 읽으며 나는 포드의 말에 동의하기 어렵다는 생각을 했다. 리스의 글에는 파리가 잔뜩 물들어 있다. 책을 통해 여행을 하고자 하는 이들을 기쁘게 하거나 포드를 만족시킬 만큼은 아니겠지만. 리스는 파리 좌안의 익숙한 장소들을(불르바르 생미셸, 불르바르 몽파르나스, 센강, 선창, 카페, 상점 등) 자기 주인공들의 감정적 삶을 통해 걸러내어 새로운 곳으로 바꾼다. 『사중주』에서 마리아의 남편이 체포되었을 때 불르바르 클리시의 나무들은 "우스꽝스러울 정도로 유약하고 헐벗은 팔을 별이 없는 하늘에" 뻗는다. 가진 것 없고 나약한 마리아와 도시가 한몸이기라도 한 것처럼, 충격을 받은 마리아가 드라이어드(나무의 요정)가 되었거나 아니면 드라이어드가 도시가 된 것처럼.[22] 나중에 마리아는 자기가 '집 없는 고양이들의 거리'라고 이름붙인 뤼 생자크를 걸으며 그곳에서 만난 고양이들과 스스로를 동일시한다. "어슬렁거리는 비쩍 마른 부랑자들. 은밀히 움직이고, 냉담하고, 희한하게 오만하다."[23] 마리아는 도시를 대상으로 만드는 대신 환상적인 거울로 바꾸어놓는다. 그럴 때 걷기는 자기

회피의 한 형태가 된다. 마리아는 또 "혼미한" 날이 찾아왔을 때 "한없이 목적 없이 걸으며 하루를 보냈다. 충분히 빨리 움직이기만 하면 자기를 쫓아오는 두려움에서 벗어날 수 있을 것 같았다."[24] 걱정해보아야 아무 소용이 없다는 결론을 내리고 나자 "파리 거리의 끝없는 미로"가 "이상한 흥분감"을 안겨주었다.[25]

사샤의 불르바르 몽파르나스는 아주 개인적인 지형도로 이루어져 있다. "나를 좋아하는 카페와 나를 좋아하지 않는 카페, 친절한 거리와 그렇지 않은 거리, 내가 행복해질 수 있는 방, 절대 그러지 못할 방."[26] 거의 모든 소설이 카페, 호텔, 거리를 주된 배경으로 삼고 여주인공은 카페나 호텔에서 굴욕적인 일을 겪은 뒤에 거리를 걷는다. 레셰-비트린(lèche-vitrine, 윈도 쇼핑)을 조금 하면 목표가 생긴다. 새 모자, 새 옷, 새 코트. 모든 것이 잘될 것이다. 도시의 거리들은 뒤섞이거나 아니면 끝없이 이어지거나 혹은 런던을 떠올리게 하기도 하지만, 엄청난 놀라움을 품고 있기도 하다. 리스의 소설에서 희망은 길모퉁이 너머에 무엇이 있는지 영영 모른다는 사실과 동격이다. 마리아는 작은 도막과 조각을 모은다. 「예스! 위 해브 노 버내너스」를 연주하려 하는 어떤 남자의 "콘서티나[+]가 붕붕거리는 소리." 남자가 노래를 망치는 걸 듣고 마리아는 "허름한 향수 가게, 중고책방, 싸구려 모자 가게, 화려한 색채로 꾸민 여자들과 목소리 큰 남자들이 오가는 술집, 조산소 등이 늘어선 좁은 길을 그늘을 따라 걸

[+] 작은 아코디언같이 생긴 악기.

으며 느꼈던, 울적한 기쁨과 비슷한 감정에 빠졌다."[27]

리스의 여주인공들은 파리에서 사람들 발길이 많이 닿아서 잘 다듬어진 곳보다는 이렇듯 거칠고 길들여지지 않고 삐딱한 곳을 좋아한다. 마리아는 남편이 그러지 말라고 하는데도 몽파르나스의 점잖은 지역을 벗어나 걸어서 14구와 15구가 맞닿은 틈새로 내려가고 샛길로 들어가 "캡을 쓴 남자들이 왁자지껄 허물없이 서로 소리를 질러대고 축음기가 계속 돌아가고 카운터 아래에서 사람들이 자자라고 부르며 뼈다귀를 던져주는 멋있는 하얀 개가 마구 짖는 식당" 등을 발견한다.[28] 익숙히 아는 길에서도 마리아는 뭔가 적절하지 않은 곳을 찾아낸다. 예를 들어 카페 잔지바르는 사람들이 많이 다니는 불르바르 몽파르나스에 있지만 "머리를 짧게 자른 늘씬한 사람들과 파트너들, 멋들어진 칼라를 달고 믿을 수 없을 정도로 경멸적인 표정을 짓는 사람들이 바글거리는 인기 있는 장소가 아니다. 이곳은 조그마하고 손님이 절반도 안 차 있고 싸구려 느낌을 풍긴다. 예를 들면 커피가 로통드보다 5상팀 더 싸다." 단편 「파랑새」의 주인공은 인기 있는 카페 르 동에 간다. 더운 날이라 다들 테라스에 나와 앉아 있다.("일부러 후줄근해 보이는 바지와 셔츠를 입고 달래는 듯한 손짓을 하며 엉덩이를 들썩이고 큰 목소리로 말하는 젊은 신사들도, 카페크렘을 앞에 놓고 오만하게 앉아 있는 빈털터리들도, 평소만큼 적당한 수로 와 있었다.") 그러나 화자인 여성과 파트너는 사람들을 피해 카페 안쪽에 앉는다.[29]

리스의 여자들은 이상하고 특이한 곳에 있을 때 편안하다.

줄리아는 산보를 하다가 "기형으로 생긴 발 모양을 떠놓은 것, 개와 여우 인형, 달의 사진" 등을 전시해놓은 가게 진열창에 매혹된다.[30] 줄리아는 뤼 드 센에 있는 가게 앞에서 한참 시간을 보낸다. 가게 진열창 안에는 "거대한 담자색 코르크따개처럼 생긴 것 안에 갇힌 남자의 형상을 표현한 그림이 있다. 그림 끄트머리에 이렇게 적혀 있다. 'La vie est un spiral, flottant dans l'espace, que les hommes grimpent et redescendent très, très sérieusement.'" 삶은 공중에 떠 있는 나선이고, 남자는 그 위를 매우 심각하게 오르내린다.[31] 줄리아 같은 여자는 바깥쪽에 서서 그 모습을 지켜본다. 그런데 바깥 공간에 있다는 사실이 위안을 준다. 거리를 헤매며 상점 유리창 안을 들여다보고 목적지 없이 돌아다니며 줄리아는 "차분함과 평온함"을 느낀다. "팔다리가 유연하게 움직인다. 촉촉하고 부드러운 공기가 뺨에 기분 좋게 와 닿는다. 자신이 나머지 인류로부터 분리되어 독립적으로 그 자체로 온전하다고 느낀다."[32] 리스 소설 속의 비극, 소설이 묘사하는 여자들의 삶의 비극은, 길 밖에 홀로 조용히 서 있을 권리를 부인당한다는 데에서 온다. 기계는 그런 식으로 작동하지 않기 때문이다.

◇

리스는 내가 그랬던 것처럼 좌안에 살았다. 우리가 강을 건너는 건 오직 일이나 사랑 때문이었다. 아니면 사랑을 하고 싶었

기 때문에. 나는 2구 부르스 역 근처에 있는 그의 작은 방에서 많은 밤을 보냈다. 그가 사는 뤼 뒤 카트르 셉탕브르에, 그의 집 바로 옆에 르 생로랑이라는 카페가 있다. 내 이름 '로렌(로랑)'이 그가 사는 곳 옆 네온 간판에서 빛난다는 사실을 나는 좋은 징조라고 받아들였다. 그와 함께 보낸 밤들이 지금은 모두 하나로 합해져 첫 번째 밤이자 마지막 밤으로 기억된다. 그는 빨간색 긴팔 폴로셔츠를 입었고 아파트는 너무 덥다. 그의 룸메이트가 키우는 고양이 머틸이(고양이 이름은 기억나는데 룸메이트는 여자라는 것만 생각나고 이름은 기억이 안 난다.) 어슬렁거리며 돌아다닌다. 물이 끓었고 머그에 티백을 넣었다. 테 아 라 망트(민트차). 옆에 놓인 고체 꿀 한 병. 내가 자고 가기로 했던 첫 번째 밤의 기억이, 파리에서 겨울 밤에 민트차를 끓일 때마다 티백 안의 마른 잎에서 우러나오는 찻물처럼 퍼진다. 뜨거운 물 조금이면 전부 되살아난다. 철회색 자갈돌로 포장한 안마당에서 여섯 층 위에 있는 방, 지붕과 굴뚝들을 내려다보는 창, 표백제를 뿌린 듯 부연 밤하늘. 지붕 너머 안마당을 내려다보면 머릿속에서 비외르크의 노래가 들렸다. 자기 몸뚱이가 저 돌에 부딪히는 소리를 상상하는 비외르크의 노래.[+] 창문이 활짝 열리고 지붕과 돌 포장 마당이 방 안에서 벌어지는 비현실보다 더 생생하고 더 선명하게 느껴졌다. 그렇지만 돌 바닥의 차가운 현실이 나를 제자리에 머물게, 밖으로 몸을 던지지 않게 했다.

[+] 아이슬란드 싱어송라이터 비외르크의 노래 「하이퍼발라드」의 가사.

리스는 자살하지 않았다. 시도조차도 안 했다. 너무 감상적이고 비겁한 일이라고 생각했다. 그렇지만 루미날을 과용하면서 조금씩 죽음에 가까이 갔고 나도 술을 마시면서 그랬다. 우리 둘 다 다음 날에는 침대에 축 늘어져 누워 있었다. 넘어가지 않을 수 있다는 것을 입증하기 위해, 거기에 가면 어떤 기분일지를 느끼기 위해서 우리는 가장자리에 점점 더 가까이 스스로를 몰고 갔다. 아무리 높이 가도 시야가 넓어지지는 않았다. 높이 가면 갈수록 더욱 가까워질 뿐. 프랑스어에 이런 것을 가리키는 말이 있다. 라 주아 뒤 말뢰르(la joie du malheur, 불행의 기쁨). 리스의 책 표지에 모딜리아니 그림은 정말 잘 골랐다. 이 책에는 줄리아가 그림의 여자의 시선에 매혹되면서 동시에 재단당하는 느낌을 받는 장면이 나온다. 가장 매력적인 것이 가장 큰 아픔을 줄 수 있다.

새가 지저귀기 시작하는 이른 아침 좁은 침대에, 그는 벽을 보고 모로 눕고 나는 그의 등에 몸을 대고 누웠고, 내 생각은 마구 흩어졌다. 내가 여기에서 지금 뭐하고 있는 건가, 잿빛 아침에, 나를 원하지는 않지만 그렇다고 내가 가기를 바라지도 않는 사람 옆에서?

그때 나는 비외르크를 많이 들었다. 특히 보호받는 느낌을 받고 싶다는 그 노래를. 스무 살 때 내가 바란 것은 오직 그것이었다. 다시 안전한 느낌을 받는 것. 안전하지 않은 느낌이 어떤 것인지 알았기 때문이었다. 나는 이 기계 안의 인간이 나를 몰고 가도록 내버려두었다. 나는 다시 밀어내고, 일어나고, 창가에

서 뒤로 물러서는 법을 배워야 했다.

◇

그로부터 10년 넘게 지난 뒤에, 해외 유학 프로그램의 교수로 일할 때 그때 일이 다시 떠올랐다. 파리에서 문학 수업 시간에 『한밤이여, 안녕』을 가르칠 때였다. 내가 한때 그랬던 것처럼 학생들도 사샤의 고통에 공감하고 사샤와 스스로를 동일시했다. 이런 불행은 자기가 원하는 것을 요구하는 법을 모르거나 아니면 자기가 무얼 원하는지를 모르는 스무 살 젊은이들의 고유한 특성이기 때문이다. 의미를 찾아 파리의 거리를 헤매고 다니는 스무 살 젊은이들은 경험에 목말라하지만 자기를 보호하는 방법을 아직 배우지 못했다. 그래서 단지 절망이란 게 어떤 느낌인지 알기 위해서, 혹은 자기가 얼마나 강한지 알기 위해서 절망 속으로 무모하게 뛰어든다.

일주일 뒤에 학교 심리상담사를 만났다. "당신이 바로 그 장본인이군요!" 상담사가 나에게 말했다. "지난주에 진 리스 가르쳤죠?" "네. 왜요?" 나는 조심스럽게 물었다. "당신 학생 중 네 명이 그 책 때문에 충격을 받아서 나를 찾아왔어요!" 학생 중 몇은 면담을 하고 싶다고 나를 찾아왔다. 한 명은 수업 시간에 아주 적극적인 뉴욕대학교 남학생인데 책에 어찌나 깊이 공감했던지 책을 흔들면서 이렇게 소리치기도 했다. "내가 진 리스예요!" 연애 문제로 힘들어하고 있었고 자기가 어떻게 하든 다

시 행복해질 수 없을 것 같다고 걱정했다. 집에서 이렇게 멀리 떨어진 곳에서 이렇듯 비탄에 빠져 있다는 사실에 무척 외로움을 느끼면서 한편으로 그것에 도취되기도 한다고 했다. 또 다른 학생은 찾아와서 울음을 터뜨렸다. 남자 친구가 바람을 피웠다고 했다. 그래서 자기가 매력도 없고 재미도 없는 존재인 것 같은 생각이 들었다며 울었다.

그런 면에서 스무 살은 마흔 살하고 똑같다. 지금 헤어지려는 사람이 나를 사랑해줄 마지막 사람인 것 같은 생각이 들어 절박해진다. 우리는 늘 벼랑 가장자리를 바라본다. 얼굴에 주름이 지고 머리가 하얗게 되기 전에도. 스무 살일 때는 삶이 얼마나 더 처참해질 수 있는지 상상할 수가 없기 때문이다.

그 애가 나를 사랑한 것처럼 나를 사랑할 사람을 다시는 만나지 못할 거예요, 남자 친구가 바람을 피웠다는 학생이 말했다. '그건 감사할 일이야.' 나는 말을 속으로 삼켰다.

런던
—
블룸즈버리

노던 라인을 타고 토트넘 코트 로드 역 하차, 토트넘 코트 로드에서 북쪽으로, 카폰 웨어하우스 휴대전화 판매점을 지나, 부츠 드럭스토어를 지나, 프렛 샌드위치 가게를 지나(런던 아니 영국 어디에 가도 있는 것들이다.), 베드퍼드 애버뉴에서 우회전, 거기에서부터는 식은 죽 먹기

또한 길 위에서 내 다리를 움직이는 것 말고 아무 수고도 들이지 않고도 런던에서 끝없이 나를 매혹하고 자극하는 놀이나 이야기나 시를 얻는다.
— 버지니아 울프, 『일기』, 1928년 5월 31일

나는 블룸즈버리 스트리트에 서 있는데 구글 지도에는 여기가 베드퍼드 스퀘어라고 나온다.

내 블랙베리폰의 작은 사각형 화면에서 노란색으로 직교하는 거리들을 살피다가, '지도 검색'을 누르고 '블룸즈버리 스트리트'라고 친다. 검색 화면이 다른 검색어들을 제시한다. 블룸즈버리 웨이 말인가요? 아니면 블룸즈버리 스퀘어? 구글 지도는 도와주겠다고 하는데 도움이 안 된다. 한쪽 구석에서 파란 점이 깜박이는데 아무리 보아도 그 자리가 내가 있는 위치가 아니다. 내가 있는 곳과 내가 가야 하는 곳 사이의 거리를 좁힐 수

가 없다. 지도가 내가 있다고 생각하는 위치에 실제로 내가 있지 않기 때문이다. 그런데 알고 보니 나 자신이 내가 있다고 생각하는 위치에 내가 있는 게 아니면? 나는 어디에 있지? 스마트폰이 만들어낸 실존적 위기다. 옥스퍼드 스트리트는 어디로 갔지? 북쪽은 어디지? 방향을 꺾을 때마다 전화기에 뜬 지도와 내 앞의 거리가 갈림길로 나뉘며 비슷비슷한 이름들이 마구 늘어난다. 베드퍼드 스퀘어, 베드퍼드 애버뉴, 베드퍼드 코트 맨션. 그리하여 지금 나는 블룸즈버리 베드퍼드 스트리트 스퀘어 웨이에 극도의 혼란 속에 서 있다. 아주 작은 단서라도 의미 있다 싶어 붙들어보는데, 그게 무슨 의미인지는 알 수가 없다. 나는 1922년 버지니아 울프가 메무아 클럽에서 친구들 앞에서 한 유명한 연설을 떠올린다. "블룸즈버리가 어디까지죠? 블룸즈버리가 뭘 가리키죠? 예를 들어 베드퍼드 스퀘어도 거기 포함되나요?"[1] 지금 내가 보기에는 블룸즈버리 전체가 베드퍼드 스퀘어에 들어가 있고 여기에서 탈출할 방법이 없는 것 같다.

내가 잘 안다고 생각한 동네다. 토트넘 코트 로드를 수도 없이 오르내렸다. 하지만 오늘은 뜻밖에 여기저기 공사 현장이 너무 많아 방향감각을 잃었다. 도시의 내장 안쪽 아주 깊숙한 곳에 무언가를 짓고 있어서, 위쪽 표면에서 늘 보던 것들도 다 달라져 있다. 여기서 좌회전을 하면 베이징 시내가 나올 수도 있을 것 같다.

나는 런던대학교 세닛 하우스에서 열리는 학회에 참석하기로 되어 있다. 맞는 방향이라고 생각되는 쪽으로 조금 더 걷는

다. 여전히 눈에 익어 보이는 게 없다. 건설 현장 인부에게 맬릿 스트리트가 어디 있는지 아냐고 묻는다. 이 지역 지리를 바꾸고 있는 중이니 지리를 조금은 알지 않을까 싶어서 물었다. "맬릿 이요?" 그가 되묻는다. 나는 스펠링을 불러준다. 여전히 모르는 모양이다. "지금 우리가 있는 길 이름은 뭐예요?" 내가 묻는다. 그것 역시 모른단다. 나는 뭔가 녹색이 보이는 길 끝 쪽을 가리 키며 묻는다. "저기가 러셀 스퀘어예요?" "왜 다들 나한테 러셀 이 어디 있냐고 묻지?" 그가 대꾸한다. 나는 고맙다고 하고 계 속 일하도록 두고 떠난다.

회의 시작까지 10분이 남았는데, 나는 좋은 인상을 줘야 하 는 입장이다. 갓 박사학위를 받아 인력시장에 나가야 하는 처지 인데 이런 경제 상황에서 쉽지 않은 일임이 빤하니 첫날부터 지 각하는 사람이 되고 싶지는 않다. 사람들 눈에 뜨이고 싶지 않 다. 그냥 조용히 들어가야 할 텐데. 왜 여유 있게 일찍 출발하지 않았을까? 아니면 런던 지도책 『런던 A-Z』라도 가져오든가. 왜 나는 늘 길을 잃는 걸까?

충동적으로인지 감이 와서인지 몰라도 왼쪽으로 길을 꺾자, 눈앞에 세넛 하우스가 보인다.

◇

블룸즈버리에서 길을 잃다니 우스운 일이다. 한때는 내가 런던에서 가장 잘 아는 동네였는데. 블룸즈버리에 처음 와본 것

은 2004년, 내가 파리로 이사하기 전해 여름이었다. 버지니아 울프가 고향 켄징턴에서 블룸즈버리로 온 지 100년이 된 것을 기념하는 학회에 참석하러 런던에 왔었다. 아버지가 사망한 뒤에 버지니아와 남매들[+]은 하이드파크 게이트 22번지의 집에서 나와, 당시로서는 좀 특이한 동네에서 새 삶을 시작했다. 울프는 그 뒤로도 죽을 때까지(남편이 교외에 살게 만들었던 10년간만 제외하고) 죽 블룸즈버리에 살았다. 이곳이 울프를 지탱해주고 영감을 주고 펜을 잉크병에 꽂을 수 있게 해주었다. 나는 블룸즈버리와 연결되는 가워 스트리트에 있는 건물에 살았는데 테라스하우스[+×]를 호텔로 바꾼 것이었다. 각 층 사이 층계참에 공동 화장실이 있고 방에는 전기주전자와 세면대가 있는 적당히 낡은 영국식 건물이다. 그곳에서 나는 내가 속박에서 벗어나 단칸방에서 혼자 사는 1920년대의 독신 여성이라고 상상했다. 엘리자베스 보언의 『북쪽으로(To the North)』에 나오는 에멀린처럼 여행사에서 일하는 사람일 수도 있고.

6월이었고(삶, 런던, 6월의 이 순간[+×+]) 내가 처음 런던에 왔을 때와는 완전히 딴판이었다. 처음 왔을 때는 1999년 1월의 비 오는 날이었는데 런던에 와서 내가 앓아본 최악의 기관지염에 걸렸다. 그때 받은 끔찍한 첫인상을 블룸즈버리에서 지내며 떨쳐

[+] 바네사, 토비, 버지니아, 에이드리언 스티븐.
[+×] 18, 19세기 영국 도시주택의 전형적 형식으로 수십 호의 주택을 이어붙인 연립주택형 집.
[+×+] 『댈러웨이 부인』에 나오는 문장의 일부분.

버릴 수 있었다. 런던에 처음 왔을 때는 트라팔가 광장, 피카딜리 서커스, 마담 투소 박물관을 도는 따분한 관광객 코스를 밟았고 지긋지긋한 기분으로 유로스타를 타고 파리로 돌아갔었다. 런던에 볼 게 뭐가 있다고들 가지? 일기에 이렇게 썼다. 그러나 2004년 6월에는 런던이 처음으로 치맛자락을 살짝 들추고 잘생긴 발목을 보여주었다. '아, 이제 알 것 같아.'라고 생각했다. 중고책방에서 1파운드를 주고 낡은 오렌지색 표지의 펭귄 클래식 몇 권을 샀다. 펍 바깥쪽 피크닉 테이블에 앉아서 처음으로 핌스 컵[+]을 맛봤다. 패스트푸드점 프렛에서 조리음식 몇 가지를 사서 해가 쪼이는 러셀 스퀘어 잔디밭에 앉아 먹으며 다른 사람들도 그렇게 하는 것을 보았다. 외부인의 눈으로 보기에는 자기가 사는 도시를 즐기는 런던내기들처럼 보였지만 누가 아나, 나처럼 천천히 런던의 매력을 발견해나가는 중인, 런던에 두 번째로 온 미국인일지도 몰랐다.

나는 울프가 본 것처럼 런던을 보고 싶어서 울프가 살았던 여러 주소를 찾아가보았다. 울프가 1924년에서 1939년까지 살았던 타비스톡 스퀘어로 걸어갔다. 타비스톡 스퀘어 공원에서 내가 좋아하지 않는 울프의 청동 흉상을 지나쳐 걸었다. 나중에, 내가 참석 중인 학회를 주최한 그 집단에서 흉상을 설치했다는 것을 알게 되었다. 타비스톡 스퀘어에 있는 울프의 청동상은 표면이 우둘투둘하고 피부가 거칠게 표현되어 있어 마치 울

[+] 핌스 리큐어와 과일, 소다 등을 섞은 칵테일.

프가 쉰아홉이 아니라 100살이 될 때까지 살아 있었던 것처럼 보인다. 나는 위대한 작가라는 관념을 표현주의적으로 나타낸 단단한 청동 재질 흉상 대신 울프의 부드러운 피부, 고운 머리카락을 상상하고 울프가 어떤 신발을 신었을지 궁금해했다.(흉상에는 신발이 없다.) 여기가 바로 울프가 삶의 가장 많은 시간을 보낸 블룸즈버리 스퀘어다. 대부분 소설이 여기에서 쓰였다. 나는 그 주위를 계속 빙빙 돌지만 울프가 살았던 건물을 찾을 수가 없었다. 주소가 52번지라는 게 기억이 났고 전쟁 중에 집이 무너졌다는 건 알았는데 그 지역이 지금 타비스톡 호텔이 들어선 자리라는 것은 몰랐다. 타비스톡 호텔은 근대적인 벽돌 건물로 겉보기에는 공공기관이나 병원처럼 보인다. 텍스처 없이 매끈하게 벽돌로 덮인 건물을 보며 생각에 잠기자 울프의 삶의 수백만 가지 순간이 머릿속에 밀려들어왔다. 마치 내가 그 모든 순간을 동시에 사는 듯, 연구와 회상을 통해 압축된 시간을 겪는 듯했다. 울프는 타비스톡 스퀘어 둘레를 걸으며, 1920년대 중반 어느 날, 나중에 회상했듯이 "나도 모르게 마구 쏟아내듯이" 『등대로』를 머릿속에 떠올렸다.[2] 울프는 베드퍼드 로우(베드퍼드 플레이스? 베드퍼드 스퀘어?)에서 마음에 드는 아파트를 찾았는데 가구까지 같이 빌려주는 곳이었다. 울프는 이미 가구가 있었는데. 오직 빌릴 수 없다는 이유 때문에 그곳이 런던에서 가장 좋은 아파트처럼 느껴졌다.[3] 1930년 옥스퍼드 스트리트를 걸으며 사람들이 싸우는 것을 보았다. "서로 때려 바닥에 쓰러뜨렸다. 모자를 안 쓴 늙은 남자들. 자동차 사고. 등등." 그러

고 나서 "혼자 런던을 걷는 게 최고의 휴식이다."라고 했다.[4] 울프는 《타임스 리터러리 서플러먼트》에 E. V. 루카스 책의 서평을 쓰면서 이렇게 말했다. "나는 우리가 런던의 모든 거리에 대해 책 한 권씩은 꼭 읽어야 하고 그것에서 만족하지 말고 그 이상을 요구해야 한다고 생각한다."[5] 1925년 일기에는 이렇게 썼다. "나는 초여름 런던의 삶을 좋아한다. 거리를 어슬렁 돌아다니고 스퀘어를 들락날락하고."[6] 『세월』에서 페기는 1918년 폭격을 기억하며 생각한다. "거리 모퉁이에 걸린 플래카드마다 죽음이 있었다. 아니 더 심하게, 독재, 야만, 고문, 문명의 몰락, 자유의 끝이 있었다. 우리는 곧 찢기고 말 나뭇잎 한 장 아래에 몸을 숨기고 있어, 그녀는 생각했다." 그리고 1940년 타비스톡 스퀘어를 걸으며 자기 집이 폭격을 맞아 껍데기만 남은 것을 보는 울프가 있다. "지하실이 전부 폐허다. 오래된 버들가지 의자(피츠로이 스퀘어에 살 때 산 것), '임대'라고 쓴 현판. 그밖에는 벽돌과 나무 조각뿐이다. 옆집 유리문 하나는 아직 달려 있다. 내 작업실 벽 일부가 서 있는 게 보인다. 그 방에서 내 책 전부를 썼는데 남은 것이라고는 그것뿐이다. 우리가 밤마다 앉았던 곳, 사람들을 초대해 파티를 했던 곳은 뻥 뚫려 휑하다."[7]

1940년과 1941년 버지니아와 레너드 부부의 집은 서식스에 있었지만 버지니아는 틈만 나면 도시에 와서 걸어 다니며 망가진 것들을 마음에 새겼다. 에설 스마이스(Ethel Smyth)[+]에게 이

[+] 영국 작곡가이자 여성참정권론자.

런 편지를 썼다. "내 삶의 열정인 시티오브런던[+]이 폐허가 되어 버린 것을 보면 가슴에 써레질을 하는 것 같아요."[8] 런던이 "죽은 도시처럼" 느껴졌다. 버지니아는 감상에 빠져 에설에게 물었다. "챈서리 레인과 시티 사이의 어떤 골목이나 작은 뜰을 보면 감정이 솟지 않아요?"[9] 그 뒤 1941년 2월 일기에서는 산보를 가지 않은 지 "너무 오래" 되었다고 한탄했다. 우연찮게도 같은 날 일기에서 "나에게 강렬한 기쁨을 주었던 그 문장들을 내가 다시 쓸 수 있을까?"라고 걱정한다.[10] 한 달 뒤에 울프는 주머니에 돌을 넣고 우즈강으로 걸어 들어갔다.[11]

◇

이듬해 여름, 내가 파리에 있는 내 방에 있을 때 타비스톡 스퀘어가 다시 폭탄 공격을 당했다.[+×] 이언 매큐언은 《가디언》에 이런 글을 썼다. "런던이 한순간에 다른 곳이 되었고 하루 아침에 순수성을 잃었다고 말하지는 않을 것이다. …… 런던은 과거 여러 차례 공격을 당하고 살아남았으니까."[12] 당연하지만 이 말은 나의 도시 뉴욕을 염두에 두고 하는 말이다. 뉴욕은 2001년 이전에는 한 번도 공격을 당한 적이 없었다. 그러나 런던은 수없이 싸움을 겪었다. 이 일도 그중 하나일 뿐이다. 그럼

+ 런던의 중심 지역으로 줄여서 '시티'라고도 부른다.
+× 2005년 7월 7일 런던 지하철과 버스에서 동시다발적 테러가 발생해 56명이 사망하고 700여 명이 부상을 당했다.

도시를 걷는 여자들

에도 런던 사람들이 불안해한다고 매큐언은 말한다. 런던 사람들은 알고 싶어 한다. 지하철을 타도 안전한가? 버스는? 나라에서는 안전을 유지하기 위해 개입할 것이다. 그러나 "리바이어던에게 얼마나 큰 권력을 안겨주어야 하나? 안전을 위해 우리는 얼마나 많은 자유를 내주어야 하나?"라고 매큐언은 묻는다.

자유를 내주고 싶지 않은 사람도 많다.

테러 공격 이후 몇 달 동안 맨해튼의 거리에 탱크가 상주했다. 오늘날까지도 기관총을 든 군인들이 지하철역 근처를 어슬렁거린다. 오늘, 파리에서 내가 있는 건물 바깥에서는 무장한 경비병 여덟 명이 옆 건물 유대인 학교를 지키고 있다. 샤를리 에브도와 이페르 카셰 공격 때문이다.[+]

이런 일들이 일상의 일부가 되었다.[13]

◊

그해 여름 이후 나는 기회만 있으면 블룸즈버리에 왔다. 공원에 앉아 있거나 영국박물관이나 런던리뷰 서점이나 퍼세포니 서점에 가거나 영국도서관에서 하루를 보내고 친구를 만나 쓰촨 요리를 먹었다. 그랬던 내가 길을 잃었다니 정말 이상한 일이었다. 학회가 끝나고 방으로 돌아와 다음 날에는 같은 실수를

[+] 2015년 파리 풍자신문 《샤를리 에브도》 본사 총기난사 사건과 파리 포르트드뱅센에 있는 유대인 전문 슈퍼마켓 이페르 카셰에서 벌어진 인질극. 두 건 다 이슬람 과격파의 테러 사건이다.

반복하지 않으려고 『런던 A-Z』를 들여다보며 베드퍼드 지역을 머리에 그려보았다. 알고 보니 그 지역 전체가 베드퍼드 사유지의 일부이고 러셀 가문(베드퍼드 공작가) 소유였다. 그 근처에 있는 베드퍼드 스퀘어, 블룸즈버리 스퀘어, 고든 스퀘어, 러셀 스퀘어, 타비스톡 스퀘어, 토링턴 스퀘어, 워번 스퀘어 등등이 모두 그들 것이었다. 모든 스퀘어가 사실은 다 베드퍼드 스퀘어인 셈이다. 그리고 스퀘어마다 그곳에 살았던 블룸즈버리 그룹 멤버들의 이름이 적힌 파란색 동판이 붙어 있다. 고든 스퀘어에 있는 것은 이렇다.

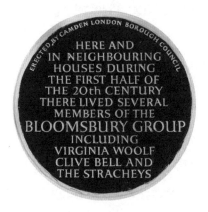

이곳 그리고 이웃에 20세기 초반 동안 블룸즈버리 그룹 멤버들 여럿이 살았다. 버지니아 울프, 클라이브 벨, 스트레이치 부부 등

여기에 로저 프라이, 존 메이너드 케인스, E. M. 포스터 등이 들어가는 블룸즈버리 그룹은 격식 없는 모임이었고, 울프가

자유를 발견하는 데에 이 모임이 중요한 역할을 했다. 특히 어느 날 밤 리턴 스트레이치가 바네사의 드레스에 묻은 하얀 얼룩을 가리키며 "정액이에요?"라고 물어, 몇 년 동안 친교를 나누면서도 유지해왔던 점잖음마저 내버리면서부터가 시작이었다. 울프는 충격이 가라앉고 난 뒤에 이렇게 썼다. "이제는 고든 스퀘어 46번지에서 입에 올릴 수 없는 말, 할 수 없는 행동이라는 게 없었다."[14] "그들은 스퀘어에 살고, 서클을 만들어 그림을 그리고, 트라이앵글로(삼각관계로) 사랑을 했다."라고 도로시 파커가 말했다고 한다. 그러나 그들은 블룸즈버리 그룹의 일원이기 이전에, 학식이 있고 예술적 성향이 있고 사물에 대해 나름의 생각이 있는 서로 제각각 다른 사람들이기도 했다.

블룸즈버리는 한때 부르주아들이 주로 사는 부유한 동네였는데 20세기 초 쇠락해서 점잖은 사교계 여성보다는 젊은 사무원에게 어울리는 곳이 되었다. 바네사 스티븐과 버지니아 스티븐 자매 같은 젊은 아가씨들이 이사 올 만한 곳은 전혀 아니었다. 그래도 역사가 깊고 문학적인 동네라 그런 면에서 울프의 마음을 끌었을 것이고, 나도 그래서 끌렸다. 몬터규 하우스가 있던 자리에 지금은 영국박물관이 들어섰다. 몬터규 하우스는 유명한 프레스코화와 가구 등 오랜 세월 동안 가치 있는 물건들을 소장해온 곳이었다. 러셀 스퀘어는 새커리(William Makepeace Thackeray)의 『허영의 시장』에 세들리와 오스본 가족이 사는 곳으로 나온다.(새커리는 울프와 인척 관계가 있었다. 버지니아의 아버지 레슬리 스티븐의 첫 번째 아내가 새커리의 딸이다.) 1879년

『런던 산보(*Walks in London*)』의 저자 오거스터스 J. C. 헤어에 따르면(버지니아는 열네 번째 생일에 이 책을 이부(異父) 오빠 조지한테서 선물로 받았다.), 블룸즈버리라는 이름은 원래 '블레먼즈버리'였던 것이 변질된 것이라고 한다. 13세기에 '드 블레몬트', '블레먼즈', '블레몬츠' 등으로 불리던 집안의 저택이 여기 있었다.[15] 이 근방의 지명은 전부 "그 대단한 공작 가문(러셀 가문)의 영광을 기념하는" 것이다. 예를 들어 하울랜드 스트리트와 스트리섬 스트리트는 "1696년 2대 공작과 스트리섬의 존 하울랜드의 딸의 혼인을 기념해 이름 붙여졌다. 1778~1786년에 만들어진 가워 스트리트와 케펠 스트리트는 1756년 2대 공작의 아들이 아일랜드 총독으로 임명된 것을 기념한다." 고든 스퀘어와 토링턴 스퀘어는 이 집안의 또 다른 혼인 성사를 축하하는 이름이다. 내가 베드퍼드 스퀘어에서 완전히 길을 잃고 서 있던 자리에서 멀지 않은 곳에 6번지가 있는데, 로드 엘던이라는 귀족이 1809년에서 1815년까지 살았던 집이다. 헤어의 책을 보면 이 집에서 섭정 왕자[+]가 엘던에게서 "자기 친구이자 재사 지킬을 공석인 대법원 주사 자리에 임명하겠다는 약속을 받아냈다."고 한다.[16]

블룸즈버리로 이사하게 되기까지 바네사 공이 컸다. 바네사가 원래 살던 집의 짐을 꾸리고, 새 집을 구하고, 이사를 계획하는 등의 일을 했고 그러는 동안 버지니아는 신경쇠약과 자살 시

[+] 아버지 조지 3세의 정신질환 때문에 1811년부터 섭정을 하였고 1820년 조지 4세로 즉위했다.

도에서 회복하느라 시골에 가 있었다. "그렇게 해서 고든 스퀘어 46번지가 생겨났다." 울프는 마치 바네사가 벽돌을 하나하나 놓아 그 건물을 직접 짓기라도 한 것처럼 표현했다. 블룸즈버리 그룹 타입의 사람들이 자전적 글을 발표하는 비공식 모임 메무아 클럽에서 버지니아 울프도 글을 몇 편 발표했는데, 켄징턴의 집과 고든 스퀘어의 집을 두 차례나 대조해가며 이야기했다. 한 집에 대해 언급하려면 다른 집 이야기도 하지 않을 수가 없었던 것 같다. 「예전의 블룸즈버리(Old Bloomsbury)」라는 글에서 울프는 하이드파크 게이트 22번지의 "그림자"가 블룸즈버리에 드리운다고 했다. "고든 스퀘어 46번지는 하이드파크 게이트 22번지가 없었다면 그런 의미를 띠지 못했을 것이다." 블룸즈버리에서 자유로운 삶을 누리고 나자 하이드파크 게이트 22번지의 "암울함"이 더욱 어둡게 느껴졌을 것은 분명하다.[17] 블룸즈버리가 "세상에서 가장 아름답고, 가장 신나고, 가장 낭만적인 곳" 같았다.[18] 하이드파크 게이트의 주위에는 보호막이 둘러쳐진 듯 억눌린 분위기가 있었다면 블룸즈버리에서는 지나가는 자동차가 "으르렁"거리는 소리가 들리고 거리에는 온갖 종류의 사람들이 있었다. "기이한 사람들, 불길하고 이상한 사람들이 우리 창문 바깥쪽에 어슬렁어슬렁 슬금슬금 지나다녔다."[19]

동네의 인기가 떨어지면서 블룸즈버리 집값도 내려가 극빈층은 아니더라도 돈이 별로 없는 사람들이 이곳으로 많이 왔다. 단칸방이 많아서 일하는 젊은 독신 여성들도 많이 살았다.[20] 진

리스는 1917년 블룸즈버리 토링턴 스퀘어에 있는 싸구려 하숙 집에서 살았다. "수프에 머리카락이 들어 있고" "외풍이 심하고 더럽고 평판도 나쁘지만" 그래도 "편안하고 따스하고 재미있는" 곳이었다.[21] 지역 신문에는 방을 임대한다는 광고가 넘쳐났다. 특히 젊은 여성들에게 빌려주는 방이 많았고, 보조금을 받고 젊은 여성을 지원하는 하숙집도 있었다. "주로 자선단체에서 운영하는 곳으로 여자들이 방은 각자 쓰지만 식당과 거실은 같이 쓰며 공동생활을 했다."[22] 당대의 대중 작가 토머스 버크는 그런 곳이 "특히 더 딱한 매춘부들의 소굴"이라고 말했다.[23] 블룸즈버리는 정치 개혁의 온상이기도 했고 여성참정권 운동과도 연관이 깊었다. 여성참정권 운동가들이 행진을 시작했을 때가 울프가 블룸즈버리로 이사했을 무렵이었다. 블룸즈버리에 본부를 둔 단체도 여럿 있었다. 러셀 스퀘어에는 여성 사회정치 연합이, 가워 스트리트에는 여성참정권 단체 전국연합이 있었다. 1919년에 나온 울프의 소설 『밤과 낮』에 나오는 페미니스트 활동가 메리 대칫은 블룸즈버리에 있는 단칸방에 산다. 바버라 그린은 "버지니아 울프가 거리를 대범하게 걸어 다닐 수 있었던 것은 여성참정권 운동가들이 먼저 행진을 했기 때문이라고 해도 과언이 아니다."라고 했다.[24]

스티븐 남매가 블룸즈버리로 이사한 것이 어떤 의미였는지, 오늘날에는 상상하기 쉽지 않다. 요즘에는 부유한 사람들이 허름한 동네에서 값싼 집을 사들이는 일이 워낙 흔하기 때문이다. 집을 구하고 있을 무렵 버지니아는 일기에 형부가 동네가 너무

"후져서" "아무도 초대하거나 부르지 말아야 할 거라고" 경고했다고 적었다.[25] 그러나 울프는 이곳을 전에 살던 곳과 다른 생태계로 느꼈다. 빅토리아 시대에서 벗어나지 못한 옛집의 씁쓸한 분위기와 "동양적 우울"[+]을 신선하고 깨끗한 조지 시대 테라스식 주택이 줄지어 있는 블룸즈버리 스퀘어의 거리로 바꾼다는 의미였다. 블룸즈버리에서 울프는 자기 가족, '집안의 천사'였던 어머니, '저명한 빅토리아 시대 인물' 아버지의 그림자를 벗어버릴 수 있었다. 울프의 초기 단편 「필리스와 로저먼드」에는 버지니아와 바네사를 모델로 삼은 것이 분명한 젊은 여성 둘이 나오는데, 이들은 자신의 예술적 도플갱어 같은 트리스트럼 자매를 만나러 블룸즈버리의 집으로 찾아간다. 그 건물을 보며 자기들은 "벨그라비아와 사우스켄징턴의 흠잡을 데 없이 점잖은 거리"에 있는 "전면에 스터코를 바른" 집에서 살아야 할 운명임을 자각한다. 필리스는 흠잡을 데 없는 거리를 블룸즈버리의 "조용하고 넓은 스퀘어"와 바꾸고 싶다. 여기에는 "공간, 자유가 있다. 자기들 집의 스터코와 기둥에 의해 철저히 차단되어 접하지 못했던 세상의 살아 있는 진실을 스트랜드의 소음과 장려함 속에서 읽는다."[26]

「필리스와 로저먼드」에서 허구화된 켄징턴의 삶은 "그곳에 사는 사람들의 고루한 추함에 걸맞은 추한 패턴으로 자라나게

[+] 울프의 에세이 「회상(Reminiscences)」에 나오는 표현이다. 어머니가 죽고 난 뒤 "동양적 우울"의 시기가 시작되었다고 했다. 그해에 울프는 첫 번째 신경쇠약을 일으켰다.

길들여져 있다."[27] 블룸즈버리에서는 그 패턴을 스스로 다시 만들 수 있었고 실제로 그렇게 했다. 10년쯤 뒤에 블룸즈버리 멤버들은 오메가 워크숍[+]을 설립하고 후기인상주의에 영향을 받은 모던한 디자인의 가구, 텍스타일, 도자기 등을 만들었다. 블룸즈버리에서 새 살림을 차리며 스티븐 남매들은 자기들의 삶은 온갖 면에서 다르고, 도전적이고, 독창적일 것이라 생각했다고 울프는 회상했다. 메무아 클럽 에세이에서도 그때를 "실험과 개혁" 정신으로 가득했다고 기억한다. "우리는 식탁 냅킨 없이 살기로 했다. 대신 브로모를 잔뜩 사놓을 것이다. 그림을 그리고, 글을 쓰고, 저녁 먹고 9시에는 차 대신 커피를 마실 것이다. 모든 게 새로워지고 모든 게 달라질 것이었다. 모든 것을 시도해보았다." (브로모는 아마도 에드워드 시대의 키친타월 같은 게 아닐까 상상해본다. 이상한 이름이지만 재미있다.) 버지니아는 침실을 재배치하는 재미를 발견했다. 일기에 자기 마음에 들 때까지 가구 위치를 바꾸고 또 바꾸어보았다고 썼다.[28]

또 몇 해 뒤에 메무아 클럽에서 버지니아는 이렇게 물었다. "블룸즈버리가 어디까지죠? 블룸즈버리가 뭘 가리키죠?" 울프에게 블룸즈버리는 지리적인 장소일 뿐 아니라 추상적 존재였다. 창의성과 보헤미안의 삶과 자유에 대한 생각 자체였다. 어디에서부터 어디까지가 블룸즈버리인가? 이렇게 많은 자유로 무

[+] 블룸즈버리 그룹 멤버들이 설립한 디자인 회사. 로저 프라이, 덩컨 그랜트, 바네사 벨 등이 주도했다.

얼 할 것인가? 그저 천으로 된 냅킨을 쓰지 않는 것에 그치고 말 것인가?

1905년 겨울, 블룸즈버리의 지리적 경계를 따라 걸으면서 버지니아는 자유에 형태를 부여했다.

◇

훨씬 더 나이를 먹은 뒤에, 울프는 댈러웨이 부인이라는 인물을 만들어낸다.(레이철 볼비(Rachel Bowlby)는 댈러웨이 부인을 "길에서 미적대는(dally along the way)" 인물이라고 했다.) 20세기 문학에서 최고의 플라뇌즈라 할 인물이다.[29] 댈러웨이 부인이 소설에서 가장 처음으로 하는 대사가 이렇다. "'전 런던 거리를 걷는 게 좋아요.' 댈러웨이 부인이 말했다. '시골길을 걷는 것보다 훨씬 좋아요.'" 울프에게 혼자 도시를 걸을 수 있다는 것은 아직까지 상상해보지 못한 자유였고, 울프가 본격적으로 작가가 될 수 있었던 계기가 이사였다면 글쓰기의 소재를 제공해준 것은 산보였다. 거리에는 울프가 필요로 하는 모든 것이 있었다. 도시를 돌아다니면서 울프는 머릿속에서 장면들을 그려보았다. 주변에서 보는 삶이 "거대하고 불분명한 재료 덩어리" 같았고 "나에게 전달되어 그것에 상당하는 언어가 되는 듯했다."[30] 눈에 보이는 사람들에 대해 궁금해하다 보니 "삶 자체"를 종이 위에 어떻게 재현할 것인가의 문제에 몰두하게 되었다. 그렇게 하기 위해서 "삶의 열정"인 도시를 계속 돌아보고 또 돌아보

게 되었다. 거리의 소음도 일종의 언어여서 이따금 울프는 멈추어 서서 귀 기울이고 포착하려 했다.[31] 『파도』에서는 이렇게 된다. "나는 연인들이 쓰는 것 같은 작고 오묘한 말, 말의 도막, 보도 위를 질질 끌며 걷는 발소리처럼 알아들을 수 없는 말을 원하기 시작했다."[32] 런던의 시끄러운 소리, 발걸음 소리는 삶의 심장박동이다.

울프는 일기, 소설, 에세이, 편지를 쓸 때 언제나 도시를 끌어들이고 특히 길 위의 여자들에 주목한다. 『자기만의 방』에서는 이렇게 말한다.

아무도 주목하지 않는 평범한 일상을 모두 기록해야 한다고, 나는 메리 카마이클[+]이 내 앞에 있기라도 한 듯 말을 걸었다. 그러고는 침묵의 압박, 기록되지 않은 삶의 축적을 상상으로 느끼며 런던의 거리를 머릿속으로 걸었다. 이를테면 길모퉁이에서 손을 허리에 짚고 선, 손가락은 통통하게 부어올라 반지가 살에 파묻혔고, 셰익스피어의 대사처럼 리듬 있게 몸짓을 하며 말을 하는 여자들이라든가, 아니면 제비꽃 파는 사람, 성냥 파는 사람, 현관 아래 쭈그리고 앉은 할머니나, 아니면 해와 구름이 떠 있는 날의 파도처럼 오고 가는 사람들과 상점 진열창에서 깜박이는 빛에 따라 얼굴이 환해졌다 어두워졌다 하는 떠돌아다니는 젊은 여자들의 삶이라든가. 이 모든 것들을, 손에 횃불을 단단히 붙들고 탐구해

+ 울프가 『자기만의 방』에서 논평하는 가상의 작가.

야 한다고, 나는 메리 카마이클에게 말했다.[33]

울프는 거리에서 이야기를 캐냈고 자기가 관찰한 사람들, 걷고 물건을 사고 일하고 멈추어 서는 사람들의 이야기로 책을 채웠다. 특히 여자들. 기차에서 맞은편에 앉은 여자를 묘사하면서 울프는 이렇게 선언했다. "모든 소설은 반대편 구석의 늙은 여자로부터 시작한다."[34] 아니면 상점의 젊은 여자. "나는 나폴레옹의 150번째 전기나, Z교수가 심혈을 기울이는 키츠가 밀튼을 어떻게 전도하여 사용했는지에 대한 70번째 연구보다는, 그 여자의 진짜 삶의 이야기를 듣고 싶다."[35]

울프가 처음으로 한 일은 이런 것이었다. "오후 내내 채링 크로스 로드의 서점을 어슬렁거렸는데 지갑 사정만 허락하면 사고 싶은 책이 많았다. 패스턴 레터스, 라블레, 제임스 톰슨. 《타임스》에서 글을 받아주면 사도 된다는 생각이 들 텐데. 산책을 자료로 쓸 테니까." 울프는 "홀번과 블룸즈버리의 어둑한 거리를 몇 시간이고 헤맬" 수 있었다고 10년 뒤에 글로 기록했다. "보고 추측해보는 것들—소동과 소란과 분주함—사람이 많은 거리에 있을 때에만 나는 다른 사람들이 '생각'이라고 부르는 것을 하게 된다."[36] 울프는 사방을 돌아다녔다. 바네사가 기르는 개가 있었는데 개도 처음에는 이곳을 낯설어했다. 울프는 바네사의 개를 종종 데리고 나왔다. 그러면 곧 둘 다 기분이 좋아졌다. "다양한 냄새가 나는 거리가 정원이 없는 것의 아쉬움을 거의 대체하는 것 같다." 1월 26일 일기에 이렇게 적었는

데 자기 이야기를 하는 것일 수도 있고 개 이야기를 하는 것일 수도 있을 것 같다.[37] 바네사의 개 거스는 새 파트너를 따라 집 주위를 탐험하기 시작했고, 산보 파트너가 집 안에서 글을 쓸 때에는 발치에 앉아 또 밖에 데리고 나가주기를 기다렸다.

울프는 곧 무척 활달해져서 동네 안팎을 돌아다녔다. 날마다 점심 전이나 후에 밖에 나갔다 오는 것을 습관으로 삼았고 3월 말 무렵에는 '주간 콘서트'라고 부르며 주말마다 연주회에 다녔다. 젊은 버지니아 울프가 이렇게 새로운 습관과 전통으로 새 삶을 만들어나가고 언제까지나 주간 콘서트를 즐기겠다고 말하는 걸 보면 마음이 따뜻해진다. 울프가 독립을 이루어가는 과정이었다. 2월 22일 일기에서는 "나는 사물을 바라보는 걸 좋아한다."라면서 가구점이 있는 토트넘 코트 로드와 서점이 있는 옥스퍼드 스트리트에서 보는 광경이 "켄징턴 하이 스트리트의 비슷한 공간에서 보는 것보다" 훨씬 흥미롭다고 한다.[38] 내가 처음 블룸즈버리에 갔을 때 (길을 몰라 혼란스러운 상태로) 헤매다 헌책방이 무수히 많은 길에 접어들었는데, 거기가 토트넘 코트 로드라고 생각했었는데 나중에 다시 가보고 채링 크로스 로드였다는 걸 알게 되었다. 블룸즈버리와는 좀 떨어진 곳이었다. 나도 모르는 사이에 토트넘 코트 로드와 채링 크로스 로드를 나누는 옥스퍼드 스트리트를 건너 소호 지역으로 들어간 것이었다. 그곳에 익숙하지 않은 사람은 잘 모르는, 이런 경계가 존재한다.

버지니아 울프는 도시를 걸어서 돌아다니기만 한 것은 아

니었다. 버스를 타고 햄스테드에 가는 것도 무척 좋아했다. 가끔은 바네사와 같이 갔고 버스 지붕 좌석에 앉았다. 1905년에는 햄스테드까지 가는 데 한 시간이 걸렸는데 울프의 말을 빌면 런던에서 시골 정취를 약간 느낄 수 있는 "아주 좋은 여행이었다."[39] 5월 7일에는 "휴일 햄스테드 원정을 갔다. 나 같은 코크니[+]에게는 여전히 즐거운 일이다. 런던 한가운데에서 시골을 엿볼 수 있다니 무언가 환상적인 것, 마치 유령을 본 것 같은 느낌이다."[40] 울프가 아버지가 사망하기 전에 쓴 예전 일기를 보면 울프가 신나 했던 다른 여행의 기록도 찾을 수 있다. 이를테면 햄튼 코트 궁에 가서 유령을 상상해보려고 했을 때라든가. "시끄러운 소리를 내고 얼굴을 들이밀며 이곳 전체를 끔찍한 곳으로 만들어버리는 코크니 여행자들이 아니다. 이 귀부인들은 왕궁에 속한 사람들이다." 그러나 울프가 자기 자신으로 성장하게 된 것은 자기 혼자 혹은 언니와 함께 독립적인 여성이 되어 도시를 돌아다니면서부터다. 그런 것이 어른의 삶이었다. 독립이었다. 도시의 한계까지 가보고, 도시에 무엇이 있는지 직접 보고, 영감을 받고, 켄징턴 출신인 자기 안에서 런던 토박이 기질을 발견한다. 나는 바네사와 버지니아가 버스를 탄 모습을 그려본다. 꼭대기 좌석에 나란히 앉아 밖을 내다보는 모습. 둘이 책을 읽을까? 이야기를 나눌까? 무슨 이야기를 할까? 서로에게 화를 내기도 할까? 내내 뚱해서 말없이 앉아 있을까? 낄낄 웃

[+] 런던내기, 런던에서 태어난 사람.

을까 아니면 점잖게 웃을까?

토비는 1906년 티푸스에 걸려 죽고 말았다. 바네사는 1908년에 결혼했다. 상황이 바뀌고 우리도 그에 따라 바뀌어야 한다. 울프의 작품이 우리에게 알려준 것 중 가장 중요한 것이 바로 그것이다.

시간은 흐른다.[+]

◇

지도나 휴대전화를 들여다보면서는 알 수 없는 도시의 어떤 느낌이 있다. 도시의 분위기와 강렬하고 구체적인 관계를 맺은 듯한 느낌인데, 울프는 그런 느낌을 클라리사 댈러웨이에게 부여한다. "웨스트민스터에서 오래 살다 보니―이제 얼마나 되었나? 20년이 넘었다―복잡한 거리 위에 있을 때에도, 밤에 자다가 깼을 때에도, 클라리사는 빅벤 종이 치기 직전의 숨죽인 엄숙함을 확실하게 느꼈다. 설명하기 어려운 정적, 정지의 느낌이 있었다.(어쩌면 클라리사가 독감을 앓고 나서 심장이 안 좋아졌다고들 하니 심장 때문일 수도 있겠지만.) 지금! 종이 울린다. 처음에는 경고하듯 음악적으로, 그다음에는 돌이킬 수 없는 시간을 아로새기는 소리. 묵직한 소리의 파문이 공중에 흩어진다. 클라리사는 빅토리아 스트리트를 건너며 생각했다. 우리는 정말 어리석은

[+] 『등대로』의 한 장의 제목이며 이 소설의 주제이기도 하다.

바보들이지. 왜 그렇게 사랑하는 걸까, 하늘만이 아시겠지."[41] 빅벤 종이 울리기 직전의 정적, 불가피성에 대한 긴장된 인식은 우리 각자의 삶 주위에 둘러진 경계를 가리킨다. 이 경계가 있어 삶에 의미가 생기지만, 한편 한계가 있으므로 우리는 결국 소멸할 수밖에 없다. 도시에서 걸어 다니다 보면 주변에 단순히 반응만 하지 않는 때가 온다. 우리는 도시와 상호작용하며 도시와의 이런 지속되는 만남에 의해 새로워진다. 울프는 도시 안에 있을 때 몸으로 흡수되는 무언가가 있어 우리 몸이 도시의 박동에 맞추어진다고 한다. 빛이나 공기나 길이 어떠하냐에 따라 우리도 달라진다. 어느 날 나는 사우스워크 브리지 위에서 길을 건너다 손등을 긁혔다. 나는 왜 팔을 휘두르고 있었을까? 모르겠다. 그러나 도시에서 팔을 도리깨질하다 보면 도시와, 그리고 도시의 거주민들과 접촉하게 될 것이다. 우리는 팔을 휘두른다. 우리는 도시의 경계에, 우리의 한계에 부딪힌다. 도시는 우리를 에워싸고 우리 안으로 스며든다. 우리가 도시를 건드리는 것인가 아니면 도시가 우리를 건드리는 것인가?

도시와의 접촉 지점에서 우리가 줄여서 '느낌'이라고 부르는 모호한 정서가 솟아난다. 가장 흥미로운 것들은 말로 표현하기가 어렵다. 그래도 우리는 샛길에 공식 명칭을 부여하듯이 정식으로 이름을 붙여서 신비감을 줄여보려 한다. 의미를 축소시키지 않을 단어를 찾으려고 애쓴다. 바로 이게 울프가 작가로서 하려고 했던 일이다.

1928년 일기에 울프는 도시가 언제나 자신을 "매혹하고 자

극하고" "놀이와 이야기와 시"를 안겨준다고 썼다.[42] 『댈러웨이 부인』에서는 이것이 도시의 노래로 바뀌어 나타났다. 울프의 소설에도 일기에도 등장하는 어떤 여자가 울프는 이해할 수 없는 언어로 부른 노래다. 『댈러웨이 부인』에서 피터 월시는 리젠트 파크 지하철 역 앞에서 구걸하는 눈먼 할머니를 지나친다. 여자는 "한 손은 동전을 달라고 앞으로 내밀고" 노래를 불렀다.

> 소리가 그의 생각을 중단시켰다. 가늘게 떨리는 불안정한 노랫소리였다. 방향도, 활력도, 끝도 시작도 없이 끓어오르며 가늘고 날카롭게 어떤 의미도 없이 흘러나왔다.
> 이이 음 파 소
> 푸 스위 투 이임 오오—
> 나이도 성별도 느껴지지 않는 목소리, 땅에서 솟아 나오는 고대의 샘물 같은 목소리였다.[43]

이 장면은 울프가 20년 전 일기에서 묘사한 여자를 떠올리게 한다. 블룸즈버리에 온 지 얼마 되지 않았을 때 울프는 옥스퍼드 스트리트에서 어떤 나이 많은 여자를 보았다며 거의 비슷한 표현으로 묘사했다.[44] 1920년 6월 8일 일기에 이 사람이 또 등장하는데 이때에는 왜 여자에게서 깊은 인상을 받았는지 조금 더 긴 생각에 잠긴다.

> 킹스웨이에서 늙고 눈먼 거지 여자가 돌담에 기대 앉아 갈색

개를 품에 안고 큰 소리로 노래를 불렀다. 여자한테서 어떤 무모함이 느껴졌다. 런던의 정신을 닮았다. 도전적이고 거의 유쾌하다 할 기개로 노래를 하며 온기를 얻으려는 듯 개를 꼭 안고 있었다. 얼마나 많은 6월을, 런던의 열기 속에서, 그 자리에 앉아 보냈을까? 여자가 어떻게 여기에 오게 되었는지, 어떤 일들을 겪었는지, 나는 상상할 수 없다. 아 빌어먹을, 어째서 나는 그걸 다 알 수가 없지? 그 밤에 특히 이상하게 느껴졌던 것은 그 노래였는지도 모르겠다. 날카로운 목소리로 노래를 부르고 있었는데 구걸에 도움이 되라고 부르는 것 같지는 않고 자기가 좋아서 부르는 것이었다. 여자의 목소리만큼 날카로운 소리를 내며 소방차가 지나갔는데 달빛 아래에서 소방대 헬멧이 연노란색으로 빛났다. 가끔은 모든 것이 다 같은 분위기에 젖어 있는 것 같다. 이걸 무어라고 정의해야 할지 모르겠다—[45]

킹스웨이에서 만난 여자와 옥스퍼드 스트리트에서 알아들을 수 없는 노래를 부른 여자가 같은 사람일까? 아니면 여자의 유령일까? 여자와 노래는 불협화음을 이루면서도 도시의 노래와, 울프가 묘사하지 못하는 도시가 불러일으키는 감정과 섞여든다.

　　요즘 나는 종종 런던에 압도된다. 이 도시에서 걸었던 죽은 사람들도 생각한다. …… 헝거퍼드 브리지에서 바라본 회백색 첨탑의 풍경이 그것을 떠올리게 한다. 그러나 나는 '그것'이 뭔지 아직

말할 수가 없다.

형태가 바뀌고 의미가 바뀌는 아직 말할 수 없는 무언가가
도시 산보자를 감싸고 안으로 스며들고 이해할 수 없는 계약으
로 묶어놓는다. 울프에게는 그것을 표현하는 것이, 늘 알 수 없
는 느낌에 알맞은 형태를 찾아내는 것이 평생의 과업이 될 것이
었다.

◇

울프는 여자와 도시의 관계에 대해 깊이 생각했고 1927년에
는 플라뇌즈에 대한 탁월한 에세이를 썼다. 거리 산보를 울프는
"거리 배회(street haunting)"라고 불렀다. 에세이 속의 화자는 연
필을 구하러 걸어서 런던을 횡단하며 주위를 관찰한다. 도시의
관찰자는 "지각(知覺)이라는 굴의 핵심"[+]이며, 보석을 찾는 광
부도 아니고 다이버도 아니고, 뇌가 있는 어떤 것도 아니라 그
저 도시를 따라 하류로 흘러가는 "거대한 눈"일 뿐이라고 울프
는 말한다. 울프는 여성의 도시 경험이 남자와 어떤 면에서 다
른지를 깊이 의식한다. 이 글에는 런던을 돌아다니면서 (여자들
도) 익명성을 누릴 수 있다는 울프의 믿음이 반영되어·있다. 겨

[+] 울프가 에세이 「거리 배회(Street Haunting)」에서 영혼의 외피인 껍질
 이 갈라지면 굴 속의 진주알처럼 거대한 눈만 남는다고 한 부분을
 인용한 것이다.

울 저녁에 집 밖으로 나가 "샴페인 빛으로 빛나는 대기와 거리의 우호적 분위기"에 둘러싸인 관찰자는 "어둠과 가로등 불빛이 허락해주는 무책임함"으로 축복을 받은 기분이다. 거리에 있을 때 우리는 더 이상 "우리 자신"이 아니고 "도시 풍경의 기능"이 된다. 전에는 시선의 대상이었지만 거리 산보자가 되면 섹스나 젠더에서 벗어난 관찰하는 주체가 된다. 우리는 익명성의 외투를 두르고 종종 알 수 없는 도시처럼 우리도 알 수 없는 존재가 된다.(예를 들어 보행자들의 발걸음이 만드는 지도가 얼마나 혼란스럽게 보일지 상상해보라.)

그런데 산보가 산보자의 자아 정체감에 어떤 영향을 미치는지는 산보를 하면서 무엇을 보는지만큼이나 중요하다. 울프는 집 안에 있을 때 우리는 우리를 어떤 존재로 만드는 사물들에 둘러싸여 있는 것이라고 한다. 우리가 선택하여 배치했고 우리의 정체성을 '표현'하고 '강화'하는 사물들. 그러나 이 배경에서 벗어나, "우리 영혼이 스스로의 집으로 삼기 위해 분비해서 만든 굴 껍데기 같은 외피"에서 나오면 우리는 "친구들이 아는 자신의 모습을 버리고 익명의 떠돌이들의 공화군의 일부가 된다."[46]

울프가 『자기만의 방』에서 중요하게 다루는 가치 가운데 하나가 양성성이다. 이 책에서 어떤 여자들에게 글쓰기는 경계 밖으로 나오는 방법이었다. "무슨 생각을 하고 그렇게 과감하게 무단침입을 했는지 지금은 기억이 안 난다." 버지니아 울프가 '옥스브리지'에 가서 잔디밭 위를 걸었다가 관리인에게 쫓겨났

던 때를 설명하며 한 말이다. 관리인은 울프에게 (남자) 교수와 학생들만 잔디밭 위를 걷거나 혼자 도서관에 들어갈 수 있다고 했다. 『자기만의 방』에는 조용하고 분리된 개인 공간이 필요하다는 이야기만 나오는 게 아니다. 이 글은 여자가 방 밖으로 나갔다가 부딪히게 되는 경계에 대한 이야기이기도 하다. 또 지금까지 다루어지지 않았던 여성과 허구, 여성과 역사에 대해 대담한 질문을 던지는 지적 무단침입이기도 하다. 만약에 윌리엄 셰익스피어에게 누이가 있었다면 어떻게 되었을까? 셰익스피어만큼 명민한 작가인 누이가 있었다면? 울프는 이런 질문을 던진다. 누이는 윌리엄처럼 교육을 받지 못했을 것이다. 윌리엄처럼 가고 싶은 아무 데나 갈 수가 없었을 것이다. 아마도 원하지 않는 누군가와 짝지어져서 결혼했을 것이다. 그리하여 울프는 '주디스 셰익스피어'라는 이 누이가 한밤중에 몰래 런던 시내로 빠져나가는 모습을 상상한다. 주디스는 연기를 하고 싶지만 무대 감독들에게 비웃음만 당한다. "그는 푸들이 춤을 추고 여자가 연기를 한다느니 하며 호통을 쳤다. 여자는 절대 배우가 될 수 없다고 했다. 그가 무어라 했는지 아마 짐작이 갈 것이다. 주디스가 연기 훈련을 받는 일은 있을 수 없을 것이라고 했다." 결국 주디스는 임신을 하고 자살하고 "오늘날 엘리펀트앤드캐슬 근처 버스 정거장 언저리에 묻혔다."[47]

이 글을 읽으며 내가 2004년 6월 타비스톡 스퀘어에 서서 어떤 게 버지니아 울프의 집일까 갸우뚱했던 날로부터 얼마나 멀리 왔는지 실감했다. 그때는 엘리펀트앤드캐슬이 어디에 붙

어 있는지 몰랐다. 지금은 런던 남동부를 아주 잘 알고 좋아하기 때문에 엘리펀트앤드캐슬이 얼마나 끔찍한 곳인지도 잘 안다. 울프가 살던 때에는 버스 정거장이 있었다. 지금은, 그곳에 사는 사람들은 어떻게 되든 상관하지 않고 노후한 공공주택을 허물고 번쩍이는 고급 아파트를 올리는 후기자본주의 쓰레기장이 되어 있다. 언젠가 이 지역의 굴곡 많은 과거사는 심리지리학자들이나 알 법한 잡지식이 되고 말지 모르겠지만, 어쨌든 지금 벌어지고 있는 일은 추악하다. 주변으로 밀려난 사람들을 돌보지 않는 사회의 추함을 상징적으로 보여주는 곳이다.

그러니 엘리자베스 시대 여자는 셰익스피어 같은 작품을 쓸 수가 없었다. 작품을 쓰는 데 필요한 교육도 받지 못했고 글을 쓸 여유도 없기 때문이다. 그러나 울프는 만약 그 여자가 글을 썼다면, 여자가 쓴 서사시 혹은 여자가 쓴 5막짜리 비극은 어떤 모습일까 하는 질문을 던진다. "미래의 박명 안으로 던져질 어려운 질문이다." 울프는 이렇게 말한다. "이 질문이 내가 주제에서 벗어나 길을 잃고 말 것이 빤한 길도 없는 숲으로 들어가게 하니 이 질문은 접어두어야겠다." 설득력 있게 논지를 펼치기 위해서, 설득되기를 거부하는 사람들을 납득시키기 위해서라도 사실과 논리라는 명징한 길만을 따라가고 가설은 펼치지 말아야 한다는 것을 울프는 안다. 사실 울프는 생각 속에서 길을 잃으면 무궁한 창의적 잠재성을 만날 수 있다고 생각한다. 울프가 쓰는 "길도 없는 숲"이라는 말은 아이러닉하게도 어둡고 비이성적인 신화적 여성성, 여행객들이 빠져들었다가 탈출하지 못

하는, 남성성을 거세하는 불길한 여성성을 환기시킨다. 우리가 누구이며 어떻게 여기에 오게 되었는지를 문화적으로 설명할 때 흔히 '어머니 대지'의 신비와 어둑한 구석을 수사적 이미지로 사용한다. 이를테면 마르셀 뒤샹의 그림 「에탕 도네」를, 그리고 이 그림이 연상시키는 쿠르베의 「세상의 기원」과 다윈의 『종의 기원』에서 비롯한 '뒤엉킨 강둑(tangled bank)' 가설[+]을 떠올려보라. 우리는 모두 여자의 신체라는 어둑한 야생에서 기원하여 빛 속으로 태어났으되, 우리 주장이 진지하게 받아들여지려면 그 빛의 영역에 머물러야 한다.

문화는 존속하기 위해 불가해한 것을 필요로 한다. 불가해한 것은 논리와 감시로부터 벗어날 수 있는 도피처를 제공한다. 우리는 불가해한 것을 여성에게 투사해왔고, 여자는 수 세기 동안 여자에게 온전한 시민권을 부여하지 않았으며 오늘날에도 남자와 다를 수 있는 권리를 주지 않는 세상 속에서 자신의 길을 찾으려 분투한다. 디킨스의 『어려운 시절』에서 루이자 그래드그라인드는 주로 벽난로를 들여다보고 있다. 루이자의 동생 톰이 그 안에서 뭘 보느냐고 묻는다. "그 안에서 내가 보는 것보다 훨씬 많은 게 보이나 봐." 톰의 말에 루이자가 대답한다. "여자라서 누릴 수 있는 이점 중 하나겠지."[48] 우리가 불에서 볼거리를 더 많이 찾을 수 있다지만, 한편 우리는 그 안에 보이는

[+] G. 벨의 가설로, 복잡한 환경에서 유성생식 생명체는 다양한 개체를 생산하는 게 유리하다는 가설.

것을 추구하다가 잃을 것도 훨씬 많다. 우리는 집 안의 불이 꺼지지 않게 유지할 수도 있지만, 집을 태워버릴 수도 있다. 집에 머무르면서 안에서부터 타들어갈 수도 있고, 아니면 불을 지르듯 자신을 내세울 수도 있다. 우리는 파괴의 불, 욕망의 불, 야망의 불을 지켜보며 어떤 위험을 무릅쓸지, 그렇게 해서 무엇을 얻을 수 있을지를 궁리한다.

◇

이사하고 여러 해가 지난 뒤에도 울프는 자기가 자란 곳에 대해 많이 생각했다. 빅토리아조의 세계가 여성을 어떻게 집 안에 가두려 했는지에 대한 생각이었다. 1937년작 『세월』에서 울프는 자기 가족과 닮은 파지터 가족을 만들어냈다. 이 소설은 1880년 파지터 가족의 거실에서 시작한다. 집 안의 천사(빅토리아 시대의 가모장)는 위층 침실에서 죽어간다. 『세월』은 처음에는 『파지터 가 사람들』이라는 소설-에세이로 출발했다. 소설과 에세이가 교차하면서, 소설 각 장마다 마치 상상의 청중에게 이야기하듯 그 장의 내용을 돌이켜보는 에세이가 이어지는 형식이다. 그러나 에세이스트의 어조를 소설가의 미학과 조화시키기가 불가능했기 때문에 울프는 에세이 부분을 잘라내고 파지터 가족의 삶의 이야기를 쓰는 데에 에너지를 집중했다. 특히 이 집안 여자들이 나이 들어가는 과정이 보인다. 첫 장과 둘째 장 사이에서 11년이 흐르고, 그다음에는 16년이 흘렀

다가 시간이 천천히 흐르기 시작해 1907년, 1908년, 1910년, 1911년, 1913년, 1914년 이런 식으로 시간이 흐르고 마침내 현재, 1930년대 중반이 된다. 이렇게 수십 년을 건너뛰면서 울프는 각 시대의 남성과 여성의 관계를 잠시 분석할 수 있었다. 집의 가장인 에이블 파지터의 지배적이고 가부장적인 남성성, "더럽고 …… 지저분하고 …… 추잡한 거리"에 사는 독립적인 여자, 너무 다양한 이름으로 불려서 실제 이름이 뭔지 아무도 모르는 게이 남자, 직업의 길을 택해 의사가 된 젊은 여성 페기 등을 통해서. 페기는 젊은 남자가 "나, 나, 나"라며 계속 자기 이야기를 하는 것을 듣다가, 자기가 '나'라는 말로 시작하는 말을 하는 순간 남자가 가버릴 것이라고 정확하게 예측한다. "그는 '너'가 될 수가 없었다. 그는 '나'여야만 했다."[49]

에세이 부분에서는 가끔 사회학적인 분석이 드러나기도 한다. 예를 들어 에드워드 파지터는 어릴 때부터 혼자 런던을 걸어서 돌아다니며 거리에서 어떤 종류의 '지식'을 습득할 수 있었고 학교에서 다른 아이들에게 들은 것으로 지식을 보충할 수 있었다.[50] 남자와 여자가 공간을 다르게 사용한다는 분석이 버지니아 울프가 다루려 하는 페미니즘 주제 중 하나였다. "엘리너와 밀리와 딜리어는 혼자 산보를 갈 수가 없었다. 애버콘 테라스 주위 거리만 겨우 허락되었고 그것도 아침 8시 30분부터 일몰 전까지만 다닐 수 있었다." 울프는 이렇게 썼다. "대낮에라도 웨스트엔드에서 걸어 다닌다는 건 있을 수가 없는 일이었다. 본드 스트리트는 어머니를 대동하지 않고는 지나갈 수 없었다. 악

어가 득시글대는 늪이나 다를 바 없는 곳이었다. 벌링턴 아케이드는 열병이 창궐하는 소굴이나 다름없다고 봤다."[51]

그럼에도 파지터 집안 여자들은 도시에서 걸어 나니기를 좋아했다. 활기찬 스트랜드에서 엘리너는 '확장'되는 느낌을 받았다.[52] 엘리너를 보면 중간 계층 여성이 혼자 집 밖에 나와 도시의 빈곤 지역을 돌아다닐 수 있는 유일한 기회가 자선활동을 할 때임을 알 수 있다. 자선활동은 자기보다 불운한 사람을 돌아본다는 의미로 빅토리아 시대에 여성들에게 권장된 활동이고, 즐거움이나 기분전환하고는 거리가 멀지만 그래도 엘리너 같은 여자들은 그런 활동을 하면서 자유를 느낄 수 있었다.

파지터 남매들 중 막내인 로즈도 혼자 밖에 나가 걷고 싶다. 결국 나가긴 했지만 자기가 거리에서 알게 된 것이 무슨 뜻인지 알 수가 없었다. 로즈는 학교를 다니지 않으니 자기 오빠 에드워드처럼 뭐가 뭔지 이해할 수 있게 다른 아이들한테 도움을 받을 수도 없다. 어느 날 저녁 로즈는 몰래 집을 빠져나가 욕조에 띄울 오리와 백조를 사러 장난감 가게에 간다. 첫 탐방에 나선 새끼 고양이처럼 살금살금 앞마당으로 나간다. 길모퉁이에 다다르자 로즈는 몸을 곧게 펴고 자기가 "포위된 요새"에 침투하는 비밀 임무를 맡았다고 상상하며 영웅적 태세를 취한다. "'나는 파지터 가문의 파지터다.' 로즈는 손을 휘두르며 말했다. '모두를 구하러 달려간다!'"[53] 장난감 가게, "요새"에 거의 다 왔는데 무시무시하게 생긴 남자가 로즈를 보고 음흉한 웃음을 짓는다. 로즈는 손가락을 권총 모양으로 만들어 든다. "'적이다!' 로

즈는 속으로 외친다. '적이다! 탕!' 로즈는 권총 방아쇠를 당기고 남자의 얼굴을 똑바로 쳐다보며 옆을 지나간다. 무시무시한 얼굴이었다. 희고, 피부가 벗겨지고, 얽은 자국이 있었다." 남자는 거의 로즈를 잡을 듯이 팔을 확 뻗는다. 로즈는 집에 돌아가는 길에 다시 남자의 앞을 지나야 했는데, 남자가 옷을 벗으며 '야옹'하는 소리를 낸다.[54] 그날 밤 로즈는 침대에 누웠지만 잠이 오지 않는다. 언니들은 로즈가 왜 그러는지 알 수가 없고 로즈도 자기가 느끼는 두려움과 죄책감을 이해할 수가 없다. 로즈가 할 수 있는 말은 "강도를 봤어."라는 말뿐이다. 그런데 로즈는 강도에게 무얼 빼앗겼는지는 말할 수가 없다. 로즈는 자라서 여성참정권론자가 되고, 정치라는 공공 영역이든 도시라는 공공 영역이든 모두 남자가 지배하는 것에 반기를 든다.

『세월』은 울프가 현재 살고 있는 시대까지 죽 나아가면서, 새로 태어나기도 하고 죽기도 하는 여러 식구들의 삶을 서로 엮고 짜 나간다. 그러나 거리는 바뀌지 않는다. 마차 대신 자동차를 타고, 지하철이 새로운 이동수단이 아니라 일상이 되고, 거리를 새로 포장하고 경로를 바꾸어 다시 만들 수는 있다. 그러나 어쨌든 거리는 자유를 선언하는 곳이다. 반면 로즈에게는 그 자유를 제한하는 힘에 저항하는 곳이다. 이 소설은 한 세대를 살아나가는 가족의 역사를 들려주는 한편 영국 문화 전반의 태도와 관습 변화도 그려 보인다.

이 소설은 여자들이 원하는 대로 도시의 거리를 걸어서 오갈 수 있는 자유, '거리 배회'를 상상한다. 소설의 마지막 장면에

서 온가족이 딜리아가 연 파티에 한데 모인다. 딜리아는 아일랜드인과 결혼해서 영국을 오래 떠나 있었다. 다들 새벽 늦은 시간까지 떠나지 않고 이야기를 나누며 회포를 풀다가, 70대가 된 엘리너가 밤이 늦었다는 걸 알아차린다. "'지하철이 끊겼고 버스도 안 다녀.' 엘리너가 돌아보며 말했다. '어떻게 집에 가지?' '걸어가면 돼.' 로즈가 말한다. '걸어가도 해롭지 않아.'"[55]

◇

울프에게 숱하게 많은 소설, 단편, 시, 문학적·개인적 자유를 안겨주었던 도시. 나는 2004년 6월 블룸즈버리에 처음 왔을 때 이래로 계속 그것을 찾고 있었다. 2012년 이래로 주기적으로 런던에 와서 지내면서 걸어서 구석구석을 탐험했고 이 도시를 정말 사랑하게 되었다. 친절한 편집자 한 분이 프림로즈힐에 있는 집에서 한동안 지낼 수 있게 해주어 나무가 많은 북쪽을 좋아하게 되었고, 또 친절한 건축가 한 분이 브로클리에 있는 방 하나를 빌려주어서 나무가 많은 남동쪽도 좋아하게 되었다. 나는 사방을 걸어서 돌아다녔고 페컴 하이 스트리트, 하이게이트, 베스널 그린, 그린 파크, 홀랜드 파크, 오너 오크, 아일 오브 독스, 덜위치, 클러큰웰, 캠버웰, 그리니치, 그레이브센드 등을 알게 됐다. 그러나 내가 아는 런던은 21세기의 도시다. 울프는 아마 알아보지 못할 것이다.

울프가 사랑했던 런던. 그곳을 기억하는 사람은 이제 점점

줄어든다. 우리는 울프의 일기와 편지와 책을 읽고 재구성해볼 뿐이다. 우리는 종이를 뒤적여서 세상을 다시 만들어야 한다.

아니면 신발을 신고 문 밖으로 나가거나.

파리
—
혁명의 아이들

뤼 뒤 데파르를 따라 북동쪽으로 걸어, 오른쪽 길로 18 주앙 1940 광장을 돌며 큰길을 건너 뤼 드 렌을 따라 북쪽으로, 프낙 전자제품점, 나프나프, H&M을 지나 생플라시드 교차로에서 뤼 드 보지라르를 따라 북동쪽으로 계속 가서 내가 전에 학생들을 가르친 적이 있는 가톨릭 학교를 지나, 옛날 정육점 자리에 있는 예쁜 서점을 눈여겨보면서, 뤽상부르 공원 둘레를 따라 둥그렇게 걷다가 아무 작은 길로 들어서 북동쪽으로 북동쪽으로 계속 가면 불르바르 생미셸을 만날 텐데 계속 따라가면 강이 나온다

이 길들은 곧지 않고 회전[+]을 몇 차례 하기 때문입니다.

— 요세푸스

 파리에서 도로 공사 현장을 지날 때마다 나는 걸음을 멈추고 이번에는 또 무얼 파냈나 들여다본다. 녹색과 은색 가림막 틈새를 기웃거리며 수 세기에 걸쳐 축적된 거리 지층의 단면을 본다. 아래쪽에서 1968년 봉기 이후에 얹힌 포장 아래 감춰진 돌길 층을 찾아본다. 전통적으로 파리 사람들은 봉기가 일어나면 길바닥에서 돌을 파내 공화군이든 진압 경찰이든 권력자를 향해 던졌다. 그래서 어떤 동네에는 돌길을 감추기 위해 위에 아스팔트를 덮었다. 도로 공사로 그 길이 다시 드러나는 걸

[+] revolution. 혁명이라는 뜻도 있다.

보면 어쩐지 짜릿하다. 보면 안 되는 것, 감추어져 있는 것, 은폐된 것을 보았을 때에 느끼는 전율감이 든다. 이를테면 항상 닫혀 있던 대문 앞을 지나다가 어느 날 문틈 사이로 안쪽에 있는 드넓은 안마당을 보았을 때나, 건물이 있던 자리가 거대한 공사장 흙밭으로 바뀐 것을 보았을 때나, 아니면 6호선이나 2호선 같은 지하철 지상 구간에서 철길 옆 아파트 안에 있는 누군가를, 자기가 관찰당하고 있다는 사실을 모르거나 신경 안 쓰는 사람을 보았을 때와 비슷한 기분이다.

파리에서 건설 인부들이 도로를 파들어 갈 때 지나가는 행인들은 오래전에 끝이 났고 한참 전에 잘 덮어놓은 혁명을 다시 접할 수 있다. 1848년,[+] 1830년[+×] 이후에 새로 깐 포장돌이 나오려면 얼마나 깊이 땅을 파야 할까? 나는 이 돌길 위를 걸으며 봉기를 계획했던 사람이 누구일까 생각에 잠긴다. 어떤 열정으로 파리의 단단한 외피에 그게 모래라도 되는 양 손가락을 밀어 넣고(아마도 끌과 삽을 이용했겠지만) 돌을 파내었을까? 그들은 "Sous les pavés la plage(도로 포장용 돌 아래에 해변이 있다.)"라고 도시의 벽에 그래피티를 남겼다. "Défense d'afficher(광고 금지)"라고 적힌 벽에도 낙서를 했다. "Défense de ne pas afficher(광고 안 하는 것 금지)"라고 1968년 파리정치대학 벽에 누군가가 낙

[+] 빈 체제가 자유주의를 억압하는 것에 반발한 프랑스 2월 혁명이 일어난 해.

[+×] 샤를 10세의 반동정치에 항거하고 루이 필리프를 시민의 왕으로 추대한 7월 혁명이 일어난 해.

서했다.

혁명이 지나간 뒤에 우리는 그 혁명에서 무엇을 보나? 더 나은 세상이 이루어졌을 수도 있다. 사회 구조가 조금 바뀌었을 수도 있다. 그러나 늘 그런 것은 아니다. 아무것도 바뀌지 않을 때도 있다. "사람들이 도로를 뒤집어엎고 바리케이드에 맞설 때에는 분명히 그만큼 큰 희망이 있기 때문이다." 엘리자베스 보언의 1935년 소설 『파리의 집』에서 한 젊은 여성이 생각한다. "그러나, 누가 이기든 다시 도로를 깔 테고 트램이 다시 그 위를 달릴 것이다."[1] 캐런은 완전하고 불가역적인 격변을 갈망하지만, 상류층, 리젠트 파크, 조지 시대 테라스 하우스 등 캐런의 세상은 모든 변화에 저항한다. 캐런은 가족과 관습 등 개인적인 혁명에 대해 이야기하고 있다. 캐런의 그런 시도가 이 소설의 중심적 위반이 되나, 캐런은 나중에 그런 일이 없었던 척한다.

파리 사람들은 자기들 도시를 돌아보며 아직 남아 있는 것보다 사라진 것에 대해 쓰기를 좋아한다. 보들레르는 "옛 파리는 이제 사라졌다.(아, 도시는 인간의 마음보다도 더 쉽게 변하는구나.)"라고 썼다.[2] "안타깝도다! 옛 파리가 무시무시한 속도로 사라진다." 발자크도 한탄했다.[3] 초현실주의 시인 루이 아라공(Louis Aragon)은 파사주 드 로페라 거리에 대한 애가(哀歌)를 썼다. 1822년에 만들어졌으나 1925년 불르바르 오스만이 놓이면서 사라질 운명에 처한 파사주 드 로페라에는 온도계 회랑, 기압계 회랑, 시계 회랑 등 환경을 측정하는 기술 이름이 붙은 길들이 있어, 초현실주의자가 자기 영역으로 삼기 딱인 곳이었다.

기 드보르는 자서전 『찬사(Panégyrique)』에서 이렇게 한탄했다. "센강의 강둑을 보면 우리의 비탄이 보일 것이다. 이제 그곳에는 자동화된 노예들이 북적대며 사는 개미탑 같은 건물들밖에 없다."[4] 보들레르가 "아, 도시는 인간의 마음보다도 더 쉽게 변하는구나."라고 한탄한 것은 인간의 심장으로 가늠할 수 없는 변화의 속도, 인간의 능력을 넘어서는 변화의 힘에 대해 말하는 것이기도 하다. 지나간 도시의 흔적은 어쩌면 우리의 예전 모습의 흔적일 수도 있다.

우리는 이곳저곳에서 과거의 흔적을 발견하고 물신화한다. 건물 벽면에 스텐실로 찍은 흐릿해진 광고, 몽수리 공원이나 메닐몽탕 등에 남아 있는 '프티트 생튀르(작은 벨트)'라고 불리는 폐쇄된 기찻길, 내가 옛날에 살던 집 근처 길 위에 있던, 1912년 공중위생 문제 때문에 복개된 비에브르 하천이 발아래에서 흐르고 있음을 알려주는 동판. 외젠 아제(Eugène Atget)나 샤를 마르빌(Charles Marville)이 찍은 옛날 사진을 보면서, 길거리에서 앞치마를 두르고 납작한 모자를 쓰고 문설주에 기대선 누군지 모를 사람들이 에밀 졸라 소설에 나오는 인물이 아니라 실제 살아 숨 쉬었고 사진에 찍힐 수 있을 정도로 오래 멈춰 서 있었던 사람들이라는 사실을 상상해보려 한다. 파리 풍경 속을 지나간 다른 많은 사람들은 너무 빨리 움직여서 당시의 느린 렌즈에 담기지 못했다.

천천히 움직이라. 그게 영원불멸을 누리는 유일한 방법이다.

◇

큰길에 나오면 나는 늘 유령을 찾아본다. 파리를 스쳐지나 간 무수한 사람들. 그들은 어떤 흔적을 남겼나? 도시의 어떤 부분에는 아직도 떠나지 못하는 오래된 영혼이 깃들어 있는 느낌이다. 생드니와 생마르탱 성문 가까이 가면 중산모를 쓰고 긴 치마를 입은 사람들의 존재가 느껴진다. 이 사람들이 내 시대에 속한 사람들, 모자 안 쓴 맨머리에 짧은 치마를 입은 사람들과 함께 뒤섞여 나를 지나쳐간다. 다른 곳은, 예를 들면 13구 국립 도서관 주위처럼 도시 안의 새로운 도시 같은 곳은 텅 빈 백지처럼 느껴진다. 넓은 보도와 유리와 강철로만 이루어진 새 건물들이 들어서 미국의 아무 도시처럼 보이기도 한다. 여기에 이것 말고 다른 건물, 다른 사람이 있었다는 사실은 잘 떠오르지 않는다. 부동산 개발업자들이 렌더 고스트[+]들이 살라고 그려놓은 공간 안에 들어온 기분이다.

내 삶의 의미 있는 순간은 거의 대부분 이곳 파리에서, 막 어른이 되려는 때에 이곳을 내가 살 곳으로 삼고 나서 있었다. 행복이 흘러나오고 기쁨이 한데 모였고 파리의 거리에서 삶이 약동했다. 내 마음속의 파리 지도에서 중요한 장소는 한동안 뜨겁게 타올랐다가 이내 빛과 열기가 사그라진다. 코메디 프랑

[+] 건축물 렌더링에 들어 있는 사람 이미지를 가리키는 말. 제임스 브리들이 "3D 컴퓨터 렌더링 소프트웨어의 가상공간에만 사는 사람"을 렌더 고스트라고 불렀다.

세즈 근처 분수를 지나쳐 가면서도 전에 그곳에서 누군가와 입을 맞춘 적이 있다는 사실을 떠올리지 않기도 하고, 전 남자 친구와 같이 지냈던 아파트 옆을 지나면서 그의 생각을 하지 않기도 한다. 이 장소들에 흐르던 전하가 아예 없어졌다는 뜻은 아니다. 하지만 무언가 뜻밖의 것이 있어야 성냥불을 당겨 공기에 불을 붙일 수 있다. 뜻밖의 얼굴. 노래. 누군가의 향수 냄새.

그러나 이런 신호는 나의 주파수 안으로만 들어온다. 다른 사람에게는 아무 의미도 없는 신호일 것이다. 사람에게는 저마다 들으려고 귀를 기울이거나 혹은 듣지 않으려고 애쓰는 신호가 있다.

◇

"장소는 사건을 기억한다." 제임스 조이스는 『율리시스』의 여백에 이런 메모를 남겨놓았다.[5] 나는 그렇다는 증거를 보고 싶다. 책에서 읽는 것 말고 전에 있었던 무언가가 새겨진 흔적을 직접 보고 싶다. 도시를 책 읽듯이 읽고 싶다. 건물 앞쪽 표면에 아로새겨진 전쟁. 총알 자국. 누가 어디에서 죽었는지 말해주는 동판. 몽마르트르(몽마르트르는 순교자들의 산이라는 뜻이다.) 언덕 위 네오비잔틴 양식 웨딩케이크 같은 사크레쾨르 대성당은 코뮌의 학살에 대해 신에게 사죄하는 건축물이다.(나는 대학생 때 파리에 있을 때 코뮌에 대해 처음 알게 되었는데 그런 일이 있었다는 게 믿기지 않을 정도였다. 고작 130년 전에 파리 거리에서 1만 명이

죽임을 당했다니? 너무 야만적인 일로 느껴졌다. 왜 전에는 이 사건에 대해 들어보지 못했을까? 왜 아무도 그 이야기를 하지 않았을까?) 2차 대전 때 유대인 어린이들을 추방했던 학교나 1940년대 레지스탕스가 총에 맞아 쓰러진 곳을 표시하는 동판이 있다. 때로는 오래전에 시든 카네이션이 꽂힌 금속 꽃병이 같이 놓여 있기도 하다. 나는 일주일에 한 번은 뤼 무슈르프랭스 보도 위에 있는 말릭 우세킨에게 헌정한 동판을 지나간다. 말릭 우세킨은 1986년 학생 시위 때 경찰에 맞아 죽은 학생이다. 그는 시위대의 일원조차 아니었다. 1961년에는 100명이 넘는 알제리인이 센강에 던져졌다. 나치 부역자였던 경찰청장 모리스 파퐁이 알제리 민족해방전선을 지지하는 시위자들을 쓸어버리라고 지시했던 것이다. 그때 알제리의 독립을 쟁취하려고 싸우던 민족해방전선이 프랑스에 폭탄 공격을 했다는 것이 이유였다. 1961년 누군가가 생미셸 다리 난간에 "Ici on noie des Algeriens(여기에 우리가 알제리인들을 수몰했다.)"이라는 글을 썼다. 오늘날에는 생미셸 다리 위에 추모비가 있다. 그러나 강물은 아무 흔적도 없이 흘러간다.

◇

파리는 언제나 "소동을 좋아한다."라고 역사학자 테오필 라발레는 1845년 말했다. 파리에는 "성급하고 펄펄 끓고 떠들썩한"[6] 인구가 있다고. 그러나 오늘날에는 모든 봉기와 학살의 역

사를 뒤로하고 평화로운 얼굴을 세상에 보인다. 파리 북역의 지하층을 걸을 때나, 경찰 드라마 「스피랄」을 볼 때에야 오늘날 도시 안쪽에서 들끓는 불화를 예민하게 느낄 수 있다.

그러나 어떤 거리에서는 이 모든 것을 잊게 된다. 너무나 아름다워서 어떤 갈등도 손을 미치지 못할 것 같은 장소.

이곳은 언제나 이렇게 아름다웠을까? 로마 시대 사람들도 저 아름다운 빛을 알아차렸을까?

사실 파리의 아름다움은 인간의 손으로 만들어낸 부분이 많고, 뜻밖에도 이 아름다운 빛의 근원에는 추측과 갈등이 있었다. 17세기 후반 루이 14세가 콜베르 재상에게 건물 재료로 쓸 최상의 석재가 어떤 것인지 결정하라고 했다. 이전까지는 도시 아래쪽에서 돌을 캐서 쓰고 있었는데 계속 그러다가는 구조적인 문제를 일으킬 것이 빤해서 새로운 채석장을 물색하는 중이었다.(원래의 채석장은 건축가 샤를악셀 기요모가 무너지지 않게 보강했고, 18세기 말에 이노상 공동묘지를 없앴을 때 묘지에서 캐낸 유골을 그 안에 죄다 집어넣어 카타콤이라는 관광명소가 되었다.)[7] 콜베르는 우아즈 지역에서 채석장을 발견했다고 보고했다. 배로 오갈 수 있어서 편리하기도 하고 노트르담을 짓는 데 쓴 것과 비슷한 돌이 생산되었다. 파리를 짓는 데 쓰인 벽돌은 그 이래로 죽 우아즈의 생막시망 석회석 채석장에서 나온다.[8] 그때 사람들은 자신들이 이렇듯 아름답게 빛을 흡수하고 또 반사하는 건물을 짓고 있는 줄 알았을까? 기울어진 슬레이트에 통풍관이 달린 굴뚝이 있고, 둥근 지붕에서 발레리나의 포르 드 브라 마무리 자

세 모양으로 돌판이 솟아 까딱이는 손가락에서 연기가 나오는 것처럼 보이는 지붕을 설계한 사람은 누구일까?

이 건물들 중 일부는 파리를 현대화하기 위한 오스만의 계획에 따라 지어졌다. 오스만은 오늘날 우리가 파리의 정수라고 생각하는 대로를 만들려고 동네를 완전히 뒤엎고 주민 수천 명을 강제 이주시켰다.[9] 오스만의 계획은 도시 계획의 엄청난 위업이자 동시에 보통 사람들의 삶을 충격적으로 하찮게 여긴 사업이기도 하다. 나는 오스만이 만든 불르바르(대로)의 아름다움에 경탄하지만 한편으로 그 크기에 다른 뜻이 있지 않나 의심하기도 한다. 넓은 길 덕에 새로 지어진 봉마르셰 등의 백화점에서 상품을 더 많이 팔 수 있게 된 한편(에밀 졸라가 1883년 소설 『부인들의 천국』에서 이 백화점을 허구화했다.), 길이 넓으면 군대와 물자가 쉽게 이동하여 반란을 진압할 수 있기도 하기 때문이다. 1848년 2월 혁명 때 파리 전역이 바리케이드로 뒤덮였던 때의 기억이 아직 생생했을 것이다. 런던에 사는 미국 친구는 파리의 아름다움을 샘내면서 장난스러운 말투로 나치에 부역한 덕에 보존한 아름다움이 아니냐고 말한다. 그 친구는 전쟁으로 파괴되었다 다시 지어진 런던의 정직한 추함이 차라리 낫다고 말하는데, 틀린 말은 아니다.

그렇지만 런던도 제국의 식민지를 유린해서 금고를 채우고 경이로운 건축물을 세웠다는 점에서는 파리와 다를 바가 없다.

현재 파리에서 건물을 지을 때에는 파사디즘(façadisme)이라는 원칙에 영향을 받는다. 새 건물을 지을 때도 오스만 시대의

(그리고 오스만 이전 시대의) 건물의 파사드(건물 정면)는 보존하여 어떻게든 외형을 유지하려는 방법이다. 이런 관행에 대해 찬반 논란은 있지만 내가 생각하기에는 파사디즘 덕분에 전통적 파리 미학 안에서 구조와 실용성이 뒤섞이는 흥미로운 타협이 이루어지는 것 같다. 파사디즘이 건물을 멋진 연극 무대에 불과한 것으로 격하한다고 주장하는 반대자들의 생각에도 일리는 있다. 모든 도시, 모든 건물이 다 이 원칙을 따르는 게 바람직한 일인지는 잘 모르겠고, 사실 파리에서도 괴상한 결과를 낳을 수있기도 하다. 그래도 나는 이론적으로는 나쁘지 않다고 생각한다. 건물의 가장 바깥쪽 표면에 문화 전체가 응축되어 있는데 그게 없다면 파리는 파리가 아닐 것이다. 4구 뤼 보트레이에 파사디즘 원칙을 극단적으로 적용한 건물이 있다. 재미있게도 현관 부분만 홀로 서 있는데, 17세기 저택에서 그 부분만 딱 남겨놓은 것이다. 그 뒤에는 옛날 현관과 연결되지 않는 1960년대 콘크리트 건물이 있다. "저게 바로 프랑스지." 그 앞을 지나갈 때 전 남자 친구가 이렇게 비꼬았다. "어디로도 이어지지 않는 문 말이야."

파리 거리에서 시간의 표식, 혁명과 격변이 남긴 흉터를 찾는 나는 파리 시민들이 자기들에게 지워진 것에 저항했으며 삶을 평온하게만 유지하려고 하지 않았음을 보여주는 증거를 찾아본다. 1789년에서 1871년 사이에 거의 20년에 한 번씩은 유혈 폭동이 일어났다. 나는 이들이 어떻게 일어설 수 있었는지, 어떻게 평범한 사람들이 모여서 왕을 끌어내리고 새로운 세상

을 만들 수 있었는지를 이해하려고 애써본다.

◇

내가 살던 곳에서는 외국으로 이민 가는 사람이 거의 없었다. 내가 아는 사람 중에서 이민 간 사람은 아무도 없다. 우리 어머니 가족이 이탈리아에서 미국으로 건너오긴 했지만 무솔리니를 피해서 도망 온 것이었다. 나는 파시스트 정권에서 탈출하는 것도 아닌데 왜 내가 태어난 곳, 가족, 친구들, 나의 도시, 나의 언어에서 벗어나려고 하는 걸까? 여러 해 동안 뉴욕 JFK 공항에서 파리로 갈 때마다, 비행기로 고작 여섯 시간 거리인데도 벼랑에서 뛰어내리는 기분이 들었다. 파리에 우울하고 멍한 상태로 도착했고 시차 피로와 겹쳐 며칠 동안 상태가 좋지 않았다. 난 여기서 뭐 하는 거지? 왜 여기에서 살겠다는 거지? 너무 먼 거리를 너무 빠른 시간에 이동한 탓인지, 나와 내가 사랑하는 사람 사이의 거리를 꿀떡 삼켰는데 그게 배 속에서 터져 나온 것처럼 육체적으로 힘겨웠다. 그러다가 서로 떨어져 사는 식구들 사이의 거리에 대해 생각하게 되었다. 무엇보다도 조르주 상드에 생각이 머물렀다. 조르주 상드는 1831년 쓸모없는 남편과 사랑하는 아이들을 프랑스 중부 노앙에 두고 파리로 와서 작가가 되었다. 그 당시에는 노앙에서 파리까지 열 시간이 걸렸다. 우리가 느끼는 것과 다른 종류의 거리다. 노앙과 파리 사이에 시차는 없지만, 그때는 전화도 없었다. 아이들에게 전화를

걸어 잘 자라고 말할 수가 없었다. 같은 나라 안에 있었으나 완전히 단절되어 있었다. 상드의 계급에 속하는 여자들은 대부분 아이들과 분리되어 생활하긴 했다. 아기 때에는 유모에게 보내고 조금 크면 학교에 보낸다. 그렇지만 어머니가 집을 떠난다는 것은 충격적인 스캔들이었다.

'레볼루션(revolution)'이라는 단어는 (혁명을 뜻하기도 하지만) 시작점으로 돌아오는 움직임을 뜻한다. 하늘의 천체들처럼 축을 중심으로 회전하는 것을 가리키는 말이다. 프랑스어에서 révolu는 '완결된', '끝이 난' 등의 뜻이다. 그러나 역사적으로, 시간적으로 생각해보면 출발한 곳으로 다시 돌아온다는 것은 불가능하다. 1832년의 봉기처럼 실패했다고 간주되고 아무것도 바꾸지 못한 사건일지라도, revolution의 잘 쓰이지 않는 의미, 곧 '회전 혹은 전환, 굽이 혹은 굽이길'이라는 정의를 적용해서 레볼루션이라고 부르고 싶다. 옥스퍼드 영어 사전에는 1737년에 윌리엄 위스턴이 요세푸스의 글을 번역한 문장이 예문으로 실려 있다. "이 길들은 곧지 않고 회전(revolution)을 몇 차례 하기 때문입니다."

조르주 상드도 이런 종류의 레볼루션이라고 생각한다. 길이 굽어진 곳.

◇

조르주 상드의 이야기는 유명하다. 남자 옷을 입고, 시가를

물고, 여러 애인을 만나고, 소설을 아주, 아주 많이 쓴 작가. 상드의 신화는 우리의 문화적 의식에 뚜렷이 새겨져 있지만, 사실 요즘에는 상드의 작품을 그다지 많이 논의하지 않는다. 영어로 번역된 작품이 많지 않기도 하고, 번역된 작품을 접한 독자들도 소설이 지나치게 감상적이라고 실망하기 쉽기 때문이기도 하다. 일단 울고 기절하는 장면이 많다. 엠마 보바리가 독을 삼키고 쓰러져 입에서 검은 액체를 토해내는 소설이 아주 먼 과거 같은데, 플로베르의 대표작 『보바리 부인』이 출간된 때와, 상드가 작가로서 전성기를 누리던 때가 같은 시기다. 상드와 동시대 작가이자 친구였던 발자크나 플로베르는 남자와 여자의 모습을 있는 그대로, 결함까지 전부 그리려고 했으나 상드는 사람이 '어떠할 수 있는지'를 그리려고 했다. 가족, 결혼, 교회, 사회 등 모든 사회적 속박에서 벗어난 이상적 상태를 소설에 담았다. 상드의 소설은 낭만주의 작품처럼 종종 이국적 장소를 배경으로 택한다. 우리가 실제 사는 세계보다는 이탈리아나(상드는 마담 드 스탈의 1807년 소설 『코린, 또는 이탈리아(Corinne, ou l'Italie)』에 깊은 인상을 받았다.) 레위니옹섬 등 다른 가능성의 세계를 배경으로 삼는다. 상드의 여주인공 앵디아나는 사랑을 위해 명예를 저버리고, 다른 여주인공 콩수엘로는 사랑을 비롯해 그 어떤 것보다도 정절과 명예를 우선시한다. 두 소설 다 울고 기절하는 장면이 많이 나온다. 우리가 아는, 바지를 입고 시가를 피우는 보헤미안 이미지의 상드한테서 기대할 만한 여성상과는 좀 다르다.

상드는 성평등을 옹호하는 열정적인 글을 썼지만 상드를 페

미니스트라고 하기는 어렵다. 앵디아나의 가장 큰 소망은 "내 삶의 모든 것이 바뀌고, 내가 다른 사람들에게 좋은 일을 하고, 누군가가 나를 사랑하고, 나에게 마음을 준 남자에게 내 마음을 전부 주는 날이 오리라는 것이다. 그날이 오기까지 나는 말 없이 고통받으며 내 사랑을 나를 해방시킬 남자에 대한 보상으로 간직할 것이다."[10] 그렇지만 앵디아나라는 인물은 남편을 버리고 다른 남자와 도망간 여자이니, 1832년에 이런 평등한 결혼을 꿈꾸었다는 것만도 매우 대담한 일이었다. 당시 페미니스트 집단에서 상드에게 입회를 권유하였으나 상드는 자신은 여성만이 아니라 모든 사람의 권리를 위해 싸운다고 대답했다고 한다.

이런 한계는 있으나, 상드가 일상을 장대한 이상과 통합하려 애썼고 사람들의 기대대로 살기를 거부했다는 점이 당대 사람들에게는 큰 자극을 주었다. 러시아 사상가 알렉산드르 헤르첸(Alexander Herzen)은 상드를 "혁명적 사상의 화신"이라고 불렀을 정도고, 러시아 급진주의자 한 세대 전체가 상드의 소설에 영향을 받았다.(러시아에 전파된 상드의 생각을 조르산디즘(Zhorshzandism)이라고 부른다.) 오늘날 우리에게도 자극이 될 만한 부분이 분명히 있다. 그런데 우리는 보헤미안 상드에 환호하면서 더욱 흥미로운 상드의 일면, 일상적 급진주의자로서 상드를 놓치고 있다. 특히 상드의 자전적 글을 보면 역사의 틈새에서 일상적 혁명을 힘겹게 조금씩 이루어나가는 여자들과 해방적인 역할을 하는 도시를 만날 수 있다. 상드의 문제는 해방된 여자가 어떤 모습인지를 좀처럼 상상할 수가 없었다는 점이었

을 것이다.

◇

조르주 상드가 어떤 사람인지 한마디로 말하기는 쉽지 않다. 상드는 규정되기를 거부한다. 1804년, 아망딘 루실 오로르 뒤팽이라는 이름으로 태어났고 오로르라는 이름으로 불렸다. 아버지 모리스 뒤팽은 나폴레옹 군 소속 장교였다. 어머니 소피 빅투아르 들라보르드는 "파리에서도 가장 허름한 극장"의 무용수였다. 상드는 민주주의의 이상과 왕정주의의 부유함 사이의 틈새에서 태어난, 정치적으로 모순적인 존재였다. 상드의 한쪽 할아버지 쪽으로는 폴란드 국왕과 작센 원수가 있었다. 다른 쪽 할아버지는 파리의 새 장수였다. 존 스터록이 《런던 리뷰 오브 북스》에 쓰기를 조르주 상드는 "(혼외관계가 약간 섞여 있기는 하나) 앙시앙 레짐이 파리 프롤레타리아트와 이종교배"한 인물이라고 했다.[11] 상드는 노동자, 평민, 여자의 편에 섰다. 파리에서도 노앙에서처럼 안락하게 살았지만 펜을 쉬지 않고 놀린 덕이었다. 상드는 시골과 도시를 계속 오갔고 시골에 있을 때는 도시를, 도시에 있을 때는 시골을 그리워했다. 현실적이고 합리적인 성격이라 과잉을 싫어했지만 애인은 매우 많이 두었고 소설은 더욱 많이, 그것도 도무지 납득하기 어려울 정도로 아주아주 긴 소설을 썼다.("조르주 상드는 대체 어떻게 그렇게 한 거지?" 콜레트가 이런 의문을 남겨놓았다.)[12]

상드의 삶 곳곳에 혁명이 있었다. 상드가 태어난 해는 나폴레옹이 스스로 황제로 즉위하여 15년 전 프랑스혁명 이후 계속되어온 당파 싸움과 내분을 제정으로 종식시키고 피 튀기는 싸움을 유럽 다른 국가 쪽으로 돌린 해였다. 상드의 애인 알프레드 드 뮈세는 『그 세기 아이의 고백』이라는 책에서 자기들 세대를 이런 말로 표현했다. "전투 사이 막간에 수태되고 북 치는 소리에 맞춰 성장한 수천 명의 소년들이 보잘것없는 근육을 움찔거리며 암울한 눈빛을 주고받았다. 가끔 피 묻은 옷을 입은 아버지들이 나타나 금색 장식이 있는 군복 가슴팍에 자식들을 안아 올렸다가 내려놓고 다시 말에 올라탔다."[13] 위대한 황제가 프랑스의 젊은이들을 불러 모았고 곧 그들은 스러졌다. 하지만 자식들의 가슴 속에서는 "자유라는 단어가 끔찍한 과거에 대한 기억, 영광스러운 미래에 대한 희망과 함께 고동쳤다." 그러나 "제국의 아들과 혁명의 손자"마저도 타락하여 "와인과 매춘부에 빠져 방탕을 일삼았다." "시대의 병통"이었다. 상드는 그것을 치료하려고 애썼다. 플로베르에게 보낸 편지에서 상드는 이렇게 말했다. "당신은 황폐함을 만들어내죠. 나는 위안을 만들어내요."

◇

19세기 프랑스는 그런 곳이었다. 참사로부터 회복될 새도 없이 다른 사태가 잇따랐다. 이번에는, 이번에만은 진짜로, 더 정

당한 세상을 이룰 수 있기를 바라면서. 그 세상은 결코 오지 않았지만, 프랑스는 기다리기를 포기하지 않았다.

◇

1830년, 시골에서 애정 없는 결혼 생활을 하던 오로르 뒤드방에게는 삶이 견디기 힘든 것이었다. 사랑, 결혼, 존경에 대한 환상을 모두 깨뜨리는 실망스러운 결합이었다. 오로르에게 결혼 생활은 영혼의 아름다운 결합이 아니라 승마를 좋아한다는 점을 빼고는 공통점이 거의 없는 사람과 같이 사는 답답한 삶이었다. 오로르는 그 뒤로 평생 애정이 없는 편의적 결혼, 아니 결혼 그 자체를 성토했다. 남편 카시미르는 침실에서 별 힘을 못 썼고, 아내에게 손찌검을 하는 것에 거리낌이 없었다. 오로르는 오를리앙 드 세즈와 이상화된(다시 말해서 성관계가 없는) 연애를 했고 스테판 드 그랑사뉴와도 '이상화되지 않은' 연애를 했다. 오로르의 둘째 딸은 사실 스테판 드 그랑사뉴의 자식이라고 하는 사람도 있다. 카시미르는 하녀들과 바람을 피웠지만 그걸 두고 뭐라고 하는 사람은 아무도 없었다. 오로르만 뒷소문의 대상이 되었다. 오로르는 굴욕감을 느꼈고 불만이 점점 깊어갔다. 오로르의 오빠는 남편의 편을 들면서 오로르에게 가정을 지키라고 말했다. 아이들이 있으니 아이들을 위해서라도 집에 머물러야 한다고. 그러나 도저히 견딜 수가 없었다. 일단 탈출하고 아이들은 나중에 어떻게든 데려오는 계획을 세워야 했다.

뜨겁고 건조한 여름, 도시에서 혁명이 벌어지려 한다는 소문이 노앙에 전해져 오로르의 가슴에도 반란의 불씨를 지폈다. 오로르는 피가 끓어오른다고 친구 쥘 부르쿠아랑에게 말했다. "나한테 있는 줄 몰랐던 에너지를 느껴요. 파리의 사건들과 함께 영혼도 발전합니다."[14] 파리에 있던 부르쿠아랑이 파리 상황을 편지에 적어 보냈다. 샤를 10세(1814년 부르봉 왕정복고 뒤 두 번째 왕이다.)의 인기가 점점 추락하고 있었다. 샤를 10세가 교회와 귀족을 우선시해 1814년 헌법을 침해한 데다 언론을 검열하는 조치를 취했기 때문에 국민회의에서 강력하게 반발했다. 1830년 3월 국민회의는 국왕과 내각 불신임을 결의했다.

팽팽한 긴장이 감돌았다. 사람들은 들고 일어나려고 벼르며 샤를 10세가 무언가 헛발질을 하기만을 기다렸다. 마침내 7월 25일, 샤를 10세가 언론의 자유를 유예하고 새로 구성된 의회를 회합도 하기 전에 해산하고 중간계급이 공직에 출마하거나 투표하는 것을 금지하는 칙령에 조인하여 완벽한 구실을 제공해주었다. 사람들은 26일부터 28일까지 바리케이드를 구축했고 이때를 '영광의 3일'이라고 부른다. 상드는 인민이 내세운 대의에 피가 뜨거워지는 걸 느꼈으나, 워낙 천성적으로 현실적인 사람이라 민중이 "말을 사상으로 잘못 받아들여" "앞날에 다시 절대주의 체제로 회귀할 여지를 많이" 남긴 것은 아닌지 걱정했다.[15] 걱정했던 회귀가 예상보다 훨씬 빨리 찾아왔다. 7월 혁명은 왕을 다른 왕으로 바꾸어놓았을 뿐이었다. 샤를 10세가 퇴위하고 오를레앙 공 루이 필리프가 왕위에 올랐다.

도시를 걷는 여자들

오로르는 날마다 파리 소식을 들으러 말을 타고 라 샤트르로 갔다. 그곳에서 여름 방학 동안 라 샤트르의 아버지 집에 와 있던 쥘 상도라는 젊은이를 만났다. 쥘 상도는 열아홉 살, 오로르는 스물여섯 살이었다. 둘은 사랑에 빠져 열렬한 연애를 했고, 여름이 끝나고 상도는 파리로 돌아가고 오로르는 남편과 아이들 곁에 남았으나 곧 재결합하기로 약속했다.

사태가 파국으로 치닫게 된 것은 어느 날 오로르가 남편 책상에서 무언가를 찾다가 봉인된 편지 묶음을 발견하면서였다. 편지 수신인은 오로르였고 "반드시 내가 죽은 뒤에 개봉하라."라고 적혀 있었다. 남편이 멀쩡히 살아 있었지만 오로르는 편지를 뜯어보았는데(누구라도 그러지 않을까?), 편지에 오로르를 향한 독설이 가득했다. 그때 오로르는 떠나기로 결심했다. "용돈을 줘요." 오로르는 카시미르에게 선언했다. "나는 파리로 가서 돌아오지 않을 거예요. 애들은 노앙에 남을 거고."

협상에 유리한 고지를 점하기 위해 세게 나가려고 한 말이었다. 오로르가 실제로 원한 것은 (그리고 결국 얻어낸 것은) 딸을 데려가고, 석 달에 한 번씩 파리와 시골을 오가며 살고, 1년에 용돈 3000프랑을 받는 것이었다. 1831년 초 파리 뤼 드 센 31번지에 있는 오빠 아파트로 거처를 옮겼다. 잠시 뒤 쥘과 살림을 합쳐 퐁네프를 내려다보는 작은 다락방에서 같이 살았다. 얼마 뒤에는 생미셸 강변로 25번지에 있는, 노트르담이 보이는 방 세 개짜리 아파트로 이사했다. 상드는 자서전에서 이 시기를 묘사할 때 동거인의 존재는 전혀 언급하지 않는다.

상드의 서술에 따르면 자기는 작가가 되겠다는 생각으로 무일푼으로 파리에 왔다고 한다. 상드는 걸어서 오르내려야 하는 아파트 5층에서("나는 계단을 올라가지를 못하는데 어쨌든 올라갈 수밖에 없었다. 무거운 딸을 안고 올라가야 할 때가 많았다.") 한 달에 15프랑을 받고 청소를 해준 충직한 여자 수위 한 명 말고는 아무 일손 없이 살았던 때를 회상한다. 싸구려 식당에서 하루에 2프랑을 받고 음식을 배달했다. "리넨 속옷을 나 스스로 문질러 빨고 다렸다." (상드가 청소도 빨래도 요리도 스스로 하는 20세기 우리의 삶을 보면 어떻게 생각할까? 경악할까 아니면 부러워할까?)

수 세기 동안 많은 젊은이들에게 시골에서 도시로의 상경은 새로운 삶을 위한 기회였다. 19세기 프랑스의 위대한 소설가들 전부 이런 이야기를 작품으로 썼다. 스탕달의 『적과 흑』(1830), 발자크의 『잃어버린 환상』(1843), 플로베르의 『감정 교육』(1869), 졸라의 『작품』(1886) 등. 상드는 여자인 자신은 쥘리앙 소렐, 뤼시앙 드 뤼방프레, 프레데릭 모로, 클로드 랑티에가 도시에 발을 들여놓는 순간에 누렸던 것 같은 자유를 누릴 수 없음을 알았다. 자유를 경험하려면 치마나 앙증맞은 구두 등 취약해 보이는 겉모습을 어떻게 해야만 했다. 자서전에서 그때 심경을 들려준다.

그래서 나는 두꺼운 회색 천으로 르댕고트-게리트와 그것과 어울리는 바지와 조끼를 만들었다. 회색 모자에 큼직한 모직 크라바트까지 갖추었더니 완벽한 1학년 학생 같았다. 남자 부츠를 신

으니 얼마나 좋았는지 모른다. 오빠가 어렸을 때 처음으로 부츠가 생겼다고 신고 잤던 것처럼 나도 신고 자고 싶을 정도였다. 구두 뒤축에 징을 박아 자신 있게 길 위에 발걸음을 내딛을 수 있었다. 나는 파리의 한쪽에서 다른 쪽으로 날듯이 걸었다. 세계 일주라도 할 수 있을 것 같았다. 옷 때문에 걱정할 게 아무 것도 없었다. 어떤 날씨에라도 밖에 나갈 수 있었고 몇 시에 집에 돌아오든 상관이 없었고 극장 1층 좌석에도 앉을 수 있었다. 아무도 나한테 관심을 주지 않았고 아무도 내가 변장을 했다는 것을 몰랐다. …… 아무도 나를 모르고 아무도 나를 쳐다보지 않고 아무도 나의 흠을 찾지 않았다. 나는 거대한 군중에 묻힌 하나의 원자였다.[16]

상드는 베리 지방에서 온 예술에 관심 있는 청년들과 함께 도시를 돌아다니려 했는데 고급 숙녀복을 입고는 도저히 불가능한 일이었다.

문학이나 정치 행사, 극장이나 박물관, 클럽, 거리의 볼거리— 그들은 뭐든지 다 보고 어디든 갔다. 내 다리는 튼튼하고 베리 지방에서 험한 길 위를 두꺼운 나막신을 신고 걸으며 단련된 발도 믿음직했다. 그런데 파리의 보도 위에서는 내 발이 얼음 위의 배 같았다. 섬세한 신발은 이틀 만에 망가졌고 덧신을 신자니 걷기가 불편한 데다 나는 치맛자락을 들어 올리며 걷는 것에 익숙하지 않았다. 돌아다니다 보면 진흙투성이가 되고 지쳐서 콧물이 흐르고 신발과 옷, 작은 벨벳 모자에까지 시궁창 물이 튀었고 옷이 무시무

시한 속도로 엉망진창이 되었다.[17]

오로르는 시골에 살 때 이미 남자 옷을 입어본 적이 있었다. 베리에서 젊은 여성들은 승마를 할 때 남성복을 입곤 했다. 그런데 파리에 와서 오로르는 한 걸음 더 나아가서 아예 남자인 척, 아니면 적어도 소년인 척하고 다니는 데에 성공했다. 바지에 부츠를 신고 나오면 날씨도 시간도 주변도 신경 쓰지 않고 군중에 섞여 들어 진정한 '플라뇌르'답게 도시 한쪽에서 다른 쪽으로 '날아갈' 수가 있었다. 눈에 띄지 않으려고 택한 방법이 상드의 가장 두드러지는 특징이 된 셈이니 생각해보면 참 얄궂은 일이다. 크로스드레싱이 오로르 뒤드방을 조르주 상드로 재탄생시켰고, 그 뒤로 상드는 평생 남의 시선을 받는 존재가 되었다.

나는 상드를 시가를 물고 애인들을 거느리고 으스대며 도전하는 크로스드레서로서 생각하는 것보다 이 모습으로 떠올리기를 더 좋아한다. 높은 이상 때문이 아니라 좌절을 겪었기 때문에 남자 옷을 입게 되었다는 점이 마음에 든다. 상드가 조그만 벨벳 모자를 바닥에 집어던지며 성질을 내고 욕을 하면서 발로 밟는 모습을 떠올려본다. 상드는 파리에서 빈궁하게 생활했던 어머니한테서도 힌트를 얻었다. 어머니는 상드의 아버지가 돈을 아끼기 위해서 자기한테 남자 옷을 입게 했다고 상드한테 털어놓은 적이 있었다. "그러자 생활비가 절반으로 줄었단다."[18]

상드의 머릿속에서 바퀴가 돌아가는 게 보인다. 상드의 자

서전에서는 걷기가 반복되는 주제다. 심지어 자서전의 마지막 단어가 marcher(걷다)다. 자서전은 "모든 사람을 위한 자비"의 길을 향해 걷는다는 말로 끝이 난다. 혼자서, 자기 기상에 걸맞게 걸을 수 있다는 게 상드에게는 독립 선언의 기본 요건이었다. 상드가 사랑했던 매우 고상한 할머니는 장례식 날을 제외하고는 절대로 밖에서 걸어 다니는 일이 없었다고 상드는 회상한다. "애야, 너는 농사꾼처럼 걷는구나."라고 할머니가 상드에게 말한 적이 있다.[19] 새 장수의 딸인 상드의 어머니를 저격하는 말이었다.

그래서 상드는 귀부인처럼 걷는 법을 배웠다. 그러고 난 다음에는 남자처럼 걷는 법을 배웠다.

상드의 여주인공들도 비슷한 전략을 취한다. 콩수엘로는 신변보호를 위해 소년처럼 차려 입고 나이 어린 방랑객으로 가장하여 조지프 헤이든과 같이 보헤미아에서 빈까지 여행한다. 희곡 『가브리엘(*Gabriel*)』의 주인공은 여자로 태어났으나 남자로 길러졌고 열일곱 살이 되었을 때 진실을 깨닫는다. "내 영혼에는 성(性)이 있다고 느껴지지 않는다." 가브리엘이 말한다.[20] 상드의 인물들은 남자처럼 옷을 입음으로써 다른 경험을 하고 다른 사고방식을 갖게 되고 성별 간의 불평등을 인지할 수 있게 된다. 상드가 종종 그렇게 했듯이 남자의 관점에서 글을 쓰는 것도 일종의 크로스드레싱이다. 그렇게 하면서 상드는 다른 삶의 방식을 엿볼 수 있었다.

◇

상드가 바지를 입은 것은 어떤 면에서 혁명적 행동이었다. 적어도 불법적인 행동인 것은 사실이다. 1800년에 여자가 공공장소에서 바지를 입지 못하게 금지하는 법이 통과되었다. 이 법은 오늘날까지도 실효성은 없으나 여전히 남아 있다. 심지어 1969년에 법을 폐지하려고 시도했으나 실패하기도 했다. 이 법이 강하게 적용되던 때에는 치마에서 벗어나고 싶은 여자는 크로스드레싱 허가를 신청해서 받아야 했다. 그러려면 치마를 입고 사람들 앞에 나서는 것이 보기 흉할 정도로 끔찍한 기형이 있음을 입증하는 의료 기록을 제출해야 했다. 허가를 받았다고 하더라도 바지를 입은 여성이 무도회, 극장, 공공회합 등에 갈 수는 없었다.[21] 피로 물든 혁명 광장을 극복할 새로운 문화적 정의가 필요한 때에, 여성의 신체가 새로운 공화국의 핵심에 있는 어떤 가치를 주입하는 도구가 되었던 것이다.

헤아릴 수 없이 많은 여자들이 프랑스혁명 때 남자 옷을 입고 남편, 애인, 형제들과 함께 군인처럼 싸웠다. 그러나 치마를 입은 여자들 역시도 프랑스 역사에서 전복적인 힘을 행사했다. 이들이 길에 나서면 힘이 두 배로 커졌다. 예를 들어 프랑스혁명의 진정한 시작은 여자들 무리가 베르사유로 행진하면서부터라고 할 수 있다. 그 이전에 있었던 바스티유 감옥 습격은 상징적인 일에 가까웠다. 그때 풀려난 사람은 일곱 명밖에 안 되었고 그 와중에 위조범과 '광인'들도 풀려났다. 그러나 1789년 10월

여자들이 베르사유로 행진했기 때문에 왕과 왕가가 군중과 함께 파리로 돌아와 튀일리궁에 갇혀 지낼 수밖에 없게 되었다. 이 여자들은 무기고를 습격해 들고 나올 수 있는 무기를 죄다 들고 나와서는 궁전 정문 앞에서 휘둘러댔다. 직접 보지는 못했지만 아주 무시무시했을 것이다.

여자들은 오래전부터 군과 연관을 맺어왔다. 세탁부, 잡일꾼, 간호사, 취사부, 아내, 애인, 그리고 먹이사슬의 가장 바닥에서 아무에게도 존중받지 못하고 군인들에게 신체적 위안을 제공하는 성매매 여성 들이 군대가 주둔지를 옮길 때마다 따라다녔다. 그러나 전쟁에서 싸운 여자들은 총과 대포로, 걷거나 말을 타고 싸웠다. 용맹을 과시하고 전장에서 남자들과 다를 바 없음을 입증해 보이고자 했다. 남자는 공적 영역에, 여자는 사적 영역에 위치시키는 구분을 묵묵히 따라 집에 남아서 불씨나 지키고 싶지는 않았다.

프랑스 여자들은 혁명이 자기들이 원하는 세상을 만들 기회라고 보았고, 혁명 세상에서 자기들의 정치적 권리를 요구했다.

처음에는 환영받았다. 심지어 혁명에 기여한 공로로 레종도뇌르 훈장을 받은 사람도 있다. 그러나 시간이 흐르면서, 무슨 이유 때문인지(군과 관련된 여자들이 성적으로 방종했기 때문인지) 변절자라고 비난을 받았다. 『여성과 여성 시민의 권리 선언』(1791)의 저자 올랭프 드 구주도 지롱드파의 지도자 롤랑 부인도 단두대에서 처형당한 일을 보면 선을 넘은 여자들을 자코뱅들이 어떻게 처리했는지 알 수 있다.

◇

오로르가 인권을 위해 나선 것은 몇 년 뒤였고, 1831년 오로르가 원한 것은 오직 독립이었다. 도시가 오로르의 독립에 중요한 역할을 했다. 독립에 더해 생존의 문제는 더욱 다급한 문제였다. 쥘 부르쿠아랑에게 쓴 편지에서 돈을 벌려고 "문학의 격랑에 몸을 던졌다."라고 말했다. 오로르는 당대에는 반대파 신문이었고 구독자도 거의 없었던 《르 피가로》에 글을 쓰기 시작했다. 작은 신문사였지만 돈을 꽤 넉넉히 주어 그럭저럭 생활이 가능했다. 오로르는 《르 피가로》에 정부를 매섭게 비난하는 글을 써서 명성을 얻었다. 쥘과 같이 《라 르뷔 드 파리》에도 글을 썼고, 'J. 상드'라는 필명으로 쥘과 『로즈와 블랑슈(*Rose et Blanche*)』라는 소설을 합작했다. 이 소설이 큰 성공을 거두어 편집자가 더 써보라고 부추겼다. 오로르는 이번에는 혼자 소설을 써보고 싶었기 때문에 협업 관계를 끊었고(쥘과는 1833년까지 계속 만났다.) 두 사람이 쓰던 필명 '상드'는 자기가 쓰기로 했다. 자기 고향 베리 지방에서 흔한 이름인 조르주(Georges)를 영어식으로 's'를 떼어 이름으로 삼았다. 어릴 때 수녀원 학교에서 자기를 가르친 영국인 수녀들에게 경의를 표하는 뜻이었을 듯하다. 상드는 이름을 바꾸면서 "젊은 수련 시인인 나와 분투하는 나를 위안해주는 뮤즈" 사이의 "새로운 혼인"을 이루었다고 생각했고, "혁명을 일으켰고 또 혁명 중인 우리 세상에서 이름이란 무엇인가?"라는 질문을 던졌다.[22] 조르주 상드라는 새 이름은

남편이나 아버지, 혹은 협업자에게 속한 이름이 아니라 자기가 만들어 스스로에게 붙인 이름이었다.

이렇게 세상에 나온 조르주 상드는 하루아침에 유명인사가 되었다. 1832년에 첫 소설 『앵디아나』를 출간했는데 엄청난 비평이 쏟아졌다. 적어도 상드는 엄청나다고 생각했다. 비평가들의 입에 오르내리면서 헉 소리가 나게 유명해진 것도 엄청난 일이었고, 소설에 담긴 정치적 주장을 평론가들이 칭찬하거나 비난하는 강도도 대단했다. 상드는 자기는 정치적 주장을 하려는 게 아니고 그저 주제에 충실한 이야기를 하려 했을 뿐이라고 (아마도 솔직하지 않게) 반박했다. 『앵디아나』를 두고 어떤 독자는 분명히 남자가 쓴 책이라고 단언했고 어떤 독자는 남자와 여자가 같이 썼다고 추측했다. "젊은 남성의 손으로 강력하고 저속한 부분을 촘촘히 짜놓고 여성의 손으로 실크와 금실로 꽃수를 놓았다."[23]

소설의 설정은 파리로 오기 전 상드 자신의 상황하고 유사하다. 앵디아나는 부르봉섬(오늘날의 레위니옹섬)에서 태어난 "젊은 크리올"이다. 프랑스 사회 밖에서 태어났다는 사실이 앵디아나의 세상 물정 모르는 순진한 태도를 설명하는 근거로 종종 제시된다. 앵디아나는 당대의 낭만주의적 이상에 어울리는 인물로, 멀리 떨어진 곳에서 자라났기 때문에 더욱 순진무구한 젊은 여자로 그려진다. 앵디아나는 자기보다 나이가 좀 많은 대령과 결혼해 파리 외곽에서 불행한 결혼 생활을 하게 된다. 앵디아나의 친척이고 레위니옹에서 어릴 때 버려진 앵디아나를 맡

아 키웠던 랄프도 프랑스로 와서 계속 남모르게 앵디아나를 사랑한다. 그러다가 앵디아나는 레이몽이라는 남자를 만나는데 평판이 바닥에 떨어지는 것을 무릅쓰고 격정적 사랑에 빠지기에 딱 좋은 상황이었다.(어떻게 보면 낭만주의 시대 진 리스 같은 인물이다.) 앵디아나는 레이몽과 같이 있기 위해 프랑스에서 멀고 먼 바다 건너 레위니옹까지 위험천만한 여행을 떠난다. 당연하게도 레이몽은 충실하지 않은 남자였고(앵디아나는 나중에 레이몽이 자기 시녀와 연애를 했다는 걸 알게 된다. 시녀는 레이몽이 자기를 버리고 앵디아나에게 가자 물에 몸을 던져 죽는다.), 다른 여자와 결혼해버린다. 앵디아나는 7월 혁명과 동시에 신경쇠약을 일으켰고, 머리가 깎이고 신분증명서는 분실한 채로 파리의 거리를 떠도는 신세가 된다. 여기에서부터 이야기가 이상하게 전개된다. 랄프가 센강에 빠져 죽으려는 앵디아나를 구해 사랑을 고백하고는 레위니옹의 벼랑에서 같이 몸을 던지자며 동반 자살 약속을 한다. 에필로그에서 두 사람은 살아서 둘이서 오두막에서 신비주의적 공동체 생활을 하고 있다.

독자들은 이 소설에서 결혼에 대한 비판을 읽었다. 상드는 나중에 서문을 추가해서 자기는 사회를 비판할 의도가 전혀 없었다며 이런 해석에 반대한다는 뜻을 밝혔다. "어떤 사람들은 책에서 결혼에 반대하는 주장을 읽는다." 1852년 서문에서 상드는 이렇게 말했다. "나에게는 그런 야심이 없고 비평가들이 멋있는 말로 나의 전복적 의도를 논하는 것을 읽고 극히 놀랐다."[24] 지나친 항변이라는 생각이 든다. 실제로 이 소설에는 '굴

레'라는 단어가 스무 번가량이나 나온다.

　그러나 어쨌든 상드가 겨냥한 것은 결혼 자체가 아니라 사회 전반을 지배하는 도덕성의 개념이다. 소설의 결말이 상드가 생각한 이상을 보여준다. 화산 기슭 오두막에 위태위태하게 자리 잡은 앵디아나와 랄프처럼, 어떤 균형, 평형 상태. 상드는 시대가 주문하는 것보다 더욱 순수하고 진실한 윤리를 이야기하려고 한다. 그 핵심은 자유의지이기 때문에 상드는 남자든 여자든 삶에서 자유의지를 행사할 수 있게 하려고 싸웠다. "성스러운 정의가 우리에게 부여한 자유의지가 없었다면 우리는 핏속에 타고난 끔찍한 숙명성에 지배당하고 말 것이다."라고 상드는 썼다.[25] 베리 지방을 배경으로 한 전원 소설 『사생아 프랑수아』와 『작은 요정(La Petite Fadette)』 등도 교훈적, 교화적인 소설로 일종의 사례 연구다. 상드는 소설에서 다른 사람들과 자신의 양심과 조화롭게 사는 삶이란 어떠한 것인가에 대한 생각을 깊이 탐구한다.

◇

　역사의 움직임은 일상의 혁명에서 만들어진다. 1830년에는 노동자와 학생이 같이 바리케이드를 만들어 압제에 항거했다. 그 결과로 얻은 것은 다른 가문 출신의 더욱 절대주의적인 군주였다. 1832년, 상드가 파리로 온 이듬해에 학생들은 다시 바리케이드를 만들었고 군주정을 완전히 끝내기 위해 시민들의 지

원을 구했다. 이들은 성공하지 못했고 상드는 생미셸 광장을 내려다보는 아파트에서 이들의 처참한 최후를 목격했다.[26]

그때 상드는 딸과 단 둘이서 파리에 살았다. 콜레라가 창궐할 때라 도시를 떠날 수가 없었다. 떠나는 게 머무르는 것보다 더 위험하다고들 했고, 아니더라도 이미 감염되었을지도 모르는데 노앙으로 가서 병을 퍼뜨릴 수는 없었다. 긴장감이 팽배한 가운데 파리 우안 중심에 있는 생메리 수도원 주위 좁은 길에서 충돌이 일어났다. 뤼 생마르탱에 바리케이드가 세워졌다. 뤼 오브리르부셰르와 오늘날 보부르 광장과 퐁피두센터를 지나는 뤼 모뷔에의 교차로 근방 지점이다. 시위대는 남쪽과 북쪽에서 공격해오는 국민위병의 공격을 막아냈다. 생메리 저항부대의 지도자 샤를 잔느는 누이에게 보낸 편지에서 이렇게 전했다. "쏟아 붓는 포화에 대거리하지 않고 그들이 권총 사거리에 들어올 때까지 기다렸다가, 그 순간 동시에 총알과 '비브 라 레퓌블리크!(공화정 만세)'라는 함성으로 맞아주었어. 그들은 어떻게 해야 할지 몰라 멈췄지. 그들이 망설일 때 바리케이드와 창문에서 다시 한 번 총탄을 쏟아 부어 완전히 싹 쓸었어. 그랬더니 기강 있는 군대는 온데간데없고 오합지졸 코사크 부대가 되어버리더군."[27]

역사가들은 과거를 끝없이 그려보며 과거에 사로잡히고 흥분을 느끼지만 한순간이라도 그 역사의 일부가 되고 싶지는 않을 것이다. 나는 도시를 걸어 다니며 도시 역사의 눈에 보이는 증거를 찾으려 하지만 19세기 프랑스 여자가 아니어서 아쉽다

고 생각해본 적은 없다. 내가 느끼는 것은 향수나 더 '진정한' 것에 대한 갈망 같은 것이 아니다. 상드의 시대를 살아가기란 무시무시한 일이었을 것이다. 샤를리 에브도 테러 이후에 기관총을 들고 전투복을 입은 군인들 옆을 지나다니게 된 것만으로도 불안한데 말이다. 과거에 그 일이 일어났던 그 땅 위에 서 있는데도 과거의 일이 다른 행성만큼이나 멀게 느껴진다. 나는 그저 무언가가 들어맞고 서로 연결되어서 그들의 세계가 우리의 세계 속에 녹아들기를 바랄 뿐이다.

상드와 딸이 집에서 멀지 않은 뤽상부르 공원에서 놀고 있었는데 그때 공원 양쪽에서 부대가 이동하는 게 보였다. 상드는 딸을 데리고, "길을 통제하고 검문을 하고 있어 갑자기 공황에 빠져 우왕좌왕 서로 충돌하는 호기심 많은 구경꾼들"을 피해, 샛길을 이용해 집으로 가려고 했다. 상드는 집 안에 있는 게 가장 안전하다는 걸 알았기 때문에 "무슨 일이 일어나는지 볼 겨를도 없이 서둘러 바로 집으로 갔다. 가두 전투를 본 적은 한 번도 없었고 어떤 광경을 보게 될지도 전혀 몰랐다. 피에 대한 충동에 사로잡히고 기습에 대한 공포에 절어 있는 군인은 전투에서 가장 위험하고 치명적인 적이다."[28] 상드는 도시 폭력의 역사를 돌이켜보았을 때 사람들은 대부분 지척에서 무슨 일이 일어나는지 전혀 모르면서 공격을 당할까 봐 두려운 나머지 먼저 덤벼들곤 했음을 떠올린다. 폭력에 대한 소문이 "수백만 가지의 혼란스러운 허구로" 퍼져 나간다.

상드는 거리에서 자기가 갈망하던 자유를 찾았으나 이제 그

자유를 흥분한 군중에게 빼앗긴 상황이었다. 상드는 생미셸 광장 옆 작은 아파트로 몸을 피했지만 봉기의 현장에서 완벽히 분리된 것은 아니었다. 분노한 파리 시민과 겁에 질리고 피에 굶주린 군인들이 바깥쪽 거리를 장악했다. 거리에서 벌어지는 전투의 공포가 상드의 집 안까지 침투해 들어왔다. 상드는 혹시 창으로 총탄이 들어올까 봐 창문에 매트리스를 기대 놓고 겁에 질린 딸을 달랬다. "아이에게 밖에서 사람들이 박쥐 사냥을 하고 있다고 말했다. 아이가 노앙에 있을 때 아버지와 삼촌들이 박쥐 사냥을 하는 걸 보았기 때문이다. 총격이 진행되는 와중에 아이를 겨우 달래서 재웠다." 상드는 그날 밤 발코니에 나와 아래쪽 어둠 속에서 무슨 일이 일어나는지 보려고 애썼다.(그때 파리는 아직 빛의 도시가 아니었다. 1830년대 초에 거리에 가스등이 설치되기 시작했으나 진척이 더뎠다.)

이 대목이 상드의 자서전에서 가장 흥미진진한 부분 중 하나다. 나는 공포에 질리고 싶고 상드의 곁에 있어주고 싶다. 나는 상드의 다락방에서 상드와 같이 겁에 질려 있지만, 또 이곳에 나 혼자 수줍어하며 들떠 있기도 하다. 상드가 바로 길모퉁이 너머에서 그때 무슨 일이 일어나는지 모르고 있었다는 사실을 생각하면서 상드의 글을 읽으면 정말 신기하다. 세상 반대편에서 일어나는 일을 알기 어려운 만큼이나 뒷마당에서 무슨 일이 일어나는지도 알기 어렵다. 아니 바로 눈앞에서 무슨 일이 일어나는지도 모른다. 내가 2001년 9월 11일 1마일 떨어진 곳에서 세계무역센터가 무너지는 것을 볼 때도 그랬다. 상드가 기

록한 가두 전투는 또 다른 느낌을 준다. 일단 상드가 직접 목격한 것이 없고, 그때는 우리 시대처럼 이미지에 포화된 시대가 아니었다. 그럼에도 상드는 폭력의 시대에는 스펙터클이 현실을 대체한다는 것을 간파했다.

그날 밤에 열일곱 명이 오텔듀 다리 위 바리케이드를 차지했다. 국민위병이 기습 공격을 감행했다. "불운한 이들 가운데 열다섯 명이 갈기갈기 찢겨 센강에 던져졌다. 두 사람은 인근에서 붙잡혀 목이 베였다."[29] 루이 블랑의 기록이다. 상드는 "밤의 어둠 속에서 일어난 끔찍한 광경"을 보지는 못했으나, "맹렬한 아우성과 압도적인 함성"을 들었고 이어 "죽음과 같은 적막이 공포에 지쳐 잠에 빠진 도시 위에 내려앉았다."라고 기록했다.

아침이 되자 거리가 고요했다. 군인들이 다리와 근처 거리 입구를 지키고 있었고 차도 사람도 다니지 않았다. "환한 햇빛 속에 텅 빈 채로 뻗은 센강가는 죽은 도시처럼 보였다. 마치 콜레라가 마지막 남은 사람까지 다 쓸어가버린 것 같았다." 유일하게 움직이는 것은 수면 위를 스치듯 나는 제비들이었다. "평소와 다른 적막이 두렵기라도 한 듯 불안하게 빠른 속도로 날았다." 노트르담 성당 탑 위를 선회하는 새들의 "비통한 울음" 소리 말고는 아무 소리도 안 들렸다. 집에 갇힌 파리 시민들은 창가나 지붕 위로 가서 무슨 일이 벌어지는지 보려고 목을 뺐다. 그때, "무시무시한" 소리가 다시 시작되었다.

포병대가 포격을 시작했다. 솔랑주[딸]가 밖을 내다보지 않게

방에서 놀라고 한 다음 발코니에 앉아 공격과 반격의 수를 헤아렸다. 그때 대포가 우레처럼 울렸다.

전투에서 후퇴한 사람들이 긴 핏자국을 남기며 다리 위에 모였다. 아직도 저항이 거센 모양이었다. 그러나 타격이 점점 약해지고 있었다. …… 곧 다시 정적이 내려앉았고 지붕 위에 있던 사람들이 거리로 나왔다. 겁에 질린 집주인들을 대신해 수위들이 외쳤다. 끝났다! 아무것도 하지 않고 구경만 했던 정복자들이 요란스레 몰려나왔다. 왕이 강가를 따라 행차했다. 도시와 시골의 부르주아지들이 길목에서 만나 친목을 다졌다. 군대는 위엄 있고 엄숙한 모습이었다. 그들은, 잠시 동안, 7월 혁명이 다시 재현되는 일이 머지않았다고 믿었던 것이다.

그날 밤의 기억을 상드는 평생 떨치지 못했다. 며칠 동안 생미셸 강변로에 핏자국이 있었다. 2주 동안 상드는 거의 먹지 못했고 그 뒤로도 한동안 고기를 못 먹었다. 거리가 피로 붉게 물들고 건물 앞에 시신이 "무시무시한 석조 건축물"처럼 쌓인 것을 보았고 살육의 "악취"가 "7월 6일과 7일 늦봄 날씨에 비릿하고 강렬하게" 훅 끼쳐오는 것을 맡았기 때문이었다.

이 모든 게 무엇 때문이었나? 1832년 6월의 유혈 사태는 아무 변화도 이끌어내지 못했다. 그 절박한 외침은 무시되었다. 왕정은 계속되었다. 파리에 염증을 느낀 상드는 노앙으로 가서 젊은 귀족 여자가 무일푼의 농부와 사랑에 빠지는 『발랑틴 (Valentine)』이라는 소설을 썼다. 그 시기에 쓴 글은 결혼이 여자

를 제약하며 여자가 교육을 받으면 지평이 넓어져 더 나은 선택을 할 수 있다는 등 상드의 주요 주제로 다시 돌아간 것이었다.

생미셸 광장의 핏자국은 오래전에 씻겨 내려갔다. 흔적이 남았더라도 새로 깐 포장에 덮여 사라졌다. 나는 생각한다. 이곳에 금요일 밤에 모여 휴대폰을 움켜쥐고 어슬렁거리며 수작을 걸거나 퇴짜를 맞는 젊은이들, 브레이크댄스를 추는 10대 아이들, 형광색 LED 장난감을 공중에 높이, 높이, 영영 내려오지 않을 것처럼 높이 던지는 파키스탄 남자들, 이들 중 지금 그들이 서 있는 곳에서 무슨 일이 있었는지를, 옛날에, 180년 전에 젊은이들이 전제군주에 맞서 일어섰다가 총칼에 쓰러졌고 조르주 상드는 발코니에서 내려다보며 어둠 속에서 이들이 얼마나 큰 희생을 치렀는지 헤아려보려 했다는 사실을 아는 사람은 몇이나 될까.

베네치아
—
복종

 가장 빠른 길은 강을 건너 샤틀레 역에 가서 1호
선을 타고 리옹 역으로 가는 것이지만 더 좋은 방법
은 강변로를 따라 반 시간 정도 걸으며 길가에 있는
책 판매대를 훑어보기도 하다가 강을 건너서 야간열
차를 타는 것인데 요새는 오를리 공항에서 비행기를
타도 되고 오를리에 가려고 해도 샤틀레에서 지하철
을 타면 된다

이 도시, 이 이야기 안에서 길을 잃을 준비가 되어

나는 미궁의 입구에 서 있었다. 순종적으로.

— 소피 칼, 「베네치아의 추적」

————————

　두어 해 동안 나는 박사 논문을 쓰는 대신 베네치아에 대한 소설을 썼다.

　이언 매큐언의 『낯선 사람들의 위안(*The Comfort of Strangers*)』을 읽고 있었다. 수로와 속임수가 많은 암울하고 기묘한 익명의 도시를 배경으로 한 소설이다. 이 소설을 읽다 내 마음속에서 무언가가 깨어났다. 어쩌면 소설이 마음속에 무언가를 심어놓은 건지도 모르겠다. 매큐언 소설을 읽다 보니 이해할 수 없는 무언가가 나에게 사랑과 상실, 길 잃음에 대한 소설을 쓰되 배경을 베네치아로 설정하라고 강력하게 말하는 느낌이 들었다.

지금 생각하니 무의식적으로 베네치아를 파리의 어두운 닮은 꼴로 인식하고, 베네치아를 통해 아는 사람도 없고 거기 살아야 할 이유도 없는 도시에서 살아보겠다고 하는 것에 대해 말해볼 수 있지 않을까 생각했던 것 같다. 혼자 혈혈단신 다른 나라로 이민 간다는 건 바다 위에 집을 짓는 것만큼 터무니없는 일 같았다. 소설 구상이 조금씩 구체적으로 떠오르기 시작하자 나는 '물 위의 도시'라는 제목을 붙였다.

베네치아에 가지 않고 상상력의 힘만으로 베네치아라는 도시를 그려내어 소설을 쓴 소설가들도 있다(예를 들면 지넷 윈터슨). 하지만 나는 내 눈으로 직접 보아야 했다. 베네치아를 만들어내고 싶지는 않았다. 문화적 상상력 속에서 만들어진 베네치아가 아니라 실제 도시의 모습을 포착하고 싶었다. 베네치아에 대한 글을 쓰면서 베네치아의 '장소성'을 복원하고 싶었다.

베네치아에 관광을 간 적이 몇 번 있어 도시에 대해 대략은 알았지만 그것으로는 충분하지 않다는 생각이 들었다. 겉핥기 경험을 가지고는 베네치아에서 사는 게 어떤지 자신 있게 쓸 수가 없었다. 그래서 한 달 동안 베네치아에서 살면서 이스티투토 베네치아[+]에서 이탈리아어를 배우며 도시의 일상을 기록하기로 했다. 그전에 미리 최대한 공부를 많이 해서 베네치아에 직접 가지 않고는 알 수 없을 어떤 것을 거기에서 알아와야 할지를 생각해놓아야 했다. 아직 플롯을 완성하지 못한 상태였는데

[+] 외국인들에게 이탈리아어와 이탈리아 문화를 가르치는 사립 학교.

베네치아의 거리에서 이야기가 갈 길을 찾을 수 있지 않을까 하는 기대도 있었다.

내 소설의 중심 인물은 나처럼 학생인데 전공은 미술사이고 초기 르네상스를 연구한다. 나도 미술사를 공부하고 싶은 생각이 늘 있었는데 이게 일종의 기회인 셈이었다. 주인공에게 캐서린이라는 이름을 붙여주었는데, 나의 이탈리아계 증조할머니 이름이기도 하고 미혼 여성, 교사, 학자의 수호성인인 알렉산드리아의 카타리나 성녀의 이름을 딴 것이기도 하다. 캐서린은 책의 역사를 연구하는 한편 유학 온 학생들에게 미술사의 기초를 가르치기 때문에 팔라초(palazzo, 궁 또는 저택)의 파사드, 산마르코 대성당의 모자이크, 아카데미아 미술관 소장 회화 등에 대해 설명할 수 있어야 했다. 내가 파리에 살면서 그곳에 사는 사람과 그냥 지나쳐가는 사람을 구분하는 차이를 알게 되었듯이 베네치아에서도 그런 미묘한 차이를 배우고 싶었다. 또 소설에 비밀 시나고그(유대인 예배당)가 나오기 때문에, 지하가 없는 도시에 시나고그를 감춰놓을 만한 적당한 장소도 물색해야 했다.

내 프로젝트에 대한 기대로 가슴이 부푸는 한편 두렵기도 했다. 영문학 대학원생이 소설을 쓴다는 건 율법에 맞는 행동이라고 하기 어렵다. 미국에서는 박사학위를 마치려면 대략 8년, 심지어 그 이상이 걸릴 수도 있으니 학위를 하는 도중에 뭔가 다른 일을 하게 되는 게 보통이긴 하다. 그렇긴 해도 내가 받을 학위를 위해서가 아니라 허구적 인물에게 허구적 박사학위를 주려고 연구 조사를 한다면 내 이력에는 별 도움이 되지 않을

터였다.

그럼에도 실마리가 이끄는 대로 갈 수밖에 없다. 나 말고 다른 연구자들도 다 그런다.

◇

오를리 공항에서 토요일 9시 40분 비행기를 타고 왔다. 공항에서 버스를 타고 로마 광장에 내리자 정오다. 남쪽으로 가는 바포레토(수상 버스)를 타고 배 밖으로 몸을 내밀어 도시를 마주한다. 수없이 많은 참조점들이 물 건너에서 스쳐 지나간다. 운하가 눈부시게 햇빛을 반사한다. 운하가 내가 기억하는 것보다 훨씬 오만한 느낌으로 구부러져 있다. 쇠락해가는 팔라초들은 퇴폐적으로 현란하다. 터키식 창문이 있다는 점만 빼면 샐리 포터 감독의 「올란도」에서 엘리자베스 1세 연기를 하는 쿠엔틴 크리스프를 꼭 닮았다. 장려한 문장들이 머릿속에 맴돈다. 이제 나도 고딕 후기 양식과 초기 르네상스 양식을 구분할 수 있고 벽돌 벽에 붙은 둥근 접시 모양의 얕은 돋을새김 조각을 '파테라(patera)'라고 부른다는 것도 안다. 존 러스킨(John Ruskin)의 『베네치아의 돌(The Stones of Venice)』에서 읽은 건물의 세부 요소들을 떠올려본다. 내가 읽은 책들이 살아 있는 도시로 바뀐다. 내가 읽은 책들이 나보다 앞서 이미 결론을 내려놓았다. 메리 매카시(Mary McCarthy)가 『베네치아 관찰(Venice Observed)』에서 관광에 대해 한 말이 떠오른다. "어떤 감정이나 감상이 입

에서 나오려고 하겠지만, 그 말이 이미 괴테나 알프레드 드 뮈세가 한 말일 뿐 아니라, 털목도리와 보석 브로치를 단 아내와 함께 작은 광장에 도착한 아이오와 출신 관광객의 입에서도 막 나올 참이라는 사실을 받아들이지 않을 수 없다." 나는 충실하게 오렌지색 클레어 퐁텐 노트를 챙겨왔고 '베네치아, 2007년 6월'이라는 이름표도 붙였다. 그 책들에 나와 있지 않은 것을 노트에 적어 내 책에 쓸 생각이다. 왜냐하면 메리 매카시에게는 좀 미안하지만 나는 베네치아에 대해 다른 이야기를 할 수 있다고 믿는다. 아무도 내가 본 것처럼, 내 주인공이 본 것처럼 베네치아를 보지는 않았다. 우리는 괴테나 아이오와에서 온 모피를 입은 여자와는 다른 세계관을 지녔다.

산 스타에에서 배에서 내렸다. 한 달 동안 같이 지낼 로라와 만나기로 한 시간까지 몇 시간이 남았다. 로라는 토리노에서 아픈 아버지를 돌보다 그날 오후에 오기로 되어 있다. 나는 산타 크로체 성당 주위를 돌아보며 점심을 먹을 만한 곳, 그다음에 커피를 마실 곳, 그다음에 그냥 앉아서 시간을 보낼 곳을 찾는다. 될 수 있으면 너무 덥지 않은 곳으로.

아무 할 일이 없고 갈 데도 없는 자유를 누려보고 싶은데 가방 때문에 지장이 많다. 바퀴가 달려 있긴 하지만 무거운 가방이다. 베네치아에는 다리가 엄청 많은데 베네치아의 다리는 양쪽에 돌계단이 최소 일곱 개씩은 있다. 나는 가방을 들고 다리를 건너는 대신 진짜 베네치아 스타일이라고 들은 대로 그냥 쿵쿵 계단 위로 끌고 올라가고 끌고 내려가기로 한다. 완벽한 해

결책은 아니다. 관광객이 워낙 많아서, 가방으로 사람을 치지 않으려고 애는 쓰지만 발밑을 잘 안 보는 사람도 있다 보니 결국은. 나는 도시와 주민, 방문객들에게 약간의 피해를 입히고 산 스타에 정류장으로 돌아와 산트에우스타초의 계단에 앉아 약속한 시간인 4시를 기다린다. 대운하에서 불어오는 산들바람이 이마의 땀을 말려준다.

◇

나도 별 수 없이 관광객이지만 그래도 나는 괜찮은 종류의 관광객이라고 생각하고 싶다. 기념품이나 특산품을 사러온 게 아니라 도시를 관찰하러 왔으니까. 괜찮은 관광객이니까 도시가 나에게 조금이라도 속을 열어 보이기를 바란다. 깃들고 먹고 마실 곳, 독특하면서도 좋은 장소들을 찾고 싶다. 먹고 마시는 것들이 맛 좋기를 바란다.

나는 실수를 한다. 더 좋은 곳을 노렸지만 결국 관광객용 덫에 걸려 아카데미아 다리 아래에서 점심을 먹는다. '스낵 바'라는 이름이 붙어 있다. 황량한 도르소두로를 헤매다가 결국 두 손 들고 여기에서 아무거나 먹기로 한다. 너무 배가 고파서 뭐든 상관없을 지경이다. 바깥쪽에 붙은 메뉴에 7유로에 피자 마르게리타를 먹을 수 있다고 되어 있다. 피자가 나왔는데 가장자리가 너무 딱딱해서 칼로 자르려면 테이블 전체가 흔들린다. 웨이터들이 미심쩍은 눈으로 나를 본다. 내가 장사를 망치고 있

도시를 걷는 여자들

나?

이 자리에서는 나처럼 쉬고 있는 관광객들이 잘 보인다. 어떤 사람은 다리와 허리 둘레에 카메라 가방을 세 개나 무기처럼 둘러맸다. 관광객들을 '부대'라고 부르는 건 클리셰지만 대부분 클리셰가 그렇듯 맞는 말이다. 관광객들은 조직을 이루고 있고 유니폼을 입었고(똑같은 반바지와 운동화 아니면 '마운트로럴 축구팀 이탈리아 여행'이라고 쓰인 똑같은 야구모자) 일정한 속도로 진군하고 우산을 총검처럼 치켜들며 명령을 내리는 사람이 이들을 지휘한다.

나는 부대에 속해 있지 않다. 나는 낯선 곳에 온 가난한 필경사다. 나를 보호해줄 사람도 없고 나도 다른 이들에게 해를 끼치지 않으려 한다. 하지만 나라고 특별히 다를 건 없다. 나도 이곳에서 내가 취할 수 있는 것을 취하려고 왔고 그러기 위해서 필요한 돈은 기꺼이 치를 생각이다.

가끔 운이 좋을 때도 있다. 산타 마르게리타 광장에 있는 카페 여자 종업원은 퉁명스러운 것 같으면서 다정하다. "텐치오네, 라가치! 운 알트로 마르티니 비안코?(어이! 화이트 마티니 더 줘요?)" 밝은 파란색 유도바지, 빨간 티셔츠에 머리는 위로 틀어 올렸고 힙색에 윈덱스 한 병을 끼웠다. 나한테 감자칩과 스프리츠[+]를 갖다 준다.

나는 내 소설의 배경인 도시 남쪽에 와 있다. 소설 속의 비

[+] 와인을 베이스로 한 베네치아 칵테일.

밀 시나고그는 베네치아 북쪽에 있는 유대인 게토 말고 어딘가 의외의 장소에 위치시키고 싶었다. 아무도 기대하지 않은 곳에. 도르소두로라는 지명이 소리도 마음에 들고 '단단한 등'이라는 뜻도 마음에 들었다. 베네치아에서 발아래에 단단한 땅 비슷한 게 있다고 할 수 있는 부분은 이 지역뿐이다. 대학도 이 지역에 있으니까 캐서린이 여기 사는 게 말이 된다. 나는 광장에서 건물들을 훑어보고 그 중에서 캐서린이 살 집을 고른다.

술기운이 올라온다.

일을 해야 한다. 집중을 해야 한다. 저녁 6시 15분이다. 종소리가 끝이 없이 울린다. 15분에 한 번씩 15분 동안 울린다. 사람들이 의자와 테이블을 옮기고 술을 마시고 신문을 읽는다. 양쪽 뺨에 입을 맞추고 담배 연기를 들이마시고 손짓으로 높이와 크기를 표현하고 지시를 내리고 테이블 아래에서 다리를 떨고 설명을 하고 이해가 가면 "아아!" 하고 소리친다. 이곳의 유행 스타일은 낙낙한 옷과 특이한 장신구인 듯하다. 턱수염을 기른 남자가 보는 신문에서 "틴토레토는 언제"라는 헤드라인이 보이는데 그다음 글자는 안 보인다. 내가 앉은 자리에서는 피자가게 두 개와 '플래닛 어스'라는 이름의 '바이오스토어'가 보인다. 개가 짖고 아기가 울고 라디오 소리가 들린다. 종소리가 또 울린다. 바닥은 내가 생각했던 것처럼 돌포장이 아니고 보도블럭으로 덮여 있다. 가로세로 1피트 곱하기 6인치 크기이고 회색이고 표면이 우둘투둘하고 아래에서 스며 나온 듯한 작은 물웅덩이가 있다. 최근에는 비가 온 적이 없는데 피자가게에 홍수가

난 것처럼 보인다. 나는 이 모든 것을 기록해놓는다.

◇

어느 날 밤에는 로라가 나를 데리고 반코지로로 사람들을 만나러 간다. 리알토 다리 근처 물가에 있는 식당 겸 술집이다. 우리는 늦은 저녁 불빛 아래 야외에서 밝은 오렌지색 스프리츠를 마신다. "저기 저 사람 안토니오 네그리야." 로라의 친구가 말한다. 이곳은 마르크시스트 철학자들이 와서 어울리는 곳이다. 다음 날 밤에는 나 혼자 길을 나서본다. 일 레폴로라는 노천 피자가게로 간다. 직원들이 나를 위해 테이블을 꺼내준다. 혼자 식사를 하는 사람은 나 하나뿐이다. 베네치아가 나오는 헨리 제임스 소설 『비둘기의 날개(The Wing of the Dove)』를 벗 삼아 저녁을 먹는다. 내 왼쪽 테이블에는 사람들이 많이 모여 있는데 영어와 이탈리아어를 섞어서 이야기를 나눈다. 누군가 가까이에 있다는 것만으로 덜 외로운 생각이 들어 나는 그들을 보며 미소 짓는다. 그때 짙게 선탠을 하고 파란색 뿔테 안경을 쓴 남자가 곤돌라에서 내려 레스토랑 파티오로 올라오자 내 뒤쪽 테이블에서 그를 보고 박수를 친다. 피터 웰러였다. "인생은 60부터!"라고 로보캅이 외치더니 테이블 상석에 앉는다.

◇

또 다른 날에는 로라와 같이 비엔날레에 간다. 로라의 친구 리카르도가 프랑스 전시관에서 일하는데 자기 근무가 끝나는 시간인 2시 이전에 오면 공짜로 전시에 들여보내줄 수 있다고 했다. 술이 덜 깼고 날이 더웠지만 어찌어찌 늦지 않게 도착해 소피 칼(Sophie Calle) 전시 「잘 지내세요(Prenez soin de vous)」를 보러 간다.

비디오, 사진, 유리 액자에 든 문서 등의 불협화음이 넷으로 나뉜 공간에 전시되어 있다. 각 전시물마다 다른 여자가 문장의 조각을 가지고 말하고 노래하고 속삭이고 중얼거리고 춤을 추고 뛰고 가지고 노는데 모두 같은 텍스트의 일부분인 듯하다. "직접 말하고 싶지만 그럴 수가 없어서 편지를 씁니다." "당신의 사랑만으로 충분할 거라고 생각했어요⋯⋯." "당신은 '넘버 포'가 되고 싶지 않다고 말했지요⋯⋯ 그러나 당신은 B와 R을 계속해서 만났어요." 전부다 마지막 맺음말 "잘 지내세요"라는 말로 끝난다.

이 텍스트는 칼이 'X'라고만 밝힌 애인이 칼에게 이별을 고하는 이메일이다.(이메일로 헤어지자고 하다니 나쁜 인간!) 화려한 미사여구로, 아니 오만한 말투의 프랑스어로 쓰였고(연인들이 정말 아직도 '당신'이라는 말로 서로를 지칭하나?) 자기는 잘못이 없다고 항변하며 거리를 두는 비겁한 글로 읽힌다. 이 편지를 쓴 사람은 (나중에 알게 되었는데) 작가 그레구아르 부이예(Grégoire

Bouillier)다. 부이예도 자기 소설 『비밀스러운 손님(*The Mystery Guest*)』에 이미 칼을 인물로 등장시킨 적이 있다. 그러니 칼도 자기 작품에 부이예를 써도 된다고 생각했을 듯싶다. 전시에 등장하는 여자들은 메일을 해석한 내용을 차트에 적는 성 연구자, 가수 파이스트, 배우 아리엘 돔바슬, 가부키 인형, 양파를 써는 이탈리아 여배우, 텍스트 분석을 하는 문학 전공 학생, 편지를 부리로 찢고 나서 "잘 지내세요!"라고 우는 앵무새 등이다.

칼은 자신의 삶을 종종 예술의 발판으로 삼았다. 나는 소피 칼을 폴 오스터의 소설 『거대한 괴물』을 통해 처음 알았다. 이 소설에 마리아라는 예술가가 나오는데 칼을 모델로 한 인물이다. 마리아는 하루하루 혹은 한 주 한 주를 색이나 글자에 따라 조직하는 식으로 삶을 주제에 따라 제한한다. 어떤 주에는 '색 다이어트'를 하기로 하고 특정한 색을 띤 음식만 먹고, 어떤 주에는 알파벳을 주제로 삼아 "b나 c나 w로 시작하는 것만 한다."[1] 그 소설을 읽고 소피 칼은 재미있어 하면서 실제로 이 게임을 하기로 한다. 마리아의 색 다이어트를 조금 수정해서 색에 따라 먹고 사진을 찍었고 알파벳의 날도 정했다. 소피 칼의 작품집 『더블 게임(*Double Game*)』의 표지 사진은 칼이 마리아의 'b'의 날을 재현한 모습이다. 1960년대의 금발(blonde) 핀업걸처럼 차려 입고 침대(bed)에 앉아 수줍은 듯 카메라를 보는 칼의 주위에는 여러 동물들이 있고 이런 캡션이 달려 있다. "아름다움(Beauty)과 동물우화(Bestiary), 박쥐(Bat), 밴텀 닭(Bantam), 수퇘지(Boar), 수소(Bull), 벌레(Bug), 오소리(Badger), 당나귀 울음소리

(Bray), 소 울음소리(Bellow), 염소 울음소리(Bleat), 개 짖는 소리 (Bark), 끔찍한 새대가리(Beastly Birdbrain), 비비(BB, 브리짓 바르도 의 별명)의 B."[2]

이 프로젝트는 『복종(De l'obéissance)』이라는 작품집에 들어 갔다. 나는 제목의 미묘한 아이러니가 마음에 들었다. 칼은 허 구 속에서 재현된 자신을 게임으로 만들었을 뿐 아니라 그것에 그대로 복종함으로써 폴 오스터를 놀리고 있다. 우리는 이게 연 극적 행동이며 칼이 자기가 어떤 모습으로 비칠지를 스스로 통 제하고 있음을 안다. 그러나 '복종'이라는 제목에서 칼의 작품 의 역설이 생겨난다. 칼은 자기나 협업자들이 어떤 규칙을 준수 해야만 작품이(그리고 게임이) 시작되는 시나리오를 만들었다. 규 칙이 수립된 다음에, 규칙의 결과인 작업은 칼이 마음대로 통제 할 수 없다.

복종과 불복종이 소피 칼의 예술에서 그리고 삶에서도 중 심 모티프다. 1970년 칼은 낭테르 대학을 다니다 그만두었는데, 칼을 가르친 교수 중 한 명이 오늘날의 현실은 그 현실의 시뮬 라크르라고 말한 철학자 장 보드리야르였다. 2년 전, 파리 서쪽 교외 노동계급이 주로 사는 지역인 낭테르에서, 1968년 5월 혁 명의 기점이 된 사건이 일어났다. 남녀 기숙사의 숙박 규정을 두 고 일어난 논란이 시작점이었다. 보드리야르는 칼을 졸업시키려 고 칼이 수업을 다 듣지 않았는데도 다른 학생의 과제를 칼의 이름으로 제출했다고 한다. 그 뒤에 칼은 7년 동안 세계를 떠돌 아다녔다. 프랑스 남부의 세벤느산맥을 거쳐 크레타섬으로 갔

고 여행사에 가서 가진 돈 전부를 내놓으며 이 돈으로 어디까지 갈 수 있냐고 물었다. 칼은 멕시코로 갔고, 그다음에는 미국, 마침내는 캐나다로 가서 서커스단에서 일했다. 소피 칼이 나중에 인터뷰에서 밝히기를 전부 누군가에게서 달아나거나 아니면 누군가와 함께하기 위해서 한 여행이었다고 했다.

파리로 돌아와 칼은 아버지와 같이 살았다. 아버지는 몽파르나스에 있는 레스토랑 클로제리 데 릴라에서 젊은이들과 어울리기를 좋아했는데 거기에서는 사람들이 하나같이 완벽한 헤어스타일에 너무 큰 소리로 웃었다고 한다. 아버지는 칼을 데려가려고 했으나 칼은 그 사람들과 같이 있으면 성냥팔이 소녀 같은 기분이었다.[3] 일자리도 없고 친구도 없었고 무얼 해야 할지도 몰랐다. 길을 잃은 느낌이었다. 그래서 칼은 사람들을 따라다니기 시작했다. 무언가를 하려고.

◇

젊을 때, 너무나 많은 선택지가 있을 때, 그중에서 무얼 어떻게 선택해야 하나? 어떤 것을 선택하더라도 길을 좁히는 일이다. 누군가가 어디로 갈지, 무얼 할지 말해주면 좋겠다. 내 삶에 대한 책임을 나한테서 가져가줘요. 난 그런 책임을 바라지 않고 뭘 어떻게 해야 할지도 모르겠어요. 날 어딘가에 데려가줘요. 나는 전에 어떤 남자를(소피 칼처럼 그를 X라고 부르자.) 따라 도쿄까지 간 적이 있다. 그저 가지 않는다는 선택을 하지 않으려고.

◇

 소피 칼은 어느 날 어떤 여자를 따라 뤼 프루아드보를 걸어 내려갔다. "여자의 머리모양이 충격을 주었기 때문이었다." 그러다가 남자 둘을 따라갔는데 그들은 뤼 클로델로 가다가 뤼 드 로데옹으로 접어들어 길 한가운데로 걸었다. 그런데 사람들을 따라다니는 일조차도 자기 능력을 넘어서는 무언가를 요구하는 것 같았다. "나는 끈기가 없다." 칼이 일기에 적었다. "누군가를 따라다니기 시작하지만 그러다가 피곤해지거나 흐지부지해버리곤 한다." 2시 25분에 칼은 뤽상부르 공원으로 돌아왔다. "날이 궂고 조금 침울하다. 대신 비둘기나 따라다니기로 했다."[4] 따라다니는 사람이라는 수동적 역할에 쉽게 빠져들지 못하고 있었다. 그러다가 어느 날 전시회 개막 행사에 갔는데, 그날 낮에 따라다니다가 놓친 남자가 그곳에 있었다. 우연이 어떤 계시처럼 느껴졌다. 남자가 다음 날 베네치아로 간다고 하는 말을 엿듣고 남자를 따라 베네치아에 가기로 결심한다. 이번에는 더 적극적인 선택이었다. 게다가 완전히 말도 안 되게 터무니없는 일이라는 점에서 더 재미있는 선택이기도 했다.

 이때 칼은 처음으로 베네치아에 갔는데 이 여행과 프로젝트가 예술가로서 경력의 출발점이 되었다. 그랬기 때문에 칼은 거의 30년 뒤에 이번에는 세계적인 슈퍼스타 예술가로 다시 베네치아 비엔날레에 돌아올 수 있었다. 칼이 이 도시와 이렇게 연결된 것이 마치 운명 같다. '칼(calle)'이라는 이름은 베네치아 말

로 '거리'를 뜻한다.

◇

시제가 현재로 바뀐다. 칼은 1980년 2월 11일 월요일 베네치아에 도착한다.[5] 노트 한 권을 가져왔는데 이 노트에 적은 것이 이 프로젝트의 텍스트가 되었다. 칼은 날마다 있었던 일을 연예부 기자나 사설탐정처럼 세세하게 노트에 적었다. 칼은 남자를 앙리 B.라고 부른다. 앙리 B.가 사진가여서 소피도 베네치아 곳곳에서 그의 사진을 찍기로 한다. 칼은 가방에(이 가방에는 바퀴가 없다.) 금발 가발, 모자 여러 개와 베일, 선글라스, 장갑 등 변장에 필요한 물품을 전부 챙겨왔다. 라이카 카메라와 스퀸타 렌즈도 챙겨왔다. 스퀸타 렌즈는 안에 거울이 들어 있어 카메라를 사람에게 똑바로 향하지 않고 사진을 찍을 수 있는 렌즈다. 칼은 거리의 사람들을 차마 정면으로 찍지는 못한다. 비뚜름하게 찍는 게 편하다.

아, 게다가 사육제 기간이었다. 사순절 금욕 기간이 오기까지 가면을 쓰고 정체를 숨기고 흥청망청 놀고 어울리는 시기다.

◇

여러 세기 동안 베네치아의 도시 권력은 감시 체제를 통해 유지되었고 사람들은 그 사실에 매혹을 느낀다. 도나 레온

(Donna Leon)이라는 소설가는 그 설정을 이용해 성공한 경우다. 현대 베네치아 경찰국장이 등장하는 미스터리 소설 시리즈를 쓴다. 베네치아 10인 위원회[+]는 베네치아 사람들이 이웃을 익명으로 밀고할 수 있게 '사자의 입'이라는 투서함을 설치했다.(당시에는 잘 돌아가는 경찰제도가 없었다.) 사자의 입은 평범한 시민이 정부와 접촉할 수 있는 정식 통로이기도 했다. 베네치아는 왕정이 아니라 공화정이었기 때문에 최대 250명의 상원의원이 의사결정을 했고 의원들은 각각 수행단을 거느리고 있었다. 이렇게 권력이 분산되어 있었기 때문에 정보를 가장 많이 축적하는 사람이 가장 큰 힘을 갖게 되었다. 비밀이 거래되었다. 내 머리를 만져주는 이발사가 스파이일 수도 있었다. 아니면 곤돌라 사공이 스파이일 수도 있고. 공화국이 어떻게 운영되는지에 대한 정보는 의원이 말실수를 하지 않는 한 알 수 없는 비밀이었다. 약제상 등 많은 사람을 접하는 사람이 보통 사람들보다는 정부에서 어떤 일들이 논의되는지 더 잘 알았다. 작가들이 많이 생겨났는데 베네치아에서는 기자에 해당하는 일을 하는 사람을 '노벨리스티', 소설가라고 불렀다. 노벨리스티들은 서로 다른 구역에 대한 정보를 주고받았고 뉴스로 간주되는 이야기들을 유통시켰다.

칼이 베네치아에 와서 호텔에 짐을 내려놓자마자 가장 먼저

[+] 1310년부터 1797년까지 비밀스럽게 활동했던 베네치아 공화국 정치 조직.

간 곳은 '퀘스투라', 즉 경찰 본부였다. 경찰에 호텔 숙박계를 보관한다는 말을 들었기 때문이다. 그러나 경찰서 사무원은 칼의 '친구'가 어느 호텔에 묵는지 알려줄 수 없다고 했다. '원칙에 어긋난다'고. 그는 기차역에 가서 물어보라고 했다. "왜 나는 뻔뻔하게 뇌물을 찔러주어보지 못할까?" 칼은 생각했다.[6] 기차역에 갔더니 퀘스투라에 가보라고 했다. 관료주의는 같은 자리를 빙빙 맴돌게 만든다.

◇

남자를 찾는 일이 쉽지 않았다. 남자가 산 베르나르디노라는 숙소에 묵을 거라고 말한 기억이 어렴풋하게 있었으나 베네치아에는 그런 이름의 호텔이 없었다. 칼은 베네치아에 있는 성인의 이름을 붙인 호텔 전부에 전화를 걸어보았으나 투숙객 중에 앙리 B.라는 사람은 없었다. 2월 15일 금요일 2시에 칼은 등급에 따라 분류된 베네치아의 호텔 전체 명단을 들고 하나씩 전화를 돌리기 시작한다. 바우에르 그룬발드, 치프리아니, 그리티, 카를톤 엑세쿠티베, 에우로파 에 브리타니아, 가브리엘리, 론드라, 루나, 메트로폴레, 모나코 에 그란드 카날, 파르크 오텔, 세레니시마, 스파냐, 스텔라알피나, 산 마우리치오 등등. 나라, 도시, 별자리, 성인, 베네치아 가문의 이름을 딴 호텔이 총 181개였다. 저녁 6시 45분 카사 데 스타파니에 전화를 걸었을 때 마침내 앙리 B.가 외출 중이라는 말을 들었다.

"나는 미궁의 입구에 서 있었다." 소피 칼은 일기에 이렇게 적었다. "이 도시, 이 이야기 안에서 길을 잃을 준비가 되었다. 순종적으로."[7]

'미궁'은 베네치아를 표현하는 강력한 은유 중 하나다. 이제 알 것 같다 싶을 때 손안에서 빠져나가고, 스스로 움직이는 것 같고, 우리를 위협하고 혼란스럽게 하고 스르르 사라지고 도시를 정복하는 데 필요한 지식을 한순간에 모두 앗아가는 도시를 표현할 단어가 필요하다. 테세우스는 미노타우로스를 물리치러, 연인 아리아드네가 다시 돌아올 길을 찾을 수 있도록 준 실을 뒤에 늘어뜨리며 미궁 안으로 들어갔다. 그러나 '미궁(labyrinth)'이란 사실 길을 따라가면 결국에는 중심에 도달할 수 있게 되어 있는 구조다. 미궁은 한 갈래의 길이 구불구불 돌아가게 만든 것이기 때문에 속도를 늦출 뿐 미궁 안에서 길을 잃을 수는 없다. 그렇지만 '미로(maze)'는 혼란을 일으키고 절대 목적지에 도착할 수 없다는 느낌을 주는 갈래길 구조다. 미로에서는 선택을 해야 한다. 이 길인가 저 길인가? 만약 이 길이라면, 저 길은 어떡하고? 미노타우로스가 갇혀 있던 곳은 미궁이 아니라 틀림없이 미로였을 것이다.

그런데 왜 우리는 이런 실수를 반복하나? 왜 이 도시가 우리가 맞서서 혹은 얽혀서 싸워야 할 대상이기를 바랄까?

우리는 선택을 하기를, 길을 잃고 길을 찾는 과정에서 우리가 어떤 역할을 하기를 바란다. 도시에 도전하고, 도시를 해석하고, 도시의 경계 안에서 활약하기를 바란다.

그리고 만약 미노타우로스를 대적해야만 한다면, 다시 탈출할 수 있기를 바란다.

◇

칼은 시간 낭비를 하고 있는 게 아닌가 하는 생각이 들어 초조해진다. "어떤 결과가 있을까, 이 이야기가 결국 어떻게 될까 하는 고민은 그만해야겠다. 나는 이 이야기를 끝까지 추적할 것이다."[8]

◇

나는 베네치아에서 상상의 시나고그를 찾아다니며 죄책감을 느낀다. 시간을 효율적으로 쓰려고 애쓴다. 오전에는 이탈리아어 수업을 듣고, 오후에는 베네치아를 돌아다니고, 저녁에는 숙제를 하고, 밤에는 버지니아 울프를 읽는다. 빡빡한 일정이라 모험을 할 여유가 없고 길을 잃을 시간도 없다.[9]

그러나 베네치아는 동선을 짜서 여행하는 도시가 아니다. 베네치아에서는 필연적으로 길을 잃을 것이고 출발하기도 전에 이미 늦을 것이다. 방향 감각이 특히 뛰어난 사람도 속수무책이다. 베네치아에서 걷다 보면, 딜러가 능수능란하게 카드를 섞을 때처럼 거리가 교묘하게 재배치된다. 한번 들어가보고 싶은 가게나 식당이 보인다면 바로 이용하는 게 좋다. 나중에 다시 그

곳을 찾을 수 있을 가능성은 희박하기 때문이다. 베네치아에는 브리가둔⁺처럼 100년에 한 번만 안개 속에서 나타나는 장소도 있다. 그런가 하면 같은 길에서 도무지 벗어날 수가 없는 날도 있다. 같은 다리를 계속해서 건너고 또 건너게 되고 같은 가게가 지겹도록 자꾸 보이는데 애초에 왜 거기 가고 싶었는지는 기억이 안 나고 제발 좀 다른 가게가 나왔으면 좋겠다는 생각만 든다. 그런 일도 일어난다.

몇 해 전에 베네치아에서 산마르코 광장, 리알토 다리, 아카데미아 다리, 기차역 등으로 가는 길을 가리키는 노란 표지판을 여기저기 붙였다. 그런데 장난기가 동한 베네치아 사람들이 나름의 방법으로 돕는답시고 표시가 없는 모퉁이나 아치형 통로에 "리알토 방향!"이라는 낙서를 해놓았다. 이 표시를 따라갔을 때의 결과는 아무도 책임 못 진다. 사실 엉뚱한 쪽으로 가게 될 가능성이 높다.

이 노란색 표지판들이 실제 미로인 곳을 미궁으로 바꾸었다. 리알토, 산마르코, 아카데미아를 빙빙 돌며 왕복하는 미궁. 같은 길을 걷고 또 걷고 같은 다리를 건너고 또 건너다 보면 시간이 느려진다. 이 길은 사람이 너무 많이 다니는 길이야, 하고 생각한다. 나는 그 길에서 벗어나고 싶다. 불복종하고 싶다.

\+ 100년에 한 번만 모습을 나타낸다는 가공의 스코틀랜드의 도시. 동
 명의 뮤지컬에 나왔다.

◇

어느 날 소설 쓰는 데 도움을 받을까 하고 옛날에 유대인 게토가 있었던 칸나레조에서 누군가를 만나기로 했는데 가는 길에 길을 잃고 만다. 시간은 시시각각 흐르는데 뜨거운 햇빛 아래에서 칼레(calle)에서 칼레로 헤매고만 있다. 저 인터넷카페나 저 과일가게를 5분 전에 봤는지 아니면 닷새 전에 봤는지 기억이 안 난다. 나는 왔던 길을 돌아가지는 않겠다고 버티며 계속 앞으로 나아간다. 뉴욕 같은 격자모양의 도시나 파리 같은 수레바퀴 모양의 도시에서 온 사람은, 계속 가다 보면 잘못된 방향으로 가다가도 옳은 방향으로 들어설 수 있고 결국 목적지에 도착한다고 순진하게 믿기 마련이다. 어쩌면 왔던 길을 다시 가는 따분함을 피하기 위해서 고집을 부렸는지도 모른다. 자존심 때문에 지리적 패배를 시인하지 못하는 것일 수도 있고.

그러다가 어쩐지 좋은 예감이 드는 길고 좁은 길에 접어든다. 그래, 바로 이 길이야, 북북동 방향의 길이니까 이 길로 쭉 가면 다리 옆길이 나올 테고 그러면 거의 도착한 거야…… 하고 생각하면서 몇 분쯤 계속 걸었는데 갑자기 길이 끝나고 물이 나온다. 배나 수영복 없이는 더 앞으로 나갈 도리가 없다.

무슨 의미가 있는 것 같은 느낌이다. 내가 삶의 어떤 방면에서 한 발 앞으로 갈 때마다 다른 방면에서는 시간을 낭비하며 온 길을 되돌아가서 다시 자리를 잡고 또 나아가야 했던 것과 비슷하다. 똑바로 죽 가는 법이 없고 되짚어와야 할 때가 많다.

표지판을 무시하라. 지도는 내팽개치라. 막다른 골목을 맞닥뜨릴 것이다. 하지만 물에 빠질 일은 없으니 걱정하지 마라.

베네치아에 있을 때에는 충실하게 따르기만 하고 싶지는 않으니까.

◇

칼이 남자를 찾아낸 다음에는 남자의 여정이 칼의 여정이 된다. 남자의 베네치아가 칼의 베네치아가 된다. 칼은 그들이(남자는 꽃무늬 숄을 머리에 쓴 부인을 대동하고 있다.) 걷는 모든 길, 그들이 걸음을 멈추고 들여다보는 모든 상점, 그가 찍는 모든 사진을 기록한다. 칼은 남자를 흉내 내어 남자가 사진을 찍은 자리에서 사진을 찍고 남자가 멈춘 자리에서 멈춘다. 남자의 경로를 노트에 기록하면서 칼은 도시 사방에, 남자의 궤적 위에 자기 자신을 새긴다. 남자가 선택이라고 생각하는 것에(실제로 선택이지만) 비밀스러운 칼의 각인이 남는다. "칼레 데 카마이, 칼레 델 키오베레, 캄포 산 로코, 칼레 라르가."[10] 칼은 커플을 쫓아다니다가 놓치고 말자 리도섬에 있는 오래된 유대인 공동묘지로 간다. 칼이 남자에 대해 아는 사실 가운데 하나가 묘지를 좋아한다는 점이다. 틀림없이 그곳으로 갔을 것이라고 칼은 적는다. "나는 그에게 아주 큰 기대를 품는다."[11]

도시의 미궁은 욕망을 부추기도록 만들어졌다. 우리가 원하는 것은 모두 바로 저 앞 모퉁이에서, 단 몇 걸음 앞에서 사라진

다. 처음에는 칼이 앙리 B.에게 그저 우연히 호기심을 느낀 것이었지만 점차 집착이 자라난다. 칼은 자기는 그에게 특별한 감정이 없음을, 지금 느끼는 감정은 내면에서 오는 게 아니라 게임 때문에 생긴 것임을 스스로에게 상기시킨다. 그럼에도 칼은 사랑하는 상대에게 거절당하거나 무시당하고 나서 그 사람을 스토킹하는 애인의 징후를 모조리 보인다. '몰래' 그가 묵는 호텔 앞을 지나가고, 골동품 가게 바깥쪽에서 서서 그가 나오기를 기다린다. 칼과 앙리 B. 사이에는 어쩐지 부녀지간 같은 면이 있어서, 칼이 어쩌면 자기가 그를 사랑하는지도 모르겠다고 생각하게 되자 이 프로젝트는 근친상간적 뉘앙스를 풍기게 된다. 사랑하기 때문에 그를 따라다니는 것 아닌가? 다른 어떤 이유가 있을 수 있나? "오직 사랑만이, 허용될 수 있는 이유라고 느껴진다." 칼은 이렇게 썼다.[12]

◇

어릴 때 나는 친구 집 풀장에서 놀다가 거의 죽을 뻔한 적이 있었다. 친구 집 뒷마당 축축한 풀밭 위에 있는, 둥그런 모양에 염소처리한 물을 넣은 별로 크지 않은 풀이었다. 풀 안에 장난감, 튜브가 잔뜩 있고 고무보트 몇 개가 떠있었다. 나는 개헤엄을 치면서 모래를 넣어 바닥에 가라앉혀놓은 플라스틱 고리를 집어 올리면서 놀았는데, 물 위로 올라가려고 하니 위쪽이 친구들이 탄 고무보트 함대로 전부 막혀 있어 물 밖으로 나올 수가

없었다. 숨이 가빠오는데 탈출구를 찾을 수가 없었다. 가까스로 빠져 나오기는 했지만 그때의 공포감은 잊을 수가 없다.

파리에서 살게 되고 1년 정도 지났을 때에, 친구가 탄 보트 밑에서 벗어날 수가 없었던 그날이 생각났다. 내가 사랑한 남자가 프랑스 남부에 있는 로스쿨에 가려고 나를 떠났고, 그 충격 속에서 심리치료사를 찾게 되었다. 침대에서 나오지 못하는 날이 많았고 바깥세상이 마치 늪처럼 느껴졌고 내가 걷는 한 걸음 한 걸음을 누가 붙들고 늘어지는 것처럼 일상생활이 힘겨웠다. 상담을 하면서 내내 그 남자 이야기만 했지만 전혀 그를 잊는 쪽으로 나아가고 있는 것 같지 않았다. 어느 날 상담사에게 전날 밤에 꾼 꿈 이야기를 했다. 내가 난파를 당해 파도가 높은 바다 위에서 구명대 같은 것을 절박하게 붙들고 있는 꿈이었다.

그게 그 사람이네요. 심리치료사가 말했다. 그러니까 그 사람이 당신한테 의미하는 바가 그렇다는 거예요. 그래서 놓을 수가 없는 거죠. 당신의 구명보트니까. 살기 위해서 죽어라고 매달리는 수밖에.

내가 매달리고 있었던 것 같다. 그렇지만 그 고무보트가 나를 죽이고 있었다.

◇

그리하여 나는 언제라도 떠날 수 있는 사람이 아닌 다른 무언가에 매달리려고 애쓰고 있다. 나는 물 위의 도시에 와서 도

르소두로의 거리를 걸으며 나를 수면 위에 설 수 있게 붙들어 주는 무언가를 찾으려고 한다. 베네치아에서는 종교적 기운이 강하게 느껴지지만, 나는 전에 종교를 가지려고 시도해보았다가 더 나아가지 못했던 일이 있었다. 우리 어머니는 가톨릭, 아버지는 유대교도였지만 두 분 다 종교에서 멀어져 냉담자가 된 분들인데, 양쪽에 걸쳐 있는 나는 어느 쪽에서도 딱 맞는다는 느낌을 받지 못했다. 나는 내 소설 주인공 캐서린에게도 같은 배경을 부여하고 나와 똑같이 어딘가에 속하고 싶은 갈망도 주었다. 캐서린에게 패리시(Parrish)라는 성을 붙여주고 베네치아에 데려다놓은 것도 그래서이다. 베네치아라는 도시는 파로키아(parrocchia)[+]로 나뉘어 있다. 파로키아, 교구(敎區)는 종교를 포함과 배제의 개념에서 통합된 장소의 개념으로 바꿈으로써 중립화하려 한다. 하지만 나는 어떤 면에서는 그럴 수는 없다는 생각이 든다. 우리는 어떤 장소에 속한다는 것만으로 만족하지 못하고 사람에게도 받아들여지고 싶기 때문이다.

나는 필리프 솔레르스(Philippe Sollers)의 조언을 따르러 산타 마리아 델라 살루테 성당으로 간다. 솔레르스는 새로운 장소에 갈 때마다 교회에 가서 초를 봉헌하고 "글을 쓰는 손을 인도해달라."고 기원한다고 했다. 나는 그밖에도 여러 면에서 인도가 필요하긴 하지만 글쓰기에 조금이라도 도움을 받을 수 있다면 나머지는 크게 걱정하지 않아도 될 것 같다.

[+] 파로키아는 '교구'라는 뜻이고 영어로는 패리시(parish)다.

신도석이 있는 데까지 들어가자 면도를 깔끔하게 한 젊은 남자가 나에게 다가와 못마땅한 듯 고개를 흔든다. "트로포 코르토.(너무 짧아요.)" 내 치마를 가리키며 말한다. 나는 민소매 위에 걸칠 카디건을 챙겨왔지만 치마 길이가 문제 되리라고는 생각을 안 했다. 그때 민소매에 반바지 차림의 남자가 우리 옆을 지나쳐가는데 그 사람은 아무 제지도 받지 않는다. 가톨릭교회의 아름다움에 막 빠져들려고 하는 순간 주먹으로 한 대 얻어맞은 기분이다. 우리 어머니도 어렸을 때 수녀님들 때문에 그런 기분이 되었다 했는데. "그냥 초에 불만 붙이고 가면 안 될까요?" 내가 묻는다. 그는 눈살을 찌푸리면서도 허락해준다. 죄인이라도 돈 통에 1유로를 넣기만 하면 초에 불을 붙일 수 있다.

유대교 안식일인 토요일 아침에 나는 시나고그를 찾아간다. 내 소설 속 인물의 조상 중에 세파르디 유대인이 있기 때문에 일부러 스페인 시나고그로 갔다. 세파르디 유대인은 이베리아반도 출신 유대인으로 1516년 베네치아에 유대인 게토가 생겼을 때 베네치아에 머물다가 나중에는 크로아티아로 이주했다. 나는 자유롭게 살기 위해 게토 밖으로 나와 기독교도인 척하면서 집에서 몰래 유대교를 실천한 베네치아의 유대인들 이야기를 쓰고 싶다. 나는 아침 일찍 일어나 도르소두로 방향이다 싶은 길로 걷지만 길을 잃고 예배에 늦는다.

무장한 사람 두 명이 지키고 있다. 한 사람이 영어로 말한다. 나에게 가방 안을 보여달라고 하더니 카메라와 휴대전화는 갖고 들어갈 수 없다고 말한다. "여기는 정통 예배당입니다, 시

뇨리나." 알다시피 안식일에는 불을 피워도 안 되고 그 어떤 일도 해서는 안 된다. 전자 장비를 사용하는 것은 불을 피우는 것과 동급으로 간주되므로, 잠재적으로 불을 피울 수 있는 물건을 소지하는 것조차 금지된다. 나는 합리적으로 설득해보려고 하고("전원을 꺼놓으면 규범을 위반하는 게 아니잖아요!"), 다음에는 눈물로 호소하고("엄청 먼 곳에서 길까지 잃어가면서 여기까지 왔는데……") 그다음에는 신을 들먹여본다. "하지만 안식일이잖아요! 안식일 예배를 꼭 드리고 싶어요!"

남자는 꿈쩍도 하지 않지만 대신 한 가지 타협책을 제시한다. "이렇게 합시다. 물건을 맡길 곳을 찾으면 들여보내줄게요. 아니면 오늘 밤 하브다라[+] 때 다시 와요. 그런데 이건 알고 가야 할 것 같은데." (내 느낌에 좀 잘난 척하는 태도로) 그가 말했다. "안식일이라 근처 가게가 거의 다 닫았어요." 이 먼 길을 돌아갔다가 다시 올 생각은 없었기 때문에 그의 도전을 받아들이기로 한다. 길모퉁이를 돌아 기차역 쪽에서 문을 연 골동품상을 아까 봤기 때문에 다시 그쪽으로 간다. 운이 좋다. 점잖은 가게 주인이 프랑스어를 조금 해서 왜 내가 디지털 카메라와 휴대전화를 자기에게 내미는지 알아듣는다.

나는 시나고그로 돌아와 자랑스럽게 가방을 열어 보이는데 지갑 아래에 아이팟이 삐죽 나온 게 보인다. 다행히 그는 보지 못했거나 아니면 못 본 척하고 나를 들여보내준다.

[+] 안식일 끝에 하는 종교 의식.

유대인 집단 거주 지역을 가리키는 '게토'라는 단어는 베네치아에서 처음 생겨났다. 유대인 거주지가 베네치아 칸나레조에 있는 옛 주철 공장터에 생겼는데, '게토(ghèto)'가 주물 공장을 뜻하는 단어다.

그런데 지금 나는 특정 종교를 가진 사람들의 게토 안으로 들어가려고 애쓰고 있다. 왜 나는 이렇듯 다른 사람의 규칙에 얽매이기를 갈망하는 걸까?

◇

소피 칼은 골목길에 쭈그리고 앉아 자기가 쫓아다니던 남자와 아내가 골동품 가게에서 나오기를 한 시간째 기다리고 있다. 누가 봐도 스토커 같은 행동이고 스스로가 바보스럽게 느껴진다. 몸이 얼 정도로 춥다. 칼은 그가 자신을 시험해보고 있다고 생각한다. "아무리 기다려봐야 나는 안 나간다."는 것을 보여주기 위해서 "터무니없이" 오래 가게 안에 머물러 있는 것이라고.[13]

칼은 대체 무얼 하는 걸까? 이런 것도 플라뇌즈가 하는 일인가? 플라뇌즈란 가면 안 되게 되어 있는 곳에 가겠다는 확고한 의지가 있는 해방된 여성이라면, 플라뇌즈가 다른 사람을 따라다닌다는 것은 어떤 의미인가? 에드거 앨런 포의 단편 「군

중 속의 사람」(1840)이 떠오른다. 이 단편은 익명의 어떤 남자, 군중 속의 한 사람일 뿐이지만 특별한 종류의 남자, 세상이 지나가는 것을 구경하는 남자에 대한 이야기다. 다시 말해 고전적인 플라뇌르가 나온다. 포 소설의 남자는 이상한 타입의 남자에게 흥미가 동해서 그 남자를 따라 도시 전역을 헤매 다니지만 남자를 놓치고 만다. 플라뇌르는 추적하는 남자이거나 혹은 추적을 당하는 남자, 도시에서 선택을 하는 사람이거나 혹은 무어라고 이름 붙일 수 없는 것—그저 어떤 얼굴—을 추구하기 위해 아무 선택을 하지 않기로 선택한 사람이라고 말할 수 있다.

칼은 지름길을 택하지 않는다. 노란 표지판을 따라가지 않는다. 자기가 추적하는 남자가 그렇게 하지 않는 한은. 그러나 도시에서 칼의 움직임이 수동적이라고는 할 수 없다. 칼은 그것을 예술이 아니라 놀이로 생각했다. 그래서 사진을 별로 많이 찍지 않았다. 나중에 다시 돌아가서 빠진 장면들을 채워넣어야 했다. 그 사진에 담긴 우리가 앙리 B.라고 생각하는 사람, 그러니까 소피 칼이 낸 책에 등장하는 남자는 사실은 그가 아니다. 칼은 추종자였다가 추적자, 예술가, 사진가가 되었다. 칼은 그 프로젝트에 「베네치아의 추적(*Suite Vénitienne*)」이라는 제목을 붙였는데, suite라는 단어가 뜻하는 의미 전부를 내포한 제목이다. suite는 라틴어 secutus에서 온 말인데 이 단어는 동사 sequor의 과거분사이고, sequor는 프랑스어에서 suivre가 되었다. '따라가다'라는 뜻이다. 프랑스어에서 La suite는 다음 것, 따라오는 것, 후속작이라는 의미다. 연속되는 사건이나 움직임

같은 것을 말한다. 클래식 음악에도 suite(모음곡)가 있다. 호텔 방도 돈이 있으면 여러 가지가 갖춰진 스위트룸으로 얻을 수 있다.[14]

칼은 그 골동품 가게 위쪽에서 "당신의 집을 보여주세요. 그러면 당신이 어떤 사람인지 보여줄게요."라고 적힌 간판을 본다.[15] 앙드레 브르통의 말을 인용한 것으로 보인다. 브르통은 소설 『나자』(1928) 첫머리에서 "누구를 따르는지 말해주면 당신이 누구인지 말해주겠다."라고 말한다. 이어지는 내용에서 그가 러시아인 같은 이국적인 아름다움을 지니고 있어 '나자'라고 이름붙인 정신이 불안정한 젊은 여성 예술가를 스토킹하고 유혹하고 버린다. 브르통은 또 상대가 달아나면 사랑이 더 커지고 도시 지형이 사랑에 결을 부여하는 것으로 그리는 등 다른 사람을 따라다니는 일을 불온한 행위로 만들기도 한다. 문학에는 스토킹하는 남자와 스토킹을 당하는 여자가 많다. 소피 칼 같은 예술가가 비로소 그것을 뒤집어놓았다.[16]

소피 칼은 거리에서 사람들을 따라다닌 최초의 예술가가 아니고 물론 그 분야에서 유일하지도 않다. 비토 아콘치(Vito Acconci)가 1969년 뉴욕에서 사람들이 각자 개인 공간으로 들어갈 때까지 몇 시간이고 따라다니는 비슷한 작업을 했다. 아콘치는 카메라를 들고 거리를 걷다가 자기가 눈을 깜박일 때마다 사진을 찍었다. 아콘치는 이것이 집 밖에 나오고 돌아다니고 자기 안에서 나와 무언가 더 큰 것으로 들어가는 한 방법이라고 설명했다. 이런 작품들은 공공 공간에 존재할 때의 공공성 혹

은 취약성을 의식하게 하고, 또 추적하는 대상과 직면하는 사태를 (그리고 그 일에 내포된 침범, 위험, 성적인 만남 등을) 피하려 하면서 생기는 격앙된 분위기도 느끼게 한다.

하지만 남자가 따라다니느냐 아니면 여자가 따라다니느냐에 따라 추적은 달라진다. 전혀 다른 뉘앙스들이 내포된다. 남자를 따라가는 여자는 전복적이다. 그렇지 않나? 그렇지만 여자를 따라가는 남자는 욕망에 의해 움직인다. 「베네치아의 추적」에는 소피 칼을 따라다니는 남자들도 나온다. 말을 거는 남자도 있고 그냥 따라오는 남자도 있다. 위협적인 남자도 있고 그렇지 않은 남자도 있다. 칼은 대체로 관심 받는 것을 즐긴다.(허영심이나 눈에 띄고 보여지고 싶은 욕구에서 자유로운 사람은 없다. 칼은 이렇게 썼다. "오늘, 생전 처음으로 누군가가 나를 예쁜 금발머리 아가씨라고 불렀다.")[17] 그리고 소피 칼도 지적했듯이 아콘치의 작업은 감정이나 정서의 영역 밖이다. 아콘치의 작업이 공공장소에서의 행위 자체에 관한 것이었다면 칼의 작업은 프라이버시와 내면성이라는 주제를 다룬다. 칼은 앙리 B.가 어디로 가고 무엇을 하는지를 기록할 뿐 아니라 그를 따라다니는 행동이 자신에게 일으키는 반응도 기록한다.

앙리 B. 부부가 마침내 골동품 가게에서 나와 바포레토 정류장으로 가자 칼은 부부를 쫓아가 정류장 옆 가게 진열창을 보는 척하다가 배가 막 출발하려는 순간 배에 올라탄다. 부부는 선실 안에 앉아 있고 칼은 바깥쪽에 서 있다. 칼은 그가 자기와 같은 물에, 같은 도시에 둘러싸여 있다는 걸 의식한다.

그의 베네치아는 그녀의 베네치아다.

나를 어딘가로 데려가줘.

네가 가는 곳에 나는 갈 것이고 네가 머무는 곳에 나는 머무를 거야. 너의 사람이 내 사람이 되고 너의 신이 나의 신이 될 거야.

개종자의 교리다.

◇

우리 문화에서는 따라다니는 것의 가치가 낮게 평가된다. 따르는 사람한테는 무언가 의심스러운 면이 있다. 나약함, 어쩌면 변태성을 뜻하는 것도 같다. 그래서 이끄는 사람이 되어야 한다고 부추김을 받는다. 주도권을 쥐고 스스로 길을 만들어내라고. 그러나 복종에는 전복적인 면이 있다. 칼의 작업에서도 드러난다. 일련의 제한 조건 안에서 우연의 기회를 만든다. 게다가 칼에게 통제권이 있다. 다른 사람에게 의존하고는 있으나 결정을 내리는 것은 자기 자신이다. 그는 그저 미궁에서 '길을 잃은' 느낌을 받지 않게 해주는 역할을 할 뿐이다. 칼이 앙리 B.를 시야에서 놓치지 않는 한, 칼은 정확히 자기가 있어야 할 곳에 있는 것이 된다.

10년 뒤에는 이때와 사정이 다르다. 칼은 표면상 대등한 관계에 있는 어떤 남자와 같이 여행을 간다. 소피 칼이 1992년 전 남편 그레그 셰퍼드와 같이 만든 영화 「간밤에 섹스 안 함(No

Sex Last Night)」은 두 사람의 관계가 파경에 이르는 과정을 들려주는 것일 수도 있고 아닐 수도 있다. 이 영화에서 얼마만큼이 설정이고 얼마만큼이 자연스럽게 일어난 일인지는 분명하지가 않다. 영화의 기본 전제는 두 사람이 같이 차를 타고 크로스컨트리 여행을 하는 과정을 영화로 만들기로 했다는 것이다. 그러나 칼이 뉴욕에 가보니 그레그는 아무 준비도 안 해놓았다. 자동차 정비도 받지 않았고 운전면허증은 분실했고 카메라도 마련해놓지 않았고 칼을 공항으로 픽업하러 오는 것도 깜박했다. "이제는 그가 여행을 원하지 않는다는 걸 알겠다." 칼이 보이스오버로 말한다. "어쨌거나 여행을 가기 위해 나 스스로 준비를 다 했다. 재앙이 된다고 할지라도 갈 것이다."

두 사람은 차 안에 있을 때에만 비디오 녹화를 해서, 차에서 내린 다음에 간 호텔, 식당, 두 사람의 모습 등은 스틸 사진으로만 볼 수 있다. 칼은 그레그에게는 영어로 말하고 보이스오버에서는 프랑스어를 써서, 마치 고백적 서사를 들려주는 리얼리티 쇼의 원형처럼 보이기도 한다. 다른 점은 두 사람이 같이 찍힌 사진에 보이스오버를 넣어 두 사람이 각각 무슨 생각을 하고 있으며 서로에게 말하지 않는 것은 무엇인지 알려준다는 것이다. "내가 여기 왜 왔지?" 그레그는 자문한다. "저 사람이 카메라에 대고 프랑스어로 말하는 것에 짜증이 난다. 무슨 생각을 하는지 무슨 말을 하고 싶은 건지 그냥 말하라고." 칼의 프랑스어는 그레그가 갈 수 없는 장소다. 칼의 머릿속도 마찬가지다. 두 사람은 매일 호텔에서 묵고, 아침마다 칼은 방의 모습을 사진으로

찍고, 보이스오버로 이런 말을 덧붙인다. "간밤에 섹스 안 함."

그레그는 보이스오버로, 보스턴에서 소피 칼의 전시회를 보고 나서 소피에게 관심이 갔다고 말한다. 소피 칼의 예술과 인간관계에 대한 독특한 접근에 깊은 인상을 받았고 언젠가는 그녀를 찾아서 쫓아다니겠다고 결심했다고 한다. 그런데 그레그가 소피를 찾기 전에 어느 날 소피가 뉴욕 거리에서 그에게 다가왔다. "그녀가 먼저 나를 찾아냈다." 그럼에도 이제는 소피의 게임이 자기를 소외시키는 것 같고 소피를 믿을 수가 없다. 그레그는 소피가 계속 그에게 불리한 증거를 찾으려고 "들쑤시고" "프라이버시를 침해한다"고 비난한다. "그게 당신 전문이라는 걸 나도 알고 당신도 알지." 고물차로 크로스컨트리 여행을 하는 두 사람은 압력솥 안에 갇힌 듯한 꼴이다. 차는 계속 망가지고 돈은 점점 많이 들고 시간도 점점 길어진다. 안 그래도 위태한 관계의 끈이 끊어질 정도로 닳아간다. 두 사람 다 그레그에게 문제가 있다는 걸 안다. 그레그는 철이 없고 이도 저도 아닌 어정쩡한 태도로 일관한다. 신경증적이고 삶을 고통스럽게 느끼며 주변 사람에게도 고통을 주는 전형적인 남성 예술가다. 게다가 소피는 그의 모든 면을 비꼼으로써 그레그의 불안 상태를 가중한다. 그레그는 소피가 "비판적"이라고 느끼고 소피가 입을 열 때마다 겁을 먹고 위축된다. 두 사람 다 빨리 목적지에 도착하기만을 바란다.

그레그는 여행 내내 주기적으로 다른 여자들에게 전화를 걸고 자동차 수리비를 소피한테 받는다. 어떤 장면에서 그레그가

소피에게 "당신 괜찮아?"라고 묻는데 소피는 거의 10초 동안, 아무 말 없이 눈도 깜박이지 않고 고개를 끄덕이고 차창 밖에는 비가 내리고 라디오에서는 누군가가 하모니카 연주를 하는 소리가 나온다. 연기를 하고 있는 것이 아니다.

당신이 존경하는 누군가가 손등과 팔에 난 털을 물어뜯는 남자 때문에 가슴 아파하는 모습을 보기란 무척 괴로운 일이다.

◇

이 이야기는 칼이 어떻게 해서 정신분석을 받게 되었느냐 하는 이야기다. 칼이 서른 살 때 아버지가 입에서 좋지 않은 냄새가 난다며 병원에 가보라고 했다. 아버지가 병원 예약을 했는데 가보니 정신과였다. 칼이 의사에게 무언가 착오가 있나 보고, 아버지가 입 냄새 때문에 병원에 가보라고 했다고 하자 의사가 이렇게 말했다. "당신은 뭐든 아버지가 하라는 대로 다 하나요?" 그때 칼은 그 의사에게 진료를 받기로 결심했다. 그것은 아버지의 지시를 따르는 것이자 동시에 따르지 않는 것이기도 했다.

앙리 B. 프로젝트는 줄다리기였다. 때로 칼은 손을 놓는다. 때로는 꽉 붙든다. 그렇게 해서 어떤 지식을 얻는 것도 아니고, 정보를 모으는 것도 아니다. 앙리 B.의 일상에 대한 지식과 정보 말고는. 칼은 탐정 노릇을 하지만 어떤 범죄가 있었던 것도 아니고 사실 조사를 해야 할 이유도 없다. 칼은 몇 년 뒤에 이

아이디어를 다시 꺼내어 만지작거린다. 파리에서 칼은 사설탐정을 고용해 자기를 추적하게 하고, 자기는 몰래 그 탐정을 쫓아다닌다.

그때에는 칼의 추적 솜씨가 더 나아졌을 것이다. 적어도 우리는 그랬으리라고 생각하지만, 사실 칼이 자기를 미행한다는 사실을 탐정이 알아차렸는지 아닌지는 알 수 없다. 어쨌든 앙리 B.는 알아차렸다. 골동품 상점 밖에서 몇 시간이고 기다렸던 다음 날, 칼이 S. S. 조반니 에 파올로 병원에 따라 들어오자 앙리 B.가 그녀를 알아봤다. 앙리 B.는 눈을 보고 같은 사람인 줄 알았다고 말했다. 변장을 더 꼼꼼히 했어야 했다.[18]

앙리가 말을 걸기 직전에 칼은 기쁨, 긴장, 승리감에 취해 아찔해하고 있었다. "내가 그를 길에서 벗어나게 만들었다. 그가 관심을 보인다."

칼이 「주소록(The Address Book)」이라는 다른 프로젝트에서 '타겟'으로 삼았던 다른 남자가 떠오른다. 1983년에 파리 길바닥에 떨어진 주소록을 발견한 칼은(내가 베네치아 프로젝트를 시작했을 무렵에 살던 집 근처인 뤼 데 마르티르였다.) 그 주소록에 있는 사람 전부에게 전화를 걸어 주소록 주인이 어떤 사람인지 파악하는 작업을 했다. 그때 나눈 대화를 바탕으로 짧은 글을 써서 《리베라시옹》에 실었다. 문제의 남자는 불쾌해했고 프라이버시를 침해했다며 칼을 고소하려 했다. 또 《리베라시옹》에 칼의 누드 사진을 게재하라고 압력을 넣기도 했다. 그때만은 자기가 좀 지나쳤다고, 칼은 인정한다.[19] 칼은 앙리 B. 때와 마찬가지로 사

랑에 빠져서 그런 것이라고 주장했다.

어떤 사람은 추적을 당하는 것을 좋아하지 않는다.

너무 많은 책임을 지게 되기 때문인 걸까?

◇

칼은 앙리 B.와 다른 기차를 타고, 볼로냐를 경유해서 앙리 B.보다 5분 일찍 파리에 도착한다. 칼은 부부가 기차에서 내려짐 때문에 낑낑거리면서 매우 느린 속도로 이동하는 것을 본다. 언젠가는 가방에 바퀴가 달리고 그렇게 힘들어하지 않아도 될 날이 올 것이다. 그렇지만 또 언젠가는 다들 이지젯[+]을 타고 여행을 할 테고 낭만도 사라질 것이다.

지금 앙리 B.가 어디에 있을지 궁금하다. 그가 칼을 생각할까? 칼의 책을 갖고 있을까? 그 뒤에 베네치아에 다시 간 적이 있을까? 그의 도시가 이제 달라졌다고 느꼈을까? 그도 누군가 따라다닐 사람을 찾았을까?

[+] 유럽 전역을 운항하는 영국 저가항공.

도쿄
—
안에서

CDG〉NAR 두 시간 버스를 타고 ANA 호텔로,
지하 주차장에서 내려서 엘리베이터를 타고 위로, 위
로, 위로

사람들이 공중에 살기 시작하면서 여러 평범한 생활 방식이 사라진다.

— 메이브 브레넌, 《뉴요커》

———————

2007년 11월, 당시의 남자 친구가(소피 칼을 흉내 내어 그를 X라고 부르겠다.) 일하던 은행에서 그를 1월부터 도쿄 지사로 발령했다. 이런 대화가 오갔다.

— 안 돼.

— ······

— 회사 그만둬. 다른 데 취직하면 되잖아. 안 그래도 은행 일 싫어했잖아.

— ······

— 도쿄로 이사할 수는 없잖아. 다짜고짜 도쿄로 가라니 말이 돼?

— ……

— 얼마나 오랫동안 있어야 한대?

— 안 정해졌어.

— 안 돼. 안 돼.

내가 안 된다고 하는 이유는 여러 가지였다. 무엇보다도 나는 파리를 떠나고 싶지 않았다. 파리로 오려고, 여기에서 살려고 정말 온갖 애를 썼고 해마다 비자를 갱신하고 먹고 살기 위해서 일자리를 구하고 가르치는 일과 공부와 글쓰기를 병행하느라 분투했다. 그리고 그해에 당장 눈앞에 닥친 과제가 있었다. 5월에 뉴욕에서 학위 자격을 얻기 위한 구두시험을 치러야 해서 준비를 해야 했다. 리딩 리스트에 있는 책 일흔 권을 읽고 정리해야 한다는 뜻이었다. 따라서 나에게는 안정감과 지속성 있는 환경과 참고 도서관이 필요했다. 내가 책 일흔 권을 낑낑대며 끌고 비행기에 올라타는 장면이 머릿속에 떠올랐다.

그런 한편, 도쿄라니! 나는 아시아에 가본 적이 한 번도 없었다. 이번이 아니면 언제 또 기회가 있을지 몰랐다. 언젠가는 아시아에 가게 될 거라고 항상 상상만 했었다. 앞날에 언젠가, 중년이 되어 애들은 멀리 대학에 가 있을 때 남편과 같이 가게 되지 않을까 막연하게만 생각했다. 어쩌면 놓치면 안 되는 기회일지 몰랐다. 일본에 오고 가는 비용은 남자 친구 회사에서 대 준다고 했다. 또 남자 친구가 가능한 한 빨리 파리로 돌아올 수 있도록 일자리를 알아보겠다고 약속했다. 그 일이 성사되기 전까지 일본 생활을 즐기다가 집으로 돌아오면 된다고.

그래서 나는 좋다고 했다.

◇

소문에 따르면 파리 생탄 병원에는 파리에 크게 실망해 긴장증을 일으킨 일본인 관광객들을 수용하는 정신병동이 있다고 한다. 크루아상과 마카롱과 샤넬 넘버 파이브 향기를 기대하고 왔는데 실제로 마주한 파리가 너무 더럽고 시끄럽고 거칠어 충격을 받았기 때문이란다. 이런 증상을 '파리 증후군'이라고 부르는데, 스탕달이 피렌체 여행을 하며 묘사한 것과 비슷한 신체 증상이 나타난다. "산타 크로체에서 나오는데 심계항진이 일어났다. 베를린에서는 그런 것을 '신경증'이라고 부른다. 몸에 기운이 하나도 없었고 주저앉을까 봐 두려워하며 걸었다."[1]

하지만 도쿄에는 도쿄의 끔찍함에 정신줄을 놓은 파리 사람들을 수용하는 정신병원은 없다. 도쿄에 도착한 첫 번째 주에 이미 우리가 사는 곳이 도쿄의 쓰레기 지역이라는 확신이 들었다. 회사에서 롯폰기[+]에 거처를 마련해주었는데, 입체교차로와 터널이 어지러이 얽혀 있고 중심로인 4차선 고속도로를 건너려면 육교 위로 올라가야 하는 가이진(外人, 외국인) 게토였다. 건물은 하나같이 욕실 타일로 덮여 있고 2차 대전 직후 서둘러 지은 뒤로 한 번도 외벽 청소를 안 한 것처럼 구질구질했다. 고

[+] 도쿄도 미나토구에 있는 지역으로 부촌이자 번화가이다.

통스러웠다. 우리가 사는 건물은 '아크 힐스'라는, 돈 많은 모리 코퍼레이션 소유의 번드르르한 복합건물이었다. 롯폰기나 인근 거의 모든 것이 다 모리 코퍼레이션 소유인 듯했다. 가까이에 에 펠탑을 모방한 오렌지색, 흰색 탑이 있는데 유전에 있는 채유탑 처럼 보였다.

시내 구경을 시도해보았는데 대부분 지역이 롯폰기와 비슷 해 보였다. 도시 전체를 지배하는 미학이 순수한 기능주의였다. 내가 뭘 기대했는지 모르기 때문에 왜 실망했는지 집어 말하기 는 어렵다. 어쨌든 무언가 다른 것을 기대했던 것 같다. 무언가 덜 산업적인 것. 잠깐 동안이라도 여기가 집이라고 느낄 수 있는 도시. 내가 늘 그렇게 하듯이 걸어서 탐사할 수 있는 도시.

그렇지만 도쿄는 걸을 수 있는 도시가 아니다. 너무 크다. 동 네에서만 돌아다니려고 해도 모든 게 너무 크다. 우리는 주도로 두 개가 Y자 모양으로 교차하는 지역에 살았는데(Y는 엔화, 돈, 부를 상징한다.) 도로 하나는 시부야로 이어지고 다른 하나는 황 궁으로 가는 도로다. 내가 탐험해보고 싶은 곳들, 그러니까 신 주쿠, 하라주쿠, 나카메구로, 오모테산도, 아사쿠사 등은 우리 가 사는 곳에서 저 멀리에 있는데다가 이곳들도 서로서로 멀리 떨어져 있고 걸어갈 수 없는 고속도로로 연결되어 있다. 유일하 게 걸어서 갈 수 있는 곳이 아자부였는데, 아자부는 대사관이 밀집되어 있는 상류층 동네고 그걸로 끝이었다. 2주가 지나자 비명을 지르고 싶은 심정이었다. 그러나 그러지는 않았다.

힘을 내. 포기하지 마. 마음을 열고 봐.

우리는 장기 투숙객용 비즈니스호텔에서 생활했다. 도쿄에서는 이런 곳을 아파트-호텔이라고 부른다. 호텔 16층에서 지냈는데 창밖으로는 맨해튼 중심가 같은 풍경이 보였다. 날마다 5시가 되면 어딘가에 설치된 스피커에서 동요 같은 가락의 노래가 흘러나와 저 아래쪽 협곡에서부터 우리 방 창문까지 올라왔다. 저녁에는 건물 창문이 따뜻한 오렌지색으로 물들었고 밤에는 수도 없이 많은 불빛이 반짝였다. 아침에는 헬리콥터가 모기처럼 하늘에 떠다녔다.

모든 것이 자동화되어 있었다. 발코니에 있는 화분도 스스로 물을 줬다. 주방에 있다가 목욕을 하고 싶어지면, 주방 벽에 있는 버튼을 누르면 된다. 그러면 욕조에서 물이 나오기 시작하고 욕조가 다 차면 수도꼭지가 저절로 잠긴다. 욕조에 누워 있는 동안에 물이 식으면 다시 데울 수도 있다. 비데를 일본에서는 '샤워 토일렛'이라고 하는데 변좌 데우기, 엉덩이 세척, 음악 연주, 자동 물 내리기 등등 다양한 기능이 있다. 우리 화장실에 있던 것은 가까이 다가가면 저절로 뚜껑이 열리는데, 이론적으로는 좋은 생각인 것 같지만 실제로는 꼭 그렇지도 않았다. 욕실 찬장에서 수건만 꺼내갈 생각으로 다가가도 변기가 기대감에 들떠 삑 소리를 내며 웅 진동했다. 잠자던 개를 깨운 기분이었다. 그래서 나는 계속 기계를 꺼놓았다. 내가 커버가 자동으로 열리는 기능을 꺼놓으면 X가 다시 켜고 그런 일이 계속 반복되었다. 일본 주재 은행원의 삶: 좋은 것들도 있긴 한데 꼭 필요하지는 않은 것들이고, 좋았으면 하고 바라는 것들은 좋지 않았다.

도쿄에 도착하고 일주일 뒤에 세계 금융 시장이 붕괴했다. X가 일하는 은행에 있는 공격적 투자자 한 사람은 가진 돈을 전부 잃었다. 하루하루가 위기였다. X가 파리에서 다른 일자리를 구하기가 불가능해졌다.

우리는 도쿄에서 오도 가도 못하는 신세가 되었다.

◇

사실 오도 가도 못한 것은 아니다. 나는 계획했던 대로 파리와 도쿄 사이를 왔다 갔다 했다. 그러나 파리에 가도 그가 없었기 때문에 파리가 내가 사는 곳이 아니라 임시 거주지 같은 기분이 들었다. 파리에 가면 도쿄에 가고 싶었고 도쿄에 가면 파리에 가고 싶었다. 전에는 삶이 뉴욕과 파리 사이에 걸쳐 있었는데, 이제는 삶이 세 대륙으로 나뉘었고 나는 그중 어디에 있어도 행복하지 않았다.

◇

나는 일기를 썼다.

2008년 1월 22일

주식 시장이 폭락한 다음 날. 스타벅스에서 양복 입은 사람들의 얼굴을 둘러보았다. 커피를 마시러 나와서도 랩톱을 들여다보

고 있었다. 하지만 어제 같은 대참사의 기색은 없다. 내가 잘 몰라서 못 보는 것일까?

미국은 어제(미국 시간으로는 오늘) 마틴 루터 킹 데이라 주식 시장이 문을 안 열었기 때문에 아직 대양 너머에는 여파가 미치지 않았다. 내일이 되면 사태가 어느 정도인지 더 확실히 알게 될 것이다. 미국 신용 버블이 이 사태의 원인이니—그쪽에서는 어떻게 될까?

◇

언니에게 이메일을 보냈다.

2008년 1월 23일

일본어를 할 줄 몰라서 날마다 좌절해. 몇 마디는 배웠고 숫자 세는 법도 깨쳤지만. 어학 수업에 등록할까 해. 파리가 너무 그리워—여기는 너무 못생겼어. 식구들도 그리워. 며칠 전에 엄마 아빠랑 통화했는데 목소리 들으니까 너무 좋더라. 도쿄에 비하면 파리는 뉴욕 옆 동네 같아. 지금은 너무 멀리 있는 느낌이야. 하지만 평생 한 번 올까 말까한 기회고 어쩌면 평생 안 올 수도 있는 기회니까, 여기서 얻을 수 있는 것은 최대한 얻고 지낼 수 있을 때까지 지내보려고. 그리고 생각해봐—만약 내가 여기에서 비행기를 타고 뉴욕으로 간다면 세계를 한 바퀴 돈 셈이 되는 거야.

◇

나는 《파이낸셜 타임스》 기사를 오려 다다이스트들처럼 시를 만들었다.[2]

시장을 거의 끝으로 이끌었다. 반등
일본 아시아 삭감 없이, 놀라움
불황 낙관주의 구매 아니 빼냈다
경제-이윤 투자자 대두했다 수치
이미 더 이상 도쿄

◇

뼛속 깊이 거리를 느꼈다. 시베리아 위를 날아 지나온 그 시간들. 출발 지점에서 정말 멀리까지 왔다. 지구를 반대 방향으로 돈 것도 문제였다. 뉴욕에서 도쿄로 왔어야 했다. 캘리포니아에서 한 번 멈췄어도 괜찮았을 것이다. NY〉LAX〉도쿄.

겨울 빛 속에서는 뭐든 우중충하다. 하늘이 짙은 색 수건과 같이 빤 흰 수건처럼 거무죽죽하다.

롯폰기 거리에는 패딩 재킷을 입은 사람들, 위스키와 맥주 광고, '브로니 위즈'라는 회사가 보인다. "아파트 렌트를 원하시면 브로니 위즈에 연락하세요." '헬로 스토리지'라는 회사. '버드맨'이라는 상점. 혐오스러운 분홍색과 흰색 스트라이프 차양

이 있는 '아몬드'라는 카페. 이 모든 것 위를 고속도로가 지붕처럼 덮고 있다. 멋지고 화려한 가로등이 있고 삭막한 도시에서 분투하는 나무들도 있다. 나도 답례로 아름다운 부분을 찾아내보려고 분투한다. 내가 찍은 사진을 보면 내가 얼마나 노력했는지 알 수 있다. 세부적인 부분에 줌인을 해서 사진을 찍었다—신이 그런 곳에 깃들어있다고 하지 않나? 나는 도시에 사는 작은 신토(神道)⁺ 신들을 놀래려고 했다.

◇

일기에 썼다.

2008년 2월 13일
나는 여기 있고 싶지 않다. 이건 잘못됐다.

◇

아크 힐스는 "일, 오락, 휴식 등 도시 생활의 모든 요소를 충족시키는 다목적 도시 복합 공간"이라고 광고한다. 사실이다. 사람이 필요로 할 만한 것은 전부 있다. 슈퍼마켓, 전문 식료품점(자몽과 멜론을 마치 보석처럼 새틴을 깐 상자 안에 넣어 한 개에

+ 일본의 민속 신앙 체계.

100달러씩에 판다. 보석치고는 싸지만 과일치고는 엄청 비싸다.), 약국, 내과, 치과, 은행 몇 개, 헬리콥터 착륙장, 연주회장이 있다. '에인질 풋'이라는 이름의 이발소가 있는데 모든 종류의 제모 서비스를 제공한다고 광고한다. 나는 '이어 홀'이라는 간판에 그려진 일본 여성이 일본 남성을 돌보는 그림을 사진 찍었다. '마루젠'이라는 서점에서 《엘르》 프랑스어판을 샀고 영어책도 가끔 샀다. 무라카미 하루키나 최근에 부커상을 받은 아무 책의 페이퍼백을 샀다. 프랑스에서 온 투자자들이 술 마시러 가는 '오바카날'이라는 가짜 프랑스 카페가 있다길래 나도 가서 내가 아직 파리에 있다고 상상해봤다. 하지만 그곳은 일본에 있는 파리 카페라기보다는 뉴욕에 있는 프랑스 카페를 일본 사람들이 흉내 낸 것에 가까운 느낌이었다.

인공적이고 상업적인 환경에 갇힌 듯한 기분이다. 도쿄에 속해 있는 기분이 안 든다. 도쿄가 바로 저기에 있다는 것은 알았다. 그런데 거기에 어떻게 다가가지?

◇

동네의 역사를 근거로 어떤 주소의 위치를 파악하는 법을 배웠다. 아크 힐스는 1-12-32 롯폰기, 미나토구다. 주소의 첫 번째 부분은 미나토구 안의 '초메(丁目)'[+]를 가리킨다. 초메는 더

[+]　동을 세분해서 보통 신호등이 있을 법한 교차로를 따라 나눈다.

작은 단위로 나뉘는데 우리가 그중 열두 번째 구역에 살고 있다는 의미다. 주소의 세 번째 부분은 이 건물이 이 구역에서 서른두 번째로 지어졌다는 의미다.

따라서 만약 걸어 다니면서 어떤 주소지를 찾으려고 한다면, 동네가 어떤 순서로 만들어졌는지를 모르고는 그 주소의 건물이 어디에 있는지 알 도리가 없다는 말이다.

거리에 이름이 없는 도시에서는 어떻게 길을 찾아다니지?

◇

5시의 노래가 머리에 각인되었다. 솔 솔 라 솔 솔 솔 미 도 레 미 미 레 그다음은 뭐더라?

◇

일기를 썼다.

2008년 2월 16일

오늘은 좋은 날이었다. X가 요도바시 카메라[+]에 데려갔고 그다음에는 가츠동(돈카츠와 밥 위에 달걀프라이를 얹은 음식)과 맥주를 먹으러 갔다. 내가 X가 떠맡아 놀아줘야 하는 어린애가 된 것 같

[+] 가전, 전자제품 판매점.

다. 술을 마신다는 점만 빼면. 오늘 간 곳은 일본식 자동판매 식당인데 자동판매기처럼 생긴 것에서 무얼 먹고 싶은지 고르고 돈을 내면 표만 달랑 나온다. 그다음에 카운터에 가서 음식을 받아온다. 등받이 없는 의자에 앉은 남자들이 포마이커 테이블 위로 몸을 숙이고 우동을 후루룩 먹고 쩝쩝 큰 소리를 내며 입을 다신다. 카메라 상점에는 '통역사'라는 완장을 찬 남자가 있었다.

◇

다른 좋은 것도 있었다. 하라주쿠에서 여성복을 싸게 파는 가게가 잔뜩 있는 거리를 발견했다. 가게 이름이 '제트 래그 드라이브', '플라워 몬순', '콜러' 등등이었고 입구에 서 있는 판매원 아가씨들이 노래를 부르듯 환영 인사를 했다. "이라샤이마세에에에!" 둥근 칼라에 프릴이 달린, 어린아이 옷처럼 생긴 어른용 옷이 가득했다. 나는 러플이 달린 민소매 탑을 사서 원피스처럼 입고 다녔는데 파리에 돌아와서 보니 너무 짧아서 입을 수가 없었다.

가끔 너무 짜릿하고 환상적인 듯한 무언가가 있다는 이야기를 들으면 당장 그걸 찾으러 나가 경험해보고 싶었다. 이 도시의 모든 것을 다 누려보는 기분을 느끼려고. 이세탄 백화점 꼭대기 층에 새끼고양이 카페가 있다는 소문을 들었을 때도 그랬다. 어느 날 그곳에 가보았는데, 당연히 그런 것은 없었고 사무라이 인형 상자만 그득했다.

◊

5시의 노래가 일본 민요라는 사실을 알게 됐다. 날마다 5시가 되면 전국에서 노래가 나온다고 한다.

◊

먹는 게 문제였다. 내가 초등학교 3학년 때, 알고 보니 모차렐라 치즈였던 흰 물질을 앞에 두고 미적거렸더니 엄마가 '열린 마음으로' 먹어보라고 했고 열린 마음으로 접근했다가 대개는 맛있는 결과를 얻었던 경험이 있어서 그 뒤에는 편식을 하지 않았다. 그렇지만 일본에 와보니 내 마음이 열리는 데 한계가 있다는 걸 알게 되었다. 일식의 최고봉이라고 하는 가이세키 요리를 나는 먹을 수가 없었다. 토끼장 안에 있는 물질을 갈아서 국을 끓이고 나머지 음식도 그 국물로 조린 것처럼 모든 음식에서 낯선 냄새가 났다. 차에서는 아주 오래 환기를 안 시킨 방 공기 같은 맛이 났다. 무의 일종인 뿌리채소가 있는데 노인의 트위드 재킷 겨드랑이 부분 같은 맛이 났다.

슈퍼마켓에 가면 상표를 읽을 수가 없었다. 이 갈색 액체가 간장인가 데리야키소스인가 아니면 내가 아직 모르는 소스인가? 하얀 가루 봉지는 설탕인가 소금인가? (잘못 선택했다가는 다음 날 아침 내 커피에 처참한 일이 일어날 가능성이 있었다.) 오물인지 반죽인지 모를 생강색 물질이 든 봉지와 통. 무엇으로 만든 걸

까? 맛있을까? 맛이 없을까? 산더미처럼 쌓인, 말린 생선이 든 봉지(옥). 갈색 물질이 든 줄줄이 늘어선 병. 이게 뭘까? 무엇에 곁들여 먹을 수 있을까? 내 눈앞에 놀라운 미식의 세계가 펼쳐져 있는데 나만 접근할 수 없게 차단된 것 같았다.

어쩔 수 없이 롯폰기 힐스에 있는 프랑스 식당에 하도 자주 가다보니 그곳 소믈리에와 친해졌다. 발렌타인데이에는 X가 나를 두부 전문 식당에 데려갔다. 테이스팅 메뉴[+]만 있어 그걸 주문했는데 하얗고 두부 비슷하게 생긴 동그란 것이 작은 샷글라스에 담겨 나왔다. 메뉴를 보니 그 요리가 영어로 '오렌지 소스에 넣은 밀트'라고 적혀 있었다. "밀트가 뭐야?" 내가 묻고도 바로 후회했다. 모르는 게 나을 텐데. 열린 마음으로 시도해봐야 하는데. X가 휴대전화로 '밀트'를 검색했다. "생선 고환이라는데." 그가 대답했다. 나는 내 것을 뱉었다. X가 고환을 쌍으로 먹었다.

시행착오를 거친 끝에 진짜 맛이 있는 일본 음식들을 찾아냈다. 앞에서 말한 가츠동. 오코노미야키. 오코노미야키는 싱크대만 빼고 부엌에 있는 모든 것을 다 넣고 만든 오믈렛 위에 마요네즈를 뿌린 음식이다. 롯폰기에서 진짜 맛있는 커리집도 찾아냈는데 여기는 스케이트보드만 한 크기에 버터가 뚝뚝 떨어지는 난을 준다. 너무 맛있어서 식당에 담배 연기가 가득한데

[+]　계절 특식이나 별미 등의 다양한 메뉴를 시식해볼 수 있도록 제공하는 식사 방식.

도 괜찮을 정도였다. 일본에서는 (지정된 흡연 장소가 아닌) 실외에서 흡연을 하는 것은 불법이지만 실내에서는 흡연을 해도 된다.

나는 10대 때처럼 아구아구 먹었다.

그리고 작은 디테일, 뜻밖의 아기자기함 같은 것이 좋았다. 근처 식료품점에 가서 점심에 먹을 도시락을 사면 도시락을 색종이로 포장하고 리본으로 묶어줬다. 아자부에는 아름다운 돌담이 경사진 길 양쪽에 있고 그 위에서 상록수들이 자랐다. 돌담이 아주 오래되어 보이긴 하지만 사실 오래된 것일 수는 없었다. 1세기도 안 되었을 것이다. 이제는 볼 수 없는 훨씬 오래된 일본을 재현하는 돌담이었다. 내가 느낄 수 없는, 아니 어쩌면 어떻게 느껴야 할지 모르는 옛 일본. X와 나는 아파트를 보러 다니기 시작했다. 아파트-호텔에서 영원히 살 수는 없으니까. 어떤 집에서는 후지산이 보였다. 너무 가까워 보여서 혼란스러웠다. 그럼 우리가 그곳에 있는 건가?

◇

거울 나라로 들어와서, 나는 반전을 배웠다. 일본 택시는 운전사가 흰 장갑을 끼고 레이스가 깔린 의자에 앉아 있고, 택시 문은 저절로 열리고 저절로 닫힌다. 지하철에서는, 노 같은 것을 든 남자들이 만원 차량 안으로 사람들을 밀어 넣어준다. 스스로 할 수 있는 일을 어떤 상황에서는 누가 대신 해주고 어떤 상황에서는 억지로 강요당한다.

◇

 몇 달이 흘렀고 X는 계속 도쿄에서 회사를 다녔다. 나는 뉴욕에서 구두시험을 통과했고 파리로 돌아와서 친구들을 만났고 X 없이도 충만한 삶을 살려고 애썼다. 부동산 중개업소 창문에 붙은 매물들을 훑어보며 X가 마침내 돌아왔을 때 우리가 살게 될 아파트를 상상했다. 좌안 어딘가에 있는(X는 우안을 싫어했다.) 방 하나짜리 괜찮은 아파트. 그렇지만 X와 통화를 하면서 어제는 미슐랭 스타 레스토랑에 갔고 오늘은 스트립 클럽에 갔고 등등 브로커들한테 대접받고 다닌다는 이야기를 듣다 보니 X는 파리로 돌아오고 싶지 않겠다는 깨달음이 왔다. 도쿄에서는 프랑스 은행가들이 갑이었다. 내가 무얼 원하는지는 중요한 문제가 아니었다.

◇

 더웠다. 정말 더웠다. 내가 기억하는 최고로 더운 여름이었다. 보도에서 아지랑이가 올라와 세상이 아른거리고 나무에서 벌레들이 지쳐서 떨어지던 롱아일랜드의 숨 막히게 나른한 여름보다도 더 더웠다. 공기압이 최고조로 올라간 듯 푹푹 찌며 사방에서 피부에 압박을 가하고 모공 안으로 침투하는 것 같았다. 거리에서 본 여자들이 들고 다니는 양산을 사서 그늘을 만들어보려고 했지만 별 도움은 안 되고 짐만 늘었다. 파리 약국

에서 산 미네랄워터 스프레이를 틈틈이 몸에 뿌렸다.

아카사카에 있는 아파트로 이사했다. Y 교차로 건너편에 있고 이 건물도 모리 회사 소유다. 여기는 아파트-호텔이 아니라 아파트였다. 하지만 가구도 우리 것이고 그랬는데도 여전히 임시로 사는 느낌이었다. 내가 뉴욕에 살 때 살았던 비행기 일등석 크기 아파트하고 비슷했다. 한동안 그곳에서 마치 드라마 속의 삶을 사는 듯한 기분으로 살다가도, 일단 그곳을 떠나면 아무 기억도 안 남는다. 아무 특징이 없는 곳이기 때문이다. 우리 새 집도 아무 특징이 없고 집을 흉내만 낸 무슨 시설 같은 곳이라 아파트-호텔은 아니라도 호텔-아파트라고 할 수 있었다.

호텔은 외국인, 부적응자, 동화되지 못하는 자의 거처다.

나는 정신을 녹여버릴 것 같은 열기를 피해 에어컨이 나오는 집 안에서 하루를 보내다가, 답답해서 못 견딜 지경이 되면 우리 건물 로비에 있는 스타벅스로 갔다. 구석에서 아이스커피를 마시며 롤랑 바르트를 읽다 보면 바리스타가 "그란데 카푸치노오오!" 하고 노래를 부르고 소중한 음료를 고객에게 양손으로 전달하면서 과시적으로 "아리가토고자이마아아스!" 하고 외치는 소리가 배경음으로 들렸다.

그 무렵에 나는 5시 노래를 끝까지 외웠다.

바르트는 1966년 일본에 와서 매혹되었고 『기호의 제국』(1970)이라는 책을 썼다. 바르트의 기호학 연구의 정점에 있는 책으로, 언어를 그것이 지칭하는 대상과 구체적 연관이 없는 자기지시적 체계로 이해했다. 일본과 일본어는 하나의 체계인데

바르트 자신의 체계와는 완전히 '분리되어' 있으므로, 그 체계는 바르트에게 일본에 대해서나 일본을 표상하는 상징에 대해서 어떤 '진실'도 알려주지 않고 오직 상징의 한계를 보여줄 뿐이었다. 글쓰기하고 비슷하다. 글은 묘사하려고 애를 쓸 뿐이고 그러면 단어가 구체성을 띠게 되고 페이지 위에서 (그 너머에서가 아니라) 의미가 생긴다.

일본에서 바르트는 언어의 공허함을 마주했다. 진공. 초월적 기표나 암호를 푸는 방법의 부재. "꿈: (외국) 언어를 알지만 이해하지는 못함." 의미의 부담에서 벗어나는 것. 외부인에게 일본은 읽을 수 없는 기호의 확산이다. 일본어, 즉 건축학적으로 조직된 의미의 획들이 서양 관광객들에게는 물리적 장벽을 친다. 나에게는 간지(일본어 한자)를 외우는 일이 몇 년 전에 파티에서 만난 사람을 마주치고 누구였는지 기억해내는 것하고 비슷하게 가물가물한 일이었다. 나는 도쿄를 뜻하는 간지인

東京

을 도시를 가리키는 글자

市

와, 때로는 사람을 가리키는 단순한 글자와도 헷갈려 했다.

人

이 글자들을 구분하는 능력이 나한테는 없다. 꼭 알아야 하는 것은 아니었지만, 그래도 알고 싶었다.

온나(おんな), 여자를 뜻하는 글자는 가슴이 있는 사람이 바닥에 앉아 있는 모양을 본떴다고 한다.

女

바르트에게 일본어는 사람들이 언어를 통해 스스로를 나타내는 온갖 방식을 가리는 베일이었다. 그렇지만 내가 바르트의 모어인 프랑스어 안에서 내 자리를, 나 자신을 찾으려고, 내가 할 수 있음을 입증하려고 전력을 다했을 때에는 그 읽을 수 없는 기호들이 어느 순간 나에게 다가왔다. 그리고 이번에는 또 다른 언어를 만났다. 그런데 이 언어 안에서는 발 디딜 곳을 찾을 수가 없었다.

◇

나는 메구로에 있는 어학원에서 일대일 집중 일본어 수업을 신청했다. 나의 선생님 하야시모토 센세이(先生, 선생)는 진짜배기 일본 부인이었다. 실크 카디건 니트 세트에 진주귀고리 차림이었다. 센세이는 나를 부를 때 'r'을 굴리면서 로런 상이라고 불렀다. 나는 센세이가 무척 마음에 들었다.

일본어의 논리: 모든 문장성분에 전치사, 아니 후치사가 붙는다. 주어 다음에는 주격조사를 붙인다. 직접목적어에는 직접목적격조사를 붙인다. 동사에는 어미가 붙는다. 어릴 때 집짓기 블록을 쌓으며 놀 때처럼 문장을 쌓아 만드는 법을 배웠다. 이것으로는 단을 만들고, 이것은 꼭대기에 놓고.

와타시-와 롯폰기-니 이키마스.

나는 롯폰기에 갑니다.

와타시-노　　　　구루마-가　　　아카이-데스.

내 차는 빨갛습니다.

'요!'라는 말을 문장 끝에 붙이면 강조의 뜻이다. '와타시-노 구루마-가 아카이-데스-요!' 내 차는 빨개요, 물론! 아니면 '네'를 끝에 붙여서 의심을 표현하거나 동의를 구한다. '와타시-노 구루마-가 아카이-데스-네?' 내 차는 빨개요, 그렇죠? (다른 어미도 있을 수 있지만 내가 아는 건 이게 전부다.) 나는 낯선 어순 때문에 고개를 갸웃하고 외워보려고 애쓰지만 자꾸 실패한다.

나는 아카사카 도리(通り, 거리) 비즈타워 건너편에 있는 툴리스 커피 2층 테라스에서 숙제를 했다. 사람들이 거리 위를 오갔다. 프릴이 달린 드레스를 입고 에스파드리유 웨지힐을 신은 예쁜 여자들. 교복 셔츠를 바지 밖으로 내놓은 중학생들. 여자들은 나이에 상관없이 다들 햇빛을 가리기 위해 양산을 들고 다녔다. 오후 5시에도. (그리고…… 5시 노래가 나온다.) 하와이안 셔츠를 입고 특이한 모양의 수염을 기른 중년 남자들. 탈수증이 온 듯한 양복 차림의 젊은 남자. 몸에 달라붙는 검은 바지와 딘앤드델루카 토트백을 든 멋쟁이 여자. 「알라딘」에 나오는 바지처럼 통이 넓은 점프수트 작업복을 입은 노동자가 콘비니(コンビニ, 편의점)에서 나왔다. 메신저백을 둘러매고 머리카락 몇 가닥을 금발로 염색한 젊은이들. 샌들에 레이스가 달린 양말을 받쳐 신은 여자들.

◇

지금 생각해보면, 너무 많은 것을 동시에 접했던 것 같다.

(아, 언젠가 꼭 다시 가고 싶다.)

◇

사람들이 다 최대한 천천히 걷는 것 같았다. 거리 장면을 슬로 모션으로 튼 것 같았다. 내 삶의 속도도 느려졌다. 내가 문장 성분에 알맞은 후치사를 생각해내는 속도와 비슷했다.

하야시모토 센세이는 열심히 나를 격려해주었지만 나는 계속 버벅거리면서 명사와 후치사를 더듬더듬 연결했다. 와타시-와 보이푸렌도-토 교토-니 신칸센-데 이키마스. 나는 남자 친구와 같이 고속열차를 타고 교토에 갑니다.

내가 말할 수 있는 문장 대부분에 '보이푸렌도'라는 단어가 들어갔다.

◇

가장 괴로웠던 것은 저 바깥쪽에 내가 발견하고 싶은 장소가 가득한 도시가 분명히 있는 것 같은데 어디에 가서 그걸 찾아야 할지 몰랐다는 것이다. 아니 실은 뭐가 있는지도 몰랐다. 어디로 가야 할지, 어디에서 걸어야 할지 몰랐다.

◇

주말 내내 '보 콘셉트' 가구점에서 쇼핑을 했다.

어떤 종류의 의자를 살지 내가 결정했다. 그는 서랍이 있는 테이블을 마음에 들어했는데 비싸서 못 샀다.

이제 다시 한 주가 시작되고 그는 일하러 갈 것이다.

◇

구글에 '도쿄에서 할 재미있는 일'을 검색했다.

구글에서 '도쿄 영어 서점'을 검색했다.

나카메구로에 '카우 북스'라는 서점이 있다는 걸 알아냈다.

약도를 그렸다.

나카메구로에 갔으나 서점을 찾지 못했다.

낙담한데다 더위에 지쳐 집으로 돌아왔다.

다음 날 집 밖에 나가 택시를 잡았다.

운전사에게 일본어로 된 주소를 보여주었다.

운전사는 거기가 어디인지 몰랐다.

내비게이션에 주소를 입력했다.

내비게이션도 어디인지 몰랐다.

근처를 한참 빙빙 돌았다. 요금이 40유로가 되었을 때 발견했다. 카우 북스는 좋은 곳이었다.

드디어 내가 어딘가에 갔다.

도시를 걷는 여자들

◇

　바르트도 나와 같은 문제를 겪었지만 바르트는 훨씬 더 긍정적으로 받아들였다. 도쿄는 그냥 다른 체계일 뿐이므로 민족지학적으로 익힐 수 있다고 한다. "책이나 주소를 이용해 내가 어디에 있는지 아는 게 아니라 걸어서, 눈으로 보아서, 습관으

로, 경험으로 안다. 이곳에서 발견하는 것은 모두 강렬하면서도 취약해서, 내 안에 남은 흔적의 기억을 통해서만 반복 혹은 회복 가능하다. 따라서 어떤 곳을 처음으로 방문하면 그것에 대해 쓸 수 있게 된다. 적힌 주소로는 알 수 없고 장소가 스스로 글을 만들어내야 한다."[3]

롤랑, 나쁜 사람, 내가 이 도시에서 걸을 수만 있으면 왜 안 걷겠어.

◇

용기를 내어 나들이를 나서더라도 나는 도쿄 미드타운이나 롯폰기 힐스 같은 쇼핑몰에 주로 갔다. 미국 사람은 원래 쇼핑몰로 가기 마련이지. 그런데 이곳은 그냥 몰이 아니라 슈퍼-몰이다. 규모 면에서도 그렇고 개념 면에서도 그렇다. 에어컨이 나오는 건물 한 채 안에서 무엇이든 하고 보고 살 수 있다. 롯폰기 힐스(롯폰기 히루스라고 발음한다.)와 모리 코퍼레이션 소유의 또 다른 대형 건물 도쿄 힐스에는 공원, 박물관, 최고급 레스토랑, 숍, 미술 전시회(우리는 아이웨이웨이(艾未未) 전시회를 보았고 롯폰기 힐스 입구에는 루이즈 부르주아(Louise Bourgeois)가 만든 거미가 있다.), 호텔, 사무실, 영화관 등이 있다. 최고 품질의 소비를 위한 거대한 신전이다. 그런 한편 지방에 있는 온센(温泉, 온천)을 흉내 낸 레인월[+]이니

＋　　　인테리어에 쓰는, 벽을 타고 얇은 물의 막이 흐르게 만든 장치.

젠 가든[+]이니 나무 통로 같은 구조물이 많아서 약간 조악하게 보이는 것도 사실이다. 마치 뉴욕 5번가가 마이애미에 있는 값비싼 술집과 식당이 가득한 쇼핑몰과 교잡하여 엄청난 크기의 일본 우량아를 낳은 느낌이다. 이곳에 있는 상점은 대부분 내가 이용하기에 너무 값이 비싸서 주로 무인양품에서 얼쩡거리며 투명 플라스틱과 나무로 만든 단순하고 예쁜 물건들을 샀다. 대부분 다른 물건을 넣어두기 위한 물건들이었다.

가끔은 죽마를 신은 것처럼 무릎을 굽히지 않고 안짱다리로 걷는 여자아이들이 나란히 걸으며 길을 가로막아서 뒤를 따라가야 할 때도 있었다. 신체적 장애가 있어서 그렇게 걷는 건 아닌 것 같았다.

다른 외국인들에게 여자아이들이 왜 그러냐고 물어본 적이 있다. "어릴 때부터 변태들이 치마 속을 들여다보지 못하게 무릎을 모으라고 교육을 받아서 그래."라고 누군가가 말했다. 다른 사람은 세이자(正座, 정좌)라고 하는 무릎을 꿇고 앉는 방식 때문이라고 했다. 하지만 다른 친구가 바로 반박했다. "아무리 일본 사람이라도 그 자세로 오래 앉아 있지는 못해. 아니라고 해도 무릎 꿇고 앉기 때문에 걸을 때 무릎을 못 굽힌다는 건 말이 안 되잖아."

귀여워 보이려고 그러는 거라고 다른 사람이 말했다. 그런 걸음걸이를 X-갸쿠(脚, 다리)라고 부른단다. 가와이(かわいい, 귀

[+] 양식화된 일본 미니 정원.

여워)! 일본은 귀여움 분야에서 다른 모든 문화를 능가한다. '가와이' 문화 때문에 여자들이 키득거리며 여성성을 과시하는 연기를 하는데 내 눈에는 이런 모습이 어쩐지 거슬렸다. 여자들이 도자기 인형처럼 레이스와 러플이 가득한 옷을 입고 눈을 동그랗게 뜨고 안짱다리로 종종거리며 걷는다. X와 같이 파티에 간 적이 있는데 X가 일본 아가씨들에게 둘러싸여 샴페인 병을 땄다. 꺄아아아아! X가 코르크를 잡아당기자 여자들이 기대감 가득한 비명을 질렀다. 몇몇은 두 손으로 눈을 가렸다. 한 명은 X의 팔에 매달렸다.[4]

내가 문화적 편견에 사로잡혀 있다는 것은 나도 안다. 하지만 바르트처럼 나도 일본을 '읽을' 수가 없었고 읽으려고 애쓰는 것도 어리석게 느껴졌고 여기가 싫다고 생각하는 나 자신이 싫었다.

◇

2008년 3월 21일

나는 들어보려고 애쓴다. 소리가 어떤 뜻을 띠게 하려고 한다. 무슨 뜻을 나타내는지 나는 알 수가 없다. 일본어 공부를 해봐야 마치 모래알 몇 개를 연구해서 해저를 상상하는 것과 비슷하다. 나는 조각들을 붙들고 매달린다. 달리 어떤 방법이 있겠나?

◇

2008년 3월 28일

더 자세한 지도를 만든다. 아무 곳에나 간다. 스타벅스에 간다.

◇

일본어에는 (빌려온 로마 문자를 제외하고) 세 가지 글자가 있다. 히라가나(ひらがな), 가타카나(カタカナ), 간지.[5] 히라가나와 가타카나는 글자라기보다 음절에 가깝고, 간지는 중국어에서 빌려온 한자다. 히라가나에 속하는 46음절을 열심히 외웠지만, 가타카나 48음절에 들어갈 단계가 되자 이미 한계에 부딪힌 느낌이 들었다. 글자를 한 가지 이상 배우는 건 무리라는 생각이 들어서, 나는 히라가나만 쓰는 사람이 되기로 결심했다. 히라가나는 원래 간지를 읽는 데 필요한 고전 공부를 할 수 없었던 여자들이 쓰는 언어였다. 세상이 바뀌긴 했지만 나는 5만 개에 달한다고 하는 간지를 다 익힐 수 있을 만큼 오래 머물 생각은 없었기 때문에 히라가나로만 읽고 쓰는 중세 일본 여자가 되기로 했다. 일본 고전문학의 위대한 작품 중에는 여자가 히라가나로 쓴 글이 많다. 『겐지 이야기』, 『마쿠라노소시』, 『도와즈가타리』 등. 이런 글을 온나데(女手, 여자의 글)라고 부른다. 여자들은 가끔씩 학식을 드러내기 위해서나 고전 한시를 인용할 때 간지를 썼다. 버지니아 울프는 "남자의 범람을 막기 위한" 여자의 문장이 필

요하다고 말했다.[6] 일본에서 여자의 문장은 히라가나로 이루어져 있었다.

어떤 날에는 세상에 굴복하고 싶었고 너무 우울해서 수업을 받으러 갈 수가 없었다. "하야시모토 센세이께 아파서 오늘 수업 못 간다고 전해주세요." 학원에 전화로 알렸다. 왜 집 밖에 나가고 싶지 않았는지 설명하기는 힘들다. 더위 때문일 수도 있다. 두통이 있기도 했다. 하지만 아무 이유가 없을 때도 많았다. 여자를 뜻하는 간지는 집 안에 갇힌 여자의 형상이다. 왜냐하면 간지가 만들어졌을 때 여자들이 속한 곳이 집 안이었기 때문이다. 나는 집 안에 갇히지 않았다. 내가 나 스스로를 가두었다. 나는 밖에 나갈 수 있지만 나갈 수 없다. 샤워를 하고 화장을 하고 신을 신어보지만, 문을 열고 밖으로 나갈 수가 없다.

겨우 다시 수업을 들으러 갔을 때 하야시모토 센세이가 내가 앓았다고 주장한 (진짜 병이든 꾀병이든) 병을 가리키는 어휘를 가르쳐주었다. 배탈이 나다. 하라오이타메루. 두통. 즈츠우. 편두통. 헨즈츠우. 두통에 '헨'이라는 음절이 붙으면 편두통을 뜻하는 단어가 된다는 게 마음에 들었다. '헨(偏)'이라는 말은 이상하고 비뚤하고 기묘하고 수상쩍은 것을 가리킨다. 나한테 그냥 평범한 두통이 있는 게 아니라 '기묘한' 두통이 있다고 말하는 식으로.

◇

친구를 사귀지 못했다. 주위에 '나와 같은 부류'의 사람이라고 할 만한 사람들도(예술가, 그래픽디자이너, 편집자) 있었지만 나는 도쿄가 너무 싫고 파리에 돌아가고 싶고 다른 나라로 이민해서 적응하는 건 단 한 번만 가능한데 나는 이미 그걸 했기 때문에 너무 힘들고 집에 가고 싶다는 등의 말을 늘어놓아 그 사람들과의 거리를 벌렸다.

나는 아주 재미없는 사람이었다.

도쿄를 사랑하는 사람은 도쿄를 사랑한다. 도쿄를 사랑하는 사람들은 도쿄에 열광한다. 사람들은 자기가 사랑하는 도시에 대해서는 그렇게 열렬해질 때가 많다. 어떻게 이곳을 사랑하지 않을 수 있는지 이해를 못 한다. 도쿄를 좋아하지 않는다니 뭔가 문제가 있다, 세부적인 것을 볼 줄 모르고 유머 감각도 없고 지나치게 부정적인 게 아니냐고 한다. 나에게는 일본에 사는 것이 왼손으로 글씨를 쓰는 것하고 비슷하게 느껴졌다. 어떤 사람들은 아무렇지도 않게 왼손으로 글을 쓴다. 하지만 나는 알아볼 수 있게 쓸 수가 없다.

나는 X가 여기에 파견되었기 때문에, 그가 계속 여기 머무르려고 하기 때문에 X를 원망했다. 하지만 같이 살기로 한 이상은 원망하는 데에도 한계가 있다. 그래서 나는 대신 일본을 원망했다.

◇

카우 북스에 오노 요코의 책 『자몽(Grapefruit)』이 한 부 있었다. 1964년 도쿄에서 처음 출간되었고 더 잘 살기 위한 사랑스러운 방법들이 담긴 책이다. 오노 요코의 1962년 책 「지도 작품(Map Piece)」하고 비슷한 콘셉트다. 이 책에서 오노는 독자에게 상상해서 지도를 그리고 가고 싶은 곳을 표시한 다음 실제 장소에서 상상의 지도를 지침 삼아 걸어보라고 한다. "길이 있어야 할 곳에 길이 없다면, 장애물을 치워 길을 만들라."

나는 도쿄에서 장애물을 치우는 나 자신을 떠올려본다. 그게 어떤 모습일까? 어떤 게 장애물이고 어떤 게 도시인지 나는 알 수가 없다.

◇

도쿄에 살다 보니 무력감이라는 감정이 스멀스멀 솟아올랐다. 나 스스로는 아무것도 할 수 없을 것 같고 다른 사람이 해주길 기다려야 하는 느낌. 다시 안달하는 다섯 살이 된 것 같았다. 마셜스 할인점에서 엄마와 같이 줄을 서 있을 때 기다리다가 너무 지루해져서 대기 줄 구획을 만들어놓은 철제 펜스에 기대고 올라가고 매달렸던 때가 생각났다. 아버지 사무실 구석에서 아버지가 일을 마무리할 때까지 돌돌 말린 건물 청사진이나 사진을 구경하고 클립, 스테이플러, 압정 등을 정리하던 때도

떠올랐다. 식당에서 아침 식사가 끝날 때까지 따분하게 앉아 있어야 했을 때, 햇빛이 베니션 블라인드 사이를 뚫고 값싼 미송 창틀에 쏟아지는데 창틀에서 귀지 냄새가 나고 그 안에 죽은 파리 몇 마리가 있던 때가 생각났다. 벽이 미송으로 덮여 있고 소독약 냄새가 나는 치과 대기실에서, 나더러 갖고 놀라고 준 값싼 플라스틱 장난감이 가득한 종이 상자를 앞에 두고 엄마를 기다리던 때하고도 비슷한 심정이었다. 1980년대 초에 퀸스에 있는 증조할머니 집에 갔을 때도 그런 느낌이었다. 그때처럼 어슴푸레하고 불편했다. 내가 주변 환경에 물들지 않도록 경계를 분명히 지어야 할 것 같은 느낌. 나는 저것 먹기 싫어. 저것 마시기 싫어. 저기 앉기 싫어.

미햅 오시얼(Micheal O'Siadhail)이 일본과 일본어 공부에 대해 쓴 시를 생각했다. "혀: 어린아이처럼 / 말을 잘 듣지 않으면 / 이 왕국들은 문을 꼭 닫는다." 새로운 장소, 새로운 언어를 배우는 것, 어린아이처럼 마음을 열고 흡수하는 것에 대한 시다. 나는 다시 어린아이가 되지 않겠다고 저항했다. 내 어린 시절을 떠나온 지도 얼마 되지 않았고, 프랑스에서 얼마 전에도 유아기를 겪었기 때문이었다. 대신 어른의 삶, 책임감을 원했다. 그런데 여기에서 다시 또 아이가 되어 있었다.

◇

어느 날 벚나무가 줄줄이 서있는 수로를 발견했다. 꽃 피는

계절이 오면 분홍색 흰색 꽃잎이 물 위에 떨어져 무척 아름다울 것이다.

무어라 이름 붙일 수 없는 무언가에 대한 갈망을 느꼈다.

◇

덤 덤 다 덤 덤 덤 덤 덤 덤 덤 다 덤

◇

우리가 그곳에 살 때 전설적인 애니메이션 감독 미야자키 하야오가 만든 「벼랑 위의 포뇨」가 개봉했다. 나는 사실 전에 미야자키의 영화를 본 적이 없었다. 어린애들 영화라고만 생각했나 보다. 그런데 트레일러를 보았는데 귀여운 포뇨가 공기방울 안에서 빙글 돌고 어항 안에서 졸린 듯 하품을 하는 장면이 바로 마음에 와 닿았다. 나는 하야시모토 센세이에게 귀에 쏙 들어오는 주제곡 가사를 가르쳐달라고 했다.

포뇨 포뇨 포뇨 사카나노코!
아오이 우미카라 얏테 키타.[7]

트레일러가 일본어로 되어 있어서 다 이해하지는 못했지만 「인어공주」를 일본식으로 재해석한 이야기라는 걸 알 수 있었

다. 포뇨는 육지에 살고 싶은 작은 금붕어다. 폭풍우가 닥쳤을 때 바다 밖으로 튀어 올라와 어린 여자아이가 되었고 어린 남자아이와 친구가 된다. 포뇨의 부모는(어머니는 거대한 인어 여왕이고 아버지는 신비한 힘이 있어 물속에 사는 인간) 포뇨를 다시 데려올지 아니면 그냥 육지에 살게 내버려둘지 의논한다. 그러는 동안 포뇨는 새 친구 소스케와 같이 육지에서 재미있게 논다. 파쿠 파쿠 츄규! 파쿠 파쿠 츄규![8] 포뇨는 물고기가 아니라 여자아이로 계속 살게 되는데 포뇨가 너무나 '가와이'하기 때문이다.

내가 일본에 온 뒤에 처음으로 순수한 행복함을 느꼈던 것이 바로 그 일 때문이었다. 내가 일본어로 노래를 할 수 있었다! 그리고 나는 포뇨라는 조그만 물고기 여자아이에게 푹 빠졌다.

◇

솔 솔 라 솔 솔 솔 미 도 도 레 미 레
미 미 솔 라 도 도 라 솔 솔 라 솔 도!

◇

여러 해 동안 프랑스인 행세를 하면서, 아니 프랑스인 행세를 하려고 애쓰면서 살아오다 보니 다시 내가 미국인이라고 하기가 심리적으로 쉽지 않았다. 프랑스에서는 이민자들이 프랑스 사회에 동화될 것을 기대하기 때문이기도 하다. 그게 좋은

지 아닌지를 따지는 것은 의미가 없고, 중요한 것은 내가 프랑스어의 'r' 발음을 수년간 연습하고 다른 미묘한 적응 과정을 거친 끝에 이제야 가까스로 프랑스인으로 받아들여질 만하게 되었다는 것이다. 그렇지만 도쿄에서는 X나 나나 그 사회에 섞여 들어가기가 불가능했다. 다만 X는 굳이 그럴 필요가 없었다. 도쿄에서는 프랑스인 은행가가 높이 평가받기 때문이다. 내가 X와 결혼했고 국제학교에 아이를 보낸다면 주재원 아내들 커뮤니티에 들어갈 수 있었을 것이다. 그렇지만 아내가 아닌 사람, 하루 종일 갈 데가 아무데도 없는 사람은 존중을 덜 받는다. X는 내가 여기에서 섞이기를 바란 것은 아니었지만 내가 문제라는 것만은 분명히 했다.

X는 우리가 튀는 케이스라는 사실에 무척 신경을 썼다. 그러니까 내가 튀는 케이스라는 사실에. 겨울이 되면 나는 늘 콧물을 달고 살았다. 내가 티슈를 꺼낼 때마다 X는 창피해했다. 공공장소에서 코를 푸는 게 금지되어 있는지, 아니면 코를 풀 때마다 실례한다고 말을 해야 하는 건지, 정확히 어떤 게 예법에 맞는지 나는 끝까지 알지 못했는데, 사실 코가 줄줄 흘러 도저히 참을 수 없을 때도 있었고 실례한다고 말할 상대가 없을 때도 있었다. 나는 최선을 다해서 코를 섬세하고 조심스럽게 닦았다. '더러운 가이진', 그는 나를 그렇게 불렀다.

일본에 오고 얼마 되지 않아 도쿄에서 여자로 산다는 게, 특히 일본인이 아닌 여자로 산다는 게 쉬운 일이 아니라는 걸 명백하게 느꼈다. 나는 보이지 않는 존재이거나(남자들이 길에서 나

를 치고 지나가거나 아니면 스타벅스에서 내 테이블 위에 있는 종이를 코트자락으로 쓸어 떨어뜨리곤 했다.) 아니면 확연히 부정적인 시선을 받았다.

X는 지하철에 타면 우리가 한 자리만 차지하게 나를 자기 무릎에 앉히곤 했다. X는 그게 배려라고 생각했다. 우리가 X의 니콘 카메라 렌즈를 교환하러 요도바시 카메라에 가는 길이었다. 나는 쇼핑센터에서 일본어를 연습해볼 생각이었다. 나는 치마를 입었고 다리를 꼬고 있었다. 어떤 남자가 내 다리를 찰싹 치기 전까지는 그 남자의 존재도 몰랐다.

그의 손바닥이 내 허벅지 안쪽을 때렸다. 빠르고 권위 있는 손놀림으로 짝 하고 아주 만족스러웠을 듯한 소리를 냈다. 엄청나게 아팠다.

남색 점퍼 차림의 키가 작고 머리가 벗어진 중년 남자는 아무 일도 없었다는 듯이 걸어가 벌써 객차 저쪽에 있었다. 내가 욕을 했는데도 그는 돌아보지 않았다. 사건 종료. 오늘 나들이도 이것으로 잡친 기분.

"날 때린 거야?" 믿을 수가 없어서 내가 물었다.

"다리를 꼬고 있으면 안 돼." X가 말했다. "다리가 복도로 튀어 나오잖아."

그러니까, 내가 튀어서 잘못이라는 것이었다.

◇

그냥 안에 틀어박혀 있는 게 최선이다.

◇

소피아 코폴라의 2003년 영화 「사랑도 통역이 되나요」에서 스칼릿 조핸슨은 미국 문학에 자주 등장하는 어떤 캐릭터를 연기한다. 외국에 나와 문화 충격을 받은 미국인이고 그곳 문화를 이해하려고 하지만 실패하는 인물이다. 샬럿이라는 이 인물도 나처럼 애인과 함께 도쿄에 왔고 애인이 일하는 동안 혼자 지낸다. 샬럿처럼 나도 저녁 시간을 26층에 있는 우리 아파트에서 도쿄의 야경을 내려다보며 보낸다. 그곳에서 나의 삶은 무언가 고상한 척하면서도 현실과 동떨어진 느낌이었다. 파크 하야트에 사는 샬럿도 비슷하다.

샬럿은 무언가 할 일, 방향성 같은 것을 원하지만 아무것도 주어지는 게 없다. 호텔 주위를 돌아다니고 자기계발 테이프를 듣고 스스로에게 지금이 이게 삶이다, 지금 삶을 살고 있는 거라고 말하지만, 그 삶과 교감할 수가 없다.

나도 마찬가지였다. 우울감을 느꼈다. 날생선의 나라에서 물 밖에 나온 고기로 사는 것 같았다. 박사 논문 준비를 할 수 있는 대학 도서관을 찾아볼 기운조차 안 났다. 그냥 아파트에 앉아 인터넷으로 플라뇌징을 하면서 파리를 그리워했다.

일본에서 그 영화를 다시 보고 샬럿이 지내는 호텔이 시설 같다는 사실에 충격을 받았다. 전에 볼 때에는 특별히 세련된 곳 같았는데 지금 보니 세계 각지에 있는 여느 호텔과 다른 점이 없었다.

내가 사는 곳, 호텔-아파트는 또 다르다. 여기는 집은 집인데 내 집은 아니다. 임시 주거지이고 집을 흉내 낸 무엇이자 도쿄의 외국계 은행에서 직원과 아내 들이 살 수 있도록 지원해주는 그런 종류의 집을 원한다면 여기에서 실현할 수 있다는 약속 같은 것이다.

하지만 나는 아내가 아니고 여기는 집이 아니다.

도쿄라는 배경이 외국에 나온 미국인이라는 익숙한 이야기를 더욱 극단적으로 만들고 영화에 현대적인 느낌을 부여한다. 파리가 19세기의 수도이고 뉴욕이 20세기의 수도라면 도쿄는 21세기의 수도. 그러나 그 현대성이 소외감을 준다. 샬럿에게는 너무 현대적이다. 샬럿은 빌딩의 붉은 불빛이 자기 존재를 알리기 위해 명멸하는 도쿄의 야경을 한없이 바라보다가 문득 깨닫는다.

호텔은 플라뇌즈에게 피난처가 되어야 한다. 지친 다리를 쉴 수 있는 곳. 그런데 어쩌면 호텔이 계속 돌아다니며 탐험하지 못하게 붙드는 덫일 수도 있다. 안에서 룸서비스 받고 목욕이나 해. 창가에 앉아 밖을 내다보며 명상이나 해.

내 호텔-아파트에서는 도쿄를 읽을 수가 없었다. 발로 지형을 파악할 수가 없었고 스카이라인도 보이지 않았다. 나는 무한

한 도시 끝까지 붉은 불빛을 깜박이는 빽빽한 검은 건물 한가운데에 던져진 채로 살았다.

매기 랭(Maggie Lange)은 《파리 리뷰》 블로그에 「사랑도 통역이 되나요」와 「섹스 앤 더 시티」의 마지막 에피소드에 대한 글을 썼다. 「섹스 앤 더 시티」의 마지막 에피소드에서 캐리는 플라뇌세리를 시도했다가 개똥과 폭력적 프랑스 아이들 때문에 실패하고 호텔방으로 돌아와 예술가 남자 친구가 일을 마치고 돌아오기를 기다리며 잠이 든다.(혹은 자는 척한다.) 매기 랭은 "숙소 밖의 도시"는 여자들이 호텔에서 애인을 기다리다가 "애인을 머릿속으로 심판에 회부하고 난 다음에야" "그런 게 있지 하고 떠오르는 것이다."라고 썼다. 아니, 그런 게 아니다. 도시는 난공불락이다. 도시는 적대적이다. 여자들이 호텔에 갇힌 것은 도시 때문이다. 도시가 여자들이 밖으로 나오지 못하게 한다. 남자는 여자가 그곳에 있는 이유다. 남자가 심판에 부쳐지는 까닭은 파트너 노릇을 제대로 하지 못하기 때문이다.

나는 그렇게 걸어서 이곳에 왔다. 60제곱미터 아파트로.

◇

일본 민속 종교에서는 사람이 자는 동안에 영혼이 돌아다닐 수 있다고 한다. 『겐지 이야기』 9장에서 로쿠조(여섯 번째 거리라는 뜻) 부인이 아오이 부인을 죽이는데 둘 다 자는 도중이었다.

이런 영혼을 모노노케(もののけ)라고 부른다. X가 술을 마시

고 늦게 들어온 날 밤 봤던 미야자키 하야오의 영화 제목은 「모노노케 히메(もののけ姫)」(한국어 제목은 「원령공주」)였다.

그날 밤 내가 자는 동안에 내 영혼은 아카사카 밖으로 가 도시를 빠져나가 비행기를 타고 파리에 있는 내 침대에 웅크리고 누웠다.

◇

샬럿은 일본과, 아니면 적어도 일본의 과거와 연결되기를 바라고 관광객의 자세를 취한다. 그런데 일본 문화는 샬럿이 소비하기 좋게 깔끔하게 포장되어 있지 않다. 이해가 안 되고 다가가기 어렵다. "오늘 승려들을 보았는데 아무 느낌도 들지 않았어." 샬럿이 교토에 하루 여행을 다녀와서 집에 있는 누군가에게 전화로 말하는데 상대는 무슨 말인지 이해하지 못한다. 샬럿은 자기계발 테이프를 듣고 철학책도 읽어보지만 자기 자신의 삶도 남의 삶처럼 멀게 느껴진다. 일본에는 진정한 의미를 찾는 사람들의 다양한 모델이 있다. '젠(禅)'을 실천하는 방법의 하나인 꽃꽂이. 교토의 전통 혼례식. 오락실에서 비디오게임을 하는 아이들. 도쿄에서 기자회견을 열고 최신 액션 영화를 홍보하는 미국 여배우.("저는 환생을 믿어요. 그렇기 때문에 「미드나잇 벨로시티」에 끌렸어요.")

나와 샬럿 사이에 중대한 차이가 있다. 샬럿은 무얼 하고 싶은지 어떻게 되고 싶은지 확신을 못 하고 전반적으로 길을 잃

은 상태다. 나는 샬럿보다 나이도 많고 나 자신에 대한 확신도 더 있다. 자기 발견은 평생 계속되는 실험이지 어떤 도시에 여행 한 번 다녀온다고 얻어지는 게 아니라는 것도 안다. 하지만 나와 달리 샬럿은 알 수 없는 도시에서 친구를 사귄다. 빌 머레이가 스칼릿 조핸슨의 귀에 우리에게는 들리지 않는 말을 속삭이는 마지막 장면은 천재적이다. 여행하고 떠돌아다니면서 '배울' 수 있는 것은 그게 무엇이 되었든 영화 한 편이나 책 한 권으로는 요약할 수 없고, 두 사람이 낯선 도시에서 자기 자신이 자기가 알던 사람이 아님을 뜻하지 않게 깨달았을 때 서로에게 귓속말로 전할 수 있을 뿐이다.

◇

일이 엉망이었다. 집중이 안 되었다. 앞으로 어떻게 될지, 언제 X가 직장을 그만둘지, 언제 우리가 같이 파리로 돌아가게 될지 모른다는 사실을 받아들일 수가 없었다. 나는 가당을 수 없는 결말에 목을 맸다.

◇

「도쿄!(Tokyo!)」라는 제목의 영화가 나왔다. 도쿄를 주제로 한 단편 세 개를 묶은 영화다.[9] 미셸 공드리가 감독한 첫 번째 영화 「인테리어 디자인」이 마음에 들었다. 사실 「사랑도 통역이

되나요」와 좀 비슷한 영화다. 젊은 커플이 도쿄에 온다. 남자는 영화감독이다. 여자는 여기에서 무얼 할지 아직 모른다. 남자는 여자에게 야망이 없다고 말하지만, 꼭 그래서 그런 것은 아니다. 두 사람은 돈이 없어서 친구의 조그만 원룸에 얹혀산다. 친구도 같이 살고, 가끔 친구의 남자 친구도 온다.

현상 유지가 불가능하다. 그런데 영화감독 남자 친구가 영화를 공개했는데 뜻밖에 다들 그 영화를 좋아한다. 곧 여자는 소외된다. 일자리도 없고 야망도 없는 여자는 우울한 아파트를 보러 다닌다. "남자 친구는 데려올 수 없어요. 애완동물도 안 돼요." 캡슐방을 빌려주는 집주인이 이렇게 말한다. 다른 방에서는 창밖에 죽은 고양이가 보이고 또 다른 방은 바퀴벌레가 가득하다.

그러다가 영화가 갑자기 기묘하게 바뀐다. 여자가 거울을 보고 자기 상체가 사라지고 뼈대만 남았음을 알아차린다. 잠시 뒤에는 다리가 나무로 변하고 여자는 절뚝거리며 거리를 걷는다. 안짱다리가 아니라 아예 관절이 없는 것처럼.

갑자기 여자는 걷기를 멈춘다.

여자가 의자가 되었다.

女.

그런데 그게 끝이 아니다! 여자가 달릴 때에는 의자에서 다시 여자로—벌거벗은 여자로 돌아갈 수 있다.

영화 초반에 여자가 의자가 아니라 온전한 여자일 때, 남자 친구가 사방이 어둑할 때 벽의 갈라진 틈에서 나와 도시를 돌

아다니는 납작한 귀신 이야기를 했다.

모노노케 이야기를 포스트모던하게 해석한 작품에서 여자는 의자의 영(靈)이 되었다. 아니면 여자의 영이 굳어져 의자가 되었거나.

어떤 남자가 길에서 여자가 변한 의자를 보고 집으로 가져간다. 남자가 집 밖에서 일할 때 여자는 남자의 침대에서 자고 화분에 물을 주고 밴조를 연주하고 욕조에서 목욕을 한다. 행복해 보인다.

남자가 집에 돌아왔는데 물이 가득한 욕조 안에 의자가 있다. 남자는 찬찬히 물기를 닦는다. 남자가 컴퓨터 앞에 의자를 놓고 거기 앉아 일할 때 여자는 어깨 너머에서 넘겨다본다. 남자가 뒤를 돌아보면 다시 움츠러들어 의자가 된다.

◇

소피 칼은 일본에서 「시린 아픔(Douleur Exquise)」이라는 프로젝트를 했다. 1984년 정부에서 지원금을 받아 일본에서 석 달 동안 공부할 기회가 있었다. 그런데 칼은 가고 싶지가 않았다. 애인을 두고 떠나기가 싫었다. 칼이 일본에서 92일을 보내는 동안에 남자 친구가 떠났다. 칼은 노트에 이렇게 적었다. "이 프로젝트를 여행이 아니라 고통에 대한 것으로 만들기로 했다." 그러고는 자기가 일본에 도착한 날부터 남자가 자기를 차버린 날까지 날짜의 카운트다운을 스탬프로 찍은 사진 연작을 만들었

도시를 걷는 여자들

다. 아무도 쓰지 않은 상태의 호텔 침대 베개 위에는 "아픔까지 67일"이라는 스탬프가 찍혔다. 사용한 침대 베개에는 "아픔까지 66일." 파란 드레스와 청바지 사진에는 "아픔까지 7일."

칼은 이 프로젝트에 이어 다른 몇몇 사람들과 함께 가장 슬픈 순간을 들려주는 포토에세이를 발표했다. 호텔방에 있는 처량한 트윈 베드 한쪽의 사진이 가장 처음 나온다. 침대 위에 빨간 전화기가 놓여 있다. 1980년대에 쓰던 것처럼 다이얼이 있고 손으로 집어 올리는 수화기가 있고 꼬불꼬불한 코드가 있어서 사랑하는 남자와 통화를 할 때면 자꾸 코드를 손으로 꼬게 되는 그런 전화다. 칼은 일본 여행이 끝나면 남자 친구와 인도에서 만나기로 했다. 그런데 뉴델리에 있는 호텔에서 칼은 이런 메시지를 받는다. "M 못 옴. 사고. 파리. 밥에게 연락."[10]

밥은 M이 여행을 못할 만한 사고를 당했다는 소식을 들은 적이 없다고 했다. 손가락에 염증이 생겨서 병원에 간 게 전부라고.

알고 보니 M이 다른 사람을 만난 거였다.

98일 전에, 내가 사랑한 남자가 나를 떠났다.

1984년 1월 25일. 261호. 임페리얼 호텔, 뉴델리.

됐다

◇

그러나 시간이 지나면서 (나를 포함해 모든 사람이 놀랐는데) 나

는 일본을 좋아하게 됐다. 일본에 마지막으로 갔을 때 공항에서 밖으로 나오는데, 마치 세상이 갑자기 고해상도가 된 기분이었다. 너무나 또렷했다. 전에는 제대로 보려 하기나 했던 걸까?

내가 교감할 수 있는 장소를 찾기까지는 시간이 좀 걸렸다. 아사쿠사 근처의 절들. 공원, 하라주쿠에 있는 코스프레하는 사람들이 모이는 공원과 기모노를 입은 뚱뚱한 남자가 개를 데리고 있는 거대한 동상이 있는 우에노 공원. 분재 전시회. 햇볕 아래, 먹을 걸 늘어놓고 먹어도 될 정도로 깨끗한 인도 위에 잠든 얼룩고양이. 사람들의 기도를 적은 조그만 나무패 수백 개가 울타리에 달려 있는 절. 교토에 가자 그곳의 색채가 나를 차분하게 만들었다. 욕실 타일로 덮인 정신없이 바쁜 도쿄와 딴판으로 교토는 사방이 짙은 녹색과 회색으로 덮여 있었다.(도-쿄를 뒤집으면 교-토가 되고 그 반대도 마찬가지다.) 교토에도 욕실 타일 건물이 있긴 하지만 다른 것도 무척 많기 때문에 괜찮다. 가모가와강이 고요히 교토 중심에 흐르고 강변에는 보행로와 식당 테라스가 죽 있다. 교토는 살아볼 만한 곳이고 감당할 수 있는 곳이고 미학적으로 흥미롭고 무엇보다도 걸을 수 있는 곳이다. 벚꽃 시즌에는 못 가봤는데 꼭 가보고 싶다. 절 안에서 나는 문, 연못 안 물고기, 나무에 걸린 거미줄, 미묘한 빛 등을 세세히 포착하려고 계속 사진을 찍다가 길을 잃곤 했다.

나는 지층에서 도시를 발견하려고 했지만 그곳에는 도시가 없었다. 도쿄에서 플라뇌징을 할 때에는 계단을 올라가고 엘리베이터를 타고 사다리를 올라 위로, 혹은 꼭대기로 가야 내가

찾던 것을 찾을 수 있었다. 아름다움이 나타나기를 기다리며 그냥 무작정 거리를 돌아다닐 수는 없다. 파리가 아니니까.

수줍은 사람에게는 맞지 않는 곳이다. '가와이'를 추구하면서 내성적인 척하고 안짱다리로 서 있다가는 도시의 가장 좋은 면을 놓치기 딱 좋다.

◇

일본과 점점 사이가 깊어지면서 X에 대한 감정은 점점 식었다. 마치 동시에 둘 다를 사랑하는 게 불가능한 것 같았다. 갑자기 우리 사이가 삐걱거렸다. 내가 이 도시를 같이 보고 싶은 사람은 그가 아니었다. 일본에게 쏟아 부었던 원망이 이제 스르르 빠져나와 그에게 집중되었다.

우리 단골 프랑스 식당에서 심하게 다퉜다. 우리는 바에 앉아 있었는데 내가 X하고 한 칸 떨어진 자리에 앉은 여자에게 손짓을 했다가 싸움이 됐다. X는 내가 사람에게 손짓을 한다고 심하게 화를 냈다. "그러면 안 돼." 나는 그가 왜 그러는지 이해가 안 갔고 화가 났다. "첫째로 저 사람이 아마도 프랑스어를 못할 테니까 말로 할 수가 없고, 둘째로 사이에 네가 있으니 저 사람이 내가 손짓하는 걸 봤는지 어쩐지도 확실하지 않다고." 다툼이 격해져서 나는 그를 그 자리에 두고 나왔다. 혼자, 하이힐을 신은 발로 걸어서 집으로 갔다. 너무 화가 나서 발이 아픈 줄도 몰랐다. 다음 날 아침에 일어나보니 그가 식탁 아래에서 자

고 있었다.

그곳에서 있었던 장면을 계속 복기해보면서 상황을 이해하려고 애써보았다. 그는 나 때문에 창피해했고 그래서 법석을 피웠다. 나는 그가 나더러 법석을 피운다고 비난했기 때문에 법석을 피웠다. 바르트는 이렇게 말했다. "장면은 문장과 같다. 구조적으로 반드시 끝나야 할 의무가 없고 소진시키는 내적 제약도 없다. 왜냐하면 문장처럼 핵심(사실, 결정)이 주어지면 무한하게 새로이 확장할 수 있기 때문이다."[11] 이렇게 우리는 계속 쳇바퀴를 돈다. 네가 그렇게 했으니까 내가 이렇게 하고 내가 이렇게 하니까 네가 저렇게 하고 그러니까 나는 이렇게 한다. 떠나지 않고 이 고리에서 나올 수 있나?

우리는 거의 헤어질 뻔했다. 그런데 헤어지지 않았다. 대신 약혼을 했다.

◇

그리고 그때 지진이 일어났다. 그는 신나했다. 나는 공포에 빠졌다. 그는 지표 아래에 있는 것이 세상으로 뚫고 나온다는 사실을 좋아했다. 나는 그저 빨리 가라앉고 안정되기만을 바랐다. 처음 지진이 일어났을 때 나는 현관문으로 달려가다 주저앉아 건물이 마치 배처럼 기우뚱하며 흔들리는 동안 기다렸다. 우리는 지은 지 3년이 안 되는 건물의 26층에 살았다. 건물 기초가 지진 에너지를 흡수할 수 있게 스프링 구조로 되어 있었다.

우리는 하늘 높은 곳에 있는 배 안에서 땅의 움직임과 변덕으로부터 보호를 받고 있었기 때문에, 지진이 일어났을 때 느낌이 내가 생각했던 것과는 전혀 달랐다.

그는 신나서 어쩔 줄을 몰라했다. 나중에야 얼마나 심각한 지진이었는지 알게 되었다. 일본 북부 이와테현에서는 온천이 무너져 세 명이 죽었다.

◇

죽은 단어, 쓰지 않아서 죽은 언어, 내 입이 닫혀버렸다. 기권한다, 널 포기한다, 네가 날 좋아하든 말든 상관없다, 나도 네가 싫다고 내 몸으로 말했다. 너무나 죽어 있고 너무나 배타적인 너의 기호를 거부해. 너는 내 세계에 속하지 않아. 네가 무슨 말을 하는지조차 모르겠어.

우리는 교착 상태, 막다른 골목에 왔다고 나는 내가 말하게 된 네 언어—타 랑그, 타 랑그 당 마 부슈(ta langue, ta langue dans ma bouche, 내 입안의 네 언어/혀)로 말했다. 네가 나를 이곳으로 데려왔고 내가 새로 익힌 언어는 내 입안에 죽은 듯 쓰러져 있었다. 길바닥의 틈새, 울퉁불퉁한 인도, 내가 뉴욕의 콘크리트 포장길을 떠나 파리의 돌길을 택한 지 얼마나 되었던가? 왜 나는 아스피린이나 수면제도 내 힘으로 살 수 없고 요거트 코너에 두부가 같이 있는 이곳에 와 있나? 생각을 차근차근 할 수가 없다. 그저 싫다, 너무나 싫다, 네가 싫다라고 말하고 어느새 우리

는 모든 걸 무너뜨리며 길길이 뛰며 화를 내고 네 언어로, 내 언어로, 내 모어로 소리를 지른다. 내 어머니가 나를 망쳤다고, 너는 말한다. 하지만 네가 우리를 망쳤어. 우리가 이렇게 되리라고는 생각해본 적이 없었다.

◇

'단층선(fault line)'이라는 말의 특징은 지독한 클리셰라는 것이다. 단층대. 그 아래의 불안정성. 통제 불가능한 지질판의 움직임. 너무 많은 힘이 쌓이면 우리는 지진을 일으킨다.

잘못(fault), 갈라짐. 너의 잘못. 나의 잘못. 잘못이 있음.

『옥스퍼드 영어 사전』에는 이렇게 정의되어 있다. "fault: 결함, 불완전함, 신체적 혹은 지적 기질·외모·구조·솜씨 등에서 비난할 만한 자질이나 특징."

누가 잘못/단층을 떠맡나?

단층/잘못은 어느 한계까지를 떠맡을 수 있나?

얼마 뒤에, 파리에 돌아와서, 우리 관계를 끝냈다.

파리
—
저항

센강을 건너, 불르바르 뒤 팔레를 따라 북쪽으로, 센강을 다시 건너고, 좌회전 우회전 좌회전 우회전 좌회전해서 뤼 드 리볼리로 가서 10분 걸어 루브르 박물관을 지나고 개선문을 지나고 튀일리 공원 안으로. 전에 왕궁이 있던 곳

좋은 머스킷총으로 무장한 1만 명의 여성 시민이

파리 시청을 벌벌 떨게 만들 수 있었다.

— 귀스타브 플로베르, 『감정 교육』

―――――――

1848년이다. 파리는 다시 혁명의 열기에 휩싸여 있다. 분노의 파도가 유럽 전역을 휩쓴다. 이번에는 반란 세력이 기선을 잡았다. 2월 24일 루이 필리프 왕이 퇴위하고, 루이 필리프와 왕비는 평민 복장을 하고 '스미스 씨 부부' 행세를 하며 미국인 치과의사의 도움을 받아 영국으로 달아난다. 민중은 바로 튀일리궁으로 쳐들어가 약탈하고 파괴했다. 돌아가며 왕좌에 앉아본 다음 왕좌를 창밖으로 던졌고 60년 전 바스티유 감옥이 있던 자리에서 불에 태웠다. 이틀 뒤 제2공화정이 선포되었다.[1]

봉기 도중인 5월 15일(다른 이유로도 중요한 날이지만 그 얘기는

나중에 하겠다.), 이제 전국적으로 유명해져 잘 살고 있던 조르주 상드는 폴란드의 독립을 지지하는 시위에 참여했다. 집에 돌아오는 길에 보니 어떤 여자가 창문 밖으로 열변을 토하고 있고 사람들이 모여 연설을 듣고 있었다. "저 여자가 누구예요?" 모인 사람들에게 상드가 물었다. "조르주 상드요." 누군가가 대답했다.

상드는 봉기 와중에 사망한 사람들의 장례 행렬을 구경했다. 이번에는 아파트 발코니에서 본 게 아니라 최근에 축출된 수상 프랑수아 기조의 집에서 그와 함께 보았다. 상드는 그날 일을 입양한 딸 오귀스틴에게 이렇게 전했다. "오늘 아침 기조의 집 창가에서 라마르틴과 이야기를 나누며 장례 행렬이 지나가는 걸 봤어. 아름답고 소박하고도 감동적이었어. …… 40만 명 가까운 행렬이 마들렌 성당에서 7월 기념비까지 이어졌단다. 경찰이나 순경은 한 명도 안 보이는데도 질서 정연하고 품위 있고 조용하게 걸으며 서로 발을 밟거나 모자를 찌그러뜨리지 않으려고 조심하는 거야. 대단했단다. 파리 민중은 세계에서 최고야."[2]

상드는 4월 20일에 열린 동지애 축제에도 매료되었다. 대규모 시위가 개선문 광장 불꽃놀이로 마무리됐다. 아들에게 보낸 편지에서 "사상 최대의 이벤트였어!"라고 감탄했다. 상드의 전기작가 벨린다 잭(Belinda Jack)은 이렇게 건조하게 말한다. "그렇지만 평화로운 군중이 대규모로 모였다 하면 상드는 언제나 과장되게 흥분한다." 상드가 사람들 사이의 연대에 벅찬 감동을

받는 까닭을 나는 이해할 수 있다. 어떤 생각을 지지하기 위해 사람들이 공공장소에 집결하면 매우 강력한 힘이 된다. 그렇지만 매우 위험한 일일 수도 있음을 상드는 알았다.

5월 15일에 폴란드를 지지하는 시위대는 바스티유 광장에서 출발해 콩코르드 광장을 향해 갔다. 무리 일부는 강을 건너 신전처럼 생긴 부르봉궁으로 갔다. 국민의회가 열리는 곳이다.(오늘날에도 이곳에서 열린다.) 그곳에서 일부 집단은 의회가 해산되었다고 선언하면서 파리 시청사를 향해 갔고(상당히 먼 거리다.) 반란 정부를 수립하려 하다가 실패했다. 주동자들이 체포되고 투옥되었다.

상드는 경악했다. 경찰청장 코시디에르에게 자기도 세 시간 동안 그들과 함께 행진을 했으며 많은 사람들이 자기처럼 폴란드를 지지하는 시위라고 생각하고 참여했다고 말했다. "국민의회 중심부에서 폭력과 혼란이 발발하리라고는 아무도 예측 못 했을 거예요." 상드가 말했다. 국민의회 구성원 대부분이 폴란드 독립을 지지하는 결의에 우호적이었고, 그래서 군중도 만족했는데, 그때 폭력적인 일부 집단, "어떤 면에서 보아도" "다수가 바라는 바"를 대변하지 않는 무리가 전면에 나서자 사람들이 놀랐다. 그렇긴 하나 그래도 상드는 경찰이 시위대를 진압한 방식이 지나치게 과격하고 가학적이기까지 하다고 생각했다. 그래서 경찰청장에게 이렇게 말했다. "과거에는 공식 방침이 질서였을지라도 지금 이렇게 불신을 드러내면 군중의 분노를 불러일으켜요. 개인의 자유를 억압하지 않고도 쉽게 질서를 유지할

수 있어요. 경찰에게 민중을 짓누를 권리는 없습니다."[3] 상드는
어떤 기치를 들고 나선 사람이건 열성분자를 쉽게 믿으면 안 된
다는 것도 알게 되었다.

◇

파리에 살다 보니 파리 사람들한테는 무슨 일만 있으면 툭
하면 들고 일어나는 능력이 있다는 걸 알게 되었다. 캐나다 단
편소설 작가 메이비스 갤런트(Mavis Gallant)는 《뉴요커》에
1968년 5월 운동에 대한 글을 썼는데 그때 일어난 일들에 대해
애매한 감정을 느낀다고 했다. 학생들의 용기에 존경심을 느끼
는 한편, 사람들이 "가상의 포위 상태라는 정신병"에 빠져들어
몇 달 동안 지속적인 위기 상황을 만들어내는 것에는 염증을
느꼈다. 어디에서든 마찬가지다. 사회 문제에 맞서 일어나는 시
위에는 진지한 면과 스스로를 신화화하는 면이 분명히 공존한
다. 그러나 파리 사람들이 일어서서 행군하고 권력에 진지하게
맞서고 반대 의견을 밝히는 것을 보면 나는 늘 깊은 인상을 받
는다. 내가 이곳에 살고 싶어진 이유 가운데 하나도 그것이었다.
나도 신화화하려는 욕망에서 자유롭다고 말할 수는 없겠다. 그
러나 그게 위험하다는 것은 안다.

"거리는 집단이 사는 곳이다." 발터 베냐민이 『아케이드 프
로젝트』에 이렇게 썼다.[4] 거리에서 우리는 어떤 신념을 위해 함
께 어깨를 맞댈 수 있다. 부당한 취급을 받았거나, 절박한 심정

이거나, 목소리를 내야 한다고 느낄 때 본능적으로 우리는 길에 나와 행진을 한다. 우리는 집단에 속해 있을 때 더 강하다고 느끼고 기분이 좋아진다. 행진은 정치적 행위이지만 사회적 행위이기도 하다. 사람들이 같은 것을 동시에 하는 일이 무척 드물기 때문에 그런 경험을 할 때에는 무언가 더 큰 것에 속해 있는 듯한 특별한 느낌을 받는다.

혁명을 겪어온 19세기, 전쟁, 파업, 학생시위가 빈발한 20세기를 지나, 파리의 시위는 일종의 제도화된 저항으로 양식화되어, 미친 듯이 바리케이드를 쌓던 것에서 느린 속도로 이루어지는 정치적 행진으로 바뀌었다. 어디에서부터 어디까지 걷느냐에도 중요한 의미가 있다. 좌파 집회는 혁명이나 공화주의와 관련된 장소에서 시작하고 끝난다. 바스티유 광장, 나시옹 광장, 레퓌블리크 광장 등 대부분 파리 동쪽에 있는 장소들이다. 가끔은 좌안을 따라 걸어 하원 의사당 앞까지 가기도 한다. 반면 우파 시위대는 7구의 부유한 지역이나 5구 모베르뮈튀알리테 라탱 지구에 있는 교회를 출발점이나 도착점으로 삼는다.

이곳에서는 '마니프(manif, 데모)'가 통과의례 비슷하다. 어릴 때에는 부모가 시위에 데려가고, 고등학생이 되면 시위가 성인이 되는 과정의 일부이기도 하다. 수업을 빼먹고 시위에 가는 것이 프랑스 고등학생의 반항 방법이다. 대학에 들어가면 삼삼오오 모여 행진을 하고 어른이 되어도 1년에 한 번은 집회에 참석한다. 마니프는 고도로 조직된 행사로 대개 더 큰 세력을 형성하기 위해 연대한 여러 집단의 이익을 대변한다. 진취적인 행

상들은 바비큐 장치와 메르게즈 소시지를 들고 나타나 1유로에 팔기도 한다. 플라스틱 컵에 맥주를 따라 파는 사람도 있다. 비극적 일 때문에 촉발된 집회가 아니라면 꽤 유쾌한 분위기로 진행될 수도 있다. 반면 프랑스 친구 한 명은 2003년 2월 15일 뉴욕에서 이라크 전쟁에 반대하는 시위에 참가했는데 기마경찰이 시위대에 돌진하는 것을 보고 충격을 받았다. 친구와 같이 1번가에 있는 상점 안으로 얼른 도망갔다고 한다.

파리라고 해서 모든 시위가 처음부터 끝까지 평화롭지는 않다. 2005년 고용법에 반대하는 시위는 학생들이 스티커를 몸에 붙이고 직업 안정성을 보장하라고 외치며 시작되었는데 결국 좋은 시위꾼이라고 할 수 없는 아나키스트와 선동꾼(프랑스어로는 카쇠르(casseurs), '깨뜨리는 사람'이라고 부른다.)들이 달라붙었다. 이들은 후드와 쿠피야[+]를 머리에 써서 얼굴을 가리고 상점 창문을 부수고 차에 불을 붙이고 거리에서 강도짓을 하고 진압 경찰에게 물건을 던지고 소르본 대학 광장에 있는 유명한 서점을 파괴하고 말았다.

1986년, 말리크 우세킨이라는 젊은이가 마니프 현장 근처에 있다가 죽었다. 경찰이 그를 카쇠르로 오인했다고 한다. 학생들이 프랑스 대학 제도가 크게 바뀐 것에 항의하는 시위를 하고 있었다. 200유로에 상당하는 등록금 인상이 있을 예정이었고 (거의 100퍼센트 인상이었다.) 대학에서 학생들을 골라 받을 수 있

[+] 아랍 남자들이 머리에 쓰는 사각형 스카프.

는 선발 정책이 도입되게 되었다. 대학이 공공의 권리라는 생각에 반하는 조치였다.(프랑스에서는 고등학교 졸업장이 있는 사람은 누구나 대학에 다닐 수 있다.) 학생들 20만 명이 11월 17일 거리로 나섰고 12월 4일에는 거의 50만 명이 나왔다. 이튿날 학생들이 소르본 대학을 점거했다가 학교에서 쫓겨나자 뤼 무슈르프랑스와 뤼 드 보지라르의 교차로에 바리케이드를 만들려고 했다. 우세킨은 시위 중이 아니었고 아침 이른 시간에 재즈 클럽에서 나오는 길이었다. 그런 그를 경찰이 오토바이로 쫓아가 구타해서 죽였다.

◇

파리로 처음 이사했을 때에는 가까이 갔다가 무슨 일에 연루될지 몰라 시위 현장과 거리를 두었다. 머릿속에서 어머니 목소리가 들리는 것 같았다. '네가 이민자라는 거 잊지 마. 말썽에 휘말리지 마. 얌전히 지내.' 아버지의 1968년 경험도 떠올랐다. 아버지는 필라델피아에서 건축학 석사 과정 중이었다. 아버지가 이야기하길 학기 말이었는데 학생들이 작업실에 들이닥쳐 컬럼비아 대학에서 시작된 항거에 같이 참여하자고 선동했다고 한다. 아버지 작업실 학생들은 이렇게 대답했다. 미안한데, 기말 프로젝트를 마무리해야 돼.

나는 만약 내가 아버지 입장이었다면 다르게 행동했을까 자주 생각해봤다. 아마 아니었을 듯싶다. 운동이 이미 시작된 마

당에 한 사람 더 들어가거나 말거나 큰 차이가 없을 거라는 생각에다가 아버지 사촌인 앤드루 굿맨이 1964년 미시시피에서 민권 운동을 하던 중에 KKK단에 살해당한 일도 있었다.[+] 몇 년 전에 일어난 집안의 비극이 아직 아버지 뇌리에 생생하게 남아 있기도 했을 것이다. 아버지가 위험한 일에 선뜻 나서지 않으려 한 까닭을 이해할 수 있다.

X세대 끝자락에 속해 있는 우리는, 9·11 테러와 그에 뒤따른 테러와의 전쟁, 아프가니스탄과 이라크 침공(무너진 빌딩 하나당 한 나라씩)을 겪고 나서야 안락의자에서 일어나 거리로 나오게 되었다. 나도 물론 부시 정부의 앞뒤 가리지 않는 보복적 전쟁 행보에 경악했지만 그렇다고 바로 시위에 뛰어들지는 않았다. 이 일 전부가 기업과 무기상의 탐욕에 의해 촉발된 사악한 일이라고 생각하니 일반 시민이 영향을 미칠 수 있는 문제가 아닌 것 같았다. 무슨 의미가 있겠나? 하는 생각이었다. 우리가 아무리 거리에서 '석유를 위해 피를 흘릴 순 없다!'라고 외쳐보아야 정작 권력을 가진 사람은 우리를 히피나 이상주의자에 불과하다고 치부해버리고 귀 기울이지 않을 터였다.

미국이 이라크 침공을 준비하던 혼란스러운 시기에는 누구 말을 들어야 할지도 알 수 없었다. 뉴욕이 대체로 무력감과 좌절감에 물들어 있던 것이 생각난다. 우리 도시가 공격을 당했

[+] 흑인 참정권 운동가인 백인 청년 세 명이 KKK단에 살해된, 영화 「미시시피 버닝」의 소재가 된 사건.

기 때문에 다들 감정이 격앙된 상태였다. 반전 운동을 본격적으로 이끌어내려면 깊은 대화가 필요하겠다는 생각이 들었다.(나중에는 이때의 실패가 미국 언론이 제 역할을 하지 못했기 때문이라고 평가되었다.) 이쪽에서 나온 것이든 저쪽에서 나온 것이든 공허한 레토릭만은 피하고 싶었다.

그런 상황에서 내가 2003년 겨울에 반전 시위에 참가하게 된 것은 사실 내 의도가 아니었다. 도서관에서 집으로 돌아가는 길이었는데, 워싱턴 스퀘어 공원에서 출발해 유니버시티 플레이스를 따라 북쪽으로 보도를 점거한 시위대를 피해 내 갈 길을 가려는 나를 경찰이 시위대 쪽으로 몰고 갔다. 우리를 한덩이로 몰아넣고는 스크럼을 짜서 포위하고 경찰봉을 휘둘러 빠져나가지 못하게 막았다. 경찰은 시위대와 구경꾼을 구분하지 않았고 평화 시위와 폭력 시위를 구분하려고도 하지 않았다.

말하기 부끄러운 일이지만, 진압 경찰에 신체적으로 위압을 당한 그 순간에 시위에 대해 입장을 정하지 못하고 있던 나에게 뒤늦은 확신이 찾아왔다. 이 전쟁 때문에 무고한 사람들이 자기와 무관한 싸움에 휘말렸다는 사실, 게다가 옆구리를 경찰봉으로 찔리는 것과는 비교도 할 수 없는 일들을 겪으리라는 사실을 그때 머리를 얻어맞은 듯이 실감했다. 그날 집에서 나설 때에만 해도 시위대와 거리감을 느꼈는데 마침내 집에 돌아왔을 때에는 나도 그들 중 한 명이 되어 있었다.

우리는 집단행동을 해야 한다. 모여서 행진을 하거나 아니면 한 곳에 그냥 모여 있기라도 해야 한다. 권력을 쥔 이들에게 사

람들이 무얼 원하는지 보여주기 위해서이기도 하지만, 모인 군중을 보고 힘이 없는 사람들이 조금이라도 생각이 움직일 수 있기 때문이기도 하다. 시위는 정부에게 우리가 반대한다는 사실을 보여줄 뿐 아니라 동료 시민들에게, 그중 가장 약한 이들에게 우리가 국가 정책에 반대할 수 있고 반대해야만 함을 보여준다. 변화를 이끌어내기 위해서. 성급한 가정을 무너뜨리기 위해서.

집 밖에 나선다. 칩을 던진다. 걷는다.

◇

내가 프랑스 마니프에 처음으로 참여한 것은 2009년 1월 29일이다.

그날 시위에 나선 (누가 추산하느냐에 따라) 6만 5000명에서 30만 명 사이의 사람들 가운데 많은 사람들은 정부가 경제 위기를 다루는 방식에 항의하려고 나온 것이었다. 사르코지 대통령에 대한 적대감을 표출할 기회가 있으면 절대 놓치지 않는 사람들도 나왔다. 직장에 출근하지 않을 좋은 핑계라 나온 사람도 있었다. 그런데 이 마니프는 특별한 점이 있었는데, 몇 년 만에 처음으로 학생들뿐 아니라 교수도 동맹휴업에 들어갔다. 내가 일하는 학교 동료들도 당시 교육부 장관 발레리 페크레스가 추진하는, 과학 분야 연구를 우선시하고 인문학을 경시하는 대학 개혁에 한 목소리로 반대했다. 교육 제도의 진짜 문제는 해

결하지 못하고 일자리와 지원을 줄이고 심지어는 학과 자체를 없애려고만 하는 개혁 정책이었다.

몇몇 교수가 시청사 앞에 있는 플라스 드 라 그레브(Place de la Grève, 파업 광장)에서 행진을 시작해 '고집 센 이들의 끝나지 않는 원무(圓舞)'라며 7주 동안 같은 자리를 빙빙 돌았다. 의도는 좋았으나 놀림거리가 되는 것을 피하지는 못했는데, 이들이 그리는 원 가운데 바닥에 쓴 슬로건이 우스꽝스럽게 읽힌 탓도 있다. "나는 생각한다, 고로 나는 쓸모없다."

그보다 좀 더 영리한 시위도 있었다. 라파예트 부인이 쓴 17세기 소설 『클레브 공작부인』의 마라톤 낭독이 있었다. 학생, 교수, 지나가는 사람 등등이 돌아가면서 여덟 시간 동안 소설을 읽었다. 『클레브 공작부인』은 사르코지에 반대하는 의미가 있는 소설이었다. 2007년 사르코지가 대선에 출마했을 때 선거운동을 하면서 이 소설이 왜 공무원 시험 필수 리딩 리스트에 들어가야 하는지 납득이 안 간다고 말한 적이 있었다. 17세기 프랑스 문학에 대한 깊이 있는 이해가 세무서 책상에서 일하는 사람에게 무슨 쓸모냐는 말이었는데, 다른 곳도 아닌 바로 이곳 프랑스, '엑셉시옹 퀼튀렐(exception culturelle)'+의 나라에서 위대한 문학도 실용적인 목적이 있어야 한다는 주장을 했으니 반감을 불러일으킬 수밖에 없었다. 영화감독 크리스토프 오노레

+ 문화적 예외라는 뜻으로, 1993년 제네바관세협정 때 프랑스가 제기한, 문화적 다양성의 훼손을 막기 위해 일반 상품과 문화를 다르게 다뤄야 한다는 개념이다.

는 사르코지의 무지로부터 영감을 받아 『클레브 공작부인』을 현대적으로 개작한 영화를 찍었다(「아름다운 연인들」(2008)). 파리에 있는 상류층 고등학교를 배경으로 한 영화인데, 이 영화의 주연 배우 루이 가렐도 팡테옹 앞에서 마라톤 낭독 시위를 할 때 책을 읽었다. 루이 가렐이 베르나르도 베르톨루치가 만든 68혁명에 대한 영화 「몽상가들」에도 출연했기 때문에 그의 존재가 혁명적 전율을 더해주었다. 나도 연대의 뜻으로 그해에 가르친 세계문학 수업계획서에 그 소설을 넣었다.

영문과 소속인 우리는 과에 어울리는 피켓을 여럿 만들었다. "나는 숫자가 아니라 교사다", "우리를 위하여 종은 울린다", "대학의 역습" 등. 불문과와 같이 움직였는데 불문과도 피켓을 만들어왔다. "쓰레기 대학이 아니라 문화의 대학을!" 또 "학문을 추구할 때에는 수를 세지 않는다!" 우리는 바스티유 광장에 한참 동안 서 있었다. 다른 단체에서도 모두 와서 하나씩 자리를 잡았다. 나는 슬로건을 외치고 허공에 주먹질을 하려고 벼르고 있었지만, 어째 그런 분위기가 아닌 듯했다. 구호를 외치는 사람도 없었고 날씨가 잔뜩 흐리고 추워서 다들 덜덜 떨었다. 몇 시간이 지났지만 불르바르 보마르셰를 따라 겨우 반마일 정도밖에 못 갔는데 날이 어두워져서 이제 집에 돌아가야겠다 싶었다. 하늘빛이 파란색에서 보라색으로 짙어지자 뒤쪽에 있는 학생들이 조명탄을 쏘기 시작해 하늘에 연기가 퍼지고 시위대가 불그레한 빛으로 물들었고 대로 양옆의 가로등이 안개 속에서 타오르는 태양처럼 보였다. 내가 다시 돌아가 바스티

유 광장을 가로지를 때에는 사람들이 포스터판을 쌓아놓고 불에 태우고 있었다. 깃발과 현수막을 높이 든 사람들이 그 주위에 모여 엄숙하게 지켜봤다. 연기가 7월 기념비를 타고 하늘로 올랐고 붉은 안개가 더 짙어졌다. 나는 사진을 찍었다. 19세기가 유령처럼 필름 위에 다시 나타난 것 같았다.

일주일 뒤에 다시 거리로 나와 시위를 했다. 이 날은 열기가 드높고 사방에 기자들이 있었고 날씨 좋은 날에 집 밖에 나와서 다들 기분이 좋아 보였다. 우리는 쥐시외 광장에서 출발해 파리 식물원을 지나 뤼 상시에를 따라 내려갔다가 뤼 클로드 베르나르를 따라 올라오고 뤼 뒬므로 우회전, 파리 고등사범학교를 지나, 팡테옹까지 쭉 올라갔고 거기에서 행렬이 멈췄다. 교육부 앞으로 갈 예정이었으나 경찰이 그쪽으로 가는 길을 전부 막아버렸다. 그래서 뤼 빅토르 쿠쟁을 따라 계속 올라가("소르본으로!"라고 선두가 외쳤다.) 왼쪽으로 꺾어 뤼 데 제콜로, 오른쪽으로 돌아 불르바르 생미셸로 접어들었다.

여기에서 시위대가 분산되었다. 절반은 왼쪽 불르바르 생제르맹으로 가고 나머지 절반은 생미셸에 남아 있다가 잠시 뒤에 해산했다. 우리는 아무것도 모르고 엉뚱한 집단을 따라다니고 있었고 나중에야 우리가 아나키스트 집단을 따라왔다는 걸 깨달았다. 우리는 선두를 따라 생제르맹으로 가서 도로로 내려가 자동차 사이로 걸었고 차들이 빵빵거렸다.(짜증일까 아니면 연대의 뜻으로 빵빵거린 걸까?) 짜릿했다. 이게 바로 파리식 시위구나!

그러나 어떻게 된 일인지 알고 나자 바보가 된 기분이었다.

이 마니프는 무언가를 지지하거나 반대하는 시위가 아니라 말썽꾼들이 주도한 일탈에 불과했다. 나도 모르는 새에 뉴욕에서 내가 되지 않으려고 했던 바로 그런 사람이 되어 있었다. 내용보다 의식(儀式)에 더 관심 있는 사람. 그것도 너무 쉽게 그렇게 되어버렸다. 군중 속에서 함께 걷는 행위에는 무언가 야만적인 힘이 있다. 폭력적으로 변질될 수 있는 무리에 속하게 되자 불안해졌다. 어디인지 모르는 곳으로, 누구인지 모르는 사람에 의해, 무엇인지 모르는 일을 하게 이끌려가기가 너무나 쉬웠다.

◇

1848년, 상드는 그냥 앉아서 역사가 펼쳐지는 것을 보고만 있고 싶지는 않았다. 상드는 자신이 사회 지도자들뿐 아니라 각 계각층의 사람을 두루 잘 안다고 믿었고 사람들의 삶을 바꾸려고 해볼 기회가 왔다고 생각했다. 다른 사람들과 윤리적 협력을 이루며 살려면 집단 프로젝트에 참여해야 한다는 생각이었다. 상드는 비공식 선전부 장관이 되어 새로운 정부의 메시지를 만들어내는 과정에서 중요한 역할을 했다. 공무에 열심히 개입했고 내각 여러 지위에 누가 임명되어야 하는지에 대해 의견을 제시했다. 새로 내무부장관이 된 르드루롤랭이 상드의 의견을 받아들이기도 했다. 상드는 또 《민중의 대의(*La Cause du People*)》라는 잡지를 창간했고 새 정부에서 발행하는 《공화국 공보》에도 글을 써서 프랑스 전역의 사람들에게 파리에서 일어나는 일에

주의를 기울이라고 호소했다. "시민 여러분, 프랑스는 이 시대의 가장 위대한 위업을 시작하려 합니다. 모든 인민의 정부 수립, 민주주의 조직, 모두의 권리, 이익, 지성, 미덕의 공화국을 세우는 일을……!"[5]

상드는 다가오는 선거에 얼마나 많은 것이 달려 있는지 독자들에게 알리려 했다. 상드는 제2공화국 초기에 전설적 정치가 알렉시 드 토크빌을 만났다. 토크빌의 회고록에는 상드가 자기에게 이렇게 말했다고 적혀 있다. "친구들을 설득하려고 애쓰세요. 사람들을 자극하거나 불안하게 해서 거리로 내몰지 말고요. 저도 제 사람들에게 침착함을 유지하라고 당부하려 합니다. 왜냐하면, 싸움이 일어난다면 틀림없이 우리 모두 망하고 말 것이기 때문입니다."[6]

새 정부가 수립되었으니 여성들도 권리를 주장하고, 경제적 독립, 육아, 노동권을 요구할 기회가 생길 듯했다. 여성들은 혁명을 이루었으니 여성이 나라를 상징하는 알레고리로 추상화되는 것에 그치지 않고 실제 여성의 실제 욕구를 인정받기를 바랐다. 가슴을 드러낸 마리안[+]이 '마리안 자신과 닮은 사람을 제외한' 모든 사람에게 자유를 약속하는 것에 만족할 수는 없었다. 그러나 대부분 남자들은 소설가 겸 소책자 집필자 클로드 티예(Claude Tillier)의 "거즈 보닛 아래에 정치적 생각이 깃든 것

[+] 7월 혁명을 그린 들라크루아의 그림 「민중을 이끄는 자유의 여신」의 중앙에 있는 여신.

을 본 사람이 있나?"라는 말에 공감했다. 19세기 남자 중에서 공상적 사회주의자 샤를 푸리에(Charles Fourier)의 "여성 해방의 정도로 일반적 해방의 정도를 가늠할 수 있다."[7]라는 말에 동의하거나, 빅토르 위고가 1853년 루이 나폴레옹의 쿠데타에 항의한 죄목으로 투옥 추방된 루이즈 줄리앵(Louise Julien)의 노제에서 한 말에 박수를 칠 수 있는 사람은 정말 드물었다. "18세기가 남자의 권리를 선포했다면, 19세기는 여자의 권리를 선포한다."

플로베르만 해도 『감정 교육』(1869)에 마드무아젤 바트나라는 독신 여성을 등장시켜 페미니스트들을 은근히 조롱한다. 바트나는 "프롤레타리아 해방은 여성 해방을 통해서만 가능하다."고 주장한다. 바트나는 "모든 직종의 문이 여성에게 개방되어야 하며 사생아 친부 조사, 새로운 법령 제정, 결혼 제도 폐지, 혹은 최소한 '좀 더 합리적인 결혼 제도 수립' 등이 이루어져야 한다고 말했다." 만약 이런 권리가 주어지지 않는다면, 힘으로 싸워 눌러야 한다고 바트나는 단언한다. "좋은 머스킷총으로 무장한 1만 명의 여성 시민이 파리 시청을 벌벌 떨게 만들 수 있었다."[8]

그럼에도 상드는 여성만의 권리를 위해 일어날 수는 없다고 생각했다. 몇몇 여성단체가 상드에게 공직에 출마하라고 했으나 상드는 거절했다. "우리 성에 속하는 사람 일부가 공무 행정에 참여하면 사회에 많은 이득이 있을 것이다. 그러나 그래봐야 빈민, 교육받지 못한 여성에게는 아무 이득이 없다."라고 했다.

상드가 이런 말을 했다니 받아들이기 힘들다. 남성 보편 참정권이 프랑스혁명 이후에 처음으로 법제화되었고, 작가 델핀 드 지라르댕(Delphine de Girardin)은 '들로네 자작'이라는 남자 이름으로 글을 쓰며 여성참정권을 주장했으나("보편선거라고 듣기 좋은 약속을 하고는 여자들은 빠뜨렸다.") 상드나 상드의 친구 마리 다구(Marie d'Agoult, 다구도 대니얼 스턴이라는 남자 필명으로 글을 썼다.)는 여성참정권을 하루아침에 도입하기는 무리이고 단계적으로 획득해야 한다고 생각했다. 상드는 사회가 근본적으로 바뀌어야만 여성이 권력으로부터 이익을 얻을 수 있다고 보았다. 일단 가정에서 평등을 획득한 다음에 바깥세상에서 평등을 구할 수 있을 것이라고. 1848년 4월에 쓴 편지에서 상드는 여자들이 투표권을 달라고 해서 조롱거리가 되는 것은 아닌가 염려스럽다고 했다. 너무 성급하게, 너무 많은 것을 요구하는 것이라고.

상드가 옹호한 것은 프랑스, 모든 사람에게 기회가 있는 사회주의적 프랑스였다. 그렇지만 상드가 자신의 권리를 위해 일어선 곳, 다른 사람들도 스스로 일어서는 것을 본 곳은 파리라는 도시였다. 『감정 교육』의 프레데릭 모로처럼 상드는 "군중의 열의"에 감명을 받았고 혁명의 열기가 상드에게 "광대한 사랑, 숭고하고 모든 것을 포용하는 다정함"을 일깨웠다. "모든 인류의 심장이 가슴 안에서 뛰는 것 같았다."[9] 상드는 여러 장소에 대해 글을 쓰고 꿈을 꿨지만, 새로운 세상을 실현할 가장 큰 가능성이 있는 곳은 파리, 일상적이고 더럽고 짜증을 유발하며 아름다운 파리였다.

상드가 바란 대로 되지는 않았다. 동지애 축제 직후인 4월 23일 선거 결과는 실망스러웠다. 상드가 열심히 독려하였으나 투표에 참여하지 않은 사람들이 많았고 새로 구성된 의회는 이전과 다를 바 없이 보수적이었다. 사회주의 국가는 실현될 수 없었다. 상드가 페미니스트들에 대해 유보적 입장을 취한 것도 이제는 문제가 아니었다. 혁명 직후에 생겨난 페미니스트 클럽들이 7월 28일에 아예 불법화되었기 때문이다. 공장을 설립해 일자리를 제공하는 등의 노동자들을 위한 진보적 조치도 6월에는 모두 폐지되었다. 그리하여 사람들이 다시 들고 일어났다. 이틀 만에 군대가 봉기를 진압했다.

상드는 정치에 빠르게 피로를 느꼈다. 1년 만에 정치가 무용하다고 느끼게 되었다. 상드는 너무 실용적이면서 동시에 이상적이었다.[10] 상드는 직접 맞부딪히는 것보다는 외교적 해결을 우선시했다. 결국 갈등과 보수주의가 지배하는 정치계에서 물러났고 파리를 떠났다. 돈이 떨어지고 있었고 아들이 반란에 연루되어 체포될까 봐 걱정이었다. 반란이 걷잡을 수 없게 되어가는 것에 대한 걱정을, 상드는 이번에도 역시 도시에서 활동이 부자유해진 것과 연관 지어 표현했다. "3월에는 나 혼자 집 밖에 나와 아무 때에나 도시 어디나 다닐 수 있었다. 길에서 노동자나 부랑자를 마주치더라도 다들 우호적인 태도로 나에게 길을 비켜주었다. 그러나 5월 17일이 되자 환한 대낮에 친구들과 같이 집 밖에 나오는 것조차 불가능해졌다. '질서'가 도시를 장악해서!"[11] 1817년 파리 코뮌에 대한 상드의 태도는 그 뒤 여

러 세대의 사회주의자들에게 계속 비난받았다. 상드는 이렇게 말했다. "가엾은 사람들! 과도한 행위와 범죄를 저지를 테고 결국 얼마나 처참하게 보복당할지!" 상드의 표현에 따르면 파리가 "겁쟁이와 바보들을 학대하는 온갖 종류의 폭도들의 은신처가 되었다. 결국 자기들 스스로 피난처를 더럽힘으로써 끝나고 말리라!"

상드가 코뮌을 싫어한 까닭은 코뮌이 "시민(citoyen)이 돌아오고 보행자(promeneur)가 쇠퇴"[12]함을 의미했기 때문이었을 수도 있다. 언론에서는 깨끗하고 아름답게 새로이 정비된 도시가 코뮌 때문에 망가질 위기에 처했다고 보도했다. 그러나 코뮈나르(코뮌 지지자)보다도 더 위험하게 여겨진 것은 여성 혁명가의 등장이었다. 플라뇌르에게는 거리가 '탈정치 공간'이었을 수 있으나, 플라뇌즈에게 탈정치는 가능하지도 바람직하지도 않은 일이었다. 코뮌이 지속되는 동안에 미국 기자 한 명이 여자들이 19세기식 화염병 같은 것을 파리 건물 지하로 던지는 것을 보았다는 진위를 알 수 없는 보도를 했다. 그래서 페트롤뢰즈(petroleuse), 곧 '방화를 하는 여자'라는 인물상이 생겨났다. 당시 사람들은 여성 혁명가를 도무지 통제가 불가능한 사람, 어떤 남자보다도 위험한 존재로 생각했다. 프랑스혁명 동안에는 여자들이 집 밖에서 다섯 명 이상 모이는 것이 불법이었다. 상드도 이런 사실을 알았을 것이고 집 안에서나 밖에서나 여자가 남자와 같은 자유를 지니지 못했다는 것에 분개했다. 상드는 플로베르에게 보낸 편지에서 이렇게 말했다. "성의 구분은 무의미해요.

남자와 여자가 다르지 않은데 왜 사회에서 이렇게 여러 가지로 남녀를 구분하고 이러쿵저러쿵 논하는지 전혀 이해가 안 가요."[13]

상드가 1848년 혁명에 기여한 바에 대해서는 아직 깊이 있는 연구가 이루어지지 않았다. 상드는 민중도 정부도 저마다 스스로의 행동을 정당화하기 위해 신화를 만들어냈음을 알았고, 양극단이 충돌한다고 반드시 앞으로 나아가게 되지도 않음을 이해했다. 상드는 저항과 중재의 제3의 공간 같은 곳에 있었다. 상드가 경찰청장에게 했던 조언이 좋은 사례다.

상드는 여자들 편에 섰어야 했다. 여자들의 대의에 자신의 이름을 빌려주었어야 했다. 만약 그랬다면 오늘날 상드의 행적에 대한 논란도 더 적을 것이다. 그러나 상드는 어떤 전선에도 서지 않으려 했다. 상드는 모든 관점을 가로질렀다.

◇

그 일이 일어났을 때 나는 파리에 있었다. 사람들이 하나둘 월스트리트 근처 공원에 모이기 시작했다. 집회를 하고, 텐트를 치고, 금융 제도의 부당함과 탐욕에 항의했다. 곧 텐트들 사이에 도서관도 생기고 간이 부엌도 생기고 휴대전화 충전소도 생기고 구급의료소도 생겼다. 누구의 거리인가? 우리의 거리다! 그들은 외쳤다. 주코티 공원에 수백 명이 모여 살기 시작했다. 이들은 어떤 연설보다도, 어떤 폭로 기사보다도, 어떤 논평보다

도 더 확실하게, 인구 1퍼센트가 부의 40퍼센트를 차지하는 미국에 문제가 있다는 사실을 지적했다. 99퍼센트에 속하는 우리는 1퍼센트 때문에 경제 위기에 던져졌고 1퍼센트는 위기의 와중에도 우리를 이용해 돈을 벌고 있었다. 뉴욕은 활기와 다양성이 있는 도시였는데, 이제 기업의 이익만을 위한 곳이 되었다. 나는 사람들이 마이크에 대고 발언하고, 구호가 군중 사이로 잔물결처럼 퍼지고, 시위대가 브루클린 다리를 건너 행진하고 경찰에 체포되는 동영상을 보며 전율했다.

월스트리트 점령 시위의 이상은 뉴욕 증권거래소 앞 황소 동상 위에 아티튀드 동작으로 균형을 잡고 서 있는 발레리나 포스터로 아름답게 표현되었다. 예술, 건강, 주택 등 삶의 모든 요소들을 짓밟으며 돌진하는 시장의 흉포함을 상징하는 동상이 무용수의 발아래 굴복한 이미지다. 발레리나의 포즈를 보면 결국 모든 게 균형의 문제라는 생각을 하게 된다. 정부 각 부처에서부터, 경제, 우리가 날마다 수행하는 도시 생활이라는 복잡한 안무에 이르기까지. 이 포스터는 "우리의 한 가지 요구는 무엇인가?"라고 질문을 던진다. 이 질문에 확실한 답을 내놓은 사람은 없다. 답이 정해지지 않은 채로 질문을 열어두는 게 훨씬 더 흥미롭다.

사실 말로 답하기 불가능하기도 하다. 언어보다 더 큰 무엇을 추구했기 때문에, 위반적인 운동이 필요했던 것이다. 그렇지만 물리적으로 열려 있는 시위였기 때문에 권력이 들이닥쳐 불법이라고 선언할 여지가 있었다. 경찰이 텐트 도시를 강제로 철

거하고 책을 압수하고 '배회'라는 죄목으로 사람들을 체포했다. 복면을 쓰고 공공장소에 모이는 것을 금한 1845년 뉴욕시 조례를 들며 가이 포크스 가면을 쓴 사람들을 잡아들였다. 전국에서 점령 시위가 있었던 도시와 대학이 공격을 당했다. 파리에서 우리는 컴퓨터로 대학교 청원경찰이 학생들에게 코앞에서 최루액을 분사하는 장면을 보고 충격을 받았다. 경찰의 위협이 현실로 느껴졌고 경찰의 대응에 진짜 혐오감이 솟은 것도 사실이지만, 어떻게 보면 어떤 농담에 너무 빨리 웃음을 터뜨릴 때처럼 보여주기 위한 분노가 먼저 솟았던 것 같기도 하다. 정치를 이용한다는 비난에서 자유로울 수 있는 사람은 없다.

◇

나는 점령 시위가 확산되지 않은 파리에서(프랑스 친구는 이렇게 말했다. "우린 안 그래도 항상 데모하는데. 그리고 솔직히 텐트에서 살고 싶어?"), 뉴욕의 천막이 해체되는 모습을 보았다. 1968년 5월의 열정과 좌절이 떠올랐다. 평화롭게 시작된 것도 결코 평화롭게 끝나지는 않는다. 그리고 끝나고 난 뒤에는 모두 그 자리를 떠난다. 남는 것은 유산뿐이다.

신화화된 집단 봉기에 대해 말하자면, 1968년 파리를 들지 않을 수 없다. 68 운동은 파리 외곽 서쪽에 있는 낭테르 대학에서 시작되었다. 1960년대 중반에 지어진 현대적인 캠퍼스의 대학으로, 설립 뒤 몇 해 지나지 않아 '붉은 낭테르'라는 별명

이 붙을 정도로 급진 좌파 활동이 활발해졌다. 이 별명이 거의 40년 뒤, 내가 학생들을 가르치러 갔을 때까지도 남아 있었다. 캠퍼스에는 브루털리즘[+] 양식의 시멘트 건물들이 있었다. 보수가 제대로 되지 않아 낡아가는 건물이 많았고 철제 기둥 아래 보행자 통로가 있는 건물, 또 모여 앉아 놀면서 점심을 먹고 싶은 생각은 안 드는 썰렁한 계단이 있는 건물도 있었다. 매우 현대적이었지만, 좋지는 않았다. 1960년대 중반에는 건축도 가혹했지만 규칙도 가혹했다.

1968년 3월, 남학생이 여학생 기숙사에서 자는 것을 금지한 규정에 항의하는 레 장라제(Les enragés, 성난 이들)라는 집단이 생겨났다. 체육부 장관이 캠퍼스 수영장 개관 행사에 참석했는데, 다니엘 콘벤디트라는 혈기왕성한 학생이 장관 연설을 끊고 최근 청소년부 장관이 발표한 보고서 내용을 따지기 시작했다. "젊은이들에 대해 400페이지 보고서를 쓰면서 섹슈얼리티에 대해서는 단 한마디도 없다니 말이 됩니까!"[14] 콘벤디트는 퇴학당할 뻔했고 학생들 사이에서 민중 영웅이 되었다. 학생들이 콘벤디트를 옹호하는 시위를 벌이자 학교에서 휴교령을 내렸다. 학생들은 이어 파리 중심부 라탱 지구로(안토니오 콰트로키는 이때 일에 대한 기록에서 "라탱 지구는 모임의 장소, 라탱 지구는 대리적 신화의 장소"라고 썼다.) 몰려가 체포되었고 또 다른 학생들은 소르본

[+] 1950~60년대 모더니스트 건축 양식으로 노출 콘크리트 등을 사용한 단순한 블록 구조가 특징이다.

대학을 점거했다. 언제나 소르본이다. "소르본, 슬퍼하는 성모, 어두운 고대의 출생의례와 축성의식이 행해진 곳. 소르본, 다정한 성모, 학문 정신의 황금 열매가 역사의 바람과 세속성의 감염에 물들지 않는 폐쇄적인 수도원에서 꽃을 피우는 곳. 성채와 같은 소르본. 요새와 같은 소르본."[15] 소르본 총장이 학교를 폐쇄하고 경찰이 학교에 진입해 학생들을 해산하도록 허락했다. 행진, 경찰과 교전이 며칠 더 계속된 뒤 학생들의 리더가 다니엘 콘벤디트와 함께 걸걸하게 쉰 목소리로 요구 사항을 밝혔다. 체포된 학생 석방. 휴교령 해제. 소르본에서 경찰 철수.

학생 시위가 시작되고 일주일 뒤인 5월 13일 월요일, 노조들이 동맹 총파업을 선언했다. 그 주에 공장이 하나씩 파업에 들어갔다. 목요일, 파리 외곽에 있는 르노 공장에서 한 젊은 노동자가 "못 참겠다."라고 말하고는 기계 앞에서 일어났다.(콰트로키의 기록이다.) 동료들도 하나씩 그를 따라 밖으로 나왔고 반 시간 만에 공장이 텅 비었다.[16]

그것만으로 충분했다. 한 사람이 일어서서 더 참지 않겠다고 말하는 것. 혁명은 한 사람 한 사람이 만든다. 돌을 모아 건네줘.

학술 연구에서 대중 영화까지 1968년에 대해 내가 읽고 본 모든 것을 통틀어 메이비스 갤런트의 글이 격변의 시기 파리를 가장 잘 포착한 것 같다. 묘사가 생생하기도 하지만 주변에서 일어나는 일을 낭만화하지 않으려 하기 때문이기도 하다. 갤런트는 1968년을 거리를 두고 관찰하는데, 작가가 윤리적으로 반

응하려면 그래야만 한다고 생각한다. 예를 들어 갤런트는 친구와 조사를 해서 바리케이드가 학생들의 즉흥적인 저항의 표현이 아님을 알아낸다. 바리케이드에 쓰인 바위가 보도에서 캐냈다고 보기에는 너무 컸다. 트럭으로 어딘가에서 실어온 것이었다.[17] 갤런트는 사람들이 광적으로 유지하려고 하는 겉모습 너머의 실체를 꿰뚫어보았다. 왜 행진을 하는지도 잘 모르면서 집에 들어가기 싫어서 시위에 참가한 고등학생도 있었다. 가두 행진 무리 중의 어떤 사람은 외국인인 갤런트에게 친절을 표한답시고 "마치 내가 러시아 소설에 나오는, 뇌염에서 회복 중인 씩씩한 어린아이나 되는 것처럼" 대하기도 했다. "알고 보니 내가 알제리 사람이라고 생각한 것이었다. 나를 어린아이 취급하는 게 자기가 인종주의자가 아님을 보이는 방식이었다." 비상 상태라고 느끼는 심리가 사람들 사이에 퍼졌고 소르본 인근에 빵과 우유가 동이 났다고 주장하는 사람도 있었으나, 친구에게 연락해보니 사실이 아니었다. 시위에 반대하는 부유한 부르주아들은 샹젤리제에서 "프랑스는 프랑스인의 것!"이라고 외쳤다. 갤런트는 모베르 광장이 "땅 밑에서 항상 불이 타고 있어 멀리에서도 연기 냄새를 맡을 수 있는 쓰레기장 같았다. 시커먼 쓰레기, 그을린 나무, 불에 탄 차. 더 보고 싶지 않았다. 센강을 따라 걸었다. 계속 발목이 꺾였다. 바닥에 구멍이 팬 데가 많고 막대, 돌, 금속 쓰레기 들이 널려 있었다. 어떤 것에도 형상도 이름도 없었다."[18]라고 했다. 사방에 쓰레기가 널려 있어 거인이 쓰레기통을 뒤집은 것처럼 도시 전체가 뒤집어진 형상이었다.

그럼에도 인터넷에서 이때의 흑백 사진을 찾아보면 놀랍기만 하다. 발코니에 모인 사람들. 당페르로슈로 광장에 있는 벨포르의 사자상 위에 학생들이 올라가 있고 3만 명의 군중이 운집한 장면. 영상을 보면 그때 당시 거리의 소리를 들을 수 있는데 오늘날의 가두시위와 똑같다. 자동차 소리, 사람 소리가 가득하다. 누군가가 기차 소리처럼 일정한 템포로 드럼을 친다. 누군가는 스타카토 박자로 호루라기를 분다. 군중이 가까워지면서 함성 소리가 점점 커진다. 세이렌의 비명 같은 노랫소리. 구호: 리-베-레! 노! 카-마-라-드!(우리 동지를 석방하라!) 연기를 배경으로 사람들의 실루엣이 보인다. 발레 하는 것처럼 도약하면서 도로 포장석을 던지고, 경찰을 피해 달아나고, 주먹다짐을 벌인다. 많고도 많은 사람들이 팔을 서로 겯고 걷는다. 손을 허공에 흔들며 구호에 방점을 찍는다. 손가락에 담배가 끼워진 손이 여기 저기 보인다. 상상해보라. 담배를 쥔 손으로 하는 혁명의 손짓.[19] 불르바르 생미셸 여기저기 발코니에 사람들이 모였고 저마다 알 수 없는 이유로 들떠 있다. 갤런트는 이런 시민 불복종 운동이 쉽게 오락거리가 될 수 있음을 안다. 학생 봉기 초기 분위기를 갤런트는 이렇게 묘사한다. "열광, 불안, 그러나 뜻밖의 흥이 있다. 사람들이 광장에 모두 나와 즐기는 마을 축제 같다." 위기 상황이 5월 내내 이어지자 "모든 사람이 총파업을 즐기는 중이고 일하러 돌아간 사람은 아무도 없는 듯하다."[20]라고 했다. 일찍이 플로베르도 이런 감정을 간파했다. "공기 중에 카니발 같은 유쾌함이 있었다. 캠프파이어 분위기와 비슷했다."

1848년 2월 혁명에 대해 쓴 글이다. "그때 초기의 파리 분위기처럼 매혹적인 것은 어디에도 없을 것이다."[21] 플로베르는 봉기 도중에는 자기가 어디에 속하는지 입증하기 위해 마치 정해진 관습처럼 어떤 가치나 말들을 연극처럼 보여주는 게 반드시 필요함을 알아차린다. "법률가들을 계속 비판하고 다음 표현을 가능한 한 자주 사용해야 한다. '돌 하나를 벽을 세우는 데 보탠다…… 사회적 문제…… 공장'"[22] 1968년에도 마찬가지였고, 2011년에도 마찬가지였다. 어휘만 달라졌을 뿐이다. 갤런트는 자기 시대가 독창적이지 못하다고 안타까워한다. "모든 것이 다 낡았다. 옛이야기가 되어버렸다. 중국, 쿠바, 고다르 영화. 우리의 낡은 시대."[23]

우리는 진본을 찾으려 1968년을 본다. 1968년의 사람들은 코뮈나르를 보았다. 코뮈나르들은 무엇을 보았나?

1848년.

◇

저항에는 두 가지 요소가 있다. 행진과 바리케이드. 앞으로 나아가는 움직임과 저항. 체제의 힘이 시위를 하는 이들에게 '안 돼'라고 말하지 않으면 시위는 저항이 될 수가 없다. 양쪽이 다 제 역할을 해야 한다. 바리케이드는 혁명의 상징이지만 한편 경찰 저지선도 바리케이드다. 혁명 도중에 우리 가슴을 들끓게 하는 것을 권력이 끌어다 쓸 수도 있고 그 반대도 가능하다. 갤

런트는 어떤 남자가 막대를 들고 "전에는 '알-제-리 프랑-세즈'라는 구호를 뜻했으나 지금은 'C-R-S S-S', 즉 'CRS는 SS다'[+]라는 구호로 쓰이는 3박-2박의 장단을 치는 것을 들었다. 알제리가 자기들 것이라고 주장하던 프랑스인의 맹목적 제국주의의 구호가 권위에 대한 저항으로 바뀌었다. 귀에 잘 들어오는 같은 장단으로.[24]

쿠데타를 일으키고 집권한 나폴레옹 3세는 1830년과 1848년 혁명으로부터 받은 교훈을 명심했다. 파리의 거리를 장악하는 자가 거기에서 벌어지는 싸움을 장악한다는 것이었다. 그래서 도시 계획자 오스만 남작에게 대규모 봉기를 염두에 두고 도시를 새로 디자인하라고 지시했다. 발터 베냐민은 오스만의 사업을 『아케이드 프로젝트』에서 이렇게 묘사했다. "바리케이드를 세우지 못하게 하기 위해서 거리의 폭을 넓혔다. 또 병영과 노동자 주거지 사이를 빨리 이동할 수 있는 새 도로가 놓였다. 당대 사람들은 이 계획에 '전략적 미화'라는 이름을 붙였다."[25]

그러나 도로가 넓어지면 바리케이드도 넓게 쌓으면 된다.

장벽은 결코 제 역할을 하지 못한다. 돌아서라도 가겠다는 누군가가 항상 있기 마련이다. 사실 돌아가는 게 장벽을 지나가는 유일하게 합당한 방법이라고 나는 생각한다. 장벽을 향해 돌

+ CRS는 시위를 진압하는 공화국 보안기동대(Compagnies Républicaines de Sécurité)의 약자. SS는 나치 친위대 슈츠슈타펠(Schutzstaffel)을 가리킨다.

진하면 폭력과 유혈 사태로 이어지기 마련이다. 우회로를 찾으라. "옹 상 푸 데 프롱티에르(On s'en fout des frontières)", 68년 혁명의 구호다. 우리는 경계 따위는 신경 쓰지 않는다.

무관심을 극복하고, 일상적 습관이나 우려를 타파하고, 사고를 개편하기 위해서는 무언가 놀라운 요소가 있어야 한다. 경계를 밀고 나가는 느낌이 있어야 한다. 당시의 기록을 보면 1968년에 학생들, 노동자들, 보통 사람들이 모든 것을 일거에 무너뜨릴 임계점을 향해 가고 있었음을 알 수 있다. 도시의 무언가가, 행진하는 사람들 사이의 격앙된 에너지가 모든 것을 앞으로 몰고 갔다. 넘어간다— 넘어간다— 넘어간다— 거의 됐는데—

그런데 넘어가지 않는다. 경찰이 넘어지지 않도록 지킨다. 굳이 도시를 재정비할 필요도 없다. 모인 사람들을 진압하기만 하면 된다. 아니면 정당성을 무너뜨리거나.

◇

"바리케이드를 허물기에는 아직 너무 이르다." 나의 멘토인 페미니스트 문학 연구자 제인 마커스가 1980년대에 "착한 여자" 페미니스트들에게 아직은 천막을 걷고 "조용히 기득권 안으로 다시 들어갈" 때가 아니라며 이렇게 말했다.[26]

모든 게 경계의 문제다. 지금 내가 매우 예민하게 느끼는 주제이기도 하다.[27] 갤런트가 쓴 1968년의 기록을 읽다 보면 점점 더 문제의 핵심은 학생들도 기숙사도 사회적 관습도 아니라는 생각이 든다. 핵심은 이민이었다.

갤런트가 68 운동에 대해 감격스럽게 생각하는 것은 학생들이 다니엘 콘벤디트를 지키려고 애썼다는 점이다. 5월 중순에 정부 입장은 콘벤디트가 낭테르에서 퇴학을 당하는 것은 물론이고 아예 프랑스 밖으로 추방되어야 한다는 것이었다. 콘벤디트는 나치의 핍박을 피해 도망친 독일계 유대인의 후손이라 무국적으로 태어났다. 콘벤디트가 거의 평생을 프랑스에서 살았는데도, '프랑스인'이라고 할 수 있는지를 문제 삼은 것이었다. "학생들이 구호를 외치는 것을 들었다. '우리는 모두 독일계 유대인이다.'" 갤런트는 귀를 의심했다. "여기는 프랑스고, 이 사람들은 프랑스인인데, 내가 꿈을 꾸는 건가. …… 이 일이 놀라운 5월이 시작된 이래 가장 중대한 사건이라고 나는 생각한다. 프랑스의 성격에 변화가 일어났다는 뜻이기 때문이다. 관대함. 나는 처음으로 프랑스인의 목소리가 프랑스인의 존재 경계 밖으로 나가는 것을 듣는다."[28] 프랑스인들이 타자와 이렇게 동일

시할 수 있다니, 그것도 멀지 않은 과거에 수용소에서 사형당하
도록 프랑스에서 독일로 강제 이송했던 유대인과 동일시하다니
엄청난 공감의 확장이었다. 이런 공감이 1968년의 진정한 유산
일까? 동기가 무엇이었건, 공감의 기쁨을 느꼈기 때문이건 다니
엘 콘벤디트에 대한 숭배 때문이건 아니면 부모 세대와 경찰을
열 받게 하기 위해서이건 아니면 20년 전에 일어서지 않고 침
묵했던 이들을 불러내기 위해서이건, 1968년의 젊은이들은 불
르바르 생미셸을 걸으며 "우리는 모두 독일계 유대인이다."라고
외쳤다. 10년 뒤에는 모두 이렇게 외칠지도 모르겠다. "우리는
모두 주변부에서 왔다."

◇

샤를리 에브도 테러 직후 레퓌블리크 광장 근처 거리에 애
도, 연대, 저항의 뜻으로 모인 150만 명에 가까운 사람들과 함
께하며 나는 그 일을 생각했다. 1944년 파리 해방 이후 이렇
게 많은 사람이 모인 것은 처음이었다. 이날 얼마나 많은 분열
과 견해차를 막론하고 이렇게 사람들이 모인 것일까? 물론 나
는 가지 않겠다, 사르코지나 네타냐후나 벤 알리[+] 뒤를 따라 행
진하지는 않겠다, 극단주의 종교와 자유를, 혹은 테러리스트와

[+] 각각 프랑스 전 대통령, 이스라엘 전 총리, 튀지니 전 대통령으로 테
러 규탄 집회에 참가했다.

'우리'를 대립시키는 미디어에서 만들어낸 이분법에 반대한다고 하는 사람들도 있었다. "균열, 프랑스의 근원적 분열"을 억지로 망각하는 "표면적 합의"를 추구하려 한다고 비난하는 사람도 있었다.[29] 그렇지만 그날 길에 나온 사람들이라면 이 집단이 오로지 소리 내어 외치고 싶은 욕망 하나로 뭉쳐 있다는 데 이견이 없을 것이다. 아이를 데리고 나온 사람도 있고 개를 데리고 나온 사람도 있고 사람들이 든 피켓도 제각각이었다. '우리는 샤를리다, 우리는 샤를리가 아니다, 우리는 아흐메드[+]다, 우리는 쿠아시 형제[+×]다, 나는 조종당했다, 나는 샤를리 유대인 무슬림 경찰관이다' 등등. 우리는 모든 사람이고 우리는 모든 것이었다. 우리는 온갖 다양한 의견으로 나뉜 도시 전체다. 우리는 행진하면서도 카페에서도 토론을 했고 집에 돌아와서도 계속 이야기했다. 핵심은 논쟁을 멈추지 않는 것이다.

우리는 불르바르 뒤 탕플에 한 시간 정도 서 있었다. 상드가 바지를 입고 도전적으로 걸어 다녔을 거다. 우리는 한 걸음에 몇 인치씩 천천히 앞으로 나아갔고 '샤를-리'와 '리-베르-테'를 외쳤고 가끔은 마르세예즈를 불렀다. 국가(國歌) 중에서도 가장 유혈이 낭자한 노래를 부르며 땅을 우리의 의지로 다졌다. 전진, 전진! 저 더러운 피가 우리의 밭고랑을 적시도록! 만약 이 노래를 부르겠다면 무슨 내용인지 똑똑히 알아야 한다. 이 노래 가

[+] 총격에 목숨을 잃은 무슬림 경찰.
[+×] 샤를리 에브도 본사 건물에 총을 난사한 테러리스트.

사 자체가 균열이다. 외국인 혐오, 폭력이 그대로 담겨 있다. 국가를 물려준 선조들이 그랬던 것처럼, 우리도 물려받은 국가를 뒤집어 방향을 바꾸고 다시 만들 수 있을까? 프랑스 국가의 어린이용 버전이 있는데, 내용은 어른들이 죽어 스러지면 어린이들이 일어날 것이라는 내용이다. "그들을 응징하거나 추적하며 숭고한 긍지를 느낄 것이다." 오늘 우리와 같이 행진하는 아이들이 무엇을 배울지는 아무도 알 수 없는 일이다.

전에 여기에 감옥이 있었다. 전에 여기에 극장이 있었다. 전에 여기에 귀스타브 플로베르가 살았다. 전에 여기에서 왕을 죽이려고 했다. 전에 여기에서 루이 다게르가 사진을 찍었다. 사람을 찍은 사진으로 지금까지 남아 있는 가장 오래된 사진이라고 한다. 나는 긴 검은 드레스를 입고 망사가 늘어진 검은 모자를 쓴 여자가 멈춰 서서 군중을 바라보는 사진을 찍었다. 다른 세기에서 온 유령처럼 보였다. 너무나 독특한 모습으로 홀로, 건물을 배경으로 선 애도의 표지. 나는 행진을 마치고 불르바르 볼테르에 있는 친구 아파트로 올라가 밤이 되었는데도 아직도 행진 중인 수십만 명의 모습을 보며 조르주 상드를 생각했다. 상드가 묘사한, 1848년 2월 혁명 때 죽은 사람들의 장례 행렬. 7월 기념비와 마들렌 성당 사이 거리를 가득 메운 군중. 지금은 나시옹 광장에서 레퓌블리크 광장 사이의 대로에 사람이 가득했다.

며칠 전에도 상드 생각을 했었다. 레퓌블리크 광장에 가서 공화국의 상징 마리안의 동상이 성지가 되어 있는 모습을 보았

을 때였다. 사람들이 그림을 그리고 동상의 대리석 받침대에 프랑스어와 영어로 구호를 적어놓았다. '울부짖으라', '참여', '자유에 의미를 부여하는 이 단어', '생각하고 쓸 자유', '흘러야 하는 것은 피가 아니라 잉크다', '우리는 어떤 사회를 만들고 있는가?' 사람들은 동상 주위에 그림, 산더미 같은 펜, 꽃, 꺼지지 않는 듯한 양초 들을 남겨두고 갔다. 첫날 밤에는 사람들이 모두 동상에 기어 올라가 그게 바리케이드라도 되는 듯 매달려 시위를 했다. 2015년 11월 13일 파리 동시다발 테러가 일어났을 때 우리는 또 레퓌블리크 광장에 모여 마리안 동상을 포스터와 꽃으로 장식했다. 테러 위험 때문에 공식 집회는 금지되었다. 행진은 없었다. 그래도 우리는 광장에서 만났고 서로의 손을 잡았다.

언젠가는 이 일이 모두 기억이 될 것이다.

그리고 언젠가는 이 일을 기념하는 명판이 생길 것이다.

그리고 언젠가는 다른 이들이 또 무언가를 주장하거나 반대하기 위해 그 앞을 지나쳐 걸을 것이고 아마도 우리를 생각할 것이다.

도시를 걷는 여자들

파리
—
동네

불르바르 데 쟁발리드를 따라 동쪽으로 가면 불르바르 몽파르나스가 나오고 불르바르 포르루아얄로 이어져

나는 보는 법을 배우고 있다.

— 라이너 마리아 릴케, 『말테의 수기』

―――――――

어제 아네스 바르다(Agnès Varda) 영화 전작 세트를 우편으로
받았다. 작은 고양이만 한 크기의 박스인데 2킬로그램은 될 듯
했다. 나는 누벨바그 감독 중에서 가장 사랑스러운 인물, 왕성한
활기와 중세 수도사 같은 헤어스타일의 소유자 아네스 바르다의
열렬한 팬이다. 「5시부터 7시까지의 클레오」(1962)를 보고 그렇
게 되었다. 이 영화는 파리 여기저기, 주로 몽파르나스 주변을 돌
아다니는 젊은 여성을 실시간으로 따라가는 영화다. 바르다 전
작 박스 세트에는 'Tout(e) Varda'라는 제목이 붙어 있는데 '바르
다의 모든 것'이라는 뜻도 되고 '진짜배기 바르다'라는 뜻도 되는
동음이의어 말장난이다. 어느 토요일 오후에 집 근처 카페에서

친구와 점심을 먹고 있는데 우편배달부가 나를 찾아와 소포를 전해주었다. 카페 매니저가 신기해했다. 세 비엥 드 스 페르 리브레 송 쿠리에 이시!(여기로 우편물이 배달된다니 참 편리하네요!)

그 자리에서 소포를 열어보았다. 바르다 전작이 DVD 열한 장에 들어있는데 DVD 한 장에 장편이 두 편씩 들어있고 단편 모음도 있다. 추가로 작은 사진집과 라이너 노트가 있고 봉투도 하나 들어 있는데 봉투는 나중에 열어보려고 남겨두었다.

집에 돌아와 얼른 작은 봉투를 열어보았다. 엽서와 바르다스러운 잡동사니가 줄줄이 나왔다.

1) 「아녜스의 세 삶」과 「누아르무티에 섬의 과부들」이라는 제목의, 종이 슬리브에 든 DVD

2) 「나우시카」(1970) 등 미발표작 DVD

3) 시멘트 벽 앞을 맨발로 걷는 여자 사진. 포스터 한 장만 달랑 붙어 있는 황량한 벽인데 포스터가 일부 찢겨서 포스터 속 여자의 웃는 얼굴과 곱슬머리만 보인다. 엽서를 뒤집어보니 이렇게 적혀 있다. "포르투갈 포보아 드 바르징의 소피아 로렌, 1956."

4) 그라탱 드 코트 드 블레트(근대 그라탱) 레시피가 적힌 엽서. 레시피에 잡다한 정보가 포함되어 있다. 예를 들어 8단계: 예열된 오븐에 넣는다.("오븐처럼 어두웠다. 오늘 저녁 하늘은 스카라무슈처럼 검은 차림이다."—몰리에르)

5) 바르다의 장편 영화 포스터를 한 장에 모아놓은 엽서 혹은 스티커.

6) 타로 카드 비슷한 그림이 그려진 엽서. 여자가 탑 꼭대기에서 먼 곳을 내다보며 붉은 손수건을 흔들고 있고 이렇게 적혀 있다. "그런데 아녜스는 어디에 숨어 있을까? …… 아녜스의 고양이는?" 여자의 드레스에 만화 캐릭터 같은 아녜스가 조그맣게 들어가 있다. 고양이는 탑 위에 거꾸로 그려져 있다. 그림 아래쪽에는 이런 글귀가 있다. "안, 나의 누이 안, 무언가 다가오는 게 보여? 불쌍한 여자는 대답했다―두 기사가 보여, 하지만 아직 아주 멀리 있어." 실제로 말을 탄 남자 둘이 성을 향해 오는 게 보인다. 그러나 아녜스와 고양이는 이미 성에 와 있다. 보려고 하는 사람은 볼 수 있다. 나는 이 엽서를 내 거울에 붙여놓았다.

7) 빨간 드레스에 깃털 머리장식을 쓴 여자 두 명을 찍은 네거티브 필름.

8) 고양이 여러 마리가 그려진 엽서. "모든 사람의 내면에는 크리스 마커가 조금은 있다."라고 쓰여 있다. 크리스 마커는 전설적인 영화감독이자 바르다의 친구다. 뒷면에 크리스 마커가 한 말이 인용되어 있다.("텔레비전은 대단하다. 움직이고, 생동감 있고, 잉꼬가 가득 들어 있는 수족관 같다.") 그림 속의 고양이 중 한 마리는 크리스 마커의 아바타인 기욤 앙 에집트다. 기욤은 「아녜스의 해변」에도 나와 마커 본인 목소리를 디지털화한 음성으로 말한다.

9) 시네 타마리스[+]의 마스코트 고양이 구구의 스텐실 그림.

[+] 아녜스 바르다가 설립했고 자크 드미와 아녜스 바르다의 영화를 제작, 공급한 영화사.

10) 집게손가락으로 가리키는 손모양이 그려진 나무판. "키 코망스?(누가 시작하나?)"라고 적혀 있고 뒷면에는 작은 빨간색 구슬이 박혀 있다. 이 나무판이 게임할 때 쓰는 회전판이라는 깨달음이 온다. 구슬을 축으로 팽이처럼 돌려서 누가 먼저 시작할지 정할 때에 쓰는 듯.

11) 바르다의 옆모습을 만화로 그린 엽서. 눈이 있어야 할 자리에 플라스틱 눈알이 붙어 있고 코는 가는 은색 사슬로 되어 있다. 아래쪽에는 이렇게 적혀 있다. "엽서를 수평으로 들고 살살 흔드시오." 엽서를 흔들면 사슬이 움직여서 마치 바르다가 고개를 끄덕이는 것처럼 보인다.

이게 다 뭐지? 나는 생각했다. 상자에 든 매끈한 DVD 중에서 「5시부터 7시까지의 클레오」를 뽑아서 보석 상자를 열듯이 열고 디스크를 거실에 있는 플레이어에 넣었다. 누가 영화 박스 세트에 이런 잡동사니를 같이 넣자는 아이디어를 냈을까? 내가 좁은 공간에 너무 많은 물건(이라고 쓰고 쓰레기라고 읽는다.)이 쌓일까 봐 아파트에서 몰아내려고 애쓰고 있는 바로 그런 종류의 물건들이었다. 그럼에도 나는 그 잡동사니들에 푹 빠졌다. 매력(charm)을 지닌 부적(charm). 뤼 다게르에 있는 바르다의 아파트를 가득 메운 작은 소품들의 복제품이라고 생각하니까 기분이 좋았다. 특히 엽서들이 마음이 들었다.

바르다와 엽서. 바르다의 영화를 몇 편 보았다면 바르다가 엽서, 타로 카드, 플레잉카드, 여권 사진, 다게레오타이프 등등

마치 부적처럼 여겨지는 이미지를 좋아한다는 것을 알아차렸을 지 모르겠다. 바르다는 이런 이미지에 심오하고 묘한 느낌을 부여한다.(혹은 복원한다.) 바르다는 처음에 사진가로 커리어를 시작했는데, 이미지가 너무 큰 소리로 말을 하는 것 같아 언어를 부여하지 않을 수가 없어서 영화를 찍게 되었다. 각본을 쓰고 영화를 만들면서도 바르다는 이미지에 집중했다. 영화에 스틸 사진이나 회화를 많이 넣고 가끔은 살아 있는 연기자들을 이용해 이미지를 구성하기도 했다. 바르다의 첫 번째 영화 「라 푸앵트 쿠르트로의 여행」(1954)에는 필리프 누아레와 실비아 몽포르의 얼굴이 서로 직각을 이루어 여자의 옆모습이 남자의 얼굴 절반을 가리는 유명한 장면이 있다. 카메라가 두 사람을 가까이에서 한참동안 잡으며 흑백 조각품 같은 장면을 만든다. 바르다는 자전적 다큐멘터리 「아녜스의 해변」(2008)에서 이 장면을 언급하면서, 큐비즘의 영향을 받았다며 "브라크!"[+]의 이름을 외친다.

엽서는 방랑자의 조명탄이다. 어둠 속으로 높이 쏘아 올려 존재를 선언하는 용도로 쓰인다. 엽서는 그 안에 거리가 담겨 있다. 어떤 장소에서 사서 다른 장소로 보낸다. 내가 방문한 곳에서 멀리 보내는 특사다. 이게 엽서의 목적이다. 우리는 엽서와 장소가 연결되어 있다고 철석같이 믿기 때문에 엽서가 어떤

[+] 피카소와 함께 입체파 화가로 프랑스 화단에서 중요한 위치를 차지했다.

곳에 갔다는 증거로 쓰이기도 한다. 바르다는 이 속임수를 페미니스트 뮤지컬 영화 「노래하는 여자, 노래하지 않는 여자」에서 사용한다. 폴린은 합창단과 함께 아비뇽에서 열리는 페스티벌에 참가하기 위해 2만 프랑이 필요하다고 부모님에게 거짓말을 한다. 사실은 친구 쉬잔을 스위스로 보내 낙태 수술을 받게 하기 위한 돈이었다. 폴린은 파리에 있는 엽서 가게에 가서 아비뇽 사진이 있는 엽서를 사고 엽서가 아비뇽에서 부모님에게 배달되도록 수를 쓴다. 한편 쉬잔은 돈을 아껴 밀린 공과금을 내려고 스위스에 가는 척만 하고 대신 파리에서 불법 낙태 수술을 받는다.

엽서는 개인적 기록 보관소의 일부가 될 수 있다. 엽서는 한 사람에게서 다른 사람에게로 이동하고, 기념품이 되고, 혹은 기억하기 위해 뒷면에 어떤 장소의 인상을 적는 짧은 일기가 되기도 한다. 수십 년이 지난 뒤에 호기심 많은 손주의 손에 들어가거나 벼룩시장에서 모르는 사람에게 팔릴 수도 있다. 바르다는 자기가 사는 곳에서 오래된 엽서를 수집했는데, 그 장소에서 최대한 먼 곳에서 온 것만 샀다. "누아르무티에에서 누아르무티에 엽서를 사는 게 무슨 재미가 있나!" 바르다는 이렇게 썼다. 그렇다면 재미는 어디에 있을까. 살짝 돌리면 있다. 파리에서 산 뉴욕 엽서. 도쿄에서 산 파리 엽서. 지난번에 뉴욕에 갔을 때 나는 뉴욕주 모양의 참 장식이 달린 목걸이를 샀다. "좀 유치하지 않니?" 어머니가 그걸 보고 말했다. "하지만 쟤는 저 목걸이를 여기에서 하고 다닐 게 아니거든." 언니가 말했다. "파리에서 할

거니까. 파리에 가면 말이 돼."

때로는 맥락에서 벗어나야만 말이 되는 것들이 있다.

◇

영화 첫 장면에서 타로 카드가 보인다. 클레오는 조직 검사
결과를 기다리며 최악의 결과를 두려워하고 있다. 클레오는 미
신을 강하게 믿기 때문에 어딘가에서 과학을 넘어서는 지식을
얻기를 바란다. 영화가 시작하는 순간부터 클레오는 제자리를
벗어나 있다. 그렇기 때문에 점집에 와 있는 것이다. 클레오의
내면에서 무언가가 어긋나 있다. 살짝 빗겨 있는 전치된 심리가
영화 전체를 움직이는 동력이 된다. 타로 점을 보는 점쟁이는 펼
쳐진 카드 중에서 클레오를 찾고 있다고 설명한다. "당신이 나
타나야 카드가 더 잘 읽혀요." 그러고는 여자가 그려진 카드를
한 장 뒤집는다. 나뭇가지 모양 촛대, 양단 드레이프, 정교한 장
식이 있는 테이블과 그림 액자 등 호사스러운 루이 15세풍 응
접실에 서 있는 여자 그림이다. 부와 사회적 지위가 있는 여자
다. 어쩌면 고급 창부일 수도 있다.[1] 마치 무대 위처럼 벨벳 커튼
이 위쪽에 드리워 있다. 하지만 타로 덱에는 여배우 카드도 없
고 창부 카드도 없다. 이 카드가 '여제' 카드일 수는 있을 것이
다. 여제 카드는 일반적 타로 해석에 따르면 여성의 권력, 재탄
생, "자연을 통한 의식의 높은 차원"과의 연결을 의미한다. 아
니면 항상 여자의 모습으로 표현되는 '세계' 카드일 수도 있다.

세계 카드는 여행이나 발견의 약속, 과거의 종결과 새로운 것의 시작으로 해석된다.

점쟁이는 '출발, 여행'을 본다.

점쟁이: 읽기가 어려워요, 다른 카드들을 더 봅시다.

두 번째로 뽑은 카드는 뜻밖이다. 말이 많고 재미있는 젊은 남자. "아." 점쟁이가 경고한다.

점쟁이: ……뭔가가 잘못되려 하네요. 충격, 격변. 당신의 병이에요. 당신이 무척 심각하게 받아들이고 있는.

점쟁이는 클레오에게 과대 해석하지 말라고 주의를 주고 다른 카드를 뽑아보라고 한다. 클레오가 뽑은 카드는 '죽음'이다. 클레오는 공포에 질려 울음을 터뜨린다. 점쟁이는 그 카드가 꼭 죽음을 의미하는 건 아니고 아주 중대한 변화를 뜻하는 것일 수 있다고 안심시킨다. 클레오는 테이블 위의 카드를 흩어버리고 이제 볼 만큼 봤다고 말한다. 검사 결과가 나오면 알게 될 거라고. 클레오는 진심으로 괴로워하지만 클레오가 흘리는 눈물은 어딘가 인공적으로 느껴진다.

카메라는 점쟁이의 아파트에서 나와 걸어가는 클레오를 따라간다. 클레오는 건물 안에서 밖으로 나오기 전에 좀 시간을 보낸다. 아파트에서 나와 계단을 내려오는데, 바르다는 이 숏을

클레오의 얼굴에서 컷, 컷, 컷으로 천천히 보여준다.(영화에서 줄바꿈과 같은 역할을 하는 점프 컷[+]이다.) 나는 정지 버튼을 누르고 이 장면을 몇 번 더 보며 컷 수를 세었다. 클레오의 얼굴이 스크린 위에 자꾸 나타나는 게 왜 그렇게 마음을 끄는지 이해해보려고 했다. 아마 얼굴이 미묘하게 조금씩 바뀌며 감정이 바뀌기 때문일 것이다. 같은 숏을 반복해 이어붙인 게 아니다. 같은 숏이더라도 다르게 잘랐다. 전에는 알아차리지 못했는데 이 영화는 어쩌면 이런 미묘한 움직임과 빈틈에 대한 영화인 듯하다. 이런 차이, 움직임을 프랑스어로는 데칼라주(décalages)라고 한다. 바로 이런 점이 앙 데칼라주(en décalage, 일치하지 않는) 상태로 사는 사람의 마음을 흔들어놓는다.

나도 그래서 바르다의 영화에 열광한다. 바르다의 이미지는 역동적이고, 카메라가 움직이지 않을 때에도 항상 움직인다. 「라 푸앵트 쿠르트로의 여행」은 배우들에게 대사를 무미건조하고 무감하게 말하도록 지시했기 때문에 경직되고 심지어 학구적인 느낌도 주지만, 시각적으로는 세상에 존재하는 수 겹의 질감과 패턴을 요란스럽게 보여준다. 바르다 본인이 그런 사람이다. 바르다의 렌즈는 한 곳을 향하고 있을지라도 바르다는 그곳에서 무한하게 많은 다른 장소를 찾아낼 수 있다. "나는 사람들이 자라난 장소뿐 아니라 사랑했던 장소들도 그 사람을 구성한

[+] 카메라 위치를 거의 바꾸지 않고 같은 대상을 찍은 장면이 시간의 흐름을 뛰어넘어 이어지는 것. 장 뤽 고다르의 「네 멋대로 해라」에서 본격적으로 쓰였다.

다고 생각한다. 환경이 우리 안에 산다." 1961년 인터뷰에서 바르다가 말했다. "사람을 이해하면 장소를 더 잘 이해할 수 있고, 장소를 이해하면 사람을 더 잘 이해할 수 있다." 「5시에서 7시까지의 클레오」에서 바르다는 주변 환경이 클레오에게 미치는 힘을 탐구한다. 정적인 방식으로 영향을 미치는 것이 아니고, 클레오가 동네에서 움직이는 동안 주변 환경이 클레오 안으로 들어와 클레오 내면의 무언가가 바뀌게 된다.

◇

이 영화는 1961년에 촬영했다. 토큰스의 「라이온 슬립스 투나잇」, 셔렐스의 「윌 유 러브 미 투모로」, 디온의 「런어라운드 수」가 나온 해이고 함부르크에서 리버풀 출신 젊은이 넷이 첫 번째 앨범을 녹음한 해다. 달리다와 장 페라가 프랑스 차트에서 1위를 했다. 1960년대 프랑스 음악계를 주름잡은 예예 음악[+]은 아직 등장하기 전이다. 영화관에서는 「지난 해 마리앙바드에서」, 「밤」, 「초원의 빛」, 「웨스트 사이드 스토리」를 볼 수 있었다. 푸코는 『광기의 역사』를 출간했고 프란츠 파농은 『대지의 저주받은 사람들』을 출간했다. 드골은 (여전히) 집권 중이고 프랑스의 경제는 호황이고 알제리는 1954년부터 독립을 쟁취하려 싸

[+] Yé-yé, 1960년대 남유럽에서 등장한 팝 음악의 한 형태로 영국과 미국 로큰롤에 영향을 받았으며 세르주 갱스부르와 프랑수아즈 아르디 등 프랑스 싱어 송라이터들이 이끌었다.

우고 있다. 이듬해인 1962년에는 마침내 독립을 쟁취할 것이다. 바르다는 클레오의 이야기를 이 더 큰 사건들 안에 배치한다. 택시 안의 장면에서 클레오는 라디오로 알제리에서 쿠데타를 일으키려고 했던 프랑스 장군들이 유죄판결을 받았다, 알제리 데모에서 스무 명이 죽었다, 푸아티에에에서는 농부들이, 생나제르에서는 노동자들이 시위를 하고 있다는 뉴스를 듣는다.

고다르, 트뤼포 등은 파리의 거리에서 현대적이고 포토제닉하면서도 어쩐지 그리움을 불러일으키는 영화적 장면을 만들어냈다. 다만 그 그리움은 현재에 대한 그리움이다. 빠른 차, 무지막지한 광고는 세상이 너무 빨리 움직이고 있어 현재는 언제나 '지금'보다 조금 뒤처진 순간이라는 느낌을 준다. 그 자체와 앙 데칼라주인 상태, 즉 일치하지 않는 상태다. 고다르의 영화제작자는 한 해 전에 나온 「네 멋대로 해라」의 성공에 고무되어 비슷한 뉴웨이브 미학을 지닌 영화를 또 만들고 싶어 했다. 고다르처럼 파리를 멋있고 모험이 시작되는 곳으로 보이게 찍으면서, 또한 싼값으로 그렇게 할 수 있는 감독을 원했다. 고다르는 바르다를 추천했고 바르다는 아름답고 젊은 여성이 나오는 비교적 짧은 영화를 기획했다. 이 여자는 히트 싱글 몇 곡이 있는 가수이고 조직검사 결과를 기다리면서 불안한 심정으로 두 시간 동안 파리를 돌아다니다가 곧 알제리로 떠날 예정인 군인을 만난다. 군인은 여자의 불안을 달래주고 공포를 거리를 두고 볼 수 있게 해준다.

돈을 절약하기 위해 바르다는 1961년 3월 춘분날 단 하루

만에 촬영을 마치기로 했다. 그러면 아리스토텔레스적 일치[+]라는 면에서 고다르를 능가하고, 파리가 겨울에서 봄으로 넘어가는 순간을 담을 수 있었다. 그런데 안타깝게 그럴 수가 없게 되었다. 투자금이 제때 모이지 않아서, 대신 6월 21일 하짓날에 영화를 찍기로 했다. 1년 중 가장 낮이 긴 날. 결과적으로 전혀 나쁘지 않은 일이 되었다.

이 영화는 열세 장으로 되어 있다. 클레오가 5시부터 저녁 7시까지(정확히 말하면 5시 조금 전부터 6시 30분까지다.) 파리의 끝없는 소음과 공해와 가십 속에서 걸어 다니면서 보내는 오후 시간이 열세 장으로 나뉘어 있는데, 처음에 1구에서 시작해서 마지막에는 13구에서 끝나면서 깔끔한 균형을 이룬다.

'파리가 나에게 무엇을 뜻하나?' 바르다는 나중에 스스로에게 이런 질문을 던졌다.

대도시와 위험, 외로움과 오해 속에서 나 자신을 잃고 말 것에 대한 막연한 두려움. 물론 이런 생각은 지방 출신인 사람들이 느끼는 생각이고 주로 책에서 접한 것이다. 릴케의 책에서 본 길을 잃은 인물을 기억한다. 나이 많은 사람들, 거리에 홀로 있는 사람들, (꼬챙이로 자기 팔을 뚫고 개구리를 삼키는 등의) 이상한 행동을 하는 길거리 차력사들을 본 것을 기억한다. 이런 작은 두려움들이

[+] 아리스토텔레스가 『시학』에서 극적 효과를 높이기 위해서 극은 한 장소에서 하루 동안 일어난 한 가지 사건을 다루어야 한다고 한 것.

금세 뭉쳐져서, 1960년대에 모든 사람들의 마음을 사로잡았던 암이라는 병에 대한 두려움이 되었다.

「5시에서 7시까지의 클레오」에서 바르다는 이 도시에 대한 "막연한 두려움"을 죽음과 소멸성에 대한 구체적 두려움과 섞는다. 바르다는 발둥 그린(Baldung Grien)이 그린 북부 르네상스 회화를 생각했다. 그린은 아름다운 여자가 끔찍한 해골에게 붙들려 있는 그림을 많이 그렸다. 노화, 죽음, 질병이 금발 미녀의 젊은 육신을 위협한다. 해골이 벌거벗은 여자의 몸에 손을 올리거나 얇고 고운 치맛자락과 머리카락을 불길하게 잡아당긴다. 바르다는 이런 인간의 두려움을 영화의 형식으로 변환하려고 했다고 말한다. "나는 인물이 도시에서 걷는 것을 상상했다. ⋯⋯ 치명적 병에 걸렸을지 모른다는 공포. 그렇다면 아름다움도, 거울도, 다른 사람들이 우리를 보는 방식도 우리를 지켜주지 못한다는 말인가?" 바르다는 본명은 플로랑스이지만 클레오라고 불리는(클레오파트라를 줄인 이름이다.) 젊은 가수를 떠올렸다. 예예(yé-yé)걸의 원형격인 클레오는 금발 머리카락을 부풀려 위로 올렸고 동그란 눈에 코르셋으로 만든 듯한 비현실적인 몸매의 소유자다. 바르다는 클레오를 "클리셰-여성: 키 크고 아름답고 금발이고 풍만하다."라고 부른다. 클리셰(cliché)는 프랑스어로 '사진'이라는 뜻도 된다.

바르다는 이 영화의 정서적 추동력은 클레오가 이미지에서 주체로 이동하는 과정이라고 설명했다. '시선의 대상'에서 '응시

하는 주체'로의 전환이다. 영화 초반에는 클레오가 받는 시선이 클레오의 기운을 북돋고 클레오가 스스로를 아름답고 매력적인 존재로 생각하게 만들지만, 클레오는 도시를 돌아다니면서 내면으로부터 나오는 다른 종류의 확신을 얻는다. 동네의 익숙한 광경을 자신의 죽음과 미모의 쇠락이 다가온다는 새로운 인식으로 바라보며 클레오는 인공적 자아를 버리고 마침내 차분한 자기의식에 도달한다. 도시는 클레오가 연민에 빠지게 내버려두지 않는다. 바깥쪽을 바라보게 만든다.

클레오가 다른 사람들이 자기를 어떻게 바라보느냐의 관점에서만 생각하기를 그만두자 카메라도 클레오를 바깥쪽에서만 관찰하기를 그만두고 클레오의 관점에서 세상을 재현하기 시작한다. 이 영화는 특히 여자는 스펙터클, 구경거리이기 때문에 남자처럼 익명으로, 주위를 구경하면서 거리를 걸어 다닐 수 없다는 생각에 도전한다. 보이기만 하지 않고 스스로 본다는 것은 도시에서 여성의 자유가 시작된다는 신호다.

이 영화에서 진정한 주체성의 순간은 클레오가 화면에서 사라질 때다. 이런 순간이 클레오가 보여지는 대신 보는 순간이다. 바르다는 이런 자유를 한 단계 더 넓힌다. 우리는 카메라 뒤에 있는 사람이 바르다라고 상상한다. 실제로 카메라를 다루는 사람은 바르다가 아닐지라도 카메라가 언제 어디를 향하고 무엇을 포착할지를 결정하는 것은 바르다이다. 카메라 앞에서 플라뇌즈가 진화하는 과정을 보는 것만으로도 가슴 벅찬 일이지만, 클레오가 한 걸음 나아갈 때마다 우리는 카메라 뒤에 있는

사람에 대해서도 생각하게 된다.

이 영화를 다른 곳에서 찍을 수도 있었을까? 런던에서? 도쿄에서? 가능은 했겠지만 같은 방식으로 도시를 훑을 수는 없을 것이다. 파리는 거울의 도시다. 사방에 거울이 있다. 건물 현관에, 거리에, 건물 벽면에.(이건 지나가는 사람들에게는 거울처럼 보이지만 사실 편면 유리일 것이다. 지나가면서 무심한 듯 유리창 거울을 보는 허영심 많은 파리 사람들을 건물 안에서 구경하며 비웃는 사람들이 있을 것 같아서 나는 이런 유리는 쳐다보지 않으려고 시선을 돌린다. 혹시라도 누가 안에서 보면서 흉볼까 봐.) 이 도시는 너무 사진발을 잘 받아서 나쁜 카메라 앵글이 없을 정도고 마음껏 클로즈업을 할 수 있다. 심지어 카페 테라스에 앉은 사람들도 어떤 면에서는 거울이다. 지나가는 사람들을 구경하며, 얼굴 표정으로 인정, 불인정, 혹은 완전한 무관심을 드러낸다.[2]

클레오는 거울이 보일 때마다 걸음을 멈추고 자기 모습을 감상하는 것에 대해 일말의 부끄러움도 없다. 적어도 영화 전반부에서는 그렇다. 점쟁이의 아파트에서 나온 다음에도 로비에 있는 거울을 들여다보면서 자신이 아름다운 한은 안전하다고 스스로를 달랜다. "추함, 그게 바로 죽음이야. 내가 아름다운 한은 다른 누구보다 열 배는 더 살아 있는 거야."

클레오가 카페로 들어가자 거리에서 카페로, 엔진이 웅웅거리는 소리에서 사람들의 이야기 소리로 전환이 일어난다. 클레오는 자기가 어디로 가는 건지 모르는 듯 약간 멍한 상태다. 그곳에서 자기 가정부 겸 비서 앙젤을 만나고 울음을 터뜨린다.

앙젤은 클레오의 허리띠를 풀고 손수건을 코에 대주고 클레오를 "마 프티 피유(나의 어린 소녀)"라고 부른다. 두 사람은 카페에서 나와(음료는 공짜로 대접받았다.) 노래 연습을 하러 집으로 돌아가는데, 가는 길에 모자 상점 진열창에 있는 털 장식이 있는 조그만 모자가 클레오의 눈에 든다. 클레오는 가게 안에 있는 모자 거의 절반을 써보는데 1960년대 관객의 눈에도 우스꽝스럽게 보였을 법한 모자들이다. 어떤 모자는 안 그래도 불가사리처럼 보이는 클레오의 올린 머리 위에 불가사리 모양으로 얹히고, 다른 모자는 깃털 촉수 같은 것이 폭포수처럼 흘러내리는 모양이고, 어떤 모자는 피터팬 모자처럼 꼭대기에 얹힌다.(바르다가 여성 패션을 놀리고 있는 게 분명하다). "난 뭘 써도 다 잘 어울려."라고 클레오는 한숨을 내쉬며 말하고 마음이 안정된다. 우리는 바깥쪽에서 가게 진열창을 통해 클레오를 본다. 진열창에, 가게의 거울에 도시가 반사된다. 거울은 클레오를 비추는 표면이었다가 그 자체로 어떤 캐릭터가 되고 클레오와 공동 주연으로 바뀌어간다.

◇

우편배달부가 근처 카페에 있는 나를 찾아왔다는 사실을 바르다도 좋아했을 성싶다. 동네를 자기 손바닥처럼 여기는 융통성 있는 우편배달부. 사 페 트레 카르티에(Ça fait très quartier), 동네 같은 분위기. 이상적인 파리의 동네는 마땅히 그래야 할

것 같다.

사람들 말이 파리는 천 개의 마을로 이루어져 있다고 한다. 사실 행정적으로 맞는 말이다. 각 구마다 구청과 지방 정부가 있다. 작은 동네마다 시장, 소매점 체인인 모노프리, 식료품점 체인인 프랑프리, 우체국, 주요 은행 지점, 번화가가 있다. 이 동네나 저 동네나 서로 무척 비슷하다(이 점에 대해서는 이견이 있을 수도 있지만). 오스만의 도시 설계에 따라 각 구가 나선 모양으로 놓여서, 마치 1구를 모델로 다른 구들이 자가 복제하면서 중심에서부터 달팽이집 모양을 그리며 바깥쪽으로 도시 외곽에 닿을 때까지 뻗어나간 듯 보이기 때문에 더욱 그렇게 느껴진다.

겉으로 보기에는 비슷해 보이지만, 그래도 동네마다 특유의 분위기가 있다. 자기 동네에서 벗어나면 뭔가 달라진 것을 느낄 수가 있다. 조르주 페렉이 파리 산보에 대해 글을 쓰면서 한 동네가 끝나고 다른 동네가 시작되는 지점이 어디인지 파란색 표지판을 보지 않고도 느낄 수 있다고 했던 게 기억난다. 그걸 감지하는지 여부로 파리 사람과 방문객을 구분할 수 있다고. 상황주의자들도 같은 것을 느꼈다. "거리를 걷다 보면 몇 미터 사이에 분위기가 갑자기 바뀐다. 도시는 심리적 분위기가 뚜렷이 다른 여러 구역으로 나뉘어 있다."[3]

내가 사는 동네에서는 일어나지만 다른 곳에서는 일어나지 않는 일들이 있다. 어떤 공동체적인 느낌이 있다. 나는 나와 같은 건물에 사는 사람을 다 알지는 못해도 과일가게 주인, 와인가게 주인, 우체국 직원, 5마일 반경에 있는 카페(최소 네 개 있다.)

를 운영하는 사람들 전부를 안다. 세상 어느 동네에 살아도 그건 마찬가지일 것이다. 동네의 정의가 바로 그런 게 아닐까 한다. 하지만 파리에서 그럴 수 있다는 게 특별한 일처럼 느껴진다. 어쩌면 다들 늘 성질을 부리고 있어서 사람들이 조화를 이루는 순간이 특히 귀하고 반짝이는 듯 느껴지는 것일 수도 있다. 아니면 내가 입양된 파리 사람이라 개종자의 열정으로 이곳을 사랑하기 때문에 그렇게 느끼는 것일지도 모르겠다. 무엇보다도 한동네라는 느낌이 드는 그런 순간에 내가 이곳을 집처럼 느낀다는 점이 클 것 같다.

페렉은 이런 느낌을 "필요에 의해 하는 행동을 감상적으로 받아들여 상업주의를 포장"하는 것이라고 하긴 했지만, 페렉은 다른 나라로 이주한 적이 없으니까.[4] 생존의 문제일 때에는 감상주의가 될 수 없다. 살기 위해서는 어떻게든 공동체를 구성해야 한다. 사람들이 반드시 필요한 이상의 제스처를 할 때에 동네가 이웃으로 느껴진다. 아래층에 사는 여자가 우리 집에 안 익은 키시[+]를 들고 와서 우리 집 오븐을 좀 써도 되겠냐고(자기 오븐이 망가졌다고) 했을 때가 그런 순간이었다. 아마 이런 것이 이웃집에서 설탕 한 컵 얻어오는 것의 파리식 버전인 듯싶다.

바르다에게는 동네가 중요했다. 바르다는 원래 벨기에 출신이기는 하지만 뼛속까지 파리 사람인 감독이다. 1977년에 바르다는 14구에 있는 자기가 사는 거리 뤼 다게르에 대한 다큐

[+] 파이 크러스트에 달걀, 우유, 치즈 등을 넣어 구운 프랑스 음식.

멘터리 영화 「다게레오타이프」를 만들었다. 카메라는 이곳에서 살며 일하는 사람들이 누구인지, 빵집 주인, 아코디언 가게, 청과상, 정육점 주인이 누구인지 알려준다. 가게 창문을 통해 그 사람들을 보기도 한다. 바르다가 그 사람들에게 어떤 생활을 하는지, 무슨 일을 하고 어디에서 왔는지를 물어보기도 한다. 바르다가 보이스오버로 코멘트를 한다. "14구에 사는 사람들은 다 어딘가 다른 곳에서 왔다. 보도에서 시골 냄새가 난다."

14구는 좌안에서 바깥쪽에 있는 세 구 중 하나다. 남쪽은 파리 교외와 맞닿아 있고 서쪽에는 몽파르나스 역으로 가는 철로가 있고 북쪽은 불르바르 몽파르나스를 사이에 두고 다른 지역과 맞닿았다. 불르바르 몽파르나스에는 카페, 영화관, 크레페 노점 등이 늘어서 있고 죽 가다 보면 장중한 불르바르 포르루아얄로 연결된다. 동쪽으로는 뤼 드 라 상테가 구 경계다. 아직까지도 그 자리에 있는 악명 높은 라 상테 교도소(장 주네도 여기 갇힌 적이 있다.) 때문에 붙은 이름이다. 17세기까지는 그 자리에 병원이 있었는데 1651년에 오늘날 생탄 병원이 있는 곳으로 옮겨갔다. 14구의 아브뉴 드 멘 같은 길은 14구가 밖으로 끝없이 뻗어 나가는 것 같은 길이다. 14구는 한때는 허름했으나 지금은 세련된 6구, 역시 한때는 허름했으나 지금은 덜 허름한 13구, 또 한때 허름했으나 지금은 부르주아 동네인 15구와 맞닿아 있다. 그리고 사방에 병원이 있다. 내가 수술을 받은 적이 있는 코샹 병원, 생탄, 라 로슈푸코, 생조제프 등등 일일이 열거하지 못할 정도로 많다. 심지어 교도소에도 '상테(santé, 건강)'라는 이름이 붙어 있

으니 말 다했다. 클레오는 영화 끝부분에서 13구의 불르바르 드 로피탈(Boulevard de l'Hôpital, 병원 거리)을 지나며 이렇게 말한다.

클레오: 이 동네는 병원이 가득해요. 13구와 14구가 치료가 더 잘되는 곳이기라도 한 것처럼……[5]

바르다는 1951년에 뤼 다게르로 이사했다. 그때에는 몽파르나스에 예술가들의 작업실이 모여 있었다. 바르다는 젊은 사진사였으니 아마 틀림없이 초기 사진의 발명가인 루이 다게르의 이름이 붙은 거리에 마음이 끌려 여기로 왔을 것이다. 그러나 이 아파트에서 살기는 결코 녹록한 일이 아니었다. 처음 3년 동안은 석탄 난로 하나 말고는 난방 장치도 없고 실내 화장실도 없이 살았다. 전화도 없었다. 전화를 걸거나 받으려면 이웃 식당 주인의 친절에 기대야 했다. 그렇긴 해도 작은 마당이 있었고, 시간이 흐르면서 집 전체를 소유하게 되어 편리하게 개조했다. 바르다의 남편이자 감독 자크 드미가 1958년부터 같이 살았고 곧 이 집이 활동 기지이자 촬영 장소, 친구들이 모이는 곳이 되었다. 1975년 베유 법이 낙태를 합법화하기 전에 몰래 낙태 수술을 할 수 있게 자기 집을 빌려준 적이 두 번 있다고 바르다가 말했다. 바르다는 지금도 그 집에 산다.[+] 집에 바르다 영화

+ 아녜스 바르다는 이 글이 쓰인 뒤인 2019년 3월 29일에 사망했고 몽파르나스 묘지에 묻혔다.

도시를 걷는 여자들

DVD를 살 수 있는 작은 판매대도 차려놨다.

클레오도 몽파르나스 지역에 산다. 앙젤과 같이 택시를 타고 집으로 가는데 자기 집 주소를 뤼 위겐스 6번지라고 말한다. 뤼 위겐스는 북쪽에서 몽파르나스의 주요 도로 중 하나인 불르바르 라스파이와 만나고 남쪽 끝에는 몽파르나스 묘지가 있다. 택시 운전사가 여자라서 클레오와 앙젤이 관심을 갖는다.

클레오: 밤에는요, 밤에는 무섭지 않아요?
택시 운전사: 아뇨, 전 별로 겁이 없어요.

운전사는 젊은 애들이 택시 요금을 안 내려고 해서 시비가 붙었지만 그냥 쫓아버렸다고 말한다. 이 사람은 자동차를 탄 플라뇌즈다. 도시를 잘 알고, 완전히 독립적이고, 스스로를 방어하는 법도 안다.

운전사가 라디오를 켜도 되냐고 묻자 클레오는 대답한다. "부 제트 세 부." 당신 집이니 마음대로 하라고. 운전사는 택시 안에 있을 때 집 안에서처럼 편안하고, 어디에 가든 집에 있는 것이나 마찬가지다. 이 사람이 클레오가 영화에서 만나는 첫 번째 독립적인 여자다. 앙젤은 택시 운전사가 대단하고 용감하다고 생각한다. 아직 여행을 시작하기 전인 클레오는 별 생각이 없다.

바르다는 오랫동안 작업하면서 자기가 사는 동네를 하도 자주 영화에 담아서 영화 평론가 고(故) 로저 이버트(Roger Ebert)

는 바르다를 "몽파르나스의 성녀 아녜스"라고 불렀다. 바르다의 단편 영화 「사라진 사자상」 감독 코멘터리 영상을 보면 바르다가 타로 카드가 걸린 벽 앞에서 카메라를 보고 말을 하면서 엽서를 뒤섞는 장면이 나온다. 바르다는 벨포르의 사자상 그림엽서를 들어 보인다. 당페르로슈로 광장 로터리 중앙에 있는 거대한 사자상인데, 이것은 사실 1870~1871년 프러시아 침공 때 포위 공격을 당하면서도 벨포르를 지켜낸 일을 기념하기 위해 조각가 프레데릭 바르톨디(Frédéric Auguste Bartholdi)가 만든, 벨포르에 있는 사암 사자상의 복제품이다.(따라서 사자상이 14구의 자유의 여신상인 셈이다. 바르톨디는 자유의 여신상의 조각가로도 유명하다.) 1933년 파리에서 설문 조사를 실시했다. 파리 곳곳에 있는 기념상을 어떻게 장식하면 좋을까? 앙드레 브르통은 이렇게 답했다. 벨포르의 사자상에 물어뜯을 뼈다귀를 던져주고 서쪽을 바라보게 돌려놓는다. 견습 점쟁이와 카타콤에서 일하는 신비스러운 남자 사이의 러브스토리인 이 영화 「사라진 사자상」에서 바르다가 바로 그렇게 한다. 엽서에 나온 유명한 사자를 서쪽으로 몇 도 돌리는 것 같은 일이 바르다가 특히 좋아하는 일이다.

바르다는 이런 식으로 내레이터, 피사체, 혹은 방관자의 모습으로 카메라 앞에서 걸어 다닐 때가 많다. 「아녜스의 해변」에서는 특이하게 바르다가 감자 모양 의상을 입었다. 바르다의 외모는 무척 인상적이다. 키가 작고 코가 크고(나와 공통점이기도 하다.) 동그란 눈은 모든 것을 다 보려 하는 듯하고 얼굴은 모든 것을 다 아는 듯한 표정이다. 사람들의 눈길을 가장 많이 끄는 것

은 헤어스타일이다. 1950년대 말 이래로 항상 바가지 머리 모양
을 유지했는데 중세 수도사 같기도 하고 잔다르크 같기도 하다.
원래 머리카락은 짙은 색이었는데 머리가 희어지자 바르다는 선
명한 자주색으로 염색을 했다. 「아녜스의 해변」 중반쯤 가면 머
리가 더욱 독특해진다. 염색한 머리카락이 자라면서 머리 위쪽
에 하얀 동그라미 모양이 생겨 영락없이 머리 꼭대기는 밀고 그
둘레만 기른 중세 수도승처럼 보인다.

나이 드는 것을 감추거나 머리카락 색을 바꾸려고 염색을
하는 게 아니라 오히려 인공적인 면을 강조하려고 염색을 했다
는 게 정말 놀랍기도 하고 거의 펑크적으로 보인다. 바르다의 영
화도 마찬가지라고 해도 과한 말은 아닐 것 같다. 자연적인 스
토리텔링과 다큐멘터리 기법의 요소를 결합하고 사실과 허구
를 뒤섞은 다음 그 사실을 관객에게 짚어 보여준다. 바르다는
스토리, 형식, 장르, 머리카락 색깔 따위의 제약을 거부한다.

나는 내가 고르지 않은 동네에서 오랫동안 살았다. 불르바
르 포르루아얄의 반대쪽 끝에서 살았는데 처음에 뤼 무프타르
에 사는 남자 친구와 가까이 살려고 이사 왔다. 주로 남자 친구
집에서 자고 우리 집은 일종의 작업실/창고로 쓰면서 우리 둘
이 집을 합할 때까지 내 짐을 임시로 놓아둘 공간으로 삼았다.
그러다가 남자 친구가 도쿄에서 일을 하게 되면서 자기 집을 비
웠고 그래서 그 집이 내 주요 거처가 되었다. 남자 친구와 같이
일본에 있을 때가 아니면 파리에 있는 이곳이 나의 집이었다.
처음에는 남자 친구 동네라는 느낌이었지만 시간이 흐르면서

내가 동네를 물려받은 듯했다. 남자 친구와 헤어진 다음에도 계속 거기서 살았다. 그 집에서 8년 동안 살았으니 나의 어린 시절 집을 제외하고 가장 오래 산 집이었다.

우리가 뿌리를 내리고 살아가게 되는 동네란 생각해보면 참 이상하다. 우리가 사는 동네가 우리에 대해 무얼 말해줄까? 동네의 가치가 뭘까? 내가 사는 동네는 지난 선택들을 비추는 거울이다. 길을 택하고 그 길이 어디로 이어지는지 보라. 어떤 주제를 고르고 그게 어디로 이어지는지 보라. 가는 도중에는 결과를 예측하기가 불가능하다. 이런 것이 바르다의 영화적 플라네리다. 바르다는 뤼 다게르에 안락한 보금자리를 꾸렸지만 워낙 방랑자 같은 사람이라 영화에서 다루려는 대상을 따라 로스앤젤레스, 쿠바, 이란까지 갔고 히피, 워홀의 뮤즈들, 블랙 팬서당[+], 공산주의 혁명가들, 페미니스트 포크 가수들을 필름에 담았다. 바르다의 마지막 영화 「세 개의 단추」라는 단편은 어떤 소녀가 뤼 다게르를 따라 플라뇌징을 하는 모습을 보여준다. 그러는 동안 옷에서 단추가 하나씩 떨어지면서 소녀가 살고 싶은 삶이 만들어진다. 바르다는 사람 그리고 사물들로부터 늘 영감을 받는다. 바르다는 「아녜스의 해변」에서 파리의 고물상을 돌아다니며 고물 사냥을 한다. "나는 벼룩시장이 좋아." 바르다가 카메라를 보고 말한다. 벼룩시장에서 어떤 물건을 찾게 될지, 그게 삶을 어떻게 달라지게 할지는 결코 알 수 없는 일이

[+] 1960~1980년대 활동한 급진적 흑인 정치 조직.

다. 2000년 바르다는 추수 뒤에 땅에 남아 있는 것으로부터 식량을 얻는 오래된 직업에 대한 다큐멘터리를 만들었다. 제목은 「레 글라뇌르 에 라 글라뇌즈(*Les glaneurs et la glaneuse*)」, '이삭 줍는 남자들과 여자'다.[+]

나는 바르다를 플라뇌즈라고 부른다. 바르다는 자기 자신을 글라뇌즈라고 부른다.

바르다는 호기심을 따라간다. 무엇이 되었든 앞에 놓인 단서를 쫓아간다. 그래서 바르다의 영화, 특히 다큐멘터리는 관찰한 것, 우연한 만남들을 모아놓은 것이 될 때가 많다. 「아녜스의 해변」에서는 브뤼셀에 있는 바르다가 어린 시절에 살던 집을 찾아가는데, 바르다가 처음 보는 부부가 그 집에 살고 있다. 바르다는 자기 자매들이 쓰던 침실을 보고 싶지만, 그 집에 사는 남자(곧 은퇴하고 시골로 이사 가려는 사람)는 자기 기차 모형 컬렉션을 보여주고 싶어 한다. 바르다는 남자가 뿌듯해하며 온갖 종류의 다른 기차를 자랑하는 것을 카메라에 담는다. 우유기차, 우편 기차, 객차. 벨기에 프랑으로 200만 프랑 가치가 있다고 그는 말하고 자기가 아마추어 철도 애호가, 페로비파트(férrovipathe)라고 한다. 바르다는 카메라 뒤에서 웃음을 터뜨리며 그 단어를 따라하고 일이 뜻밖의 방향으로 전개되는 것에 즐거워한다. 어린 시절의 기억을 찾으러 나섰는데 기차 모형 수집가를 만났다. 이 일이 다른 기차들, 다른 여행에 대한 생각으로

[+] 한국에는 「이삭 줍는 사람들과 나」로 소개되었다.

이어진다. 즐거운 여행이 아니라 어쩔 수 없이 가야 했던 여행이었다. 아녜스가 열두 살이 거의 되었을 무렵 "폭탄이 터지고 사이렌이 왕왕대는 와중에" 온 가족이 브뤼셀을 떠났다. 아녜스의 어릴 적 집에 사는 기차를 좋아하는 남자는 원래 계획된 여정에 없었지만, 그 남자가 여정이 되었다.

◇

그리하여 우리는 클레오와 같이 택시를 타고, 택시 뒷좌석에서 센강, 다리, 교회, 공원 등 파리 풍경을 도막도막 본다. 신호등 앞에서 택시가 설 때 두 차례, 클레오는 생제르맹 갤러리 창문에 걸린 아프리카 가면을 본다. 하지를 축하하러 나온 에콜 데 보자르(바르다가 다녔던 학교) 학생들이 택시를 둘러싼다. 학생들은 마스크를 쓰고 택시를 흔들고 창문을 두들긴다. 클레오는 초조해지고 멀미도 난다. 차가 덜컹거리고 흔들릴 때마다 안에 단단히 담아두려 애썼던 내면의 무언가가 흔들려 느슨해지는 느낌이다. 차는 불르바르 라스파이와 뤼 위겐스가 만나는 지점에 멈추고 클레오는 집으로 간다. 안마당을 통과해 단독주택으로 들어가자 진정한 몽파르나스식 꼭대기층 방이 나온다.(현실에서 이 주소지에 있는 아파트는 아방가르드 음악가 집단 레 시스의 친구이자 화가 에밀 르폰의 집이다.) 왜 영화 중반에 집으로 돌아왔을까? 집에서 출발해 밖으로 나가는 게 아니고?

클레오의 방은 동화에 나오는 마법에 걸린 방 같고 창밖의

현대적 도시와는 딴 세계 같다. 방 전체가 흰색이고 한쪽에는 기둥 네 개가 있는 침대가 있고 러그 위에서 새끼고양이들이 돌아다니며 뒹군다.

클레오: 숨이 막혀.

클레오는 문 안으로 들어와 이렇게 말하고 옷을 벗어 슬립 차림이 된다. 클레오의 애인 조제가 클레오를 만나러 온다. 조제가 성의가 없는 애인이기는 하나(유부남일까? 그렇다 해도 놀랄 일은 아니다.) 그래도 클레오는 애인 모드에 들어가는데 그러자 삶이 좁아지고 영화의 공간은 클레오가 조제를 맞이하는 침대로 축소된다. 바르다는 클레오가 정부임을 암시하기 위해서가 아니라 클레오가 스스로를 조제의 인형으로 볼 때 클레오의 활동성이 제약된다는 것을 보여주기 위해 일부러 이렇게 찍었을 것이다.

클레오에게 곡을 만들어주는 밥이 클레오에게 자기가 만든 노래를 불러 보라고 한다. 노래를 부르던 중 클레오의 내면에서 무너지려고 하던 무언가가 마침내 와르르 무너지고 만다. 미셸 르그랑의 대표곡을 떠올리게 하는 아름답고 마음에 남는 노래다.(르그랑은 이후에 자크 드미의 「셰르부르의 우산」(1964)의 주제가로 유명해진다.)[6]

클레오: 당신이 없으면 나는 빈 집

당신이 없으면 나는 매달리는 텅 빈 몸

당신이 없으면 난 주름으로 뒤덮여

당신이 너무 늦게 오면

나는 땅에 묻혀버리겠지

홀로 추하게 창백한 모습으로 당신 없이

노래를 하는 동안 카메라가 클레오에게 점점 더 가까이 다가가 아파트라는 배경은 사라지고 화면에는 클레오와 뒤쪽의 검은 배경만이 남아 클레오가 시각적 심연 속에 있는 것처럼 보인다. 클레오는 다른 사람들과 다른 심리적 공간 안으로 들어갔다. 클레오는 노래에 완전히 몰입해 눈물을 글썽이다가, 갑자기 돌변해서 음악가들에게 바락 화를 낸다.

클레오: 당신들은 나를 불안하게 만들어서 나를 착취하지…… 나 혼자 있고 싶어.

클레오는 가발을 벗어 자연스러운 짧은 머리 금발을 드러내고, 검은 드레스를 입고 새로 산 모자를 쓰고 집 밖으로 떠난다. 노래가 클레오를 밖으로 몰아냈다. 이 시점이 영화의 정확히 중간이다.

그러니 이게 클레오가 집으로 돌아온 이유일 것이다. 바르다는 영화를 절반으로 나누어서, 도시 안에서 클레오의 두 가지 다른 모습을 보여주려 한다. 고립되고 버려져 비참하게 간

혀 있다는 내용의 노래가 클레오를 변화시키는 데 결정적 역할을 한다. 클레오가 아름다운 한, 혹은 어떤 미의 기준을 충족시키는 한, 사람들은 클레오를 쳐다볼 것이다. 사람들이 클레오를 쳐다본다면 클레오는 존재하는 것이고 혼자가 아니다. 그런데 클레오의 병이 클레오의 미모를 위협한다면 클레오는 어떻게 될까? 상 투아(Sans Toi, 너 없이), 완전히 홀로. 이 노래는 타로 카드처럼 기묘하게 미래를 예지하는 것 같다. 완벽하게 화장하고 코르셋으로 선을 만들고 벨트로 허리를 조이고 가발을 쓴 팝스타의 겉모습은 가면이다. 그러나 진짜 클레오가 누구인지, 가면 아래 클레오는 어떤 사람인지 클레오 자신도 모른다. 클레오는 카드에서 자기 모습을 찾아야 한다.

◇

바르다는 클레오를 어디에서 착안했는지 설명하면서, 릴케의 책에 나오는, 도시 때문에 "길을 잃은 듯 보이는 인물"에서 영감을 받았다고 말했다. 릴케가 쓴 유일한 소설 『말테의 수기』(1910)를 가리키는 것이 분명하다. 이 책은 덴마크에서 온 궁핍한 젊은 시인이 파리 거리를 헤매며 글을 쓰려고 하는 내용의 20세기 고전이며 질병, 죽음, 운명에 대한 철학적 고찰이기도 하다. 첫 문장에서부터 말테 라우리츠 브리게가 파리에 환멸을 느끼고 있음이 드러난다. "그래, 여기가 사람들이 살러 오는 곳인가? 나는 오히려 죽으러 오는 곳이라고 생각했다. 거리에 나

가보았다. 병원이 여럿 있었다. 남자가 비틀거리다 쓰러지는 것을 보았다. 사람들이 남자 주위에 모여들어 다행히 그 이후의 일은 보지 않을 수 있었다. 임신한 여자를 봤다. 높고 뜨거운 담벼락을 따라 힘겹게 걸으면서 벽이 아직 그 자리에 있는지 확인하려는 듯 이따금 손으로 짚었다. 그랬다, 벽이 있었다."

릴케가 말하는 벽은 불르바르 포르루아얄에 위치한 발 드 그라스 군인 병원 앞쪽에 있는 길이었다. 나도 그 길을 안다. 뤼 베르톨레에서 한 블록 떨어진 곳에서 벽이 끝나는데, 뤼 베르톨레에서 좌회전, 두 번째 길에서 우회전하면 내가 살던 거리가 나온다. 나는 밤에 집으로 돌아오는 길에 그 길을 수도 없이 지나며 바로크식 예배당의 돔 지붕이 깊은 진청색 하늘을 배경으로 금빛으로 빛나는 것을 보았고 이런 광경을 늘 보며 걸어 다닐 수 있다는 것에 깊이 감사했다. 병원은 릴케가 살던 시대 이후 1960년대에 다시 지어져 지금은 현대적인 시멘트 블록 건물이다. 세계 어디에서나 볼 수 있는 전형적 병원 건물처럼 생겼다. 앞쪽에 군대 휘장 같은 것이 있어 그 앞을 지나가면서 나는 저 안에 누가 있을까 궁금해했다. 환자가 전부 군인일까? 혹은 퇴역 군인? 무얼 전문으로 하는 병원일까? 공립일까 사립일까, 좋은 병원일까 후진 병원일까? (정말 파리에서 나고 자란 사람이 아니면 알기 어려운 것들이다.) 앞쪽에 '15시-20시 방문객 주차장'이라는 표지판이 있다. 내가 잘못 읽은 건가?

나는 16구에 있는 학교에 출근하면서 그 벽 앞을 하루에 두 번씩 지나다녔다. 아침에는 빨리 가려고 91번 버스를 타고 몽파

르나스 역에 가서 내가 제일 좋아하는 6호선을 탔다. 6호선은 15구에서 지상으로 올라가기 때문에 기차가 강을 건너 파시에 도착하기 전까지 차창으로 오스만식 건물을 구경할 수 있다. 강을 건널 때에는 창가에 서서 에펠탑이 시야에 들어오기를 기다렸다. 가까이에서 보면 정말 거대해 보였다. 멀리 언덕 위에 사크레쾨르 대성당도 보이는지 찾아보았다. 흐린 아침에는 전혀 안 보일 때도 많았다. 오후에 퇴근할 때는 몽파르나스에서 내려 비가 오든 해가 나든 15분 거리를 걸어서 집으로 갔다.

지금 돌아보면 비스킷 색깔의 그 벽을 배경으로 선 과거의 내가 보인다. 그 벽의 질감과 결, 갈라진 금과 구석과 틈새에 낀 검댕. '언제까지나 그대로일까?' 그때 나는 생각했었다. '언제나 이럴 것 같아. 언제까지나 16구에서 가르치고 5구에서 살고 평생 날마다 발 드 그라스 옆을 거쳐 집에 돌아가고.' 나는 그럴 수 있기를 간절히 빌었다. 그 길, 일자리, 아파트, 동네―내가 파리로 이사 오면서 꿈꾸었던 그대로의 삶이었다. 친구들도 있고, 남자 친구도 있고, 내 일도 집도 출퇴근길도 좋았다.

현실적으로는 지속되기 어려운 삶이었다. 내 일은 임시직이었고 계약을 계속 갱신할 희망이 없었다. 비자도 일할 권리도 변변찮은 소득도 머지않아 끝이 날 예정이었다. 남자 친구는 도쿄에 살았다. 사이가 삐걱거렸고 처음부터 잘되기가 어려운 관계였다. 우리 관계에는 나의 절박함이 드리워 있었고 그러다 보니 나는 관계에서 벗어날 수가 없었고 절박함 아래에 무엇이 있는지 제대로 볼 수도 없었다. 퍼즐 조각들을 세심하게 맞추어놓

고는 흐트러지지 않도록 맹렬히 지켰다. 그럴 수밖에 없었다. 조각 하나 하나가 아물지 않은 상처를 덮고 있었기 때문이다. 나 자신도 은유적으로 뒤죽박죽인 상태였다. 정착하고 싶어 하는 방랑자.

내가 살던 건물의 외관을 개장하는 공사가 시작되면서 일시에 삶이 흐트러졌다. 철골조 비계가 건물을 둘러싸 내 방에 빛이 들어오지 않게 됐다. 인부들이 테라스에서 건물 전면 스터코를 드릴로 뚫고 벗겨내는 작업을 종일 하고 있어서 내가 기르는 개가 쉬지 않고 짖어댔다. 먼지와 덧창 페인트를 벗기기 위해 뿜어대는 증기가 집 안으로 들어와 괴로웠다. 나는 두통에 시달리며 몇 시간 동안 구토를 하다가 결국 호텔로 갔다. 그러고 나서 일주일도 안 되어, 공사와 상관없이 위층에서 물이 새서 우리 집 부엌 벽으로 스며들었다. 찬장 이음매가 헐거워져서 무너졌고 내 접시, 양념통, 꿀통까지 하나도 남김없이 바닥에 쏟아져 끈적거리고 향신료와 먼지가 풀풀 날리는 난장판이 되었다. 나는 누군가가 와서 나를 데려갈 때까지 계속 소리를 지르고 또 지르고 싶은 심정이었다. 그렇게 되면 누군가 다른 사람이 나를 떠맡아줄 테니까. 내가 이루려고 그토록 애써왔던 모든 것이 순식간에 다 무너진 기분이었다.

이런 일들이 일어난다. 이런 일들은 일어난다. 그동안 쌓아 올린 것이 한순간에 먼지가 되어 풀썩 가라앉는다. 그런데 그렇게 모은 것들이 딱히 중요한 것들은 아니다. 나는 이곳에 가방 하나를 들고 왔다. 이민자들은 대개 처음 도착했을 때에는 불

안하고 쉬이 흔들린다. 맥락이 사라졌기 때문이다. 그래서 얼른 새로운 물건, 새로운 인격으로 스스로를 덮는다. 하지만 극도로 예민한 상태로 살 수밖에 없다. 가장 바깥쪽 피부가 없는 것처럼 취약한 기분이다. 종이에 살짝 베기만 해도 고통스럽다.

나는 여러 해 동안 힘겨운 과정을 통해 이런 것들을 알게 되었다. 파리에서 자극을 받고, 새로운 눈으로 주위를 바라보고, 고향과 다른 면들을 보고 느낄 수 있다는 게 좋기는 하지만, 새로운 장소에 전치된 기쁨은 결국 사라진다.

파리에서 나는 뉴욕에서 내가 비운 자리와 비슷한 자리에 깃들고 싶었다. 대학에서 가르치는 일자리, 집, 배우자, 아이들을 원했다. 뉴욕에서 다들 나한테 기대하던 것과 같은 삶을 프랑스에서 살고 싶었다. 그런 자리가 생기기를 바랐고 내가 들어갈 만한 자리가 생기면 기쁘게 들어가겠다고 생각했다. 나는 반항아가 아니었다. 그냥 나라만 바꾼 사람이었다. 나라를, 집을 떠나왔으나 나는 다시 자리를 잡고 정착하고 싶었다.

◇

점쟁이의 집에서 나오는 클레오의 얼굴 표정에는 고통의 기색이 있었지만 지금 자기 집에서 나오는 클레오의 얼굴에서는 결단이 느껴진다. 안마당에서 어린아이가 장난감 피아노의 건반을 두들긴다. 우리가 방금 들은 노래 가락이다. 그 모티프를 따라 불안한 듯 떨리는 아르페지오로 배경음악이 흘러나온다.

클레오는 대문을 박차고 나와 처음으로 목적지 없이 걷기 시작한다.

클레오는 길로 나와 몽파르나스 묘지와 반대 방향, 불르바르 라스파이를 향해 간다. 거리에 있는 거울에 자기 모습을 비추어보고 "이 우스꽝스러운 모자"를 벗으면서 얼굴을 찡그린다. "나는 내 두려움조차 볼 수가 없어. 나는 항상 다른 사람이 나를 본다고 생각하지만 나는 나만 쳐다보지. 그게 너무 피곤해." 클레오는 꽃을 파는 노점 앞을 지나가지만―죽은 뒤에 팔리기 위해 놓인 아름다운 것들―멈추지 않고 불르바르 몽파르나스와 만나는 모퉁이에 있는 돔 카페로 간다. 카페 주크박스에서 자기 노래를 튼다. 주위 사람들을 둘러보는데 다들 대화에, 자기 이야기에 빠져 있다. 스페인어로 말하고, 알제리 이야기를 하고, 초현실주의, 회화, 시에 대해 이야기한다. 벽에는 큐비즘 회화가 걸려 있다. 아마 그 지역에 사는 천재 화가가 그린 것이거나 아니면 그 천재 화가 작품의 모작일 것이다. 아까 길가 갤러리에서 본 아프리카 가면이 떠오르지만 이 맥락에서는 무섭게 느껴지지 않는다. 카페에서는 장식품으로만 쓰이기 때문일까? 1961년에는 큐비즘이 이미 급진성을 잃었기 때문일까? 아니면 다른 이유 때문일 수도 있다. 영화에서 이 시점에는 아프리카 가면과 가면에서 영감을 받아 만들어진 예술이 이미 무시무시한 금기가 아니라 독립적인 선택이라는 다른 맥락으로 옮겨져 있기 때문인 것이다. 지금 클레오는 택시에 앉아 있던 여자와 많이 다른 사람이 되었다. 독립적 선택도 무서운 일이지만 클레

오가 차에서 느꼈던 거짓된 안전의 느낌만큼 무섭지는 않다.

어디로 갈 것인지 스스로 어느 정도 통제할 수 있을 때에 세상은 덜 무서운 곳이 된다.

그림엽서, 플레잉카드, 타로 카드, 큐비즘 회화—말없이 말하는 이미지들. 이 이미지들의 이야기는 주관적이고 의미는 열려 있다. 이미지들이 무얼 보여주는지는 때에 따라 달라진다. 점을 보러 온 사람의 정서적 상태에 반응하기 때문이다. 이미지는 클레오가 자주 들여다보는 거울들 중 하나다. 어떤 확실성이 기다리고 있기는 하지만 (병원에서 나올 결과라든가) 영화가 진행되는 동안 많은 것들이 불확실한 상태고 아직 완전히 잘못된 방향으로 간 것은 없다. 클레오는 계속 카드를 뽑는다. 그리고 클레오가 경로를 바꾸면 좋은 일, 희망을 주는 일들이 일어나고 그래서 클레오는 병이라는 도전을 마주할 수 있게 된다.

클레오는 카페 안을 돌아다니며 음악에 귀를 기울이는 사람이 있는지 본다. 아무도 없다. 클레오는 계속 선글라스를 쓰고 있다. 클레오는 누군가가 자기가 아는 그림 모델 도로테 이야기를 하는 것을 엿듣고 도로테가 일하는 화실로 그녀를 만나러 가기로 한다.(이 순간은 옆 테이블에 앉은 사람들이 나와 같은 사람과 친구라는 사실을 알게 되는 진정한 '한 동네 사람' 순간이다.) 이제 우리는 클레오와 같이 걷는다. 카메라는 이제 거리에서 클레오만을 비추는 대신, 클레오가 걸어가는 동안 거리가 어떤 모습으로 보이는지를 보여주기 시작한다. 배경 음악이 없고 인도 위를 걸어가는 클레오의 발소리만 들린다. 우리는 사람들이 클레오

를 어떻게 바라보고 클레오는 그 시선을 어떻게 되받는지를 직접 경험으로 느낀다. 남자, 여자, 나이 든 사람, 젊은 사람, 클레오는 시선을 똑바로 마주한다. 바르다는 클레오의 머릿속에 스치고 가는 사람들의 이미지를 이어 붙인다. 타로 카드처럼 한 장 한 장씩, 멈추어서 클레오를 평가하는 사람들.

장면 전환: 카페에 있던 남자 / 점쟁이 / 클레오가 거리에서 마주친 사람들 / 어깨 위에 새끼고양이를 얹은 밥 / 원숭이 시계 / 조제 / 앙젤 / 거울 위에 얹힌 클레오의 가발

클레오의 발걸음 소리에 똑딱거리는 시계 소리가 더해졌다가 클레오가 자기 주변에 다시 주의를 집중하면서 시계 소리는 사라진다.

◇

클레오가 도시에서 걸어 다니는 게 오직 긍정적이고 영감을 주는 의미 있는 일이라고 말하고 싶은 것은 아니다. 도시가 치료약인 한편, 도시는 병이기도 하다. 클레오가 처음에 거리에서 보는 것은 역겨운 관통의 이미지다. 개구리를 삼키고 다시 뱉는 남자. 가는 쇠막대로 팔 근육을 뚫는 남자. 나중에는 카페 르 돔의 창문을 관통한 총알 자국을 보는데 사람들이 누가 죽었다고 말한다. 이렇게 살을 꿰뚫는 일들이 클레오에게는 끔찍하게

느껴진다. 그렇지만 남자들은 멀쩡하다. 근육을 쇠막대로 뚫은 남자는 멀쩡히 살아 있다. 개구리는 인간 수족관에서 살아서 나온다. 카페에 있던 남자는, 실제로 죽었는지 아닌지 모르고 누가 총을 맞은 게 사실인지도 확실하지 않다. 소문은 비극을 좋아하니까. "나는 보는 법을 배우고 있다."라고 말테 라우리츠 브리게는 말했다. 클레오처럼 말테는 보고 싶지 않은 것을 보고 는 모르는 상태로 남겨두는 게 좋을 수도 있음을 깨닫게 된다.

◇

클레오가 친구 도로테가 인체 모델로 일하는 화실에 가자, 도로테가 완벽하게 멈춘 상태로 있는 모습이 보인다. 방 안에서 는 미술을 공부하는 학생들의 조각도 소리 말고는 아무 소리도 안 들린다. 클레오의 시선을 대신하는 카메라가 방 안에서 돌아 가는데, 카메라가 도로테의 시야 안에 들어오자 도로테는 고개 를 돌려 카메라를 똑바로 보고 반갑게 클레오에게 인사를 한다. 모델이 말하는 것을 듣는 일은 좀처럼 없기 때문에 깜짝 놀라 게 된다. 또 한 번 유형이 무너진다. 이것 역시 겉으로 보이는 것 보다 더 많은 이야기를 하는 이미지이다.

클레오는 도로테가 누드모델을 하는 데 아무 거리낌이 없는 것이 신기하다. 자기는 못하겠다고, 사람들이 신체적 결함을 발 견할까 봐 신경 쓰일 거라고 말한다. 도로테는 사람들은 자기를 보는 게 아니라, 무언가 다른 것, 자기들이 찾는 어떤 아이디어

를 본다고 말한다.

　　도로테: 그러니까 나는 거기 없는 것이나, 거기서 자고 있는 것
이나 다름없어. 그리고 그걸로 돈을 받지!

　　두 사람은 도로테 남자 친구의 컨버터블 자동차를 타고 돌
아다니고 클레오는 14구를 지나며 장난스러운 기분으로 거리
를 즐긴다. 클레오가 새로이 도시를 인식하자 거리가 말을 걸기
시작한다.

　　도로테: 이 동네 이름은 느낌이 없어…… 뤼 뒤 데파르, 뤼 드
라리베…….
　　클레오: 거리에 살아 있는 사람의 이름을 붙이면 좋을 텐데.
피아프 거리, 아즈나부르 거리 이렇게. 그 사람이 죽으면 이름을
바꾸고.

　　소리를 끄고 들으면 다른 누벨바그 영화와 다를 게 없어 보
인다. 뚜껑을 열어젖힌 컨버터블, 간판, 네온, 현대적인 것 전부
를 기쁘게 받아들인 1960년대 파리의 심미적인 흑백 풍경. 다
른 점은 거리에 나와 있는 사람이 여자 두 명이라는 점이다. 남
자, 총, 음울함, 담배를 물고 음모를 꾸미며 집에서 기다리는 연
인 따위는 없다. 고다르가 한 이런 말이 유명하다. "영화는 여
자 한 명과 권총 한 자루만 있으면 만들 수 있다." 바르다는 여

자 한 명만 있으면 된다는 것을 입증했다.

　이제 영화는 계속 움직인다. 14구 아래쪽 몽수리 공원이 가까워지자 클레오는 공원 이름을 가지고 말장난을 한다. 공원이 수리(souris), '웃음'이라고 말하는 것 같다고.

　치이이이즈라고 말하는 것처럼!

　영어를 쓰는 사진사가 사진을 찍을 때를 떠올리며 클레오가 말한다.(클레오는 자기가 어떻게 보일지에 대해 의식하는 본능을 아직 전부 잊지는 않았다.) 도로테가 클레오의 기운을 북돋워준다.[7] 옛날에 클레오가 유명해지기 전, 몽파르나스에서 밥과 같이 무어라도 되어보려고 하던 때를 상기시키며 클레오를 현실로 데려온다. 그렇지만 클레오가 자기 상황을 객관적으로 볼 수 있게 해주는 사람은 그날 밤 알제리로 떠나게 되어 있는 군인 앙투안이다.

◇

　클레오는 혼자 공원에서 돌아다니다가 한적한 계단으로 간다. 카메라는 아래쪽에서 기다리고, 배경음악은 조용한 상태에서 클레오는 계단을 내려가며 휘파람을 분다. 그러다가 버스비 버클리[+] 뮤지컬의 주인공처럼 노래하고 춤을 추면서 계단을 한

+　　Busby Berkeley, 영화감독, 뮤지컬 안무가.

단 한 단씩 내려온다.[8]

이 순간에 많은 일이 일어난다. 일단 클레오에게 관객이 없다. 오직 자기 자신의 기쁨을 위해, 그저 그러고 싶어서 노래하고 춤을 춘다. 클레오는 자기 히트 싱글 중 하나, 아까 택시 안라디오에서 들은 그 노래를 부르는데, 이번에는 가사가 다르다. "내 소중하고 변덕스러운 몸"에 대한 노래다. 이제는 변덕스러운 게 클레오 본인이 아니라 클레오의 몸이다. 몸을 믿을 수가 없다. 클레오는 계단을 다 내려오자 노래 부르기를 멈추고 뒷짐을 지고 조용히 걸어간다. 우리는 뒤에서 클레오를 따라간다. 클레오는 혼자다. 노래와 춤은 자기가 좋아서, 재미로 한 것이었지만 클레오는 또 원하면 공연을 그만둘 수 있다.

바르다는 상징을 무척 좋아한다. 클레오가 공원에 있는 일본식 다리 위에서 군복을 바지만 입은 남자를 만나는 장면도 상징적이다. 주변의 물도 거울 역할을 하지만, 물은 깨지더라도 곧 원형을 회복하는 거울이다. 군인은 말이 많다. 클레오는 남자를 무시하려 하지만 자기도 모르게 이야기를 나누고 있다. 대화가 이어지다 보니 어느새 클레오는 남자에게 별별 속이야기를 다 하게 된다. 병에 대한 걱정, 자기 본명. 남자는 자기가 3주간 휴가를 나왔는데 오늘 밤 알제리로 돌아간다고 말한다. 남자는 여자를, 여자는 남자를 달래준다. 남자는 클레오가 자기 자신에 대해, 남자에 대해, 병에 대해 웃을 수 있게 한다. 두 사람은 (타로 카드처럼) 공주와 믿음직한 군인이라는 원형적 인물이기도 하지만 자기들이 어떤 존재이고 어떤 의미를 지니는지

는 겉모습만으로 정해지지 않음을 보여준다.

◇

군인 앙투안에게 클레오는 자기 본명이 플로랑스라는 걸 알려준다. 바르다 특유의 전치가 또 일어난다. 앙투안은 그 사실을 가지고 자유연상으로 장난을 친다.

앙투안: 플로랑스[+]는 이탈리아, 르네상스, 보티첼리, 장미. 클레오파트라는 이집트, 스핑크스, 독사, 암호랑이. 나는 플로랑스가 좋아요. 식물이 동물보다 좋아요.

두 사람은 버스를 타고 13구의 이탈리아 광장을 지나간다.

앙투안: 플로랑스. 여기는 당신 고향이나 다름없네요.

버스 안에서 앙투안은 그곳에서 자라는 나무가 오동나무라고 알려준다. 중국과 일본에 많은 나무지만 원래 폴란드산이라고 한다. 우리는 앙투안이 도시를 관찰하는 모습에서도 전치를 좋아하는 바르다의 장난기를 본다. 바르다 본인이 주인공과 함

[+] 피렌체를 프랑스식으로 부르는 이름이고 '꽃' 혹은 '꽃피다'라는 뜻이다.

께 가면서 주인공을 달래는 것 같다. 사실 영화 내내 바르다가 한 일이 바로 그것이기도 하다. 이탈리아 기타가 영화의 주제곡 가락을 따라 우는 소리를 낸다.

◇

앙투안이 클레오에게 전쟁터에 가지고 갈 사진을 한 장 달라고 부탁해서 이미지와 의미에 대한 생각을 한 차례 더 상기시킨다. 클레오는 사진을 주는데 스타가 사진에 사인해서 주는 것처럼 주는 게 아니라 젊은 아가씨가 애인에게 사진을 주듯이 준다. 데리다는 『우편엽서(La Carte postale)』에서 엽서는 한 사람과 다른 사람 사이의 불가피한 거리를 확인한다고 했다. "나는 나를 당신에게 직접, 전령 없이, 오직 당신에게만 전하고 싶지만 나는 그곳에 도달하지 않고 이것은 비통함의 심연이다. 사랑하는 이여, 목적지의 비극이다. 모든 것이 우편엽서가 된다."[9] 사진도 마찬가지고, 영화도 그렇다. 바르트가 말하듯이 이미지는 그때와 지금 사이의 가로지를 수 없는 거리다. 우리는 결코 그때에 도달할 수 없다. 시간은 되감을 수 없고, 앞으로 나아갈 뿐이다. 우리의 이전 자아, 우리가 사랑했던 사람들은 과거에 새겨 있다. 모든 사진, 모든 영화에는 죽음이 감돈다. "모든 사진은 이러한 파국이다."[10] 도시는 반대로 영원을 새기려 한다. 그래서 어떤 사람은 거리의 이름으로 남기도 하지만(프랑스에는 자크 드미의 이름이 붙은 거리가 몇 개 있다.), 클레오는 거리에 살아 있

는 사람의 이름을 붙이고 그 사람이 죽으면 이름을 바꾸어서 거리에 서글픈 유한성의 느낌을 부여하기를 바란다. 우리 대부분은 살았건 죽었건 아무 데에도 이름을 남기지 못할 것이다. 우리가 사는 아파트, 우리가 사는 거리, 우리가 사랑한 장소 등에 보이지 않는 흔적을 남길 뿐이다. 우리 뒤에 온 사람 중에서 지하철 환기구 위를 지나갈 때나 문턱을 넘을 때 아주 미세한 대기의 변화를 감지할 수 있을 정도로 예민한 사람만이 그 흔적을 알아차릴 테지만 그래도 이전에 누가 왜 그 자리를 거쳐 갔는지까지는 모를 것이다. "환경이 우리 안에 산다."라고 바르다는 말했다.[11] 우리는 장소를 받아들이고 우리의 일부로 만든다. 따라서 우리가 사랑했던 모든 장소, 혹은 우리가 변화시켰던 모든 장소가 우리를 구성하는 일부가 된다. 각각의 장소에서 작은 조각, 도막들을 가져와 우리 안에 담아두는 것이다.

◇

그리고 때로 우리는 정말로 놓아버리고 싶은 것에 두 손으로 매달린다.

인정하기 힘들지만 사실이다. 어떤 것이 지켜야 할 것이고 어떤 것이 스스로에 대한 낡은 관념일 뿐인지 어떻게 알 수 있을까?

◇

우리는 자신의 삶에 대해 객관적일 수가 없어서 카드에 의존한다. 그래서 점을 치는 게임이나 수맥 찾는 막대기 같은 것을 좋아한다. 길을 찾아줘. 금이 어디에 묻혀 있는지 알려줘. 나도 전에 영화에서 본 방법을 써본 적이 있다. 책 한 권을 집어 아무 쪽이나 펼친 다음(『오만과 편견』이 내가 가장 많이 쓴 책이다. 엘리자베스 베넷의 분별력에 도움을 받기를 기대하면서.) 손으로 짚고 손가락이 가리키는 단어를 예언이나 지침으로 삼는 것이다. 이런 방법을 '책점'이라고 하는데 오래된 점술법이다. 그렇지만 어떤 책도 타로 카드도 GPS도 다음에 어디로 가야 할지를 말해주지는 않는다. 앙드레 브르통의 말에 따르면 마르셀 뒤샹이 동전을 던져서 뉴욕에 갈지 파리에 그냥 있을지를 정했다고 한다. "어떻게 되든 아무 상관이 없다는 투로 그렇게 했다."라고 브르통이 기록했다.[12]

그렇지만 나는 바르다의 영화가 하고자 하는 말은 어떤 것도, 어떤 상황도 제자리에 멈추어 있을 수는 없다는 것이라고 생각한다. 모든 것이 늘 바뀐다. 바르다의 세계에서 아름다움, 삶, 의미는 예기치 않은 것에 있다. 흐름으로부터 나온다. 영화 평론가 필 파우리는 바르다에게는 "어디에 있는지, 어디로 가는지가 중요한 것이 아니라 움직임, 변신, 변화가 중요하다."라고 했다.[13] 클레오는 병원 경내 안으로 들어왔는데 길을 잘 찾지 못한다. 늘 택시를 타고 왔지 걸어온 것은 처음이기 때문이다. 의

사가 이미 퇴근했을 가능성이 높다는 사실을 알게 되어 클레오는 의사를 찾으러 가는 대신 병원 정원 벤치에 앙투안과 같이 앉기로 한다. 클레오는 일시적이나마 미래에 대해 모르는 상태를 받아들이기로 한다.

바르다는 페미니스트의 첫 번째 행위는 바라보고, 이렇게 말하는 것이라고 한다. "나는 시선의 대상이지만 또 나는 볼 수 있다." 바르다의 영화가 하는 행위가 바로 그것이다. 세상과 세상 안의 우리 자리를 비스듬한 눈으로 보는 것. 우리는 이삭 줍는 사람, 플라뇌즈, 방랑자, 이웃이다. 객관성 따위는 없다. 프랑스어로 '객관적'이라는 뜻의 오브젝티프(objectif)는 '렌즈'를 뜻하기도 하는데, 렌즈를 통해서는 한 방향밖에는 볼 수가 없다. 렌즈를 우리 쪽으로 향하더라도 마찬가지다. 어떤 것도, 병조차도 객관적으로 나쁜 것일 수는 없다는 게 사실이라면 위안이 된다.

의사가 결국 나타난다. 컨버터블을 몰고 지나가며 클레오에게 말한다.

의사: 너무 걱정 말아요. 방사선 치료 두 달만 하면 멀쩡해질 거예요.

자동차가 멀어지고 카메라도 같이 멀어진다. 빠른 속도로 뒤로 물러나는 줌아웃 화면으로 클레오의 충격을 움직임 속에서 표현한다. 움직이는 감독의 움직이는 쇼트다.

◇

　클레오가 이틀 동안 걱정하던 일이 실제로 현실이 되었음에
도, 클레오는 더 이상 두려워하지 않는다.

　　클레오: 나 행복한 것 같아요.

　클레오와 앙투안은 더 아무 말도 하지 않는다. 음악도 없다.
예배당에서 종이 울리는 소리, 돌길 위를 걸어가는 두 사람의
발소리만 들린다. 카메라는 두 사람 앞에서 걸어가며 서로 마주
보는 두 사람의 얼굴을 프레임에 담고 영화는 끝난다.

모든 곳
—
땅에서 보는
광경

어디든, 길을 건너, 눈을 뜨고

세상에 공간이 너무 많다. 나는 그것에 당황해 미칠 지경이다.

— 마사 겔혼, 스탠리 페넬에게 보낸 편지

로버트 카파(Robert Capa)는 카메라를 땅 위에 두고 마사 겔혼을 올려다본다. 겔혼은 이탈리아 페이스툼 세레스 신전 폐허 가운데에 서 있다. 아니면 카파가 신전 주위 계단에서 약간 아래로 내려가 돌벽 위에 카메라를 올려놓고 사진을 찍었을 수도 있다. 어떻게 찍었든 이상한 각도다. 모델이 실제보다 더 커 보인다. 모델이 돌 구조물 안에 들어가 있고 도리아식 기둥과 키가 같아 보이는 구도다. 사진 속 여자는 마치 살아 있는 카리아티드처럼 머리로 처마도리를 인 채로 고개를 숙여 책을 보고 있다. 마치 이 신전에 속해 있는 것처럼 보인다. 이탈리아에 있는 이 그리스 신전은 풍요의 여신 세레스의 신전이라고 오인되어왔

지만, 사진을 자세히 보면 피사체도 사진가도 이 신전이 실은 지혜의 여신의 신전임을 분명히 아는 듯하다. 한때 포세이도나라고 불렸던 바닷가 도시에서 회색 눈의 아테나가 회색 바지를 입은 겔혼이 되었다. 그녀는 멈추어 있으나 언제라도 어디로든, 지금 읽은 바에 따라, 혹은 문득 떠오른 생각에 따라, 알 수 없는 충동에 따라 떠날 수 있다. 그녀는 햇빛 때문에 눈을 가늘게 뜨고 가이드북을 보고 있다. 겔혼이 보는 책이 가이드북인지 아닌지는 사실 알 수 없지만. 그렇지만 이 사람은 외국에 유람 온 미국 관광객이 아니다. 유명한 종군기자 마사 겔혼이다. 계속 집을 만들려고 하지만 언제나 집이 없었던 사람, 소설가, 도망자, 이혼녀, 자신만만하고 건방진 기자, 집 나온 계집.

겔혼과 카파는 라벨로에 있는 존 휴스턴 감독의 「비트 더데블」세트에서 차를 타고 여기로 왔다. 카파가 그 영화 작업 중이었다. 1953년 4월이었다. 겔혼은 로마 근처에 있는 엄청나게 추운 농가에서 아들 샌디와 같이 겨울을 났다. 겔혼과 카파는 1937년 스페인에서 처음 만나 친구가 되었다. 카파는 두 차례 망명을 한 헝가리인이다. 호르티[+]를 피해 베를린으로 갔고 히틀러를 피해 다시 또 파리로 갔다. 본명은 엔드레 프리드만인데 미국 영화 스타처럼 들리는 '로버트 카파'라는 이름을 스스로에게 붙였다. 70여 년 뒤 수전 손택은 "[스페인 내전]이라고 하면 거의 모든 사람이 머리에 떠올리는 것"은 총을 맞은 순간의 공화

[+]　　　Horthy Miklós, 1920~1946년 섭정으로 헝가리를 다스렸다.

국 병사를 찍은 카파의 사진이라고 했다. 스페인 내전의 대표 이미지가 된 이 사진은 "흰 셔츠 소매를 걷어 올린 남자가 언덕에서 오른팔이 뒤로 젖혀져 손에서 라이플을 놓치면서 뒤로 넘어져 자기 그림자 위에 쓰러져 죽기 직전"을 찍은 거친 흑백 사진이다.[1]

겔혼은 미국 밖에 사는 미국인이었으므로 외부인들에게 민감했다. 자기처럼 스스로 외부인이 되기를 선택하지 않은 외부인들, 즉 망명한 사람, 추방된 사람, 주변화된 사람들에게 끌렸다. 마사 겔혼의 첫 번째 작업이 미국 대공황 때의 처참함을 기록하는 일이었다. 겔혼은 미주리주 세인트루이스에서 자랐는데 보수적이면서도 사회적 의식을 키워준 환경이었다. 겔혼은 비교적 부유한 집안에서 태어났다. 아버지는 의사였고(세인트루이스에서 유일한 산부인과 전문의였다.) 어머니는 여성참정권 운동가였는데 워싱턴에서는 엘리너 루즈벨트의 친구이자 활동가로 꽤 잘 알려져 있었다. 아버지와 어머니 둘 다 절반은 유대인이었는데 마사가 청소년기에 접어들기 전에는 그 사실에 대해 별 인식이 없었던 듯싶다. 마사의 전기를 쓴 캐럴라인 무어헤드는 겔혼이 "편견과 인종적 멸시를 의식하면서도 그런 생각을 억눌렀기 때문에 나중에 감정의 밀도가 강해졌던 것"이 아닐까 추측한다.[2]

스페인에서 두 사람이 만났을 때 카파는 스물다섯 살이고 겔혼은 서른 살이었다. 미국인인 척하는 유럽의 유대인. 유럽을 알고 싶어서 건너온 미국 유대인. 둘은 자연스레 마음이 맞

왔다. 두 사람 다 역사를 기록하는 것과 극단적 상황에 처한 사람들의 모습을 포착하는 것에 관심이 있었다. 자기들이 만나게 된 까닭이 세상을 지배하려는 잔혹한 인간들이 세계를 찢어놓고 전쟁을 시작해 사람들이 집을 떠나고 삶을 저버리고 부유(浮游)하게 만들었기 때문임을 알았다. 카파의 사진과 겔혼의 기사에서 그들이 역사적 사건 안의 개인의 모습을 포착한 방식을 보면, 고유한 스타일이 발전하는 과정이 보일 뿐 아니라 이런 방식으로 전쟁이나 역사를 전하는 것이 그 세기의 표준 방식이 되었음도 분명히 알 수 있다. 겔혼은 특히 자기가 목격한 것을 무언가 다른 결과물로 바꾸어놓고자 하는 욕구를 평생 줄곧 느꼈다. 비극을 목격하여 생긴 트라우마를 글을 쓰면서 삭였다. 겔혼은 글쓰기 과정이 "정신과 영혼의 정화"라고 했고 "영영 없애버려야만 할 것들이 있다."라고 했다.[3]

그러나 보도문을 쓰는 것만으로는 충분하지 않았다. 소설 쓰기도 병행해야 했다. 카파는, 사람들이 흑백 사진을 요구할 때에도 컬러 사진을 찍기를 고집했다. 겔혼은 저널리즘으로 명성을 얻었으나 소설 쓰기를 포기하지 않았다. 보기 위해서는 사실과 허구 둘 다 반드시 필요했다.

◇

카파는 1936년 파트너 게르다 타로(Gerda Taro)와 같이 스페인에 왔다. 게르다 타로는 바르셀로나 거리에서 롤라이플렉스

카메라로 전쟁이 사람들의 삶에 미친 영향을 기록했다. 겔혼이 스페인에 오고 몇 달 뒤에 타로는 공화군 탱크 사고로 죽고 말았다. 겔혼이 타로의 사진 작업에서 영감을 얻었을 수도 있다. 도시 한가운데에 전선이 있어 걸어서 전선에 갈 수 있는 마드리드에서 겔혼은 날마다 포위된 수도를 돌아다니며 전쟁이 도시와 그곳에 사는 사람들에게 미치는 일상적 영향을 생생하게 보도했다. 겔혼은 이런 상황에서 사람들이 어떻게 사는지, 어떤 기분인지, 어떤 일들을 하는지, 어떻게 버티는지 알고 싶었다.

겔혼은 나중에 자신의 전쟁 보도가 "연대의 몸짓"이었다고 말했다. 그런데 전쟁이 벌어지는 현장에 가기 위해 겔혼은 가정 생활로부터 멀어져야 할 때가 많았다. 처음에는 가족과 멀어지고, 다음에는 남편, 결국 아들과도 거리를 두어야 했다. 겔혼은 한곳에 오래 머무를 수가 없는 사람이면서도 보금자리를 만들려고 여러 차례 시도했다. 결국은 그렇게 만든 집을 버리고 다시 떠나게 되었지만. 겔혼은 이탈리아에서 입양한 아들 샌디도 마찬가지로 친구, 부모, 여러 보호자들의 손에 자주 맡기고 떠났다. 다 합해서 일곱 개 나라에서 열한 번이나 집을 마련했다. 사기도 하고 빌리기도 하고 직접 짓기도 했다. 그렇게 돌아다니면서도 계속 집을 꾸몄다니 잘 납득이 안 가지만, 다시 돌아올 수 있는 든든한 보금자리, 혹은 다시 날아가기 전에 쉴 둥지 같은 게 필요했던 것 같다. 어쩌면 겔혼이 집과 집 밖 양쪽으로 강력하게 끌렸다는 증거일 수도 있다. 겔혼은 평생을 세상의 방대함, 거대하고 압도적인 기대감과 싸우며 보냈다. "세상에 공간

이 너무 많다. 나는 그것에 당황해 미칠 지경이다. 내가 사랑하는 것으로부터 달아나고 싶은 이 충동은 일종의 사디즘이다. 나도 이제 스스로 이해하는 척하기를 그만두었다."[4]

젤혼은 여행과 플라네리가 같은 충동에서 나오는 것이라고 생각했다. 빅토리아 글렌디닝에게 플라네리는 "고독만큼이나 필요하다. 그래야만 머릿속에서 두엄이 익는다."라고 말했다.[5] 젤혼은 flâner라는 단어가 "프랑스어 동사 중 최고"라면서 이렇게 정의했다. "무언가 할 일이 필요해서 앉거나 움직이면서 하는 것."[6] 젤혼은 홀로 동떨어져 있는 고독한 플라뇌르의 이미지를 버리고 플라뇌르를 어떤 목표, 깨달음, 본 것을 기록하고 나누는 방법을 지향하는 존재로 재정의한다. 전쟁과 고통을 눈앞에 두고 그저 서서 구경만 할 수는 없다. "거의 아무것도 할 수 있는 일이 없지만 외로운 이웃은 많은 고통스러운 상황" 안으로 직접 들어가고자 했다.[7] 젤혼은 불행을 드러내는 데에 몰두하면서 플라네리를 '증언'으로 바꾸었다.

무어헤드에 따르면 젤혼은 "사랑과 독립, 사회와 고독, 외향성과 내향성의 균형을 찾으려고 벽돌 벽으로 돌진했다. 젤혼은 정착할 것이냐 개척할 것이냐 하는, 미국의 본질적인 망설임에서 벗어나지 못했다."[8] 계속 집을 만들지 않을 수 없었고, 그럼에도 집을 떠나지 않을 수 없었다. 집에 그녀의 첫 번째 남편 어니스트 헤밍웨이나 샌디가 있더라도 마찬가지였다. 우리는 결혼하고 아이를 낳는 일을 떠돌아다니는 것과 정반대의 표현을 써서 '정착한다'라고 칭한다. 마치 자연적 저항 때문에 속도가 점

점 느려지다가 결국 멈추는 것과 비슷하다. 방랑자와 아내, 고독과 '정착' 사이에 행복한 중간지대가 있을까? 겔혼은 그런 것을 찾을 수가 없었고 그래서 극단 사이를 계속 오갔다. 겔혼이 남긴 '증언' 역시 이런 타협하지 않으려는 성미에서 나온 것이기도 하다.

◇

평생 종군기자로 일하면서 겔혼은 늘 피가 흐르고 추악함과 절망이 만연한 곳을 찾아갔다. 어딘가에 기삿감이 있다 하면 그걸 얻어야 했고 그래서 (나중에 회고하기를) "스페인, 핀란드, 중국, 2차 대전 중 영국, 이탈리아, 프랑스, 독일, 자바, 이스라엘, 베트남"에 갔다.[9] 여자 기자를 종군기자로 파견하지 못하게 되어 있어 미군에서 노르망디 상륙 작전 보도 허가를 받지 못하자 겔혼은 간호사로 변장하고 밀항을 시도했다.(들켜 체포되고 문책을 당한 뒤에 프랑스 입국이 금지되었다.) 헤밍웨이는 겔혼의 대담함을 사랑했지만 겔혼을 일에 빼앗기고 집에 붙들어놓을 수가 없자 서운해했다. 1944년 이탈리아 전선에 있는 겔혼에게 헤밍웨이가 전보를 보냈다. "당신은 종군기자요 아니면 내 침대의 아내요?"

길을 떠난 용감한 여자들의 황금 시대였다. 리베카 웨스트, 에밀리 한, 올리비아 매닝, 거트루드 벨, 제인 볼스, 프레야 스타크, 도러시 캐링턴, 알렉산드라 데이비드닐 등의 여행기가 서점

에 쌓였다. 이들의 글은 보통 '여행기'라고 불리는 것을 뛰어넘는 새로운 글이었다. 겔혼도 이들처럼 여행하고 모험하고 글을 쓰는 여자였다. "세상과 그 안에 있는 것들을 더 많이 보고 싶은" 욕망에 따라 움직였다. 이 여자들 가운데에는 공무 등 때문에 해외에 배치된 남편과 함께 혹은 남편을 따라 여행을 한 여자들이 많았으나, 겔혼은 남편보다 더 대담하게 길을 떠날 때가 많았다. 중국에 갈 때에는 헤밍웨이를 억지로 끌고 갔다. 겔혼은 중국과 일본의 갈등을 직접 보고 싶었다. 헤밍웨이는 쿠바에서 행복하게 지내고 있었고 자기에게는 중국에 가고 싶지 않은 이유가 있다고 했다. 예를 들면 자기 삼촌이 의사이자 선교사로 중국에 갔는데 자기 맹장을 말 위에서 스스로 제거해야만 했었다고 했다. 어린 시절에 서머싯 몸$^+$과 푸 만추$^{+\times}$를 읽고 자랐고 중국의 이교도를 개종시키기 위한 모금 운동에 강제로 코 묻은 돈을 넣어야 했던 헤밍웨이는 원래 모험을 좋아하는 사람이지만 중국에 대해서는 강한 거부감을 느꼈다. 어쨌거나 두 사람은 1941년 2월 하와이를 거쳐 중국으로 갔고 그 여행을 자기들의 신혼여행이라고 했다. 그때 베테랑 종군기자였던 겔혼은 중국의 삶을 밑바닥에서부터 느끼고 싶었다. "아편굴, 유곽, 댄스홀, 마작 방, 시장, 공장, 형사 법원. 이게 내가 어떤 사회를 바

$+$ 　서머싯 몸은 1919년 중국을 네 달 여행하고 강한 인상을 받아 『인생의 베일』 등의 작품을 썼다. 이 소설에서 중국은 콜레라가 창궐한 지역으로 묘사된다.

$+\times$　영국 작가 색스 로머가 창조한 중국인 악당.

라보는 방식이다." 몇 달 뒤에 겔혼은 손에 '중국 피부병'이라는 것이 옮아서 지독한 냄새가 나는 포마드를 듬뿍 바르고 큼직한 흰색 운전자용 장갑을 끼고 있어야 했는데 헤밍웨이는 뚱하게 이렇게 말했다. "중국에 오자고 한 사람이 누군데?" 여러 해 뒤에 겔혼이 이 여행에 대한 글을 썼는데 헤밍웨이를 '마지못해 따라온 동반자(Unwilling Companion)'라거나 줄여서 'U. C.'라고 불렀다. 이혼한 뒤에 겔혼이 헤밍웨이를 언급한 것은 이 글이 유일하다.

그러나 겔혼이 스페인에 간 것은 헤밍웨이의 영향이었다. 헤밍웨이는 존 도스 파소스, 릴리언 헬먼, 아치볼드 매클리시 등과 함께 '컨템퍼러리 히스토리'라는 회사를 설립했다. 요리스 이벤스 감독의 스페인 전쟁 다큐멘터리 영화 제작비를 마련하기 위해 세운 회사다. 스페인은 파시즘과 전체주의에 맞서 싸우는 전선이었고 그렇기 때문에 겔혼은 이곳이 '1912년의 발칸 반도'처럼 세계대전이 터져 나올 문제 지역이라고 생각했다. 겔혼은 프랑코 장군의 반동적 쿠데타에 맞선 공화파의 편에 섰다.

겔혼은 평생 전쟁에 반대했고 전쟁을 보고 싶은 생각도 물론 없었다. 1959년에 나온 에세이 모음인 『전쟁의 얼굴(The Face of War)』에서 겔혼은 1934년 베를린에서 젊은 나치 군인들을 만난 이야기를 들려준다. 당시에 제대로 된 사고를 하는 사람들은 다 그랬듯이 겔혼도 그들을 사회주의자로 이해하고 독일의 입장에 공감해보려고 했다고 한다. "나는 평화주의자였다. 그랬기 때문에 내 눈으로 보고 판단한다는 원칙을 망각했다."[10] 평

화를 유지하는 것이 무엇보다도 우선이라는 생각 때문에 제대로 보지 못했던 것이다. 그러다가 딱 2년 만에 다시 눈이 제대로 기능하기 시작했고 그래서 스페인으로 떠났다. "나는 그애들과 전쟁을 하러 떠난다." 겔혼은 친구에게 보낸 편지에서 이렇게 말했다. 뉴욕에서 《콜리어스》의 편집자가 겔혼이 잡지 특파원임을 증명하는 편지를 써주었다. 그랬으나 겔혼은 자기가 해외 특파원이라고 생각하지는 않았다. 자기는 소설가인데(나중에는 부끄럽게 생각한 소설 『정신 나간 추적(*What Mad Pursuit*)』(1934)을 자기 대표작으로 여겼다.) 기자 역할도 좀 했다고 생각했다. 겔혼은 프랑스에서 출발해 배낭 하나를 메고 주머니에는 50달러를 넣고 스페인에 나타났다.

1937년 3월 마드리드에 도착했을 때 도시는 "춥고 거대하고 컴컴했고 거리는 고요하고 포격 흔적이 곳곳에 있어 위태했다." 전쟁 한복판에 들어섰다는 게 확연히 느껴졌다. 도시의 거리에서 벌어지는 전쟁이었다. 반란군이 도시의 세 면을 둘러싼 언덕에 주둔하고 하루에도 몇 번씩 포격을 퍼부었다. "도저히 묘사할 수 없는 감정이 들었다. 도시 전체가 어둠 속에서 기다리고 있는 전장이었다. 그 감정에는 분명히 두려움이 있고, 또 용기도 있었다. 조심스레 걸으며 귀를 바짝 세우게 된다."[11] 일상생활과 학살이 초현실적으로 나란히 놓여 있어 심지어 트램을 타고 대학 근처에 있는 전선에 갈 수도 있었다. 겔혼은 ("진지한 할 일이 있는 경험 많은 남자들"에 대한 존경심으로) 남자 특파원들을 따라다녔고 그들의 통행증을 이용해서 돌아다녔다. 겔혼은 "스페

인어를 조금 배우고 전쟁에 대해서도 조금 배웠고" 부상자들과 같이 지냈다. 처음 몇 주 동안은 헤밍웨이와 연애를 시작하느라 바쁜 것도 있었다. 또 다른 미국인 전쟁 특파원 버지니아 콜스와도 가까워졌다. 겔혼은 나중에 콜스와 함께 전쟁을 소재로 한 코미디 극 「사랑이 인쇄로 넘어가다(*Love Goes to Press*)」(1946)를 썼다.

그런데 "기자 친구"(헤밍웨이)가 겔혼에게 글 솜씨를 전쟁이라는 대의에 바치는 게 좋겠다고 했다. 지금 우리로서는 겔혼의 재능을 의심할 이유가 없지만 그때 겔혼은 젊고 용감한 사람이면서도 자기가 어떤 것에든 전문가는 아니라고 생각했다. 저널리즘도, 소설에도, 스페인 정치에 대해서도 정통했다고 할 수 없었고 무엇보다도 중요 인물들과 접촉할 수 있는 자격이 없었다. "내가 어떻게 전쟁에 대해 쓸 수 있었겠나?" 나중에 겔혼은 이때를 돌아보며 말했다. "내가 아는 게 뭐가 있어서, 게다가 누구를 위해 글을 쓰나? 일단 어떻게 해야 기사가 되는지도 몰랐다. 뭔가 거대하고 결정적인 일이 일어나야 기사를 쓸 수 있는 게 아닌가?" 그러나 기자 친구는 겔혼에게 마드리드에 대해서 쓰라고 했다. "누가 관심을 가진다고? 내가 물었다. 사람이 살아가는 일상일 뿐인데. 그는 평범한 일상이 아닐 거라고 했다."[12]

겔혼은 채택되리라고는 크게 기대하지 않고 《콜리어스》에 첫 번째 글을 보냈는데, 그 글이 잡지에 실렸다. 이 글은 포위된 도시의 풍광을 묘사하면서 시작한다. 전시의 상점, 극장, 오페라, 병원으로 바뀐 호텔 등을 관찰한다. 그다음에는 폭격을 맞

은 주택의 모습으로 눈을 돌린다. 다치고 굶주린 상태로 병원에 입원한 아이들, 참호에서 나는 냄새, 총알이 나를 향해 날아올 때 나는 소리, "거리에서 돌가루가 솟구치며 먼지가 들어와 점점 부예지는 방 안에서 혼자"[13] 폭탄이 날아올 때를 기다리는 심정. 거리가 안으로 침투해오니 밖으로 나가야 했다. "나가면서 숨 쉬는 법을 연습했다. 공기가 목구멍 안으로 들어오긴 하는데 들이마실 수가 없어 숨을 이상하게 쉴 수밖에 없다." 이 이상한 도시에서는 포장용 돌이 가루가 되어 폐 안으로 들어와서 거리를 안에 받아들이게 된다.

겔혼이 글 몇 편을 더 써서 보내자 《콜리어스》는 겔혼의 이름을 1면 필진 명단에 올렸다. 겔혼은 날마다 거리를 돌아다니며 전쟁이 도시와 사람들에게 미친 영향을 관찰해 자세히 묘사하는 연속 보도를 했다. 겔혼은 바로 길 건너에 전쟁이 있다는 게 얼마나 이상한 일인지를 생생히 들려준다. 시간을 보내기 위해 "가장 가까운 전선(호텔에서 열 블록에서 열다섯 블록 정도 가면 있고 빗속에서 빠른 걸음으로 걸으면 몸에 열이 날 만한 거리)에 갔다 왔고" "유니버시티 시티, 우세라, 오에스테 공원, 그리고 우리가 잘 알고 있고 도시의 일부분이 된 참호에 산보를 다녀왔다."고 한다. "방에서 탐정소설이나 바이런 전기를 읽고 축음기로 음악을 듣거나 친구들과 잡담을 하다가도 걸어서 쉽게 전쟁터에 갈 수 있다는 사실이, 매번 그렇게 하면서도 여전히 놀랍다."[14]

겔혼은 사람들이 다음 폭격을, 아니면 다른 무슨 일이 일어나기를 그냥 기다린다고 했다. 사람들이 "문가에, 광장 주위에

모여, 그냥 서서 차분히 기다린다. 그러다 갑자기 폭탄이 떨어지고 화강암 포장석이 공중으로 솟구치고 은색 리다이트 폭약 연기가 은은히 떠다닌다."[15] 어떤 사람은 더 이상은 못 기다리겠다고, 이제 폭격이 끝난 것 같다고, 어쨌든 가야 한다고 말한다. "'해야 할 일이 있어요. 난 열심히 사는 사람이라고요. 평생 폭탄이 떨어지길 기다리면서 살 수는 없어요. 살루드(축복이 있기를).' 이렇게 말하고는 조용히 거리로 나가 길을 가로질렀다." 움직이겠다는 남자의 결정에 자극을 받아 다른 사람들도 걸음을 떼고 폭격을 맞은 광장을 요리조리 피해 걸어간다. "사방에 커다랗고 둥근 구멍이 뚫려 있고 깨진 돌과 유리가 나뒹군다. 장바구니를 든 할머니가 옆길로 서둘러 간다. 남자아이 둘이 팔짱을 끼고 노래를 부르며 모퉁이를 돌아 나온다." 여기에서 겔혼은 독자인지 자기 자신인지 마드릴레뇨스(마드리드 사람들)인지를 함께 2인칭으로 지칭하며 말한다. "당신은 영원히 기다릴 수는 없다. 하루 종일 조심할 수는 없다."[16] 그들은 (다시 3인칭 복수로 돌아가, 거리를 두면서도 공감하며 묘사한다.) "틀에 박힌 일상을 계속 이어나가야 한다. 별일 아니고 그저 심한 폭우 때문에 잠시 걸음을 멈추었을 뿐이라는 듯이." 겔혼은 도시를 돌아다니며 누가 어디에 있고 사람들의 삶이 어떻게 지장을 받고 있고 지속적인 폭격에 사람들이 어떻게 반응하는지를 본다. 아침에 카페에서 남자 세 명이 신문을 읽으며 커피를 마시다가 죽었다. 그런데 오후에는 카페에 손님들이 돌아왔고 정상 영업하고 있다. 술집이 마드리드의 완충지대이기라도 한 듯 하루 일과가 끝

날 무렵에는 술집에 사람이 바글거린다. 길가에는 죽은 동물의 사체가 널려 있고 "사람의 피가 흩뿌려진 흔적이 이리저리 얽혀 있는데도."[17] 여자들은 포격의 위험을 무릅쓰고 저녁거리를 사러 간다. 신발 가게 안에서는 점원이 샌들을 신어보는 아가씨들에게 바깥쪽 폭격 때문에 앞쪽 유리가 깨질 수 있으니 가게 안쪽으로 들어와 신을 신어보라고 한다.

그리고 겔혼의 글을 읽는 독자들에게 전쟁의 비극을 진정으로 절감하게 한 이 구절이 나온다.

> 어깨에 숄을 걸친 할머니가 겁에 질린 조그맣고 마른 남자아이의 손을 잡고 광장으로 달린다. 무슨 생각을 하는지 짐작이 간다. 빨리 아이를 데리고 집으로 가야겠다고. 집에만 가면 안전하다고. 자기 집 응접실에 앉아서도 죽을 수 있다는 생각은 절대 하지 않는다. 다음 폭탄이 날아올 때 할머니는 광장 한가운데에 있었다.
>
> 뜨겁고 날카롭고 구부러진 쇳조각이 폭탄에서 튕겨 나온다. 쇳조각이 아이의 목에 박힌다. 할머니는 거기에 그냥 서 있다. 죽은 아이의 손을 잡고, 멍하게 아이를 보며, 아무 말도 하지 못하고. 남자들이 할머니에게 달려가 아이를 안아든다. 그들의 왼쪽, 광장 한쪽 커다란 간판에는 이렇게 적혀 있다. 마드리드에서 나가라.[18]

이 구절은 겔혼의 깊은 공감과 보고 기록하려는 의지와 의무감을 보여준다. 한편 이 끔찍한 경험을 통해 전쟁에 대해 중대한 사실도 알게 된다. 집에 있을 때에도 다른 어디에 있을 때

나 마찬가지로 쉽게 죽을 수 있다는 것. 내 물건들로 둘러싸여 집에 있다 해도 낯선 세상에 나가 있을 때보다 더 안전하지는 않다. 겔혼의 첫 남편의 표현을 빌리자면 그렇다고 생각하는 게 예쁘긴 하지만.[+] 우리는 집이라는 것에서 어떤 위안을 얻는다. 그러나 집은 나에게 적대적인 곳일 수도 있다.

겔혼은 원하는 대로 어디든 오갈 자유를 얻기 위해 미국에 있는 가족을 떠났으나, 그러다가 그녀를 청새치처럼 감아 들이려고 하는 남편에게 낚였다. 두 사람은 쿠바에 집을 마련했다. 집이 주는 책임감 때문에 겔혼은 절망을 느꼈다. "매우 우울해졌어요." 겔혼이 엘리너 루즈벨트에게 보낸 편지다. "내가 잡혔구나, 이제 드디어 나에게도 소유물이 있구나(지금까지 내내 그걸 두려워하며 피했는데), 대체 이 대궐 같은 집을 가지고 뭘 해야 하나, 하는 생각이 드니까요. 그래서 세상이 끝난 것 같은 기분이에요. 집이 있으니 이제 다시는 글을 쓰지 못할 테고 여생을 하인들에게 욕실 바닥을 닦고 휴지를 사서 찬장에 넣어두라고 지시하면서 보내겠구나 싶어요."[19]

그러다가 집이 주는 기쁨이 마음속에 스며든다. "타일을 깐 바닥에 햇살이 길게 들어오고, 널찍하고 황량하고 깨끗하고 텅 비어 있는 집이 주위에 고요히" 놓여 있어 "평화롭고 다시 안전해진 기분이다."[20] 다만 '안전'이라는 단어가 겔혼에게는 여러

[+] 『태양은 다시 떠오른다』의 마지막 문장이 "그렇다고 생각하는 게 예쁘지 않아?(Isn't it pretty to think so?)"이다.

다른 의미일 수 있다. 일반적 의미일 수도 있으나, 다른 사람들은 그렇지 못할 때에 집에 안전하게 있는 것에 대한 죄책감과 자기혐오가 담긴 단어이기도 하다.[21]

◇

겔혼은 "객관성이라고 하는 헛소리"를 참지 못하겠다고 했다. 책임감 있는 저널리스트라면 중립을 지켜야 하고 주제를 모든 관점에서 다루어야 한다는 말에 겔혼은 이렇게 반응했다.[22] 객관성은 불가능할 뿐 아니라 따분하다. 겔혼은 어떤 시간과 장소의 느낌을 포착하는 데 더 관심이 많았다. "이게 정말로 어떠한지 설명하는 것이 과연 가능한가?" 겔혼은 《콜리어스》에 기고한 글에서 이렇게 반문한다. "그저 말할 수 있는 것은 '이런 일이 있었다. 저런 일이 있었다. 그가 그렇게 했다. 그녀가 그렇게 했다.'는 것뿐이다. 그렇지만 이런 말들이 과다라마로 가는 길의 땅이 어떻게 보이는지는 말해주지 않는다. 평평한 갈색 땅, 말라붙은 강바닥 옆에서 자라는 올리브와 참나무, 하늘을 배경으로 굴곡을 이룬 잘생긴 산들."[23] 카파는 겔혼에게 "전쟁이 있는 곳에서는 …… 어떤 위치를 차지하지 않고는 일어나는 일들을 견딜 수가 없을 것"이라고 했다.[24] 그런데 겔혼은 한 위치만 차지하지 않았다. 마드리드에서 지내는 동안 겔혼이 지향하는 바도 계속 바뀌었다. "재앙이 나침반 바늘처럼 방향을 잃고 흔들리며 도시 사방을 가리켰다."[25] 겔혼은 지리적 용어로 세

상을 묘사했지만 객관적인 방향감각을 유지하기가 불가능했다. 어떤 건축가를 만났는데 그는 "그날 배급 받은 빵"을 신문지에 싸서 들고 다녔다. "오전 내내 폐허 안에서 돌아다니고 물이 넘친 도랑을 뛰어 넘으면서 빵을 떨어뜨리지 않으려고 무척 조심했다. 집에 무사히 가져가야만 했다—집에 어린아이 둘이 있었으므로 죽음, 파괴, 어떤 일이 찾아오든 간에 빵을 지켜야 했다."[26] 세상 사람들에게 장성들의 회담에서 일어난 일을 들려주는 대신 건축가와 아이들에게 빵 한 덩이가 얼마나 중요한지를 들려주는, 일종의 미시보도인 셈이다.

◇

로버트 카파가 파에스툼에서 찍은 마사 겔혼의 사진을 나는 뉴욕 국제사진센터에서 봤다. 카파의 컬러 사진을 소개하는 전시회였다. 카파의 가장 유명한 작업은 흑백이지만 카파는 1941년부터 컬러 사진 실험을 계속했다. 당대에는 컬러 사진이 특이한 매체였다. 값도 비싸고 현상하는 데에도 시간이 오래 걸려서 전쟁 보도에는 실용적이지가 않아 편집자들도 원하지 않았고 카파의 동료 사진가들도 컬러 사진은 거들떠보지 않았다. 앙리 카르티에 브레송은 "컬러 사진이라고? 받아들일 수가 없다. 사진의 3차원적 가치를 모조리 부인하는 것이다."라고 했다. 그렇지만 전쟁이 끝나자 잡지에서 어둡고 짙은 회색으로 빚어진 파괴와 고통의 음울한 이미지를 더 이상 원하지 않았

다. 요란하고 톡톡 튀는 컬러를 원했고 카파는 수요를 충족시키기 위해 최선을 다했다. 이스라엘, 노르웨이, 부다페스트, 모스크바, 모로코, 프랑스, 이탈리아 등으로 가서 대부분 사람들은 갈 일이 없는 신비한 곳을 찾아가 전쟁의 상흔을 입지 않은 세상을 상상하게 하는 이미지를 찍었다. 국제사진센터에 전시된 이미지들은 1950년대 《홀리데이》나 《라이프》 같은 잡지에 실리기도 했지만 대부분은 전에 공개되지 않은 사진이었다. 이 컬러 사진들은 카파에게 명성을 가져다준 주제와 무관하기 때문에 카파의 '대표작'이 아니라고 간주되었다고 전시회 설명에 나와 있다. 겔혼에게는 소설이 컬러 사진 같은 것이었다는 생각이 든다. 소설이 빅터 플레밍의 뮤지컬 영화 「오즈의 마법사」(1939년 8월 15일, 전쟁 발발 2주 전에 개봉했다.)에서 오즈 부분을 눈부시게 보여준 테크니컬러 기법으로 세상을 보여준다는 뜻은 아니고, 독자의 상상으로 남아 있던 부분을 채워준다는 의미이다. 소설을 쓰면 건축가가 전쟁 동안에 경험한 삶의 한 면만을 들려주는 게 아니라 그 사람의 이야기 전체를 만들어낼 수 있었다.

겔혼은 자기 남편인 문학계의 신 앞에서는 자기 재능을 낮추어 말했지만, 그래도 실제 세계를 그 세계와 닮았지만 새로 창조된 세계로 응축하고 싶은 욕구를 느꼈다. 1943년 헤밍웨이에게 보낸 편지에서는 저널리즘이 그에게는 나쁘고 자기한테는 좋다고 스스로를 비하하는 듯한 어조로 말했다. "내 눈과 머리에 많은 양식을 주어요. 내 눈과 머리는 글을 읽기보다 실제 광경을 보아야만 해요. 내 눈과 머리가 최고등급은 아니지만 실제

도시를 걷는 여자들

광경이 나에게는 최상의 양식이니까요. 내가 만날 수 없었을 사
람을 만날 기회를 주죠. 나는 그들을 알고 싶어요. …… 게다가
내가 쓴 글은 모두 우회하듯이 먼저 저널리즘을 거쳐서 나왔어
요. 내가 쓴 책 전부. 나는 제인 오스틴이나 브론테 자매가 아니
니 상상하기 전에 일단 보아야 해요. 이게 내가 보는 유일한 방
법이에요."[27] 헤밍웨이와 결혼하고도 억눌린 기분을 느끼지 않
을 소설가가 어디 있겠는가? 나는 제인 오스틴이나 브론테 자
매가—혹은 헤밍웨이가 아니니까, 당신에게 위협이 되지 않는
다고 겔혼은 말한다. 그럼에도 겔혼은 상상하기를 포기하지 않
는다. 저널리즘은 허구로 나아가기 위한 방법, 삶과 허구 사이에
서 밟아야 할 단계다. 그리고 겔혼은 저널리즘이 독자들에게서
"직접적 행동"을 이끌어내지는 않을지라도 "일종의 분위기를
조성해 글을 읽는 사람들의 감수성을 높이기를" 바랐다.[28] 그러
나 가장 중요한 것은 소설이었다.

　카파의 컬러 사진처럼 소설은 현상되기까지 시간이 오래 걸
려 '뉴스'로서의 가치는 없다. 겔혼은 보도 기사를 쓰면서 소설
에서 만들어낼 인물과 상황을 현지 조사하고, 소설에서는 역사
의 심리적 영향을 더 깊이 발전시켰다. 『내가 본 문제(*The Trouble
I've Seen*)』(1936)는 서로 연결되는 단편 모음집인데, 대공황 때 루
즈벨트의 연방 긴급 구조국에서 일한 경험을 바탕으로 썼다. 레
이철 애런스는 《뉴요커》에 "리샤르드 카푸시친스키의 문학적
르포르타주나, 문학 창작 기법을 논픽션의 영역으로 끌어온
1960년대의 뉴 저널리즘이 나타나기 수십 년 전이기는 하나,

『내가 본 문제』는 이런 저널리즘의 움직임의 전조였다. 소설처럼 읽히지만, 톰 울프가 '이 모든 일이 실제로 일어났음을 독자가 안다는 단순한 사실'이라고 부른 저널리즘적 이점이 있어 힘을 얻는다."라고 썼다.[29] 카파와 겔혼에게 컬러가 삶과 더 가까웠던 까닭은 대부분 사람들이 흑백이 아니라 색으로 이루어진 세계에 살기 때문만은 아니고, 눈부신 코다크롬[+] 컬러가 더욱 시각적으로 인공적이기 때문이다. 소설의 진실보다 더 선명한 진실은 있을 수 없다.

활동 초기에 겔혼은 선을 넘은 적이 있었다. 1936년 허구와 거짓의 경계를 모호하게 얼버무려 흑인 린치를 목격했다는 기사를 썼다. 사실은 겔혼이 직접 목격한 것을 쓴 게 아니라 애인 베르트랑 드 주브넬(다른 이야기이지만, 콜레트의 양아들이자 전애인)과 함께 미국 남부를 여행하는 도중에 만난 두 사람에게 들은 내용을 합해서 쓴 글이었다.(겔혼이 엘리너 루즈벨트에게 말한 바에 따르면 그렇다.) 겔혼은 그 뒤 몇 년 동안, 자기가 그날 그 자리에 없었다는 사실을 밝히지 않았다. "여러 명의 남자들이 밀치고 끌면서 하이어신스의 힘없고 마른 몸을 끌어 올렸다. 하이어신스는 차 지붕에 절반은 눕고 절반은 앉은 채로 있었다." 겔혼은 자기가 그 현장에 있었던 것처럼 썼다. 사람들이 하도 조용해서 밧줄을 나무 너머로 던질 때 "모기가 웅웅거리는 소리가 들릴 정도"였다고 했다. "나는 그 자리를 떠나 토했다."[30] 겔혼은

+ 1935년 출시된 최초의 컬러 필름.

실제 목격한 것처럼 글을 썼다는 사실을 부끄러워하지는 않았고, 그 기사가 채택되고 다른 매체에도 실리고 해서 상원 위원회에서 린치 금지법을 제정할 때 겔혼을 증인으로 불렀는데, 그때 참석을 거절하기는 하였지만 자기가 직접 목격한 일이 아니라고 용기 있게 말하지는 못한 것에 대해 부끄러워했다.[31] 법원에서 거짓 증언을 할 수는 없었다. 그리고 겔혼은 평생 동안 정말로 그 자리에 '있으려고' 애썼다.

윤리적으로 까다로운 문제다. 우리는 저널리스트들이 완전한 객관성을 갖추기는 불가능하다 할지라도 적어도 진실하기를 기대한다. 그렇지만 직접 경험을 들려주는 진술이 허구보다 독자에게는 훨씬 더 강력하게 다가온다. 우리는 실제로 일어난 일이 주는 짜릿함을 좋아하고, 소설이라고 해도 실제 이야기에 바탕한 것을 선호한다. 겔혼이 린치에 대한 단편을 썼다면 대담한 주제를 택했다고 칭찬을 받았을 것이다. 그렇지만 사건을 직접 목격한 것처럼 쓰면 글의 초점이 사건에서 전달자 본인의 존재로 미묘하게 이동한다. 이런 의미에서 겔혼의 글은 (이 글뿐 아니라 허구이건 사실이건 두 가지를 애매하게 뒤섞었건 모든 글은) 르포르타주로 증언한다는 생각에 내포된 불편한 진실을 가리킨다. 스스로 말하지 못하는 이들을 대신해서 말하고자 하는 충동은 어떤 면에서 자기 목소리를 내고 싶은 충동이기도 하다. 겔혼은 자기가 이 분야의 전문가, 곧 "아무 상처도 받지 않는 전쟁 관광객"이 될 것이라고는 상상할 수 없다고 했다.[32] 전쟁에 내키면 오고 또 내키면 떠날 수 있는 관광객이, 전장에 다른 사람의 고

통을 이용해 돈과 명성을 얻는 '전문가'들이 있다는 문제적 정치적 인식에서 나온 말이다. 그러나 겔혼은 자기 이해를 추구하는 것이 공감의 한 형태가 될 수 있음도 보여주었다. 겔혼은 다른 사람들의 마음과 머릿속으로 계속해서 뛰어들어, 뚜렷이 선을 그어야 할 곳에서 허구를 만들어내기까지 했다.

2차 대전을 겪으며 겔혼은 전쟁을 직접 목격하고도 상처 없이 남을 수는 없으며 어떻게든 대가를 치러야 한다는 사실을 절감할 수밖에 없었다. 겔혼은 2차 대전에 대한 소설을 세 편 썼다. 『고통의 땅(A Stricken Field)』(1940)은 1938년 나치가 점령한 프라하가 배경이고 그 도시에 살았던 경험을 바탕으로 썼다. 유럽이 등을 돌려 체코슬로바키아가 나치에 정복당하는 과정을 보도하는 미국인 여성 기자가 나온다. 『리아나(Liana)』(1945)는 카리브해 지역이 배경이고 혼혈 여성, 그녀를 착취하는 프랑스인 남편, 그녀가 자기를 구원해주리라고 믿고 사랑하는 프랑스인 가정교사가 나온다. 『귀환 불능 지점(Point of No Return)』(1948)은 헤더 맥로비가 《타임스 리터러리 서플러먼트》에 쓴 평에 따르면 "미국의 낙관주의가 유럽의 어둠을 마주하고 가차없이 무너지는" 이야기다.[33]

『귀환 불능 지점』은 겔혼이 다카우에서 목격한 것을, 다카우의 수용소를 해방시킨 젊은 유대계 미국인 군인의 경험으로 바꾼 작품이고, 겔혼의 작품 중에서 르포르타주를 소설에 이용한 가장 성공적 시도로 평가된다. 출간 40년 뒤에 쓴 후기에서 밝힌 바에 따르면 '귀환 불능 지점'이란 비행기 조종사가 너

무 멀리 가는 바람에 돌아올 수 없게 되는 순간을 가리킨다. "몇 시간 몇 분이라고 시간 한계가 명시되어 있다. 이 시점에 다다르면 반드시 기수를 돌려야 한다. 그러지 않으면 연료가 부족해 영국으로 돌아올 수가 없다. 돌아서지 않으면 죽는 것이다."[34] 다카우가 자기에게는 '귀환 불능 지점'이었다고 겔혼은 말했다.[35]

1937년에 다카우 수용소의 존재를 알게 되었다. 다카우가 나치 강제수용소 중에서 최악은 아니었지만 1933년 생긴 최초의 수용소였다. 전쟁이 지속되는 동안 겔혼은 다카우가 해방되는 모습을 보기만을 기다렸다. 다카우 해방이 겔혼의 '개인적 전쟁 목표'였다. 겔혼은 "연합군이 진군하는 동안 차를 얻어 타고 독일을 횡단해" 미군이 다카우를 발견하고 일주일이 지난 뒤에 도착했다.(리 밀러(Lee Miller)가 다카우에서 충격적인 죽음의 기차 사진을 찍은 지 일주일 뒤이기도 하다.) 그 뒤에 겔혼은 "인간의 조건이, 우리가 사는 세상이 달라졌다."고 생각했다.[36] 겔혼의 소설 주인공 제이컵 리비는 지프에 올라타고 다카우를 떠나 옆 도로를 건너던 독일 민간인 세 명을 차로 친다. 그 사람들이 수용소에서 1마일도 떨어지지 않은 곳에서 아무 일도 일어나지 않은 양 계속 살았기 때문이었다. "그들은 알았고, 신경 쓰지 않았고, 웃었다."[37] 분노한 제이컵의 관점에서는 무고한 방관자란 있을 수 없다. 제이컵의 말을 통해서 겔혼은 모든 미국인, 프랑스인 애인과 함께 평화롭게 남부를 여행하던 자기 자신을 포함해 모든 사람이 자기가 묘사한 린치 사건에 책임이 있다고 말

한다.

◇

『귀환 불능 지점』이 중요한 책이면서도 그만큼 널리 읽히지는 않는 책이라면, 『리아나』는 위대한 작품은 아닐지라도 겔혼이 무언가를 알아내려고 하며 쓴 글이라고 생각한다. 왜 자기가 한자리에 머무르지 못하는지, 왜 세상 모든 것을 다 보고 다시 보기 전에는 멈출 수가 없는지를 알아내려고 한 것이다. 『리아나』에는 여러 이야기가 있다. 제국. 전선과 멀리 떨어져 있는 사람들에게 전쟁이 미치는 영향. 인종, 백인의 지배, 노예제의 유산. 젠더, 남녀 사이에, 특히 인종 문제가 얽혀 있을 때 사랑에 존재하는 불평등. 겔혼이 여자라는 이유로 유럽 전장에 못 가지 않았다면 쓰이지 않았을 소설이다. 《콜리어스》에서 겔혼을 유럽 대신 1942년 봄 카리브해에서 벌어진 잠수함 공격 미션 현장에 보냈기 때문이다.(겔혼은 냉큼 가겠다고 했고 "육군과 해군 전술과 전략, 포, 휘장, 섬 지역 지리 등을 공부했다.")[38] 나는 그러나 『리아나』를 읽을 때 사람은 자기가 살아온 삶에 의해 너무나 많이 바뀌기 때문에 원래의 모습으로 돌아갈 수도 없고 때로는 심지어 앞으로 나아가는 것도 불가능하다는 숙고도 읽게 된다.

소설의 중심에 있는 젊은 혼혈 여성은 강제로 가족과 헤어져 생보니파스섬에서 가장 부유한 남자 마르크의 정부가 되고 이어 아내가 된다. 마르크는 리아나를 "제대로 된 백인 여자"로

만들겠다며 '줄리'라는 이름을 붙여주고는 아무 감정도 이성도 없는 짐승처럼 대한다. 리아나는 당연히 새 집에서 비참한 삶을 산다. 무의미하고 끝없는 나날이 앞에 놓인 기분이다. 식구들은 리아나를 보러 올 수 없고, 리아나가 식구들을 보러 가면 여동생들은 리아나를 공주님이라고 부른다. 그 단어는 "먼 곳에서 온 것처럼 예쁘고 낯설게" 들린다.[39] 그러나 리아나는 이윽고 호사스러운 삶에 익숙해지고 새로운 환경의 편견을 자기도 모르게 내면화해서 식구들과 같이 있는 시간을 못 견디게 된다. "몸과 침상에서 나는 냄새, 음식 냄새, 집에서 너무 가까이 있는 변소에서 스멀스멀 기어들어오는 냄새, 쓰레기장에서 나는 썩은 악취, …… 냄새가 땅에 배어 있다."[40]

결국 리아나는 어디에도 속하지 않는 존재가 된다. "우아함을 광택제처럼 온몸에 발랐다." 겔혼은 리아나가 마르크의 이상적 아내로 변하는 과정을 이렇게 표현한다. 표면에 흰 광택제나 검은 광택제를 바르더라도 그 아래에는 '진짜' 리아나가 있다고 말하는 것 같다.[41] 그렇지만 이렇게 리아나를 보고 있는 사람은 누구인가? 리아나를 관찰하는 서사의 목소리는 누구인가? 리아나가 "이제 깔끔하고 단정한 프랑스어를 사용하고 그 언어에 어울리는 섬세한 목소리"로 말하며 마르크보다 식탁 매너가 더 좋다고 평하는 사람은? 마르크는 그렇단 사실을 인정하지 않을 테고, 우리가 들은 바에 따르면 리아나는 자기가 그런다는 걸 알 만한 자의식이 없다. 그러니 이들을 관찰하는 사람은 겔혼일 것이다. 자기가 만들어낸 사람들의 내밀한 삶을 저

널리스트의 관점에서 바라보는 사람.

그러다 리아나가 사랑에 빠지게 된다. 전쟁을 피해 프랑스에서 막 건너온 피에르라는 인물 때문이다. 피에르는 겁이 나서 도망친 것이 아니고 자기는 독일군을 보면 틀림없이 쏠 텐데 그러면 결국 프랑스인이 보복을 당할 것이라고 생각했기 때문에 전쟁을 피한 것이라고 한다. 마르크는 리아나에게 글을 가르치라고 피에르를 고용했는데 어떻게 될지는 빤한 일이다. 결국 마르크는 두 사람의 관계를 알게 되고 리아나에게 집에서 나가라고 한다. 리아나가 절박한 상황이 되었는데, 피에르는 자기는 더는 프랑스를 떠나서는 못 살겠다, 그러나 리아나를 프랑스로 데려갈 수는 없다고 말한다. 프랑스가 전쟁 중이기 때문에 데려가지 못하는 것이기도 하지만, 흑인 여자를 데리고 갈 수 없다는 점이 더 크다는 걸, 두 사람 다 입에 올리지는 않으나 암묵적으로 이해한다.

겔혼은 소설에 불가역성, '돌이킬 수 없음'이라는 모티프를 계속 짜 넣는다. 행동을 되돌릴 수도 없고, 원래 있던 곳으로 되돌아갈 수도 없다. 남자들은 프랑스에 돌아갈 수 없고 리아나는 자기 식구들과 같이 살던 삶으로 돌아갈 수 없다.[42] 앞으로도, 뒤로도, 갈 수 있는 방향이 없다. 아무도 리아나를 도울 수 없고 구할 수 없고 리아나 자신도 자기를 구할 수 없다. 겔혼은 이 덫 속으로 책임감이라는 개념을 도입한다. 리아나를 자기 세상 밖으로 끌고 나오고(마르크는 돈으로, 피에르는 사랑으로) 다시 돌아가지 못하게 만든 마르크와 피에르의 책임. 그들 덕에 리

아나는 이제 "집도 없고 사람도 없다."[43] 남자들이 자기를 대신해 결정을 내리는 것을 들으며 리아나는 자기 주체성을 상실했다는 것을 느끼고, 싸늘한 집에서 피에르 없이 혼자 지낼 나날만이 남았음을 깨닫고 극단적인 선택을 한다. 먼저 값비싼 물건을 모두 태워 "처음 시작했을 때와 마찬가지로 가난해진다."[44] 다음으로 동맥을 끊고 화장실 바닥에 쓰러져 죽는다. 리아나의 얼굴이 "화장실 바닥의 흰 타일에 대비되어 지친 잿빛으로 보인다."[45]

이 소설은 겔혼이 미국 안과 밖에서 목격한, 백인이 비판 없이 내면화한 흑인에 대한 불신을 지적하고 동의 없이 다른 사람을 지배하는 이들을 공격한다. 전장에서 멀고 먼 카리브해 작은 섬에 전쟁이 미친 영향을 탐구하며, 배를 타고 갈 수 있는 곳이라면 어디든 가서 간섭하고 유럽 중심적인 위계질서와 가치 체계를 심어놓는 강대국, 제국을 은근히 비판한다. 그러나 문제적인 발언도 없지 않고, 리아나의 가족 묘사를 보면 겔혼 본인도 편견에서 벗어나지 못했음을 알 수 있다. 겔혼도 리아나를 어느 정도는 알 수 없는 신비로 그린다. 리아나의 자살 장면도, 리아나가 혈관을 끊은 다음 흐르는 피를 멈추어보려고, 그 일을 무르려고 하지만 그러지 못하는 불쌍한 모습으로 그려진다. 리아나는 자기가 한 일을 돌이키려고 하다가 후회 속에서 죽는다. 우리는 리아나를 희생자로 보게 되는데 리아나는 자기 삶 속의 남자들, 어머니의 욕심, 리아나가 속한 식민주의적 세계에 희생되었을 뿐 아니라 스스로에게 희생된 것이기도 하다. 마지

막 자해 행위는 리아나가 사는 문화의 폭력이 리아나의 육신으로 향하게 한다. 리아나의 육신은 이제 백인 여성의 옷 안에 깔끔하게 들어가지 않고 완벽히 정돈된 침실과 욕실 사방에 지저분하게 흩뿌려진다.

소설 마지막에서, 피에르가 서둘러 프랑스로 돌아갈 때 배 옆쪽에서는 앞 장에서 리아나가 선명하게 뿌린 피의 슬픈 메아리처럼 물안개가 솟구친다. 피에르는 고국에 대한 생각을 주문처럼 반복하며 프랑스와 프랑스의 가치를 위해 목숨을 바치겠다고 맹세한다. "남성의 위엄과 권리(dignité et les droits de l'homme)"[+]를 위해서.[46] 그렇다면 여자는? 겔혼은 묻는다. 흑인은? 자기 의견을 내세울 수 없는 체제 하에서, 심지어 프랑스의 이름으로 짓밟히는 모든 사람들은? 이 책의 강점은 "뿌리를 잃은 모든 사람들이 집을 찾아 그 안에서 살고 인간 세상의 일부가 되고 정체성과 자기 자리와 안전을 확보하려고 싸우던 시기"에, 그러한 인식을 세계로 넓혀 썼다는 점이다.[47] 그러나 이 소설이 인쇄 중이던 1944년에는 전쟁이 어떻게 끝날지, 전후 세상이 누구의 뜻대로 재건될지는 아직 아무도 모르던 때였다.

◇

겔혼은 1943년 9월 마침내 유럽으로 떠났다. 뉴욕에서 지

[+] homme는 '남자'라는 뜻이면서 '인간'이라는 뜻으로도 쓰인다.

내다가 배를 타고 영국으로 갔다. 같은 해 12월에 쓴 편지에서 헤밍웨이에게 왜 자기가 여행을 해야만 하는지를 이해시키려고 애를 썼다. "나에게는 내가 하는 일에 대한 믿음이 있어요. 요즘에 보지 못하고 이해하지 못하고 놓친 것이 너무 많아 뼈아프게 후회가 돼요. 내가 이제 됐다 싶은 생각이 들기 전에 돌아간다면 결국 당신에게도 아무 보람 없는 일이 될 거예요. …… 당신은 내가 농장 주위에 멋진 돌벽을 쌓고 그 안에 들어앉아 있기를 바라지요. …… 내가 살아 있는 한, 나는 아무리 보아도 다 보지 못한 기분일 것 같아요."[48] 겔혼의 편지가 꽤 설득력이 있었는지, 쿠바에서 잠수함 사냥이나 하며 전쟁이 끝날 때까지 기다리겠다고 했던 헤밍웨이가 곧 자기도 유럽으로 건너가 노르망디 상륙을 지켜보기로 했다. 헤밍웨이는 《콜리어스》의 대표 통신원 자격으로 갔다. 그 일에 대해 겔혼은 헤밍웨이를 용서할 수 없었다. 전쟁이 끝난 해인 1945년에 두 사람은 헤어졌고 『리아나』가 출간되었다. 그 뒤로 평생 겔혼은 경솔하게 혹은 호기심 때문에 자기 앞에서 헤밍웨이 이야기를 꺼내는 사람이 있으면 예의고 뭐고 차릴 생각 없이 그냥 무시했다.

겔혼은 결혼이라는 제도가 자기를 속박한다고 느꼈을까, 아니면 헤밍웨이와의 결혼이 그렇다고 느꼈을까? 나는 후자라는 생각에 가깝다. 두 사람 사이의 문제는 결국 문학적 경쟁심이 아니었다. 겔혼은 헤밍웨이에게 맞서고도 남을 만큼 대범한 사람이었다. 돌아다닐 권리가 문제였다. "지명(地名)이 내가 아는 가장 강력한 마법이다." 겔혼은 수기 『나 자신 그리고 다른

이와의 여행(*Travels With Myself and Another*)』에 이렇게 썼다. 데버라 리비의 에세이 『알고 싶지 않은 것들』(2013)은 조지 오웰의 『나는 왜 쓰는가』(1946)에 대한 응답인데, "삶이 힘겹고 내가 내 운명과 전쟁을 벌이고 있고 어디로 가야 할지 알 수가 없는" 삶의 위기의 순간에 대해 이야기한다. 그래서 리비는 마요르카로 갔다. 이야기의 끝에서 리비는 "자기가 가야 할 목적지는" 휴대용 타이프라이터 플러그를 꽂을 소켓이라는 사실을 깨닫는다. "작가에게 자기만의 방보다도 유용한 것은 익스텐션 코드와 유럽, 아시아, 아프리카 어디에서든 쓸 수 있는 만능 어댑터이다."[49]라고 리비는 결론을 내린다. 익숙한 지역에서 계속 이어지는 오래된 관계가 새로운 장소를 만나며 끝없이 갱신되는 전율과 어떻게 경쟁할 수 있겠는가? 겔혼이 가장 오래 지속해온 관계는 자기 작업과의 관계일 텐데, 그 작업은 집에서 멀리 떨어진 곳에서, 어떤 일이 막 일어나려 하는 곳에서 이루어졌다. "나는 아는 사람이 아무도 없는 외국에서 임시 거주지에 정착하고 타자기와 공생에 들어간다." 그럴 수 있는 권리를 얻기가 쉽지는 않았다.

겔혼은 생애 마지막 기간에 런던에서 살았다. 그렇게 여러 차례 보금자리를 꾸리려고 애쓴 끝에, 드디어 최종적으로 정착할 만한 곳을 찾았다기보다는 이제야 겨우 충분히 보았다 싶었던 것 같다. 런던은 다른 곳으로 떠나기에 이상적인 곳이기도 하다. 거의 모든 항로가 히스로 공항을 거쳐 간다. 겔혼은 1998년, 내가 처음 파리에 가기 한 해 전에 세상을 떴다. 여든

아홉 살이었는데 자연사가 아니었다. 앞이 거의 보이지 않고 여러 암이 겹쳐 심각하게 아픈 상태에서 스스로 목숨을 끊었다. 겔혼은 언제 어떻게 '떠날지'를 스스로 결정했다. 죽음도 다음 기착지일 뿐이라는 듯이.

뉴욕
—
귀환

집으로

하지만 나의 뿌리에 무슨 쓸모가 있나, 가지고 갈 수가 없는데?

— 거트루드 스타인

젊은 여자가 호텔 방에 있다. 낯선 도시에서 보내는 첫날밤이다. 그러니까 바로 그 도시, 뉴욕에서. 빙하 위의 동굴에 비할 만큼 에어컨이 세게 나오는 방에서 담요를 둘둘 말고 있다. 기침이 나고 열이 오르는 것 같지만 프런트에 전화를 걸어 에어컨을 꺼달라고 부탁할 용기가 없다. 누군가가 올라오면 팁을 얼마나 줘야 할까? 팁도 없이 돌려보내거나 아니면 너무 많이 줘서 호구로 보이느니 차라리 추운 게 나을 것 같다. 존 디디온(Joan Didion)은 몇 해 뒤에 뉴욕에서 보낸 그 첫날밤을 회상하며 이렇게 묻는다. "그렇게 어렸던 적 있는 사람?"

8년이 지나고 소녀는 여자가 되었고 이제는 뉴욕이 그렇게

짜릿하고 새롭게 느껴지지 않는다. 디디온은 젊음이 사라짐에 따라 가능성이 좁아지는 듯한 압박을 느끼지 않아도 되는 서쪽 캘리포니아로 돌아간다. 뉴욕에 대한 만가인 「이 모든 것에 안녕(Goodbye to All That)」이라는 제목의 이 글은 에세이 모음집 『베들레헴을 향해 구부정하게 서서(Slouching Towards Bethlehem)』(1968)의 '마음의 일곱 장소'라는 섹션 끄트머리에 나온다. 새크라멘토, 하와이, 뉴포트에 관한 글 다음에 이 글을 배치해, 디디온은 뉴욕도 마음의 장소이면서 특히 다른 장소의 렌즈를 통해 보게 되는 장소임을 암시한다.

사람들은 전 세계에서 뉴욕으로 온다. 뉴욕이 상징하는 것, 일자리, 성공, 자유, 포용, 멋 등에 끌려서. 지치고 가난하고 야심 있고 목표 있는 자들아 오라. 다른 곳에 있다가 뉴욕에 오면 도시의 힘이 더욱 강하게 느껴진다. 뉴욕이라는 도시에 대해서는 하도 많은 관점이 있어 마치 뉴욕이라는 개념이 수백만 개의 작은 유리창을 통해 걸러져 상상의 세계에 존재하는 듯하다.

그런데 나로서는 뉴욕과의 관계를 정립하기가 힘들다. 내가 뉴욕을 떠나왔기 때문에 더욱 그렇다. 어머니의 얼굴을 제대로 보기가 힘든 것과 비슷하다. 너무 익숙하고 몰랐던 적이 없고 객관적으로 바라본 적이 있다고 말할 수가 없다.

◇

에이모 토울스의 소설 『우아한 연인』에서 브라이턴 비치[+]에
서 나고 자랐으나 맨해튼의 상류층 사회에 진입하려고 하는 여
주인공은 신문 가판대 앞에서 예전에 알던 사람을 마주치지만
모르는 척한다. 두 사람의 대화를 지켜보던 신문 판매원은 이
렇게 말한다. "뉴욕에서 태어났다는 점의 문제가 바로 그거지.
…… 뉴욕으로 도망갈 수가 없다는 것."

◇

디디온은 북부 캘리포니아에서 뉴욕으로 이사 와서 도시와
사랑에 빠졌던 때를 묘사한다. 길모퉁이에 서서 복숭아를 먹
고, 값비싼 향수 냄새를 맡고, 뉴욕에서는 "돌이킬 수 없는 것
이 없다. 모든 것이 손 닿는 거리에 있다."라고 생각했다. 뉴욕에
서 태어난 사람은 전혀 다른 기분이다. 잡으려고 손을 뻗을 만
한 것이 아무것도 없거나, 손을 뻗는 게 나의 출신을 배신하는
것처럼 느껴진다.
　전에는 뉴욕이 나에게 도시의 정의처럼 느껴졌다. 돌아다니
고 창조하고 무언가가 되고 친구를 사귀고 섹스를 할 자유를
주는 곳. 그렇지만 내가 어른이 되자 뉴욕에 있으면 불안했고

+　　브루클린의 한 지역.

폐소공포증을 느꼈다. 한도 없이 길게 뻗은 애버뉴, 감시하는 거인처럼 굽어보는 높은 건물. 격자 모양의 길에서 배회하는 게 가능한가? 애버뉴는 위아래로 이어지고 스트리트는 왼쪽 오른쪽으로 이어진다. 그걸 알면 다 아는 것이다. 뉴욕의 중산층 삶도 마찬가지로 깔끔하게 지도로 그려져 있었다. 대학, 직업, 결혼, 집, 아이. 다음 세대에서 다시 반복되는 순환. 나는 뉴욕에서 부동산 개발업자인 남자 친구와 같이 살았었는데 그가 차를 샀다. 그게 우리 사이가 끝나는 계기가 됐다. 남자친구는 시속 60마일로 미래를 향해 달려가려 했다. 나는 걷고 싶었다.

그렇게 어렸던 적 있는 사람? 디디온은 프런트에 전화해서 에어컨을 낮춰달라고 부탁을 할 수가 없었던 스물세 살 때의 자신을 생각하며 묻는다. 나는 스물다섯 살이었고 도의적으로 (혹은 성숙한 척하면서) 우리가 같이 살기 때문에 내가 여기 계속 머물러야 한다고 생각했다. 그리하여 내 선택은 그의 자동차 조수석 폭만큼으로 좁아졌고, 마침내 더 이상 견딜 수가 없게 되었다. 나는 마치 나를 풀어주듯이, 밤공기 속으로 나를 내놓듯이 파리로 이사했다.

◇

파리로 이사하고 10년 가까이 되었을 때 나는 내가 이듬해에, 그다음 해에, 혹은 5년 뒤에 어디에 있을지 전혀 알 수가 없었다. 몇 가지 사건이 겹쳐서 프랑스에 과연 내 미래가 있는지

고민할 수밖에 없게 됐다. 시민권을 신청했으나 거부되었고, 약혼이 깨졌고, 학생 비자가 만료되면서 내가 일하던 곳에서 계속 일할 수 없게 되었는데 그 사실을 너무 늦게 알아 미처 다른 일자리를 구하지 못했다. 뉴욕에 있는 프랑스 영사관에서 어떻게 방법을 찾아주기를 기대하며 면담 신청을 했다.

면담 약속 2주 전에 런던에서 파리로 들어가려다가 런던 세인트판크라스 역 프랑스 세관에서 붙들렸다.

"왜 우리나라에 가려고 합니까?" 세관 직원이 물었다.

"전 여기 사는데요. 당신 나라가 내 나라예요. 말하자면."

"비자 보여주세요."

"2주 전에 만료됐어요. 갱신하려고 영사관에 신청해놨는데……."

"비자가 없으면 들어갈 수 없습니다."

"관광비자로 들어갈 수 있다고 생각했는데요."

"프랑스에 살고 있다면서요. 그럼 관광객이 아니죠."

"그렇긴 하지만……."

"그러면 프랑스에 불법 체류하고 있는 거네요."

"아녜요. 한 번도 불법 체류한 적 없어요."

"이쪽으로 오세요."

그가 나를 뒤쪽 사무실에 밀어 넣고 내 짐을 샅샅이 뒤져보고 내 컴퓨터에 있는 파일들도 훑어보았다. 나는 두려움에 떨며(내가 두려워하는 게 뭐지? 나를 입국시키지 않겠다고 하는 것? 최악의 경우 어떤 일이 있을까?) 최근 만료된 비자, 뉴욕행 비행기표, 비자

갱신을 위한 영사관 면담 약속을 확인하는 이메일을 보여주었다.(방랑자는 늘 이런 서류를 지니고 다녀야 한다. 보세요. 난 법적 테두리 안에서 움직이고 있어요. 아무 잘못도 안 했어요.) 프랑스에서 박사학위를 받았고 프랑스 대학에서 가르쳤다고 설명했다. 귀화 신청을 했으나 시민권 면접에서는 잘했지만 수입이 많지 않아서 거절당했다고 말했다.(면접관이 나에게 귀화 신청하는 사람 중에 프랑스어 못하는 사람이 태반이라고 말했었다. 내가 '좋은' 종류의 이민자라는 걸 확인시켜주는 듯한 표정이었다.) 결국 누군가가 전화로, 내가 기차를 탈 수 있게 보내주라고 했다. 세관 직원이 나에게 가방을 챙기라고 했다. 나는 눈물을 삼키면서 그에게 왜 이렇게까지 해야 했냐고 물었다.

그가 어깨를 으쓱했다. "글쎄요, 아시겠지만 우리가 당신네 나라에 가기도 쉽지 않아요."

그런 일을 겪고 나니 뉴욕이 피난처 같았다. 식구들, 오래된 친구들과 같이 있고 싶었고 윽박지름, 심문, 굴욕 대신 환영받는 곳에 가고 싶었다. 어쩌면 이게 끝인지도 모르겠다고 나는 생각했다. 이제 집에 가야 할 때가 되었는지도.

◇

몇 달 뒤, 지치고 의심에 휩싸이고 실업자인 상태로 뉴욕에 돌아가 6주를 보내면서 상황을 추슬러보려 했다. 그랬는데, 내 도시가 내가 알아볼 수 없게 변해 있었다. 맨해튼에는 은행가

들과 은행가의 아기들이 있고, 브루클린에는 여피족과 여피족의 아기들과 HBO 시리즈 「걸스」에서 본 스무 살 젊은이들이 있었다. 뉴욕에는 삶의 두 가지 단계만 있는 것 같았다. 결혼했거나, 아니면 아주 어리거나. 나는 내 몸을 어디에 두어야 할지 몰랐다. 「걸스」를 보면서도 이 드라마의 미학, 가치, 말꼬리를 올리는 말투 등을 어떻게 이해해야 할지 감이 안 왔다. 저게 진심인 건가 아니면 비꼬는 건가? 아니면 둘 다인가? 어떻게 둘 다일 수가 있지? 내가 젊을 때에는 (「걸스」는 '내가 젊을 때에는' 등의 말을 할 수밖에 없게 만드는 드라마다.) 친구들과 디너파티 같은 것은 안 했다. 우리는 「섹스 앤 더 시티」의 캐리 브래드쇼처럼 오븐에 구두를 넣어놓고 밖에서 친구들을 만났다. 내가 알던 뉴욕이 사라진 것 같았다. 영화 「네버엔딩 스토리」에서 판타지아가 '무'에 먹혀(뉴욕의 경우에는 부동산 개발업자들에 먹혀) 모래 한 알로(뉴욕의 경우에는 브루클린으로) 축소되는 마지막 장면이 떠올랐다.

　브루클린은 나에게 미지의 땅이었다. 내가 전에 뉴욕에 살 때에는 내 변변찮은 수입으로도 맨해튼에 사는 게 가능했기 때문이다. 그런데 12월 어느 금요일에 브루클린 하이츠에 있는 식당에서 친구들을 만나기로 했다. 나는 미국 전화가 없어 구글 지도를 참고할 수가 없었기 때문에 공책에 그 지역 일대 약도를 대강 그려 들고 집에서 나왔다. 친구를 만나기 전에 주위를 좀 둘러볼 생각으로 일찍 나섰다. 요크 스트리트에서 출발했는데 5시 반에 이미 하늘이 어둑했고 브루클린이 듣던 것하고 전혀

다르게 보였다. 돌로 포장된 거리, 빈티지 옷을 파는 가게, 바리스타가 거품으로 꽃을 그려주는 공정무역 커피 가게는 어디 있지? 내 눈에 보이는 것은 거대한 주차장, 쇠사슬 울타리, 거대한 아파트뿐이었다. 몇 번 길을 꺾자 컴컴한 거리가 나왔다. 새 건물처럼 보이긴 하지만 상자처럼 답답하고 거칠어 보이는 건물들이 있었다. 털모자를 쓴 남자가 내 쪽으로 걸어왔다. 적인가 아군인가? 추운 12월의 공기에 긴장감이 감돌았다. 황량한 거리에서 두 사람이 마주칠 때에 으레 그러듯이.

드디어 허드슨 애버뉴에 도달했다. 길이 돌로 포장되어 있고 가게도 몇 개 있고 오래된 벽돌 건물과 알루미늄 외장재로 덮인 새 건물이 섞여 있다. 식당 안에 들어가니 따뜻한 빛의 조명이 있고 안쪽 벽도 벽돌이었다. 파리나 런던이나 뉴욕에서 이런 곳을 만나면 아, 이런 곳이 파리지, 런던이지, 뉴욕이지, 하고 생각하게 되는 곳이다. 그러니까 음식이 어떨지, 여기에서 어떤 시간을 보내게 될지 정확히 알 수 있다는 점에서 도시적인 곳이다. 너무 익숙해서 위치 감각을 잃게 된다. 편안한 침대에서 잠을 깼는데 누구 침대인지 모를 때처럼. 나는 바 의자에 올라가 친구들을 기다리며 뉴질랜드 샤도네이 한 잔을 주문하고 리베카 솔닛의 『길 잃기 안내서』를 펼쳐 들었다.

lost(길을 잃은)라는 단어는 "군대 해체를 뜻하는 고대 스칸디나비아어 los에서 왔다. 이 어원은 군인들이 대형에서 나와 집으로 돌아가는 모습, 넓은 세상과 휴전을 이루는 모습을 떠올리게 한다."라고 솔닛은 말한다. "길을 잃지 않는다는 것은

사는 게 아니고 길 잃는 법을 모르면 파멸에 이르게 된다." 그렇지만 나는, 길을 잃었을 때에는 얼른 여기가 어디고 자기가 어디로 가는지 아는 사람들의 물결 안으로 다시 돌아가고 싶은 생각뿐이다. 전쟁이 끝났다 하더라도 군대를 탈영한 사람은 계속 스스로를 의심하게 되고 돌아가도 다시 받아들여질지 걱정하기 마련이다.

◇

그리하여 여러 해 동안 낯선 유럽 도시에서 길을 잃고 돌아온 나는 여기, 내 도시에서 길을 잃고 있었다. 어느 밤에는 이스트빌리지에서 뉴욕 친구들과 영국에서 놀러온 친구와 같이 엄청나게 취해서 북쪽을 향해 걷기 시작했다. 기차를 타고 브루클린으로 가려는 거라고 생각했다. "우리 어디로 가는 거야?" 내가 혀가 꼬인 목소리로 물었다. "L선 타러." 누군가가 말했다. "여기 L선이 있어?" 내가 물었다. 나는 L선이 웨스트사이드에서 유니온 스퀘어에 가는 빠른 길이라고만 알고 있었다. 영국인 친구가 나를 비웃었다. "너 뉴요커 아니었어?" 지하철 노선도를 보니 L선이 이제 이스트강을 가로지르는 긴 노선이 되어 있었다. 이스트강이 가느다란 파란 줄로 보이고 맨해튼과 브루클린이 막 제자리에 끼워 맞춰지려는 참인 퍼즐 조각 같았다. 퍼스트 애버뉴에서 브루클린 베드퍼드 애버뉴까지 가는 것이나 브로드웨이에서 6번 애버뉴까지 가는 것이나 다를 게 없었다. 그

렇지만 이스트강이 내 마음 속에서는 큰 장벽으로 느껴졌다. 이스트강을 넘어 브루클린으로 간 기차는 곧은 선으로 나아가지 않고 위아래, 오른쪽 왼쪽으로 깔끔하게 정렬될 수 없는 지형 안에서 예측 불가능하게 움직이는 듯했다. 브루클린을 지나 기차를 계속 타고 롱아일랜드로 가다보니 시골뜨기가 된 기분이었다. 뉴요커로 살았던 세월이 아무 소용이 없나? 내가 떠나 있는 동안 뉴욕은 지도는 달라진 게 없을지 모르지만 완전히 다른 도시가 되어 있었다.

◇

만날 때마다 "그래, 언제 집에 돌아올 거니?"라고 묻는 친척들이 있다. 마치 내가 길 잃은 양이라도 되는 것처럼. 내가 솔닛의 책에 나오는, 가족이 기다리는 집으로 돌아가려고 부대에서 떨어져 나온 고대 스칸디나비아 군인이 아니라 어디 먼 곳으로 떠나버린 사람인 것처럼. 나는 탈영병 취급을 받는다. 우리 친척들은 1세대 혹은 2세대 미국인이다. 이탈리아에서 1930년대부터 1960년대 사이에 건너온 이민자 혹은 그들의 자식이다. 친척들 말은, 나는 프랑스에 속할 수 없고 태어난 이곳에 속한다는 뜻이다. 그렇다면 그분들도 이탈리아에 속하는 게 아닌가? 어쩌면 실제로 자기는 이탈리아에 속한다고 느끼는 걸까? 나는 묻지 않았다.

우리 아버지가 나에게 같은 질문을 하지 않게 되기까지도

도시를 걷는 여자들

몇 년은 걸렸다. 언니가 '알겠어, 돌아오면 마치 실패한 것처럼 느껴질까 봐 못 오는 거지? 아무도 그렇게 생각하지 않을 거야.' 따위의 말을 하지 않게 되는 데에도 마찬가지로 오래 걸렸다. 반면 우리 어머니는 그냥 한숨을 내쉬고 "네가 행복하다면야." 라고만 말했다. 소속이 아니라 존재에 대해서 말한 사람은 어머니뿐이다.

◇

파리에서 나는 스스로 선택할 수 있었고 나만의 맥락에서 삶을 만들어갈 수 있었다. 파리에서 같이 어울리는 친구들 모두 그 한 가지 공통점이 있었다. 어느 시점에 집을 떠나 파리로 가겠다는 선택을 했다는 점. 우리 모두 가능성에 대한 기대감에 부풀어 있었다.

러시아, 이란, 인도, 독일, 브라질 등 세계 곳곳에서 온 사람들을 만났고 상상도 하지 못했던 독립심을 느꼈다. 세계가 내 앞에 펼쳐져 있는데 미국에서 태어났다는 이유로 미국에 살 필요는 없었다. 내가 원하는 곳 어디에라도 살 수 있었다. 그런데 나는 프랑스에서 사는 게 좋았다.

마치 깨달음 같았다. 어느 비 오는 밤 룸메이트와 저녁으로 파스타를 먹으면서 이게 얼마나 대단한 일인지 생각했다. 어디든 갈 수 있었다. 우리는 뭐든 할 수 있다고, 서로에게 말했다.

다만 그게 사실이 아니었다. 알고 보니, 미국인은 돈만 있으면 어디든 갈 수 있긴 하지만, 그곳에 머무를 수는 없었다. 비자가 없으면. 그래서 내가 그 보안요원을 그렇게 원망했던 것이다. '그래요, 당신도 미국에는 갈 수 없겠죠.' 이렇게 말해주고 싶었다. '하지만 당신은 스페인, 그리스, 이탈리아, 영국 어디든 갈 수 있잖아요.' 사람과 재화가 자유롭게 오갈 수 있게 하기 위해 유럽연합이 만들어졌다. 한 세기 동안 세계대전을 치르고 나서 얻은 교훈이다. 국경이 행정적 이유로 필요하기는 하나 자본주의와 공동선을 위해서는 국경을 넘기도 쉬워야 한다. 그러나 오늘날 유럽은 2차 대전 이래 최악의 난민 위기를 겪고 있다. 글을 쓰는 지금 시리아, 아프가니스탄, 이라크 등지에서 온 사람들이 독일 국경에 몰려 있고 헝가리 기차역에서 오도 가도 못하고 있고 프랑스 칼레 난민 캠프에 수용되어 있고 목숨을 걸고 영국으로 가려 하고 그리스로 가는 길에 배가 전복되어 죽기도 한다. 과연 무사히 도착할 수 있을까? 무사히 도착한다면 그곳에 머물 수 있을까? 만약 그렇게 된다면 이들이 유럽의 앞날이 될 터인데, 그렇게 되기를 바라지 않는 사람들도 많다. 백인 기독교도들의 유럽이란 것을, 그게 실은 허상에 가까울지라도 수호하려고 하는 사람들이다. 극우파는 유럽이 타자와 접촉함으로써 그저 약해지는 정도가 아니라 아예 침몰하고 말 것이라고 한다.

◇

　미국인들은 실상 대부분 다른 곳에서 왔는데도 미국에 속한다고 할 수 있을까? 다른 사람의 땅에 국가를 수립하는 폭력을 어떻게 설명할 수 있나? 이런 역사가 있는데도 미국의 소속감이라는 모델이 문제없이 기능할 수 있나? 하지만 사실상 세상의 모든 나라는 누가 땅을 차지하느냐의 싸움을 통해 형성되지 않았나? 인간의 역사는 이주와 정복의 이야기다. 우리는 모두 난민이다. 그러나 그렇다는 사실을 다른 사람들보다 훨씬 더 깊게 의식하는 사람들도 있다.

　민족 정체성이라는 게 진정으로 유효하느냐라는 게 문제의 핵심이다. 탈식민주의 이론가 호미 바바는 소수자 정체성은 강력한 것이 될 수 있으나, 견고한 대형이나 뒤에서 호위 받는 흉벽으로 구체화된다면 힘을 잃는다고 했다. 소수자 정체성은 유동적이어야 한다. 미국인은 자기 정체성을 설명할 때 자기의 기원이라 할 다른 장소를 미국과 결합한다. 미국이라는 이름만으로는 우리를 정의할 수도 포괄할 수도 없는 것 같다. 멕시칸-아메리칸, 이탈리안-아메리칸 등등 하이픈 앞에 놓는 장소가 뒤에 오는 장소보다 더 명확히 나를 정의하는 듯하다. 우리 언니와 나는 유대-이탈리아-아일랜드 혈통이 뒤섞여 있어 우리가 자란 동네 다른 아이들에 비해 민족적으로 '순수'하지가 않았다. 우리 동네 아이들은 유대계 미국인이거나 이탈리아계 미국인이거나 아일랜드계 미국인이었다. 우리는 혼종이라 우리를

가리킬 말이 없었다. 문화적 정체성이 지나치게 많아서 없는 것이나 다름없었다.

이런 순간에 보조적 정체성들이 무너지고 우리가 진정한 '미국인'이 되는 걸까? 나는 그렇게 생각하지 않는다. '나는 이것이다' 혹은 '나는 저것이다'라고 본질을 내세움으로써 다양한 역사들을 통합할 수는 없다. 나에게는 글을 쓸 때 그런 일이 가능했던 것 같다. 정체성과 소속감의 기이한 조합에 대해 이야기하면서 이해하려고 시도하는 것이 저항감이나 후회에 빠지지 않는 유일한 방법이었다. 어디에서 방향을 돌릴까, 어떤 길을 따라갈까. 어떤 길을 따라간다면 다른 길로는 가지 않게 된다. 어떤 것에 대해 쓴다면 잘 읽히게 하기 위해 배제해야만 했던 다른 많은 것들을 저버리게 된다. 문장 하나하나가 교차로다.

◇

나이가 들면서 나는 아버지 쪽의 유대교에 점점 관심이 많아져 개종도 진지하게 고려해보았지만 곧 포기했다. 사실 지금 같은 계몽의 시대에 부모님 쪽 누가 유대인인지는 중요하지 않다. 우리 집 문설주에 붙어 있는 메주자[+]를 보면 내가 어떤 사람인지 알 것이다.

[+] 모세 5경의 문구가 적힌 장식품 조각으로 유대인 가정 문설주에 붙인다.

길을 만들어가야 한다. "무언가가 존재하기 시작하는 곳"이 경계라고 호미 바바는 말했다. 눈에 보이기 시작하고, 다른 의미를 띠게 된다. 우리가 이 경계를 밀어낼 때, 경계를 가로지를 때에 어떤 일이 일어난다. 균일한 정체성으로 흡수될 수 없는 어떤 모호함이 유지된다. 내 경험으로 이런 균일성을 옹호하는 사람은, 경계를 넘는 사람, 경계를 존중하지 않거나 할 수 없는 사람, 혹은 경계를 계속 넘나듦으로써 경계를 존중하는 사람을 좋아하지 않는다.

내가 미국에서 유럽과 아시아를 돌아 다시 미국으로 돌아오며 방랑벽을 충족시키는 동안 거의 아무 저항도 맞닥뜨리지 않을 수 있었던 것은 특권 덕이었다. 그렇지만 내가 뿌리 내린 곳을 박차고 나오고 장소가 우리를 지켜주지 않음을 인식할 수 있었던 것은 공감 덕임도 알게 되었다.

뿌리를 경계하라. 순수함을 경계하라. 고정성을 경계하라. 어딘가에 소속되었다는 느낌을 경계하라. 유동성, 비순수성, 혼합을 받아들이라. "집에서 벗어난다고 해서 집 없는 사람이 되지는 않는다."라고 '홈(집)-이'라는 이름의 놀라운 비평가는 말했다.[1]

◇

2015년 8월, 변호사한테서 프랑스 시민권 신청이 받아들여졌다는 이메일을 받았다. 11년 동안 비자를 받고 또 받고 시민

권 신청이 거절되기를 두 차례 거쳐 마침내 허락을 받았다. 머물러도 된다고.

실제로 이 일이 일어나자 이게 나에게 무슨 의미일까? 하는 생각이 든다. 나는 그 생각을 만지작거리며 즙이 흘러나오거나 아찔한 냄새가 풍기지는 않는지 쿡쿡 찔러본다. 이제 일상의 가장자리에서 위태하게 균형을 잡지 않아도 되게 되었으니 어떻게 나 자신을 정의해야 할까? 하는 생각만 든다.

그리고 대체 '프랑스인'이 된다는 게 무슨 의미인가? 나는 프랑스에서 친구를 사귀었고 친구를 잃었고 사랑을 했고 실연을 당했고 결혼을 했고 임신을 했고 아기를 잃었고 검진을 받고 수술을 받았고 평가를 받고 등급이 매겨졌고 일자리를 얻었고 일자리를 잃었고 나 자신과 내 개를 돌봤고 아파트를 샀고 책을 출간했고 이 모든 일을 프랑스어로 했다.

아무 의미도 없을 수도 있다. 새 여권을 받는다고 해서 내가 더 프랑스인이 되고 덜 미국인이 되는 것도 아니다. 그저 어떤 장소에 얼마나 충실하냐를 인지하는 것일 뿐. 다만 그것은 내가 머무를 수 있다는 의미다. 중대한 인가를 받았다고 나는 생각한다.

디디온의 에세이는 결국 뉴욕을 떠나보내는 이야기다. 더 정확히 말하자면 뉴욕에 대한 환상을 떠나보내는 이야기다. 호텔에 있던 젊은 여자가 진정으로 뉴욕에 살았고 뉴욕을 안에서부터 안다고 말할 수는 없다.

나는 앞으로 파리를 안에서부터 알려고 애쓰면서 살 것이

다. 내가 알지 못하는 게 너무 많다. 특히 파리 주변부에 대해서는 거의 모른다. 하지만 파리는 지난 150년 간 계속 경계를 넓혀왔으니 곧 주변부도 파리 권역으로 통합될 것이다.

또 내가 잘 아는 장소들도, 다시 걸어 다니면서 다른 방식으로 알아갈 것이다. 똑같은 돌길을 두 번 걷는 일은 없다고 말하지 않나? 어떤 날에는 언제 여기를 떠나야 할지 모른다는 두려움을 안고 걷지만, 다른 날에는 프랑스인이 되어 있으니까.

◇

케네디 공항 활주로에서 비행기가 이륙하기를 기다리고 있을 때 나는 비행기 창밖을 바라보며 너무 많은 감정을 느끼지 않으려고 애쓴다. 부모님이 이제 밴윅 고속도로를 탔겠지, 나는 상상한다. 어머니는 울지 않으려고 애쓰면서도 울고 있겠지. 아버지는 왜 내가 집에 돌아오지 않을까 의아해할 테고. 나는 활주로 위에서 같은 질문을 나에게 던진다.

그날 밤, 어둠 속의 이착륙장은 너무나 아름답다. 어쩌면 뉴욕도 무언가가 서려 있는 곳일지 모른다. 나는 그런 곳이어야만 내가 머무를 수 있다고 생각한다. 노란색, 빨간색, 파란색 불빛이 겹겹이 있어 지평선 가장자리에 불이 붙은 것 같다. 그 너머에는 파란 조명이 켜진 크로스베이 다리가 있다. 착륙하려고 접근하는 비행기들이 공중에서 하강표시 불빛을 깜박인다. 지하철 열차가 몇 마일 떨어진 곳에서 우리와 나란히 달리며 철

길 위에 빛의 줄기를 뿌린다. 곧 우리는 45도 각도로 땅에서 솟아오르고 고국의 노란 불빛은 기하학적인 모양으로 정렬되다가 모눈 모양이 되고 결국에는 안개와 구름 아래로 사라진다.

그러나 저 건너편에는 파리가 있다.

시인 메릴린 해커(Marilyn Hacker)는 안다. 메릴린 해커도 뉴욕과 파리를 오가며 살았다. 해커는 비행기가 파리에서 이륙할 때 울고 또 운다고 했다. 해커의 시는 매우 감각적이고 재치 있고 날카롭기도 하지만 나는 특히 이 시들이 뉴욕과 파리를 본능적으로 나란히 놓는 데에 끌린다. 시집 『광장과 안마당(Squares and Courtyards)』에는 롱아일랜드 철도에 대한 시 두 편과 플라스 뒤 마르셰 생트카트린에 대한 시가 나란히 실려 있다. 시집 『절망(Desesperanto)』에는 이런 시가 있다. "파리, 우아한 잿빛 / 대모, 위안 / 가슴 아픈 자장가 / 지하철역 냄새 / 당신은 나를 버리지 않을 거야." 그러나 우리는 버림받는다. 우리가 도시 사이를 오가며 도시를 버리는 만큼 도시도 우리를 버린다. 만약 도시가 우리가 필요로 하는 전부를 준다면 우리는 떠날 필요도 없을 것이다.

뉴욕을 떠난 뒤로 뉴욕에 살 때보다 더 큰 죄책감을 안고 살았다. 안 그래도 유대교도와 가톨릭교도의 자식으로 태어나 본능적 죄의식을 타고난데다가, 외국에 살기 때문에 결혼식, 장례식, 허리케인, 일상생활 등을 함께하지 못해 늘 미안하다. 부모님, 언니, 친구들과는 스카이프, 페이스북, 와츠앱으로 겨우 이어져 있다. 나는 이제 컴퓨터 화면을 통해 뉴욕을 본다. 세계 다

른 사람들처럼 다른 곳에서 뉴욕을 본다.

뉴욕에 가면, 이 도시와 이어진 끈이 얼마나 강한지 새삼 놀라게 된다. 배터리 공원 근처 언니 집에 가려고 이스트리버 드라이브를 따라 달리며 다리 세 개 아래를 지나가기만 해도(어머니는 윌리엄스버그, 맨해튼, 브루클린 하면서 도시의 노래를 부르듯 다리 이름을 읊는다.) 수건을 던지고 항복하고 싶은 심정이다. 녹으로 뒤덮인 견고함, 하늘을 가로질러 뻗은 웅장함, 숭고할 정도로 산업적인 위풍당당함으로 섬의 부드러운 옆구리에 파고든 다리의 모습에 압도된다. 우리 증조할아버지들이 지은 다리다. 실제로 우리 조부모님이 만나게 된 게 두 분의 아버지들이 같이 다리를 짓고 있었기 때문이었다. 우리 집은 양가가 다 기술자 집안이어서 우리 선조들이 도시를 벽돌 하나하나 쌓으며 짓고 이스트강의 미사 아래에 해저터널을 뚫은 분들이다. 나만의 삶을 살려고 다른 어딘가로 날아갔을 때에는 잊고 살지만, 출발점이었던 곳에 가까워지는 순간 다시 중력의 힘이 작용해 나를 땅으로 끌어당긴다.

내 도시는 더 이상 나의 것이 아니다. 그렇지만 언제까지나 다른 어느 곳보다 더 나의 것일 것이다. 우리는 우리의 도시를 발로 알아가지만, 우리가 도시를 떠나면 지형이 바뀐다. 그렇게 되면 자신 있게 발걸음을 떼놓을 수가 없다. 어쩌면 그게 좋은 일일지도 모른다. 그냥 보는 것, 보면서 다른 것을 보기를 기대하지 않는 게 핵심이다. 우리가 잘 아는 것으로부터 거리를 두고, 전부 다 아는 척하지 않고 늘 약간 안 맞는 채로 있는 게 좋

다. 우리가 알아보지 못하는 도시 아래에 우리가 알아보는 도시가 겹겹이 차곡차곡 쌓여 있다.

뉴욕을 떠났기 때문에 새롭게 볼 수 있었다. 롱아일랜드 철도를 타고 도시로 가는 길에, 전에 이 여정이 얼마나 지루했었는지, 즐기는 것이 아니라 참아야 하는 것이었는지를 생각한다. 그렇지만 이곳을 떠난 이래로 나는 이 기차가 지나는 도시와 교외가 뒤섞인 풍경을 사랑하는 법을 익혀간다. 대형 슈퍼의 뒤쪽 면. 널빤지를 실은 트럭들. 나무들. 2층짜리 벽돌 건물. 붉은 단풍잎 무더기 위에 뒹구는 커피컵. 파밍데일. 크리스마스 장식을 한 발코니. 나뭇가지에 걸린 비닐봉지. 기둥이 있고 가짜 미늘벽 판자로 덮은 신식민주의 양식의 이층 건물. 토스카나 지방처럼 보이게 다듬은 소나무들.(이탈리아에 살 수 없다면 이탈리아를 만들라.) 올 아일랜드 트럭 서플라이 회사. 체크무늬 택시 정차장. 겨울이라 문을 닫은 풀장. 통행금지. 뒷마당. 울타리가 있는 곳, 없는 곳. 수전스 펍. 75센트 맥주 가게. 베스페이지. 저게 가시철조망인가 전깃줄인가, 저건 아스팔트인가 콘크리트인가 벽돌인가. 아름다움에 무심한 교외 산업 지구에서는 형태가 기능을 따라간다. 힉스빌. 미네올라. 자메이카. 가짜 시골이 도시가 된다. 주위에 철조망을 두른 빨간색 헛간. 쓰레기더미. 바운더리 홀세일 펜스. 작은 뒷마당이 있는 테라스하우스. 하늘을 향하고 있는 위성방송 수신 안테나—다른 태양계와 교신할, 아니면 적어도 멀리 떨어진 집과 교신할 준비가 되어 있는 듯하다. 터널. 10층 건물. 다세대 주택 특유의 구조인 비상계단. 튜더 양

식 건물.(튜더 시대 영국에 살 수 없다면 그런 척하라.) 20층짜리 아파트. 지붕에 주차된 차. 30층짜리 건물. 사방에 건물이 올라간다. 뭐든 일단 짓는다. 값이 싼가? 그럭저럭. 벽돌로 만들라. 발코니를 플라스틱 산타로 장식하라. 낮게 나는 비행기. 파스텔색 반분리형 주택. 저 멀리 화려한 색의 기와지붕 가장자리에 태국식 장식이 있는 건물.(태국을 떠나야만 했다면, 새로 만들라.) 우드사이드 세차장. 대형 광고판 뒷면. 크레욜라 상자 그래피티. 벽돌을 이용한 조경. 마일스톤 주방 욕실 용품 회사. 주황색, 노란색 안전 조끼를 입은 사람들. "지나가는 모든 사람들이여 너희에게는 관계가 없는가?"(예레미야 애가 1:12) 철회색 콘크리트, 녹슨 철, 그 위로 말쑥하게 솟은 빨간색과 흰색 줄무늬 굴뚝. 나의 할아버지들이 건설한 다리의 난간. 당당한 강철 스카이라인. 아르데코 양식처럼 날카롭다. 맨해튼 남쪽을 지키던 건물은 사라졌다. 다음 정거장은 펜 스테이션. 이게 나다. 여기에서 내린다.

에필로그

—

도시를
다시 쓰는
여성의 걷기

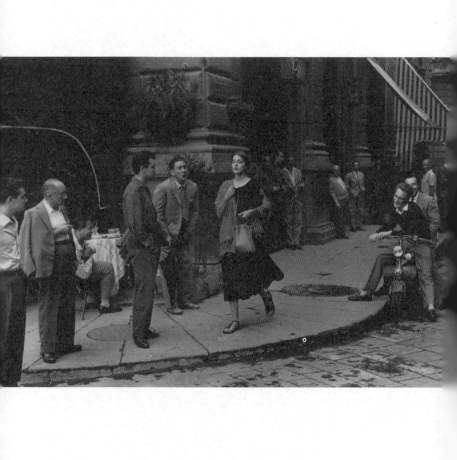

이 사진은 여자가 걷는 장면의 이미지 중 가장 유명한 것 가운데 하나인데, 이 장면이 무슨 의미인지에 관해 사람들 생각이 엇갈린다.

　　젊은 여성이 스카프를 가슴팍에서 잡고 피렌체의 거리를 걷는다. 남자 열네 명이 여자 주위에 있다. 최소 여덟 명이 여자를 보고 있다. 한 명은 주머니에 손을 찌르고 여자의 앞길을 막았다. 여자 오른쪽에 있는 남자는 이상한 표정을 짓고 한 손으로 가랑이를 잡고 있는 것처럼 보인다. 여자의 얼굴에는 걱정이나 불안감 같은 것이 어려 있다. 화면 구성에서 느껴지는 에너지(구부러진 길, 앞으로 쏠린 여자의 무게 중심, 뒤쪽으로 흩날린 스커트 자락)가 앞으로 나아가는 움직임을 느끼게 하고 여자가 자기 앞에 꿈쩍 않고 버티고 있는 남자를 돌아 지나가려고 준비하는 것처럼 보인다.

　　무슨 상황인지 빤하다. 20세기 중반 거리 성희롱 장면이다.

여자가 거리에서 걸어 다닐 때 어떤 일을 겪는지 좀 보라!

그런데 사진에 찍힌 여자는 그런 일이 아니었다고 말한다. 이 사진이 나온 지 60주년이 된 2011년, NBC 방송국 「투데이 쇼」 인터뷰에서 여자가 이렇게 말했다. "성희롱의 상징이 아니에요. 여자가 끝내주는 시간을 보내는 것의 상징이죠!"[1] 이 여자 모델(본명은 니날리 크레이그이지만 당시에는 '징스 앨런(Jinx Allen)'이라는 이름을 썼고 나중에 베니스 백작과 결혼했다.)은 미국인이고 그때 스물세 살일 때 프랑스, 스페인, 이탈리아를 혼자 여행했다. 사진가 루스 오킨(Ruth Orkin)도 20대 미국 여성이었고 혼자 여행을 하면서 하루 벌어 하루 먹고 살았지만 그런 삶을 진정으로 즐겼다. 이 사진은 카메라를 들고 둘이 도시에서 신나게 놀면서 하루를 보내던 중에 찍은 것이다. 크레이그가 관광을 하고 사람들에게 질문을 하고 흥정을 하고 카페에서 시시덕거리는 모습을 오킨이 카메라로 찍었다. 크레이그의 스카프는 밝은 오렌지색 멕시코 레보소다. 드레스는 크리스천 디오르의 '뉴 룩'에 영향을 받은 것이다. 핸드백은 말 사료 주머니다. 크레이그와 오킨은 이 사진으로 독립과 영감을, 또 여자에게 기대되는 관례나 옷이나 행동 방식 등을 가지고 장난을 치는 것을 보여주려 했다.

길 위의 여자가 확정되지 않은 이미지인 것은 분명하다. 오리로도 보이고 토끼로도 보이는 착시 그림처럼 지각의 불분명성을 드러낸다. 이 여자는 태평한 플라뇌즈인가 아니면 남성 시선의 대상인가—토끼인가 오리인가? 그 둘 사이에 있는 어떤

읽기가 더욱 흥미로울 것 같다. 저항심이 다른 사람들의 기대와 부딪히는 긴장과 갈등의 영역. 이 사진이 하도 유명한 이미지이다 보니(대학 기숙사 방부터 피자가게까지 곳곳의 벽에서 볼 수 있다.) 여기에서 나오는 에너지도 더욱 풍부해졌다. 크레이그와 오킨이 신나게 놀고 싸돌아다니고 장난쳤다고 주장했기 때문에 그 공간은 우리가 새로 만들 수 있는 공간이 되었다.

공간은 중립적이지 않다. 공간은 페미니즘의 이슈 가운데 하나다. 우리가 차지하는 공간, 여기 도시의 공간은 끝없이 다시 만들어지고 해체되고 구성되고 경탄의 대상이 된다. "공간은 의심이다."라고 조르주 페렉이 말했다. "나는 끝없이 공간을 표시하고 표기해야 한다. 공간은 결코 내 것이 될 수 없고 나에게 주어지지도 않고 내가 정복해야만 한다."

테헤란이든 뉴욕이든, 멜번이든 뭄바이든, 여자는 여전히 남자와 같은 방식으로 걸을 수 없다.

도시는 눈에 보이지 않는 경계로 이루어져 있다. 누가 어디에 갈 수 있을지 경계를 표시하는, 형태가 없는 관습의 문이 있다. 어떤 동네, 술집, 식당, 공원 등 공공장소처럼 보이지만 특정 부류의 사람들만 이용할 수 있는 다양한 공간들. 우리는 이런 구분에 익숙해져서 여기에 어떤 가치가 개입하는지 의식조차 못한다. 보이지 않는 가치가 우리가 도시 안에서 어떻게 움직이는지를 결정한다.

건물 사이에 있다. 벽 사이에 있다. 울타리와 난간 주위에, 계단 아래에, 신호등, 도로 표지판, 차량 진입 방지 말뚝 건너에

있다.

지하철 선로, 지상 전차의 형상을 하고 땅 위 트랙을 따라 전기케이블에 연결되어 미끄러지며 돌아다닌다. 골목의 그늘진 곳, 막다른 골목, 샛길, 안마당에 산다.

공간을 차지한다. 공간 안의 공간, 여러 종류의 공간, 정지 표지판만큼이나 견고하게 사회적 관습의 힘이 미치는 공간.

사유지. 열쇠가 없는 사람은 들어가지 마시오. 울타리를 넘어가지 마시오. 출입금지.

공유지. 밤에는 공원에 들어가지 마시오. 일몰 후 폐장.

열려 있는 공원. 노숙자들이 침대로 쓰는 벤치에 당신이 앉는다면 그들이 무척 놀랄 것이다. 당신도 노숙자가 아니라면. 그런 경우라면 자기 침대인 벤치에 앉을 테고.

도시 광장. 플라스. 피아자. 플라츠. 플라사. 광장을 어떻게 이용하느냐는 당신이 누구이냐에 따라 달라진다. 민족지학자 나자 모네(Nadja Monnet)가 바르셀로나에서 카탈루냐 광장을 연구하여 발견한 사실이다. 카탈루냐 광장은 바르셀로나의 명소 가운데 하나이지만 바르셀로나 사람들은 잘 가지 않고 대신 가까운 술집으로 가서 사람을 만난다. 모네는 광장에 앉아 있다 불안감을 느꼈다는 (여자) 관광객과 이야기를 나누었다.(모네도 마찬가지로 불안감을 느꼈다.) "사람을 만나기에 좋은 장소가 아니에요. 몸을 어디에 두어야 할지 모르겠어요. 한가운데에서 기다리면 바보가 된 것 같은 기분이에요. 노출되어 있는 느낌." 모네는 이곳 사람들 중에서 광장을 이용하는 사람은 여자보다 남

자가 많다는 것을 알았다. "학교가 끝나는 시간이나 퇴근 시간에는 여자들 수가 급증하지만" 여자 혼자 벤치에 앉는 일은 드물었다. "벤치에 앉더라도 오래 머무르지 않는다."

버지니아 울프가 1927년에 쓴 에세이 「거리 배회」는 성차가 부여되지 않은 도시 공간을 걸어서 자기 것으로 삼으려는 시도다. 길에 나와 있을 때 우리는 관찰하는 주체가 된다. "이름 없는 보행자들로 이루어진 방대한 공화군의 일부"가 된다. 중성적 눈으로 도시를 받아들이고 싶든, 욕망을 불러일으키는 육체가 되고 싶든, 그 사이의 무수한 무엇이 되고 싶든, 정서적 풍경의 미묘한 변화를 민감하게 감지함으로써 도시에 우리 자신을 통합할 수 있다고 울프는 말한다. 도시 안의 보이지 않는 경계를 인식해야만 그것에 도전할 수 있다. 여성의 플라네리, 즉 플라뇌세리(flâneuserie)는 우리가 공간 안에서 움직이는 방식을 바꾸고 공간의 조직에도 개입한다. 우리는 우리 방식대로 공간의 평화를 흩뜨리고 공간을 관찰하고(혹은 관찰하지 않고) 차지하고(혹은 차지하지 않고) 조직할(혹은 조직을 와해할) 권리를 주장한다.

감사의 글

제인 마커스를 기억하며

"그리고 내 안에서도 파도가 일렁인다."

―――――

이 책이 존재할 수 있었던 것은 리베카 카터와 파리사 에브라히미 덕이 큽니다. 책이 될 거라고 믿어주었고 어떤 책이 될 수 있을지 알아봐준 두 사람의 지지, 인내, 옹호 등 모든 것에 감사합니다. 잰클로앤드네스빗 그리고 차토앤드윈더스의 모든 분들의 노고와 열정에도 감사합니다. 또 세라 샬펀트, 알바 지글러베일리, 크리스티나 무어 등 와일리 에이전시의 여러분과 아일린 스미스, 조너선 갤러시 등 파라, 스트로스앤드지루의 여러분에게도 감사합니다.

많은 사람들이 토론, 제안, 지나가면서 던진 한마디 등등 수없이 다양한 방법으로 이 책에 도움을 주었습니다. 캐서린 에인

절, 수전 바버, 렉시 블룸, 페이 브라우어, 조이 브라우어, 어맨다 데니스, 앨리슨 데버스, 진 해나 에들스틴, 멜 플래시먼, 데버라 프리들, 제프 길버트, 제인 골드먼, 헤더 하틀리, 엘리사 제이컵슨, 크리스티나 존슨, 줄리 클라인먼, 에밀리 코플리, 세라 크레이머, 팸 크래스너, 데버라 리비, 셔메인 러브그로브, 해리엇 앨리다 라이, 앤 마셀라, 대니얼 메딘, 제임스 폴친, 사이먼 프로서, 로자 랭킨지, 타티아나 드 로스니, 리베카 솔닛, 스텔리오스 사델라스, 롭 셸던, 러셀 윌리엄스 등.

이 책의 일부는 《라이터스 앤 리버티》, 《그란타》, 에세이 모음집 『모든 것에 안녕: 뉴욕을 사랑하고 떠나는 것에 대하여 (*Goodbye to All That: Writers on Loving and Leaving New York*)』(Seal Press, 2013)에 실렸던 것입니다. 나에게 지면을 내어주고 이 주제에 골몰하게 해준 편집자들에게 감사합니다.

대영 도서관, 프랑스 국립 도서관, 뉴욕 공공 도서관 직원 여러분, 또 생디에쉬르루아르의 로랑스 라베당, 팔라초 리날디의 피나와 라파엘 카프라라에게도 감사합니다.

나의 선생님 메리 크레건, 메리 앤 코스, 캐서린 버나드, 제인 마커스에게 감사합니다.

최고의 친구이자 최고의 독자 엘리자베스 포몬트와 조애나 월시, 영감을 가다듬어 주고 농담을 연마해주어 감사합니다.

시어머니 캐럴 윙겟에게 감사합니다. 업랜드 로드로 갈 때마다 행복합니다.

나의 가족 퍼트리샤와 피터 엘킨, 캐럴라인, 임리, 에인슬리

에이스너에게, 나의 출발점과 귀환점을 주어 감사합니다.

작은 토끼에게도 감사합니다.

그리고 마지막으로 이 삶이라는 거대한 표류를 함께하는 나의 파트너 셉 에미나에게 감사합니다. 케이트 맥개리글의 글로 하고 싶은 말을 대신합니다.

"당신 곁에서 걸을 때 / 나는 절대로 걷기의 우울을 겪지 않을 거야."

옮긴이의 말

옛날에 내가 다니던 대학은 교문에서부터 중앙로가 길게 뻗어 있고 그 양옆으로 건물이 흩어져 있는 구조라, 정말 많은 사람들이 그 중앙 보행로를 이용해 오가곤 했다. 나는 그 길에서 걸어 다니는 일이 불편할 때가 많았고 그 길에서 사라지고 싶다는 강력한 충동을 느끼곤 했다. 수년을 그렇게 다니고서도 그렇다는 이야기를 누구에게 하거나 왜 그런지 곰곰 생각해본 적은 없었다. 그런데 『도시를 걷는 여자들』을 번역하면서 그때의 불편하고 어색했던 보행이 다시 떠올랐다. 사람 많은 명동 한복판에서 돌아다닐 때에는 그런 느낌이 들지 않았으니 길 위에 사람이 많기 때문은 아니었을 것이다. 지금 생각해보니 학교 테두리 안에서는 완전한 익명의 존재가 될 수 없었기 때문에 자유를 잃은 기분이 들었던 것 같기도 하다. 아니면 그곳에 있을 때 내가 부적응자라는 사실을 날카롭게 느꼈기 때문일 수도 있다.

도시의 공간 곳곳에는 이렇게 보이지 않고 설명하기도 어려

운 의미가 흐른다. 도시에서 나에게 적대적이라고 느껴지는 곳들을 예를 들자면 이런 곳들이 있다. 누군가의 (상상의) 시선을 받게 되어 불편한 위치(횡단보도에서 신호가 바뀌기를 기다리는데 맞은편에도 사람들이 있을 때). 나의 존재가 누군가에게 기대감을 불러일으킬까 봐 조심스러운 길(영등포 지하상가나 동대문 종합시장 안에서 돌아다닐 때). 나의 안전이 위협받는 길(밤늦은 귀갓길).

(내가 집에서 일하는 프리랜서 노동자가 된 것은 당연한 일인 것 같다.)

어떤 길 위에서 내가 불편함을 느끼는 까닭은 내가 여자라는 사실과 무관하지 않을 것이다. 조르주 상드가 남자 옷을 입고 파리 시내를 누비고 나서 "아무도 나를 쳐다보지 않고 아무도 나의 흠을 찾지 않았다."라고 기뻐했던 것을 떠올린다. 여자로 살면서 흠 잡힐 구석이 없는 (그게 가능하다면) 존재로 전시되어야 한다는 압박에서 자유롭기는 쉽지 않다. 그렇지만 우리는 걸어서 그 자유를 찾아야 한다.

걷는다는 것은 세상에서 위치감각을 갖는 일이다. 교외에 사는 사람은 주로 차를 타고 이동하고, 나처럼 거의 대부분 시간을 집 안에서 보내는 사람도 있지만, 어느 장소에 정말로 깃들려면 그곳을 직접 만날 필요가 있다. 나의 주변을 발로 밟아 몸에 지형도를 새기면 그곳이 비로소 나의 동네가 된다. 이렇게 내가 아는 길, 길을 잃을 위험이 없는 길을 만들어가면 이제는 집 밖으로 나가기가 두렵지 않다.

한편 걷기는 새로운 기회, 새로운 만남, 새로운 계기를 찾는

일이다. 진 리스는 자기가 작가가 되리라고는 생각도 안 했는데 길 가다가 우연히 검정색 노트를 샀고 그래서 글을 쓰게 되었다. 우리는 우연히 들른 서점에서 집어든 책 때문에 삶이 조금 바뀌기도 하고 문득 걸음을 멈춘 곳에서 본 도시의 풍경에 매료되기도 한다. 낯선 곳에 가면 우리는 또 다른 존재가 된다. 집 밖으로 나가지 않았다면 영영 몰랐을 자기를 알게 되기도 한다.

걷기는 또 차를 타고는 가닿을 수 없는 도시의 안쪽 켜를 탐구하는 일이다. 사람들이 된장 항아리를 내놓는 곳, 나무 한 그루 그늘에 앉아 더위를 식히는 곳, 화분에 고추 모종을 기르는 곳. 발로 걸어가지 않았다면 만날 수 없었을 모습이다. 버지니아 울프는 "길 위에서 내 다리를 움직이는 것 말고 아무 수고도 들이지 않고도 런던에서 끝없이 나를 매혹하고 자극하는 놀이나 이야기나 시를 얻는다."라고 했다.

그리고 걷기는 세상에서 내가 나일 수 있는 자유를 찾으려는 시도다. 『도시를 걷는 여자들』의 시작 부분에서 로런 엘킨은 이런 질문을 던졌다. "우리는 두드러지고 싶은가 눈에 뜨이지 않게 섞이고 싶은가? …… 시선을 끌기를 바라나 시선을 피하기를 바라나? 현저한 존재이기를 바라나 눈에 뜨이지 않고 묻히기를 바라나?"

나는 이 질문에 답을 할 수 없다는 사실이 나의 어쭙잖은 존재의 핵심이라는 걸 깨달았다. 주목을 받는 것도 고통스럽고 무시당하는 것도 고통스럽기 때문에, 어디에 있어도 '앙 데칼라주(en décalage, 일치하지 않는)' 상태로 있을 수밖에 없다. 그래서

우리는 길 위에 있어야 한다. 광장과 집 사이에. 길 위에서 사라지고 싶은 충동과 싸워야 한다. 그렇게 길 위에 발자국을 남기고 발로 나의 영역을 넓히고 새로운 곳을 탐구하고 적대적인 공간을 비스듬히 걸어 나가고 긴장과 해방, 저항과 자유 사이에서 내가 선택한 길을 찾는다. 그 길 위에서 나는 다른 사람을 만나고 내가 된다.

2020년 7월
홍한별

Angier, Carole, *Jean Rhys: Life and Work*, Boston: Little, Brown, 1990.

Arons, Rachel, 'Chronicling Poverty With Compassion and Rage', *New Yorker*, 17 January 2013.

Athill, Diana, *Stet: A Memoir*, New York: Grove Press, 2002.

Auster, Paul, *Leviathan*, London: Faber, 1993.

Balzac, Honoré de, *Les Petits Bourgeois* (1843), *La comédie humaine*, 7 vols, Paris: Editions du Seuil, 1965-66.

Barthes, Roland, *Empire of Signs* (1970), trans. Richard Howard, New York: Hill and Wang, 1982.

—, *A Lover's Discourse* (1977), trans. Richard Howard, London: Vintage, 2002.

—, *Camera Lucida* (1980), trans. Richard Howard, New York: Hill & Wang, 1981.

Bashkirtseff, Marie, *The Journals of Marie Bashkirtseff*, 2 vols, trans. Phyllis Howard Kernberger and Katherine Kernberger, New York: Fonthill Press, 2012.

Baudelaire, Charles, 'Le Cygne', Les Fleurs du Mal, Alençon: Auguste Poulet-Malassis, 1857.

—, *The Painter of Modern Life* (1863), trans. Jonathan Mayne, New York: Phaidon, 1995.

Benjamin, Walter, *The Arcades Project*, ed. Rolf Tiedemann, trans. Howard Eiland and Kevin McLaughlin, New York: Belknap Press, 2002.

Berman, Marshall, 'Falling', *Restless Cities*, ed. Matthew Beaumont, Gregory Dart, Michael Sheringham and Iain Sinclair, London: Verso, 2010.

Bhabha, Homi, *The Location of Culture*, London: Routledge, 1994.

Bilger, Philippe, 'Philippe Bilger: pourquoi je ne participe pas à «la marche républicaine»', *Le Figaro*, 11 January 2015.

Blair, Sara, 'Bloomsbury and the Places of the Literary', *ELH* 71.3 (2004), pp. 813-38.

Bowen, Elizabeth, *The House in Paris* (1935), Harmondsworth: Penguin, 1976.

Bowen, Stella, *Drawn From Life: A Memoir*, Sydney: Picador, 1999.

Bowlby, Rachel, *Still Crazy After All These Years: Women, Writing and Psychoanalysis*, New York: Routledge, 1992.

Brennan, Maeve, *The Long-Winded Lady: Notes from the New Yorker*, Berkeley, CA: Counterpoint, 1997.

Burke, Thomas, *Living in Bloomsbury*, London: G. Allen & Unwin Ltd, 1939.

Burns, John F., 'To Sarajevo, Writer Brings Good Will and "Godot"', *New York Times*, 19 August 1993.

Calle, Sophie, *Suite Vénitienne*, trans. Dany Barash and Danny Hatfield, Seattle: Bay Press, 1988.

—. *M'as-tu Vue*, ed. Christine Macel, Paris, Centre Pompidou: Xavier Barral, 2003.

Coffey, Laura T., *The Today Show*, 18 August 2011.

Coppola, Sofia, dir. *Lost in Translation*, Universal Studios, 2003.

Davidoff, Leonora, *The Best Circles: Society, Etiquette, and The Season*, London: Croom Helm, 1973.

de Musset, Alfred, *Confession of a Child of the Century* (1836), trans. David Coward, London: Penguin Classics, 2012.

Debord, Guy, 'Introduction to a Critique of Urban Geography', in Ken Knabb, ed., *Situationist International Anthology*, Berkeley: Bureau of Public Secrets, 1981.

—. 'Theory of the Dérive', trans. Ken Knabb, *Situationist International Anthology*, Berkeley: Bureau of Public Secrets, 1981.

—, *Panegyric, Volumes 1 & 2*, trans. James Brook and John McHale, London: Verso 2004.

Derrida, Jacques, *The Post Card: From Socrates to Freud and Beyond*, trans. Alan Bass, Chicago: University of Chicago Press, 1987.

Dickens, Charles, *Hard Times. The Shorter Novels of Charles Dickens*, Hertfordshire: Wordsworth Editions, 2004.

D'Souza, Aruna, and Tom McDonough, *The Invisible Flâneuse?: Gender, Public Space and Visual Culture in Nineteenth-Century Paris*,

Manchester: Manchester University Press, 2006.

Duany, Andres, Elizabeth Plater-Zyberk and Jeff Speck, *Suburban Nation: The Rise of Sprawl and the Decline of the American Dream*, New York: North Point Press, 2000.

Duras, Marguerite, *Practicalities*, trans. Barbara Bray, New York: Grove Press, 1987.

Ferguson, Patricia Parkhurst, *Paris As Revolution: Writing the Nineteenth-Century City*, Berkeley: University of California Press, 1994.

Flaubert, Gustave, *Sentimental Education*, trans. Robert Baldick, Baltimore: Penguin Books, 1964.

Ford, Ford Madox, Preface, Jean Rhys, *The Left Bank & Other Stories*, London: Jonathan Cape, 1927.

Fox, Lorna Scott, 'No Intention of Retreating', *London Review of Books*, 26:17, 2 September 2004, pp. 26-8.

Frickey, Pierrette M., *Critical Perspectives on Jean Rhys*, Washington DC: Three Continents Press, 1990.

Gallagher, Leigh, *The End of the Suburbs: Where the American Dream Is Moving*, New York: Portfolio/Penguin, 2013.

Gallant, Mavis, *Paris Notebooks: Essays & Reviews*, New York: Random House, 1988.

Garrioch, David, *The Making of Revolutionary Paris*, Berkeley: University of California Press, 2002.

Gellhorn, Martha, *The Face of War*, London: Virago, 1986.

—, *Liana* (1944), London: Picador, 1993.

—, *Point of No Return* (1948), Lincoln, NE: Bison Books, 1995.

—, *Selected Letters of Martha Gellhorn*, ed. Caroline Moorehead, New York: Henry Holt, 2006.

Gray, Francine du Plessix, *Rage & Fire: A Life of Louise Colet*, New York: Simon & Schuster, 1994.

Green, Barbara, *Spectacular Confessions: Autobiography, Performative Activism and the Sites of Suffrage, 1905-38*, Basingstoke: Macmillan, 1997.

Greenberg, Michael, 'In Zuccotti Park', *New York Review of Books*, 10

November 2011.

Groskop, Viv, 'Sex and the City', *Guardian*, 19 September 2008.

Hare, Augustus J. C., *Walks in London*, London: Daldy, Isbister & Co., 1878, 2nd edn, 1879.

Harlan, Elizabeth, *George Sand*, New Haven: Yale University Press, 2005.

Hazan, Eric, *La Barricade: histoire d'un objet révolutionnaire*, Paris: Editions Autrement, 2013.

Hemingway, Ernest, *A Moveable Feast*, New York: Charles Scribner's Sons, 1964.

Huart, Louis, *Physiologie du flâneur*, Paris: Aubert, 1841.

Jack, Belinda, *George Sand: A Woman's Life Writ Large*, New York: Vintage, 1999.

Joyce, James, and Philip F. Herring, *Joyce's Ulysses notesheets in the British Museum, Issue 3*, published for the Bibliographical Society of the University of Virginia by the University Press of Virginia, 1972.

Kurlansky, Mark, *1968: The Year That Rocked the World*, New York: Ballentine, 2004.

Lavallée,Théophile, and George Sand, *Le Diable à Paris: Paris et le Parisiens, Mœurs et coutumes, caractères et portraits des habitants de Paris*, Paris: J. Hetzel, 1845.

Leaska, Mitchell, ed., *A Passionate Apprentice: Virginia Woolf, The Early Journals, 1897–1909*, New York: Harcourt Brace Jovanovich, 1990.

Lefebvre, Henri, *Production of Space* (1974), trans. Donald Nicholson-Smith, Oxford: Blackwell, 1991.

Leland, Jacob Michael, 'Yes, that is a roll of bills in my pocket: the economy of masculinity in *The Sun Also Rises*', *Hemingway Review*, 22 March 2004.

Leronde, Jacques, *Revue des Deux Mondes*, 1 June 1832.

Levy, Amy, 'Women and Club Life', published in *Women's World*, a magazine edited by Oscar Wilde, 1888.

Levy, Deborah, *Things I Don't Want to Know*, London: Notting Hill Editions, 2013.

Litchfield, John, 'The Stones of Paris', *Independent*, 22 September 2007.

MacFarlane, Robert, 'A Road of One's Own: Past and Present Artists of

the Randomly Motivated Walk', *Times Literary Supplement*, 7 October 2005.

Magid, Jill, Interview with Sophie Calle, *Tokion*, Fall 2008, pp. 46-53.

Marcus, Jane, 'Storming the Toolshed', *Art & Anger: Reading Like a Woman*, Columbus: Ohio University Press, 1988.

McEwan, Ian, 'How could we have forgotten that this was always going to happen?', *Guardian*, 8 July 2005.

McRobie, Heather, 'Martha Without Ernest', *Times Literary Supplement*, 16 January 2013.

Miyazaki, Hayao, *Ponyo*, Studio Ghibli, 2008.

Monnet, Nadja, 'Qu'implique flâner au féminin en ce début de vingt et unième siècle? Réflexions d'une ethnographe à l'œuvre sur la place de Catalogne à Barcelone', *Wagadu*, Vol. 7, Fall 2009.

Moorehead, Caroline, *Martha Gellhorn: A Life*, New York: Random House, 2011.

Mumford, Lewis, *The City in History: Its Origins, Its Transformations, and Its Prospects*, New York: Harcourt, Brace & World, 1961.

Munson, Elizabeth, 'Walking on the Periphery: Gender and the Discourse of Modernization', *Journal of Social History* 36.1 (2002): 63-75.

Nicholson, Geoff, *The Lost Art of Walking: The History, Science, Philosophy, and Literature of Pedestrianism*, New York: Riverhead Books, 2008.

Niépovié, Gaetan, *Etudes physiologiques sur les grans métropoles de l'Europe occidantale*, Paris: Ch. Gosselin, 1840.

Nora, Pierre, *Realms of Memory: Rethinking the French Past*, Vol. 1, trans. Arthur Goldhammer, ed. Lawrence D. Kritzman, New York: Columbia University Press, 1996.

Parsons, Deborah, *Streetwalking the Metropolis: Women, the City, and Modernity*, Oxford: OUP, 2000.

Perec, Georges, *Species of Spaces*, ed. and trans. John Sturrock, London: Penguin, 2008.

Pollock, Griselda, *Vision and Difference*, London: Routledge, 1988.

Powrie, Phil, 'Heterotopic Spaces and Nomadic Gazes in Varda: From

Cléo de 5 à 7 to *Les Glaneurs et la glaneuse*', *L'Esprit Créateur*, Vol. 51, No. 1 (2011), pp. 68-82.

Quattrocchi, Antonio, and Tom Nairn, *The Beginning of the End*, Panther Books, 1968 (repr. London: Verso, 1998).

Rhys, Jean, *Complete Novels*, New York: W. W. Norton, 1985.

—, *Smile Please: An Unfinished Autobiography*, Harmondsworth: Penguin, 1979.

—, *Collected Short Stories*, New York: W. W. Norton, 1992.

—, Francis Wyndham and Diana Melly, *The Letters of Jean Rhys*, New York: Viking, 1984.

Rose, Gillian, *Feminism and Geography: The Limits of Geographical Knowledge*, Minneapolis: University of Minnesota Press, 1993.

Rosen, Lucille, *Commack: A Look Into the Past*, New York: Commack Public School Print Shop, 1970.

Rowbotham, Sheila, *Women, Resistance and Revolution*, London: Allen Lane, 1973.

Sand, George, *Correspondance*, 26 vols, ed. Georges Lubin, Paris: Classiques Garnier, 2013.

—, *Story of My Life*, ed. Thelma Jurgrau, group trans., Albany: SUNY Press, 1991.

—, *Gabriel* (1839), Oeuvres Complètes, Paris: Perrotin, 1843.

—, *Indiana* (1832), Paris: Calmann-Lévy, 1852.

—, *Histoire de ma vie*, Vol. 4, Paris: Michel Levy, 1856.

—, *Journal d'un voyageur pendant la guerre*, Paris: Michel Levy, 1871.

—, *Indiana* (1832), trans. G. Burnham Ives, Chicago: Academy Chicago Publishers, 2000.

Sante, Luc, *The Other Paris*, New York: FSG, 2015.

Saunders, Max, *Ford Madox Ford: a dual life*, 2 vols, Oxford: OUP, 1996.

Self, Will, *Psychogeography*, London: Bloomsbury, 2007.

Shikibu, Murasaki, *Tale of Genji*, trans. Royall Tyler, Harmondsworth: Penguin Classics, 2002.

Smith, Alison, *Agnès Varda*, Manchester: Manchester University Press, 1998.

Snaith, Anna, *Virginia Woolf: Public and Private Negotiations*,

Basingstoke: Palgrave, 2000.

Solnit, Rebecca, *Wanderlust: A History of Walking*, New York: Penguin Books, 2001.

—, *A Field Guide to Getting Lost*, New York: Viking, 2005.

Sontag, Susan, *Regarding the Pain of Others*, New York: FSG, 2003.

Sparks, Elisa Kay, 'Leonard and Virginia's London Library: Mapping London's Tides, Streams and Statues', in Gina Potts and Lisa Shahiri, *Virginia Woolf's Bloomsbury, Vol I: Aesthetic Theory and Literary Practice*, Basingstoke: Palgrave Macmillan, 2010.

Speck, Jeff, *Walkable City: How Downtown Can Save America, One Step at a Time*, New York: Macmillan, 2012.

Squier, Susan, *Virginia Woolf and London: The Sexual Politics of the City*, Chapel Hill, NC: University of North Carolina Press, 1985.

Sturrock, John, 'Give Me Calf's Tears', *London Review of Books* (21:22), 11 November 1999, pp. 28-9.

Sutherland, John, 'Clarissa's Invisible Taxi', *Can Jane Eyre Ever be Happy?*, Oxford: OUP, 1997.

Tiller, Bernard, '"De la balade à la manif": La représentation picturale de la foule dans les rues de Paris après 1871', *Sociétés et représentations*, 17:1 (2004), pp. 87-98.

Tompkins, Calvin, *Duchamp: A Biography*, New York: Henry Holt, 1998.

Tuan, Yi-Fu, *Space and Place: The Perspectives of Experience*, Minneapolis: University of Minnesota Press, 1977.

Van Slyke, Gretchen, 'Women at War: Skirting the Issue in the French Revolution', *L'esprit créateur*, 37:1 (Spring 1997), pp. 33-43.

Varda, Agnès, *La Pointe Courte*, Ciné-Tamaris, 1955.

—, *Cléo de 5 à 7*, Ciné-Tamaris, 1961.

—, Interview with Jean Michaud and Raymond Bellour, *Cinéma 61*, No. 60, October 1961, pp. 4-20.

—, *Varda par Agnès*, Paris: Editions du Cahier du cinéma, 1994.

—, *Les glaneurs et la glaneuse*, Ciné-Tamaris, 2000.

—, *Les plages d'Agnès*, Ciné-Tamaris, 2008.

Vicinus, Martha, *Independent Women: Work and Community for Single Women 1850-1920*, London: Virago, 1985.

Warner, Marina, *Monuments and Maidens: The Allegory of the Female Form*, Weidenfeld & Nicolson, 1985.

Whelan, Richard, *Robert Capa: A Biography*, Lincoln: University of Nebraska Press, 1994.

Whitman, Walt, 'Starting Newspapers', *Specimen Days in America*, London: Folio Society, 1979.

Wilson, Elizabeth, *The Sphinx in the City: Urban Life, the Control of Disorder, and Women*, Berkeley: University of California Press, 1992.

—, *The Contradictions of Culture: Cities, Culture, Women*, London: Sage, 2001.

Wolff, Janet, 'The Invisible Flâneuse: Women and the Literature of Modernity', *Theory, Culture, and Society* 3 (1985), pp. 37-46.

Woolf, Virginia, 'London Revisited', *Times Literary Supplement*, 9 November 1916, in *Collected Essays*, Volume 2, London: Hogarth Press, 1966.

—, *Mrs Dalloway* (1925), London: Penguin, 2000.

—, 'Street Haunting' (1927), in *The Essays of Virginia Woolf, Volume 4*, ed. Andrew McNeillie and Stuart N. Clarke, New York: Harcourt Brace Jovanovich, 1986.

—, *A Room of One's Own* (1929), New York: Harcourt, 1989.

—, *The Waves*, New York: Harcourt Brace Jovanovich, 1931.

—, *The Years*. New York: Harcourt Brace & Co., 1937.

—, 'Moments of Being', in *Moments of Being*, ed. Jeanne Schulkind, New York: Harcourt Brace Jovanovich, 1976.

—, *The Waves: two holograph drafts*, ed. John Whichello Graham, London: Hogarth Press, 1976.

—, *The Pargiters: The Novel-Essay Portion of the Years*, ed. Mitchell A. Leaska, New York: New York Public Library, 1977.

—, *The Letters of Virginia Woolf*, 6 vols, ed. Nigel Nicholson and Joanne Trautmann, New York: Mariner Books, 1975-82.

—, *The Diary of Virginia Woolf*, 5 vols, ed. Anne O. Bell and Andrew McNeillie, New York: Harcourt Brace Jovanovich, 1978-85.

—, 'Mr Bennett and Mrs Brown', *The Virginia Woolf Reader*, ed. Mitchell Leaska, New York: Harcourt Brace Jovanovich, 1984.

—, *The Complete Shorter Fiction of Virginia Woolf*, ed. Susan Dick, New York: Harcourt Brace Jovanovich, 1985.

Wood, Gaby. 'Agnès Varda interview: The whole world was sexist!', *Telegraph*, 22 May 2015.

프롤로그 · 여성이 도시를 걷는다는 것

1 Janet Wolff, 'The Invisible Flâneuse: Women and the Literature of Modernity', *Theory, Culture, and Society* 3 (1985), pp. 37-46, 45.

2 Griselda Pollock, *Vision and Difference*, London: Routledge, 1988, p. 71.

3 Deborah Parsons, *Streetwalking the Metropolis: Women, the City, and Modernity*, Oxford: OUP, 2000, p. 4.

4 Rebecca Solnit, *Wanderlust: A History of Walking*, New York: Penguin Books, 2001, p. 233.

5 Patricia Parkhurst Ferguson, *Paris As Revolution: Writing the Nineteenth-Century City*, Berkeley: University of California Press, 1994, p. 81.

6 역사가 엘리자베스 윌슨에 따르면 플라뇌르는 "신화적이거나 알레고리적인" 인물로, 개성을 말살하고 사람들을 혼란에 빠뜨리고 일상을 상품화하고 완전히 다른 모습으로 탈바꿈할 수 있는 도시에 대한 모종의 불안을 나타낸다고 한다. 'The Invisible Flâneur', *New Left Review* no. 191 (Jan-Feb 1992), p. 99.

7 Amy Levy, 'Women and Club Life', 오스카 와일드가 편집한 1888년 잡지 *Women's World*에 실렸다. 리비의 시집 *A London Plane-Tree* (1889)에도 들어 있다. 리비는 이 시집이 출간되고 곧 스스로 목숨을 끊었다.

8 Pollock, p. 96.

9 Marie Bashkirtseff, *The Journals of Marie Bashkirtseff*, 2 vols, trans. Phyllis Howard Kernberger and Katherine Kernberger, New York: Fonthill Press, 2012. 2 January 1879.

10 Luc Sante, *The Other Paris*, New York: FSG, 2015.

11 David Garrioch, *The Making of Revolutionary Paris*, Berkeley: University of California Press, 2002, p. 39.

12 *The Golden Guide to London* (1975). Elizabeth Wilson, *The Contradictions of Culture: Cities, Culture, Women*, London: Sage, 2001, p. 81에서 재인용.

13 Leonora Davidoff, *The Best Circles: Society, Etiquette, and The Season*, London: Croom Helm, 1973. Parsons, p. 111에서 재인용.

14 마드리드를 현대화할 때 아르코 데 산타 마리아 문(門)과 카예 데 로스 우로사스(부지 소유자 우로사스 자매의 이름을 붙인 거리)가 각각 아우구스토 피게로아와 루이스 벨레스 데 게바라로 이름이 바뀌었다. 마드리드에 탁월한 성취를 한 여자의 이름을 딴 거리는 딱 하나 있는데 17세기 작가 마리아 데 사야스의 이름이 붙었다. 이 주제에 대해 엘리자베스 문선이 쓴 글이 있는데 『1905년 연감과 마드리드 안내서(*Almanaque y Guia matritense para 1905*)』와 1907년 『마드리드 실용 가이드(*Guida practica de Madrid*)』를 인용하여 1875년부터 마드리드의 열 개 구에서 "전폭적 명칭 개편"이 이루어져 스물여섯 개의 여자 이름이 삭제되었음을 보여준다. 삭제된 남자 이름이 몇 개인지는 밝히지 않았다(p. 65). 혁명기의 파리에서도 비슷한 숙청 작업이 이루어져 성인이나 귀족과 관련된 지명에 새 이름이 붙여졌다. 뤼 생탄은 한동안 뤼 엘비시우스라고 불렸는데, 18세기 남성 철학자의 이름이다. 도시 구획, 기념비의 이름, 건물, 거리 등은 당대의 가치를 반영하고 세속 국가는 민주 국가를 지향한다. Elizabeth Munson, 'Walking on the Periphery: Gender and the Discourse of Modernization', *Journal of Social History* 36.1 (2002): 63-75, p. 72, n. 12.

15 Ibid., p. 66. 팡테옹은 본디 생트 주느비에브(파리의 수호성인)에게 바치는 교회로 계획되었으나 혁명 뒤에 위대한 프랑스인들을 기리는 영묘가 되었다. 'Aux Grands Hommes la Patrie Reconnaissante—위대한 남자에게, 감사하는 국가'라는 문구가 신전 박공에 새겨 있다. 1995년에야 비로소 그 근방에 살았던 마리 퀴리가 그 안에 묻힐 수 있게 되어 자신이 세운 공으로 그곳에 묻힌 최초의 여성이 되었다. 팡테옹에 안장된 첫 번째 여자는 남편 마르슬랭 베르텔로 옆에 묻힌 소피 베르텔로다. 2008년에는 건물 전면에 여성 아홉 명의 초상화 걸개그림을 걸었다. 올랭프 드 구주, 시몬 드 보부아르, 조르주 상드, 콜레트, 마리 퀴리 등이 그들이다. 그러나 아직까지도 안에 안장된 일흔한 명 가운데 여자는 단 두 명뿐이다.

16 Francine du Plessix Gray는 콜레라고 하고 Marina Warner 등은 드루에라고 한다.

17 Francine du Plessix Gray, *Rage & Fire: A Life of Louise Colet*, New York: Simon & Schuster, 1994; Warner, Marina, *Monuments and*

Maidens: The Allegory of the Female Form, London: Weidenfeld & Nicolson, 1985. 워너는 1871년 알자스 지방(스트라스부르 포함)이 프로이센에 합병된 이후에 이 조각상이 정치적 제단이자 순례 여행의 중심지가 되었고 프랑스혁명 기념일(7월 14일)에 이곳에서 애국적 시위가 벌어졌기 때문에 1880년에 7월 14일을 공식 축일로 지정하게 되었다고 설명한다.(pp. 32-3)

18 Virginia Woolf, 'London Revisited', Times Literary Supplement, 9 Nov 1916. Collected Essays, Vol. 2, p. 51.

19 윌리엄 램이 가난한 여자들에게 양동이 120개를 나누어준 일을 기념하기 위해서 세워진 조상이다. 윌리엄 램은 근처 플리트 강에서 물을 끌어오는 펌프를 만들고 여자들이 물을 퍼갈 수 있게 했다.

20 Guy Debord, 'Theory of the Dérive', trans. Ken Knabb, Situationist International Anthology, Berkeley: Bureau of Public Secrets, 1981, p. 50.

21 Robert MacFarlane, 'A Road of One's Own: Past and Present Artists of the Randomly Motivated Walk', Times Literary Supplement, 7 October: 3-4, 2005.

22 윌 셀프는 "여담: 우리가 여성보다 우월한 시각-공간 지각력을 지녔고 방향감과 방향 찾기와 관련된 세부사항, 부대용품까지 지나치게 좋아한다고 믿게 만드는(혹은 그런 생각을 주입시키는) 타고난 그리고/혹은 길러진 특성 때문에 남자들이 이 영역에 갇혀 있다고 생각하느냐고 나에게 물으면 그렇다고 대답하겠다. 그러니 이런 나들이를 (지금도 즐겁긴 하지만) 더더욱 즐겁고 절절하며 감정을 불러일으키는 것으로 만들어줄 심리지리학적 뮤즈를 만나리란 환상을 완전히 저버리지는 않았으되, 그래도 내가 혼자 헤매 다닐 운명이고 운이 좋아야 가끔 다른 남자 동반자를 만날 수 있으리라는 것을 수긍한다."라고 쓰고 있다.(Will Self, Psychogeography, London: Bloomsbury, 2007, p. 12.)

23 Louis Huart, Physiologie du flâneur, Paris: Aubert, 1841, p. 53.

24 제프 니컬슨은 "런던에는 디킨스, 드퀸시, 이언 싱클레어가 있다. 뉴욕에는 월트 휘트먼, 앨프리드 카진, 폴 오스터가 있다."라고 한다. 니컬슨은 산보하는 예술가들에 대한 글을 썼는데 그중 여자는 단 한 명이다. "리처드 롱, 해미시 풀턴, 에바 헤세, 비토 아콘치, 요제프 보이스." 최근 비평가와 작가 들은 보들레르나 토머스 드퀸시 무리 말고 랭스턴 휴즈, 헨리 다거, 조지프 코넬, 데이비드 워나로위츠 등 '주변적'이라

고 할 수 있는 산보자들의 이야기를 많이 거론했는데, 그럼으로써 '부유한 백인'이라는 플라뇌르의 전형에서는 벗어났지만 성별이 남성임은 재확인했다. 니컬슨을 변호하자면, 문선의 글에서도 탐구한 스페인 페미니스트 마르가리타 넬켄, 19세기의 경쟁적 보행자(미국에서 한때 여성의 걷기가 "본격 스포츠이자 진지한 일"로 간주된 적이 있었던 것으로 보인다.) 에이더 앤더슨과 엑실다 라 샤펠, "[오빠 윌리엄과 함께] 걸었고 그 일을 일기에 적은" 도러시 워즈워스도 언급하긴 했다. "1798년 3월 30일. 어딘지 모르는 곳을 걸었다. 1798년 3월 31일. 걸었다. 1798년 4월 1일. 달빛 속에서 걸었다." 도러시 워즈워스의 일기다. 니컬슨은 마커스 포에치의 'Walks Alone and "I know not where": Dorothy Wordsworth's Deviant Pedestrianism'을 인용하고 이어 남자 낭만주의 시인들에 대한 이야기를 잔뜩 한다. Geoff Nicholson, *The Lost Art of Walking: The History, Science, Philosophy, and Literature of Pedestrianism*, New York: Riverhead Books, 2008.

25 30 Jan 1939, Virginia Woolf, Anne Olivier Bell and Andrew McNeillie, *The Diary of Virginia Woolf*, Volume 5, London: Penguin Books, 1985, p. 203.

26 나는 기 드보르에 그의 전 부인 미셸 번스타인을 맞세운다. 이언 싱클레어는 레이첼 리히텐스타인으로, 윌 셀프는 로러 올드필드 포드로, 닉 파파디미트리우는 리베카 솔닛으로, 테주 콜은 조애너 카베나로 맞받고, 또 여기에 패티 스미스, 에이드리언 파이퍼, 리사 로버트슨, 파이자 겐, 재닛 카디프, 오노 요코, 로리 앤더슨, 비비언 고닉, 래비니어 그린로, 아미나 케인, 클로 아리지스, 아티야 파이지, 히더 하틀리, 웬디 맥노튼, 대니얼 듀턴, 게르마이네 크룰, 발레리아 루이셀리, 앨릭샌드라 호로위츠, 제시 포셋, 비르지니 데스팡트, 케이트 잠브레노, 조애너 윌시, 일라이저 그레고리, 아니 에르노, 아넷 그뢰슈너, 샌드러 시스네로스, 할리데 아디바르, 오리안 제라, 세실 바스브로, 헬렌 스칼웨이, 일제 빙, 프란 레보위츠, 레이철 화이트레드, 바누 쿠지아, 제이디 스미스, 콜레트, 에밀리 한, 마리아네 브레슬라우어, 그웬돌린 브룩스, 베레니스 애봇, 로르 알뱅기요, 조라 닐 허스턴, 비비언 마이어, 롤라 리지, 넬라 라슨, 플로러 트리스탄 등등을 추가한다.

27 셀프는 뉴욕과 로스앤젤레스 등의 도시에서 이런 종류의 '조사'를 했으나 그래도 여전히 런던의 특성과 깊은 관련이 있는 매우 영국적인 행위였다.

28 Yi-Fu Tuan, *Space and Place: The Perspectives of Experience*, Minneapolis: University of Minnesota Press, 1977, p. 6. "공간을 움직임을 가능하게 하는 곳으로 생각한다면 장소는 멈춤이다. 움직임이 멈출 때 어떤 위치가 장소로 바뀔 수 있다."

29 플라뇌즈에 주로 19세기 미술사적 관점에서 접근한 학문적 연구로 Aruna D'Souza와 Tom McDonough의 *The invisible flâneuse? Gender, public space, and visual culture in nineteenth-century Paris*, Manchester: Manchester University Press, 2006 참고.

롱아일랜드 · 뉴욕

1 *Wanderlust*, p. 250.

2 이 문제는 미국 다른 도시로도 확산되어 제프 스펙은 *Walkable City*에서 "20세기 중반부터 의도한 것이든 우연이든 미국 도시 대부분이 실질적으로 보행 금지 구역이 되었다."라고 한다. 도시공학이 "도심을 가기는 쉽지만 머물 가치는 없는 곳으로 바꾸어놓았다."라고도 했다. Jeff Speck, *Walkable City: How Downtown Can Save America, One Step at a Time*, New York: Macmillan, 2012, p. 4.

3 루이스 멈포드에 따르면 교외가 "자율성과 추진력"을 갖추었다고 말할 수 없는 이유가 딱 하나 남았는데 바로 그게 자동차라고 한다(p. 493). 멈포드는 "똑똑한 기술자들 덕에 자동화 시스템이 도입되어 개인의 통제권이 사라질 위기가 닥쳤다."고 우려한다. 자율주행차가 나와 자동차도 자율성을 갖추게 되기 전에 멈포드가 세상을 떠서 다행이다. 차가 스스로 주행을 하면 오히려 운전이 더 안전해진다고 한다. *The Society of the Spectacle*에서 기 드보르는 "확산되는 고립이 사회를 통제하는 효과적 방식임이 입증되었다."라는 멈포드의 주장을 인용했다. Lewis Mumford, *The City in History: Its Origins, Its Transformations, and Its Prospects*, New York: Harcourt, Brace & World, 1961.

4 Gallagher, Leigh. *The End of the Suburbs: Where the American Dream Is Moving*. New York: Portfolio/Penguin, 2013, p. 44.

5 Marshall Berman, 'Falling', *Restless Cities*, ed. Matthew Beaumont, Gregory Dart, Michael Sheringham and Iain Sinclair, London: Verso, 2010.

6 리 갤러거는 교외는 오래 지속되지 않을 것이라고 말한다. 미국인들이

더 이상 교외에 살고 싶어 하지 않게 되면서 교외가 회복할 수 없게 변질되었다고 한다. Leigh Gallagher, *The End of the Suburbs: Where the American Dream Is Moving*, New York: Portfolio/Penguin, 2013.

7 *The City in History*, p. 494.

8 우리가 도시에 갈 때 킹스파크 역으로 가지는 않는다. 킹스파크에서 열차를 타면 시내까지 한 시간 반이 걸리고 퀸스에 있는 자메이카 역에서 환승해야 한다. 대신 차를 타고 15분 남서쪽으로 가서 디어파크 역에서 1834년에 생긴 본선의 롱콩코마 지선을 탄다. ("롱콩코마 지선, 이 기차는 롱콩코마 지선입니다. 힉스빌까지 급행, 베스페이지, 파밍데일, 와이언던치, 디어파크, 브렌트우드, 센트럴아이슬립, 롱콩코마에서 정차합니다.")

9 Marguerite Duras, *Practicalities*, trans. Barbara Bray, New York: Grove Press, 1987, p. 42.

10 1960년대 컬럼비아 대학에서 모닝사이드 파크에 체육관을 지으면서 (주로 백인) 학생들이 사용할 출입구와 할렘 주민들이 사용할 출입구("가난한 문")를 따로 만들겠다고 했다. 이 체육관을 둘러싼 논란이 1968년 컬럼비아 대학 학생 시위의 요인 가운데 하나가 되었다.

파리 · 그들이 가던 카페

1 Jean Rhys, *Complete Novels*, NewYork: W. W. Norton, 1985, p. 462.

2 Jean Rhys, *Smile Please: An Unfinished Autobiography*, Harmondsworth: Penguin, 1979, p. 121.

3 Jean Rhys, *Good Morning Midnight, in Complete Novels*, New York: Harcourt, 1985, p. 397.

4 *Quartet*, in *Complete Novels*, p. 14.

5 Diana Athill, *Stet: A Memoir*, New York: Grove Press, 2002, pp. 157-8.

6 Jean Rhys, Francis Wyndham and Diana Melly, *The Letters of Jean Rhys*, New York: Viking, 1984, p. 280.

7 Carole Angier, *Jean Rhys: Life and Work*, Boston: Little, Brown, 1990, p. 136.

8 *Letters*, p. 284.

9 Stella Bowen, *Drawn From Life: A Memoir*, Sydney: Picador, 1999, pp. 195-6.

10 Jacob Michael Leland, 'Yes, that is a roll of bills in my pocket: the economy of masculinity in *The Sun Also Rises*', *Hemingway Review*, 22 March 2004, p. 37.

11 Ernest Hemingway, *A Moveable Feast*, New York: Charles Scribner's Sons, 1964, pp. 4-5.

12 『댈러웨이 부인』의 첫 문장, "댈러웨이 부인은 꽃은 자기가 사오겠다고 말했다."

13 Angier, pp. 174-5.

14 'Outside the Machine', Jean Rhys, *Collected Short Stories*, New York: W. W. Norton, 1992, pp. 87-8. 진 리스는 자기 동지라고 생각하는 사람에게, '누구누구에게 진 리스가 —기계 밖에서'라고 서명을 해주었다. 얀 반 하우트는 리스에게서 "당신도 기계 밖에 있으니까요." 라는 말을 들었다. Pierrette M. Frickey, *Critical Perspectives on Jean Rhys*, Washington DC: Three Continents Press, 1990, p. 30에서 재인용.

15 'I Spy a Stranger', *Collected Short Stories*, p. 247.

16 *Complete Novels*, p. 188.

17 Ibid., p. 18.

18 *Voyage in the Dark* (1934), New York: Norton, 1982, p. 74.

19 Max Saunders, *Ford Madox Ford: a dual life*, Vol. 1, Oxford: OUP, 1996, p. 191 참고.

20 포드가 보들레르를 읽었던 것 같다. 군중이 그의 "요소"라고 보들레르는 *The Painter of Modern Life*에 썼다. "완벽한 플라뇌르, 열정적인 구경꾼에게는 군중 한가운데에 집을 차리는 게 엄청난 기쁨이다. …… 집에 있으면서도 모든 곳에 있는 기분일 수 있다. …… 그는 '내가 아닌 사람'에 대한 충족되지 않는 허기를 지닌 '나'다." Charles Baudelaire, *The Painter of Modern Life*, trans. Jonathan Mayne, New York: Phaidon, 1995, p. 9.

21 Ford Madox Ford, Preface, Jean Rhys, *The Left Bank & Other Stories*, London: Jonathan Cape, 1927, p. 27.

22 Jean Rhys, *Quartet* (1928), in *Complete Novels*, p. 132.

23 Ibid., p. 157.

24 Ibid., pp. 136-7.

25 Ibid., p. 145.

26 *Complete Novels*, p. 371.

27 Ibid., p. 121.

28 Ibid.

29 'The Blue Bird', *Collected Short Stories*, p. 131.

30 *Complete Novels*, p. 242.

31 Ibid.

32 Ibid.

런던 · 블룸즈버리

1 Virginia Woolf, 'Moments of Being', in *Moments of Being*, ed. Jeanne Schulkind, New York: Harcourt Brace Jovanovich, 1976, pp. 198-9.

2 "나는 등대를 여기 스퀘어에서 어느 오후에 만들어냈다." Virginia Woolf, Anne O. Bell and Andrew McNeillie, *The Diary of Virginia Woolf: Volume 3, 1925-1930*, Harmondsworth: Penguin, 1982, pp. 131-2, 14 March 1927.

3 Virginia Woolf, Quentin Bell and Anne O. Bell, *The Diary of Virginia Woolf: Volume 1, 1915-19*, Harmondsworth: Penguin Books, 1983, p. 9, January 1915.

4 *Diary: Volume 3*, p. 298, 28 March 1930.

5 'London Revisited', *Times Literary Supplement*, 9 November 1916, in Virginia Woolf, *Collected Essays*, Volume 2, London: Hogarth Press, 1966, p. 50.

6 *Diary: Volume 3*, p. 11.

7 *Diary: Volume 5*, p. 331. 오늘날 타비스톡 스퀘어는 '평화의 정원'이다. 히로시마와 나가사키 원폭 희생자를 기리는 벚나무, 마하트마 간디 조상, 2차 대전의 양심적 반대자들을 기념하는 바위 조각이 있다. 울프의 흉상뿐 아니라 외과의이자 런던 여자의대 학장 데임 루이저 올드리치블레이크의 흉상도 있어 페미니스트의 공간이기도 하다.

8 Letter to Ethel Smyth, 12 January 1941, Virginia Woolf, *The Letters of Virginia Woolf, Volume 6, 1936-1941*, ed. Nigel Nicholson and Joanne Trautmann, New York: Mariner Books, 1982, p. 460; 25 September 1940, Letters, Volume 6, pp. 432-3.

9 Ibid., pp. 428-34.

10 *Diary, Volume 5*, pp. 356-7.

11 산보가 울프가 글을 쓸 수 있게 해주었고 걷지 못해서 글을 쓰지 못했
 다고는 하지만 그게 자살의 원인이 되었다는 말은 아니다. 울프가 계속
 살았다면 분명히 다시 걸었을 것이고 다시 글을 썼을 것이다. 하지만 울
 프는 살 수가 없었다. 더 이상의 전쟁, 더 이상의 정신적 파탄을 견딜 수
 가 없었다.

12 McEwan, Ian, 'How could we have forgotten that this was always
 going to happen?', *Guardian*, 8 July 2005.

13 이 글을 쓰고 난 뒤 파리는 다시 공격을 받았다. 군인도 늘고 총기도 늘
 었다. 태평하게 길모퉁이를 돌다가 훈련복을 입고 기관단총을 든 군인
 과 거의 부딪힐 뻔하기도 한다.

14 *Moments of Being*, p. 196.

15 울프는 자기가 갖고 있던 헤어의 책에서 헌사가 적힌 면에 새뮤얼 존
 슨의 말을 적어 놓았다. "존재의 만조는 채링 크로스에 있다고 생각한
 다." Cf. Elisa Kay Sparks, 'Leonard and Virginia's London Library:
 Mapping London's Tides, Streams and Statues', in Gina Potts and
 Lisa Shahiri, *Virginia Woolf's Bloomsbury, Vol I: Aesthetic Theory and
 Literary Practice*, Basingstoke: Palgrave Macmillan, 2010, p. 65.

16 Augustus J. C. Hare, *Walks in London*, 1879, pp. 164-5

17 *Moments of Being*, p. 182.

18 Ibid., p. 184.

19 Ibid., p. 185.

20 애너 스네이스의 설명에 따르면 울프가 "소설에서 그리는 블룸즈버리
 는 여성참정권 정치의 장이라는 점이 두드러진다. 『세월』에서 참정권
 운동가 로즈는 새러를 블룸즈버리에서 열린 참정권 모임에 데려간다
 (p. 134). 『파지터 가 사람들』의 세 번째 에세이에서 노라 그레이엄은 딜
 리아를 '그레이스 인 로드에서 열리는 이상한 작은 모임에 가자'고 초대
 한다." Anna Snaith, *Virginia Woolf: Public and Private Negotiations*,
 Basingstoke: Palgrave, 2000, p.27.

21 Angier, p. 97. 진 리스는 토링턴 스퀘어를 걸어 다니다가 나중에 남편
 이 되는 진 렝글릿을 만났다.

22 Martha Vicinus, *Independent Women: Work and Community for
 Single Women 1850-1920*. London: Virago, 1985, pp. 295-6. Sara

Blair, 'Bloomsbury and the Places of the Literary', ELH 71.3 (2004), pp. 813-38도 참고. 이 책은 블룸즈버리가 어떤 사상이나 집단을 가리키는 말이라기보다 "지역에 기반한 세계"라고 본다. "거주지이자 그곳에 속하는 방식이다." p. 816.

23 Thomas Burke, *Living in Bloomsbury*, London: G. Allen & Unwin Ltd, 1939, p. 12, Blair에서 재인용. 토머스 버크는 유곽에서 일하는 성매매 여성을 뜻한 게 아니라 생계를 유지하기 위해 일하는 여자들이라는 뜻으로 말한 것이다.

24 Barbara Green, *Spectacular Confessions: Autobiography, Performative Activism and the Sites of Suffrage, 1905-38*, Basingstoke: Macmillan, 1997, p. 194.

25 *Letters, Volume 1, 1888-1912*, p. 120.

26 Virginia Woolf, *The Complete Shorter Fiction of Virginia Woolf*, ed. Susan Dick, San Diego: Harcourt Brace Jovanovich, 1985, p. 24.

27 Ibid.

28 Mitchell Leaska, ed., *A Passionate Apprentice: Virginia Woolf, The Early Journals, 1897-1909*, New York: Harcourt Brace Jovanovich, 1990, p. 223.

29 John Sutherland, 'Clarissa's Invisible Taxi', *Can Jane Eyre Ever be Happy?*, Oxford: OUP, 1997.

30 *Diary, Volume 3*, p. 186; p. 302, 26 May 1924; *Diary, Volume 1*, p. 214, 4 November 1918.

31 "나는 가끔 런던에서 발걸음을 멈추고 발걸음 소리를 듣는다. 그걸 언어로, 내가 듣고 싶은 문구로 나는 생각한다." *The Waves: Two Holograph Drafts*, ed. John Whichello Graham, London: Hogarth Press, 1976, p. 658.

32 *The Waves*, p. 183.

33 Virginia Woolf, *A Room of One's Own* (1929), New York: Harcourt, 1989, p. 93. See Susan Squier, *Virginia Woolf and London: The Sexual Politics of the City*, Chapel Hill, NC: University of North Carolina Press, 1985.

34 Virginia Woolf, 'Mr Bennett and Mrs Brown', *The Virginia Woolf Reader*, ed. Mitchell Leaska, New York: Harcourt, 1984, p. 199.

35 *A Room of One's Own*, p. 94.

36 *Diary, Volume 1*, p. 9, 6 January 1915.

37 *A Passionate Apprentice*, p. 228.

38 Ibid., p. 246.

39 Ibid., p. 232.

40 Ibid., p. 271.

41 Virginia Woolf, Elaine Showalter· and Stella McNichol, *Mrs Dalloway*, London: Penguin, 2000, p. 4.

42 *Diary, Volume 3*, p. 186, 31 May 1928.

43 *Mrs Dalloway*, p. 88.

44 *A Passionate Apprentice*, p. 220.

45 *Diary, Volume 2*, pp. 47-8.

46 'Street Haunting', Virginia Woolf, Andrew McNeillie and Stuart N. Clarke, *The Essays of Virginia Woolf, Volume 4*, San Diego: Harcourt Brace Jovanovich, 1986, p. 481.

47 *A Room of One's Own*, p. 44.

48 Charles Dickens, *Hard Times. The Shorter Novels of Charles Dickens*, Hertfordshire: Wordsworth Editions, 2004, p. 424.

49 Virginia Woolf, *The Years*, New York: Harcourt Brace & Co., 1937, p. 361.

50 *The Pargiters*, p. 81.

51 Ibid., p. 37.『파지터 가 사람들』의 다른 부분에 이런 이야기가 있다. 엘리너는 "공원을 가로질러 집으로 걸어갈까 하는 생각을 했다. 마블 아치로 들어가 나무 그늘 아래로 걸어가는 거다. 그런데 뒤쪽 길을 흘긋 보자 갑자기 두려움이 솟았다. 볼러 모자를 쓴 남자들이 웨이트리스를 보고 눈짓으로 수작을 하는 게 보였다. 엘리너는 겁이 났고—지금, 내가, 그런 생각을 하긴 했지만 …… 두려웠다. 공원을 혼자 걸으려니 불쑥 겁이 났다. 그런 자신이 경멸스러웠다. 머리가 아니라 몸의 두려움이었지만 어쨌든 마찬가지였다. 대신 사방이 훤하고 경찰이 있는 대로를 따라가기로 했다." 자매들이 나이가 든 다음, 로즈는 이제 자기들이 눈에 덜 뜨이니까 아무 때나 원할 때 걸어 다닐 수 있다고 말한다.(*The Years*, p. 173)

52 *The Years*, p. 112.

53 Ibid., p. 27.

54 *The Years*, p. 29; *The Pargiters*, p. 41-3.

55 *The Years*, p. 434.

파리 · 혁명의 아이들

1 Elizabeth Bowen, *The House in Paris* (1935), Harmondsworth: Penguin, 1976, p. 152.

2 Charles Baudelaire, 'Le Cygne', *Les Fleurs du Mal* (1857).

3 Honoré de Balzac, *Les Petits Bourgeois* (1843), *La comédie humaine*, 7 volumes, Paris: Editions du Seuil, 1965-6, Volume 5, p. 294.

4 Guy Debord, *Panegyric*, Volumes 1 & 2, trans. James Brook and John McHale, London: Verso 2004, p. 39.

5 James Joyce and Philip F. Herring, *Joyce's Ulysses notesheets in the British Museum*, *Issue 3*, published for the Bibliographical Society of the University of Virginia by the University Press of Virginia, 1972, p. 119.

6 Théophile Lavallée and George Sand, Le Diable à Paris: Paris et le Parisiens, *Mœurs et coutumes, caractères et portraits des habitants de Paris*, Paris: J. Hetzel, 1845, p. 9.

7 이 흥미로운 파리 역사의 한 부분에 대해서는 Graham Robb, *Parisians*, New York: W. W. Norton, 2010, Andrew Miller, *Pure*, Sceptre, 2011 참고.

8 John Litchfield, 'The Stones of Paris', *Independent*, 22 September 2007.

9 옛 파리를 갈아엎고 새 파리를 만들려고 한 사람이 오스만이 처음은 아니다. (샹젤리제를 포함해) 최초의 넓은 도로는 7월 왕정 때 랑뷔토가 만들었다.

10 George Sand, *Indiana*, trans. G. Burnham Ives, Chicago: Academy Chicago Publishers, 2000, p. 46.

11 Sturrock, John, 'Give Me Calf's Tears', *London Review of Books* (21:22), 11 November 1999, pp. 28-9.

12 Belinda Jack은 발자크의 생산성은 칭송받은 반면 상드는 조롱을 당했다는 점을 지적한다. "이렇게 작품을 쏟아내는 것이 여성적이지 못하다고 은근히 비난받았다." *George Sand: A Woman's Life Writ Large*, New York: Vintage, 1999, p. 3.

13 Alfred Musset, *Confession of a Child of the Century*, (1836). Trans. David Coward. London: Penguin Classics, 2012.

14 Letter to Jules Boucoiran, 31 July 1830, *Correspondance: Tome I*, pp 676-7.

15 Letter to Charles Meure, 15 August 1830, ibid., p. 690.

16 George Sand, *Story of My Life*, ed. Thelma Jurgrau, group trans., Albany: SUNY Press, 1991, p. 905. 르댕고트-게리트(redingote-guérite)는 그해에 대유행이었던 긴 오버코트다.

17 Ibid., p. 892.

18 Ibid., p. 893.

19 George Sand, *Histoire de ma vie*, Vol. 4, Paris: Michel Levy, 1856, p. 255.

20 George Sand, *Gabriel* (1839), *Oeuvres Complètes*, Paris: Perrotin, 1843, p. 200.

21 치마를 입은 남자에 대한 규제는 없었다. 왜 이런 불균형이 있는 걸까? 왜 여자가 바지를 입는 것이 남자가 치마를 입는 것보다 훨씬 위협적인 일로 간주되었을까? 요즘 우리 시대에는 오히려 그 반대로 여겨진다는 사실을 생각하면 1800년대 입법자들이 남자 옷을 입는 여자를 규제하는 데 집착한 까닭이 더욱 궁금해진다. *L'Esprit Créateur*에 실린 글에서 역사가(이자 상드의 *The Countess of Rudolstadt*의 번역가) Gretchen Van Slyke는 그 법이 여자를 "남자의 타자로, 난소와 자궁의 위험하고 거부할 수 없는 충동에 지배되는 무책임한 혀이자 쇠약한 정신이자 남자의 후견이 절대적으로 필요한 도덕적·정치적으로 열등한 존재"로 정의하려는 필요에서 나왔다고 말한다. 이것은 "프랑스혁명의 문제적 유산 가운데 하나다." p. 34.

22 *Histoire de ma vie*, Vol. 7, Paris: J. Hetzel et Cie, 1864, p. 255.

23 Jacques Leronde, *Revue des Deux Mondes*, 1 June 1832. Belinda Jack에서 재인용.

24 George Sand, *Indiana*, Paris: Calmann-Lévy, 1852, p. 1.

25 *Histoire de ma vie*, Vol. 1, p. 23.

26 이 사건이 『레 미제라블』에 나온 민중 봉기다. 상드와 위고뿐 아니라 발자크, 뒤마, 하이네도 1832년의 실패한 혁명에 대한 글을 썼다.

27 Eric Hazan, *La Barricade: histoire d'un objet révolutionnaire*, Paris: Editions Autrement, 2013, p. 89에서 인용. 한 목격자는 바리케이드

를 이렇게 묘사한다. "좁은 길 입구에 버스가 바퀴를 공중으로 들고 누워 있다. 오렌지 상자였던 듯한 나무 상자가 오른쪽과 왼쪽에 쌓여 있고 그 뒤에, 바퀴 가장자리와 빈틈 사이로 작은 불이 타며 푸른 연기가 닥을 계속 내뿜었다." (Gaetan Niépovié, *Etudes physiologiques sur les grans métropoles de l'Europe occidantale*, 1840, Benjamin, p. 141에서 재인용).

28 *Histoire de ma vie*, Vol. 7, pp. 259-64.

29 상드는 Louis Blanc, *The History of Ten Years, 1830-1840*를 인용했다.

베네치아 · 복종

1 Paul Auster, *Leviathan*, London: Faber, 1993, pp. 60-1.

2 이 사진은 브리지트 바르도가 1989년에 찍은 어떤 사진을 조롱한 것이다. 바르도는 "최근에 인간보다 동물을 위한 일을 더 우선시하여 희화화되는 지경이 되었다."

3 우리도 얼마 전에 내가 책 계약을 한 것을 축하하러 클로제리 데 릴라에 간 적이 있다. 샹파뉴 알 라 망트가 17유로였지만 특별한 날이니까 그래도 될 것도 같았다. 출판사에서 전처럼 돈을 많이 주지는 않지만. 내 왼쪽에는 조그만 오렌지색 루이뷔통 백을 든 체격이 좋은 금발 아가씨가 있었다. 오른쪽에 있는 남자는 기름진 긴 머리를 포니테일로 묶고 지쳐 보이는 요크셔테리어가 들어 있는 루이뷔통 캐리어를 들고 있었다. 나도 그것하고 비슷한 강아지 캐리어가 있긴 한데, 내 것은 애완용품점에서 40유로로 산 것이지만 남자 가방은 가죽 재질에 L자와 V자가 겹쳐 새겨 있어 강아지와 함께 부도 뽐낼 수 있는 것이었다. 집에 와서 가격이 얼마인지 검색해 보았는데 2800달러 정도 되었다. 루이뷔통 웹사이트에는 "여행에의 초대: 베네치아"라는 동영상이 있는데 모델이 열기구를 타고 산마르코 광장에 내려 데이비드 보위가 「아이드 래더 비 하이」를 하프시코드로 연주하는 가면무도회에 참석하는 내용이다.

4 Sophie Calle, 'Filatures parisiennes', *M'as-tu Vue*, ed. Christine Macel, Paris, Centre Pompidou: Xavier Barral, 2003, p. 66.

5 *Suite Vénitienne*를 프랑스어판, 영어판으로 읽어보았는데 이 날짜가 1980년 2월이라고 되어 있어 나도 그렇게 인용했지만, 이 일에 대한 다른 기록에는 소피 칼이 앙리 B.를 따라 베네치아에 온 해가 1979년이라고 되어 있고 그게 더 정확할 것 같다. 칼이 아무 사람을 자기 침대에서 자라고 초대하는 *The Sleepers*라는 프로젝트를 하기 전에 베네치아

에 갔었다고 분명하게 말했는데, 그 프로젝트를 한 때가 1979년 4월이
다. 소피 칼은 사진을 다시 찍으려고 베네치아에 또 갔는데 어쩌면 그
게 1980년이어서 프로젝트 결과물을 출간할 때 날짜를 바꾸었을지도
모르겠다.

6 Ibid., p. 8.
7 Sophie Calle, *Suite Vénitienne*, trans. Dany Barash and Danny
 Hatfield, Seattle: Bay Press, 1988, pp. 6-7.
8 Ibid., p. 20.
9 게다가 외국어를 배우기에 좋지 않은 방법이기도 하다.
10 *Suite Vénitienne*, p. 26.
11 Ibid., p. 30.
12 Ibid., p. 38.
13 Ibid.
14 그리고 이 프로젝트 다음 프로젝트 가운데 하나는 실제로 무대가 호텔
 이다. 앙리 B.를 따라다니는 동안 소피 칼은 그의 호텔 침대에서 자는
 꿈을 꾼다. 그리하여 1981년 「호텔(*The Hotel*)」이라는 프로젝트에서 칼
 은 앙리 B.가 묵었던 카사 데 스테파니 호텔에 객실 청소부로 취직하고,
 방마다 청소하면서 투숙객의 물건을 사진으로 찍고 분류해 그 사람이
 어떤 종류의 사람일지 추측했다.
15 *Suite Vénitienne*, p. 34.
16 얼마 전에 친구가 칼의 것일지도 모르는 트위터 계정을 나에게 알려주
 었다. 칼의 것일 수도 있고 아닐 수도 있지만 아무튼 그 계정을 운영하
 는 사람은 딱 한 번 포스팅을 했다. "소피 칼은 당신을 팔로우할(따라갈)
 준비가 되었습니다."
17 *Suite Vénitienne*, p. 10.
18 Ibid., p. 50.
19 질 매기드가 소피 칼을 인터뷰했다. *Tokion*, Fall 2008, pp. 46-53.

도쿄 · 안으로

1 우연이지만 파리에서 '리틀 도쿄'라는 불리는 지역이 루브르 근처 뤼 생
 탄(rue Sainte-Anne)에 있다. 아마도 안나 성녀(Sainte Anne)가 파리에 온
 일본인들의 수호성인인 듯싶다.
2 일종의 콜라주 시인데, 다다이스트 트리스탕 차라가 발명했다고는 할

수 없을 테지만 어쨌든 만드는 법을 이렇게 명문화해놓았다.

신문을 준비한다. 가위를 준비한다.

신문에서 만들고 싶은 시의 길이에 적합한 기사를 하나 고른다.

기사를 오려낸다.

기사의 단어를 전부 꼼꼼히 잘라서 봉지에 넣는다.

살살 흔들어 섞는다.

잘라진 단어를 하나씩 꺼낸다.

봉지에서 나온 순서를 양심적으로 따른다. 시가 당신을 닮게 된다.

이렇게 완성—속세 사람들은 알아보지 못할지라도 매력적 감수성을 드러내는 독창적 작품이 만들어졌다.

— 트리스탕 차라, 「다다이스트 시를 만드는 법」, 1920.

3 Roland Barthes, *Empire of Signs*, trans. Richard Howard, New York: Hill and Wang, 1982, p. 36.

4 아주 드물게 가와이가 스스로에게 맞설 때가 있다. 최근에 헬로 키티를 디자인한 디자이너 야마구치 요코의 사진을 본 적이 있는데, 머리카락을 기묘한 오렌지색으로 염색해 머리 양쪽 꼭대기에 공 모양으로 올려 묶고 얼굴에 주근깨를 찍고 뺨에 동그랗게 볼터치를 한 다음 점퍼스커트 같은 것을 입고 두 손가락으로 '가와이'한 손 모양을 만든 모습이다. 야마구치 요코에게서 귀여움은 그로테스크와 전복성으로 바뀐다.

5 가타카나는 히라가나를 더 각이 있게 쓴 것처럼 보인다. 히라가나는 간지로 표현하지 못하는 일본어 단어를 쓰는 데 쓰이고 가타카나는 외국어를 음차해서 적을 때 쓴다.

6 Virginia Woolf, notes for 'Professions for Women', *The Pargiters*, p. 164.

7 포뇨 포뇨 포뇨 아기 물고기 / 저 푸른 바다에서 찾아왔어요.

8 입맞춤 하는 소리의 일본어 의성어인 듯하다!

9 도시를 주제로 한 영화들은 단편이 많다. 단편이라는 형식이 도시의 리듬에 더 잘 맞기 때문일까. 놓친 인연. 지하철에서 있었던 일. 도시의 신화는 조각으로 이루어진다.

10 *M'as-tu vue*, p. 364.

11 Roland Barthes, *A Lover's Discourse* (1977), trans. Richard Howard, London: Vintage, 2002.

파리 · 저항

1 귀스타브 플로베르의 1869년 소설 『감정 교육』에서 프레데릭 모로는 애
인을 만나러 가는 길에 혁명을 맞닥뜨린다. 덕분에 (제 발로 뛰어든 것은
아니더라도) 현장 가운데 놓이는 것이 어떤 기분인지 독자들도 조금 느낄
수 있다. 머스킷총과 검을 든 남자들이 있다. 북이 둥둥 울린다. 사람들
이 「라 마르세예즈」를 부른다. 우안에서 전투가 벌어진다. 확고한 결의
를 품은 사람들이 사방으로 달려 나간다. "모두 기세가 등등했다. 거리
로 사람들이 쏟아져 나왔고 층층마다 작은 등을 켜놓아 대낮처럼 환했
다. 군인들은 지치고 우울한 모습으로 천천히 병영으로 돌아갔다. ……
아래쪽에서 사람들이 들끓고 있었다. 어둠 속에서 드문드문 총검이 번
쩍 빛났다. 엄청난 소음이 일어났다. 사람이 하도 많아서 앞으로 나아
가기도 힘들 지경이었다. 군중이 뤼 코마르텡으로 접어들 때 갑자기 뒤
쪽에서 거대한 실크 천을 반으로 쪼개는 것처럼 지익 하는 소리가 났
다. 불르바르 데 카퓌신느에서 일제 사격이 시작된 것이었다. '아! 부르
주아 몇을 처단하고 있군.' 프레데릭이 차분히 말했다." Trans. Robert
Baldick, Baltimore: Penguin Books, 1964, pp. 281, 282–3.

2 오귀스틴 브로에게 보내는 편지, 5 March 1848, *Correspondance*, Vol.
8, p. 319. 프랑수아 기조는 루이 필리프 아래에서 교육부 장관, 이어
수상 직을 맡았다. 라마르틴은 프랑스의 위대한 시인이자 정치가다. 이
무렵 상드는 후대에 지하철역, 거리, 대로에 이름이 붙을 정도로 저명한
남자들과 주로 어울렸다. Harlan에서 재인용.

3 *Correspondance*, 20 May 1848.

4 Walter Benjamin, *The Arcades Project*, ed. Rolf Tiedemann, trans.
Howard Eiland and Kevin McLaughlin, New York: Belknap Press,
2002, p. 243.

5 *Bulletins de la République* (Paris, 1848), pp. 23–4. Jack에서 재인용.

6 Tocqueville, *Souvenirs* (Paris, 1893), pp. 209–11. Jack에서 재인용.

7 *Théorie des Quatre Mouvements* (1808), *Oeuvres Complètes*, 1841–5, p.
43. Rowbotham에서 재인용.

8 *Sentimental Education*, p. 298.

9 Ibid., p. 292.

10 "나는 관습적 의미의 정치를 혐오해." 상드가 오르탕스 알라르에게 보
낸 편지다. "완고함, 배덕, 의심, 허위의 학교나 다름없어. …… 남자들끼
리 하는 데까지 해보라고 내버려두고 우리는 정치를 떠나자."

11 뱅센 감옥에 있는 아르망 바르베에게, 1848년 6월 10일 노앙에서, *Correspondance*, Vol. 8, p. 437.

12 Bertrand Tilier, 'De la balade à la manif ': La représentation picturale de la foule dans les rues de Paris après 1871', *Sociétés et représentations*, 17:1 (2004), 87-98.

13 플로베르에게 보내는 편지, 1867년 1월 15일, *Correspondance*, Vol. 20, p. 297.

14 장관은 이런 식으로 맞받았다고 한다. "글쎄, 자네 얼굴을 보니 그 문제에 대해서는 별로 걱정 안 해도 될 것 같네."

15 Antonio Quattrocchi and Tom Nairn, *The Beginning of the End*, Panther Books, 1968 (rpr. London: Verso, 1998), p. 8.

16 Ibid., p. 46.

17 Mavis Gallant, *Paris Notebooks: Essays & Reviews*, New York: Random House, 1988, p. 41.

18 Ibid.

19 그런데 젊은 여성들은 어디에 있나? 이 시기의 기록은 언제나 남성형이고 우리의 집단 상상 속의 그 시대도 남성형이다. 올리비에 아사야스 감독의 「5월 이후」(2012) , 필리프 가렐 감독의 「평범한 연인들」(2005)(여기에도 루이 가렐이 나온다.) 등등. 베르톨루치의 「몽상가들」(2003)에서는 에바 그린이 시네마테크의 철문에 스스로를 쇠사슬로 묶는다. 붉은 입술에 담배를 물고 가슴을 내민 매혹적인 모습이다. 그러나 이 영화는 확고히 마이클 피트라는 남성 인물의 시점에서 전개된다. 에바 그린은 유혹으로, 문젯거리로 존재할 뿐이다. 그때 여자들은 어땠을까? 어떤 행동을 하고 무슨 생각을 하고 무엇을 바랐을까? 메이비스 갤런트의 글을 제외하고 내가 찾을 수 있었던 여자의 글은 질 네빌의 *The Love Germ* 뿐이었다.

20 *Paris Notebooks*, p. 12.

21 Ibid., p. 293.

22 *Sentimental Education*, p. 300.

23 *Paris Notebooks*, p. 22.

24 Ibid., p. 42.

25 Walter Benjamin, *The Arcades Project*, p. 12.

26 Jane Marcus, 'Storming the Toolshed', *Art & Anger: Reading Like a Woman*, Columbus: Ohio State University, 1988, p. 183.

27 　이 글을 쓰는 지금, 추운 10월 아침부터 프랑스 고등학생 수천 명이 거리에 나와 이민자 학생 두 명을 프랑스에서 추방한 것에 항의하고 있다. 열다섯 살 레오나르다는 학교 버스에서 끌어내려져 가족과 함께 코소보로 보내졌고 열아홉 살 핫칙은 군복무를 하도록 아르메니아로 보내졌다. 어제 학생들이 파리 스무 개 학교를 점거하고 바리케이드를 설치하고 학교 출입을 통제했다. 학생들은 "교육에는 국경이 없다"라고 쓴 종이를 들고 "솔리다리테(연대)!"를 외치며 바스티유에서 나시옹까지 행진했다. 가이 포크스 가면을 쓴 학생들도 있었다.

28 　*Paris Notebooks*, p. 33.

29 　Philippe Bilger, 'Philippe Bilger: pourquoi je ne participe pas à «la marche républicaine»', *Le Figaro*, 11 January 2015. http://www. lefigaro.fr/vox/societe/2015/01/11/31003-20150111ARTFIG00045-philippe-bilger-pourquoi-je-ne-parcipe-pas-a-la-marche-republicaine.php

파리 · 동네

1 　「5시부터 7시까지의 클레오」라는 제목에는 퇴폐적인 암시가 담겨 있다. 일을 마친 다음부터 저녁 식사 전까지의 이 시간대가 밀회의 시간이라는 의미에서, 생크 아 세트(cinq à sept)라고 하면 정부와의 만남을 뜻한다. 5시부터 7시 사이는 살짝 빠져나가서 자기 자신만을 위한 어떤 일을 할 수 있는 하루의 한 조각이다. 호텔에서 불륜 상대를 만나 못된 짓을 하는 시간. 처음에는 이 영화 제목이 「소녀(*La Petite Fille*)」였는데, 클레오 역을 한 배우 코린 마르샹이 클레오에게서 다른 면을 보고 리안드 푸기나 클레오 드 메로드처럼 시대를 호령한 '대단한 매춘부' 쪽으로 연출하도록 바르다를 이끌었다. "'랑데부 갈랑(rendez-vous galants, 사랑의 밀회)'의 시간이 자연스레 떠올랐다."라고 바르다는 회상한다.(*Varda par Agnès*, Paris: Editions du Cahier du cinéma, 1994, p. 31)

2 　영화는 관객을 카페에 있는 사람들, 거리에 있는 사람들 등 클레오를 지켜보는 사람들과 공모자로 만든다. 클레오가 그들에게 인기 스타인 것처럼 우리에게는 클레오가 영화의 스타다. 클레오가 점쟁이가 있는 건물에서 나와 뤼 드 리볼리를 걸어갈 때 우리는 위에서 클레오를 지켜본다. 거리에는 행어에 걸어놓고 파는 옷이 많고(오늘날에도 마찬가지다.) 남자들이 클레오에게 접근해 옷을 팔려고 한다. 어떤 남자는 "그럼 같이

걸어갈까요?"라고 말한다.

3 'Introduction to a Critique of Urban Geography', in Ken Knabb, ed., *Situationist International Anthology*, Berkeley: Bureau of Public Secrets, 1981, p. 5.

4 *Species of Spaces*, ed. and trans. John Sturrock, London: Penguin, 2008, pp. 58-9.

5 만약 병원이 병을 낫게 해주지 못한다면, 14구는 영원히 잠들기에도 나쁘지 않은 곳이다. 나는 산보를 다니면서 뤼 다게르에서 아주 가까이 있는 몽파르나스 묘지의 아름다움을 알게 되었다. 이 묘지에는 장폴 사르트르, 시몬 드 보부아르(바로 옆 아브뉴 빅토르 슐셰르에서 살았다.), 장 보드리야르, 로베르 데스노스, 마르그리트 뒤라스, 에밀 뒤르켐, 레옹폴 파르그, 조리스카를 위스망스, 앙리 랑글루아, 피에르 루이, 기 드 모파상에 알베르 드레퓌스, 필리프 누아레, 에릭 로메르, 진 세버그, 루이 비에른, 수전 손택, 트리스탕 차라도 있다.(이곳을 보고 페르 라셰즈 묘지는 접어두어도 되겠다고 생각했다. 나는 죽었을 때 이곳에 살고 싶었다. 이곳에서 이 사람들과 함께.) 자크 드미도 여기 묻혀 있다. 바르다는 언젠가는 자기도 그렇게 될 것이라고, "우리 집에서 우리의 마지막 안식처까지 까마귀 날갯짓 열 번이면 갈 수 있다."고 한다.

6 클레오가 부르는 이 노래 「상 투아(Sans Toi)」는 바르다의 1985년 영화 「상 투아 니 루아(Sans toit ni loi)」의 제목을 소리로 예견한 셈이 되었다. 제목을 해석하면 "지붕도 법도 없이"지만 영어 제목은 「방랑자(Vagabond)」다. 바르다가 쓴 이 영화의 시놉시스: "지저분하고 성격 나쁜 소녀가 길고 강렬한 여행을 하고 시궁창에서 죽는다." (Gaby Wood, 'Agnès Varda interview: The whole world was sexist!' *Telegraph*, 22 May 2015).

7 도로테는 클레오의 미신도 조금 깨뜨려준다. 도로테가 계단에서 백을 떨어뜨려 내용물이 전부 쏟아지고 거울이 깨진다. 클레오는 불운이 찾아올 거라며 경악한다. 도로테는 이렇게 말한다. "그런 것 가지고 걱정하지 마. 거울 깨뜨리는 건 접시 깨뜨리는 것하고 똑같은 거야."

8 마돈나가 이 영화를 뉴욕 시내를 배경으로 다시 만들고 싶어 했다. 에이즈에 걸렸을까 봐 걱정하는 주인공과 이라크로 파병 나가는 군인을 등장시켜서. 바르다는 이렇게 말했다. "내가 마돈나한테 계단에서 내려오는 법을 가르쳐주는 상상을 해본다. 마돈나는 공연을 할 때마다 계단에서 걸어내려 오는데도! 정말 재미있을 것 같다." (*Varda par Agnès*, p. 60).

9 Jacques Derrida, *The Post Card: From Socrates to Freud and Beyond*, trans. Alan Bass, Chicago: University of Chicago Press, 1987, p. 23.

10 Roland Barthes, *Camera Lucida*, trans. Richard Howard, New York: Hill & Wang, 1981, p. 96.

11 '… je crois que le décor nous habite, nous dirige.' Jean Michaud, Raymond Bellour와 한 인터뷰에서, *Cinéma 61*, no. 60, October, pp. 4-20. Alison Smith, *Agnès Varda*, Manchester: Manchester University Press, 1998, p. 60에서 재인용.

12 Calvin Tompkins, *Duchamp: A Biography*, New York: Henry Holt, 1998, p. 247에서 재인용.

13 Phil Powrie, 'Heterotopic Spaces and Nomadic Gazes in Varda: From *Cléo de 5 à 7 to Les Glaneurs et la glaneuse*', *L'Esprit Créateur*, Vol. 51, No. 1 (2011), pp. 68-82, 69.

모든 곳 · 땅에서 보는 광경

1 Susan Sontag, *Regarding the Pain of Others*, New York: FSG, 2003, p. 22.

2 Caroline Moorehead, *Martha Gellhorn: A Life*, New York: Random House, 2011, p. 19.

3 캠벨 베켓에게 보낸 편지, 29 April 1934, Letters, p. 23.

4 스탠리 페넬에게 보낸 편지, 19 May 1931, Letters, p. 12.

5 Moorehead, p. 3에서 재인용.

6 빅토리아 글렌디닝에게 보낸 편지, 30 September 1987, *Letters*, p. 468.

7 Martha Gellhorn, *The Face of War*, London: Virago, 1986, p. 89.

8 Lorna Scott Fox , 'No Intention of Retreating', *London Review of Books*, 26:17, 2 September 2004, pp. 26-8.

9 *The Face of War*, p. xiii.

10 Betty Barnes에게 보낸 편지, 30 January 1937, *Letters*, p. 47.

11 *The Face of War*, pp. 20-1.

12 Ibid., p. 21.

13 'High Explosive for Everyone', *The Face of War*, p. 23.

14 *The Face of War*, pp. 35-6.

15 Ibid., p. 24.

16 Ibid., p. 25.

17 Ibid.

18 Ibid., pp. 26-7.

19 *Letters*, p. 74.

20 Ibid.

21 예를 들어 겔혼의 에세이 'Messing About in Boats'의 첫 줄은 이렇다. "1942년, 그 끔찍한 해 동안에 나는 햇빛 속에서 안전하고 안락하게 살았고 그렇다는 사실을 혐오했다." *Travels With Myself and Another*, n. p.

22 *Martha Gellhorn: A Life*, p. 125.

23 'The Besieged City', *The Faces of War*, p. 40.

24 Whelan, Richard, *Robert Capa: A Biography*, Lincoln: University of Nebraska Press, 1994, p. 275에서 재인용.

25 *The Faces of War*, p. 34.

26 Ibid., p. 33.

27 *Letters*, p. 158.

28 Ibid.

29 'Chronicling Poverty With Compassion and Rage', *New Yorker*, 17 January 2013.

30 'Justice at Night', *Spectator*, 20 August 1936, repr. *The View From the Ground*, New York: Atlantic Monthly Press, 1988, pp. 8, 9.

31 *Martha Gellhorn: A Life*, p. 112.

32 *The Faces of War*, p. 21. 겔혼은 자신은 여행자로서도 '영웅적'이라기보다 '아마추어'라고 했다. "누구나 프레야 스타크가 될 수는 없다." 1978년 여행기 모음집 *Travels With Myself and Another*의 서문에는 이렇게 썼다.

33 'Martha Without Ernest', *Times Literary Supplement*, 16 January 2013. 편집자 맥스 퍼킨스가 제목이 너무 섬뜩하다고 하자 겔혼도 자신감을 잃어서 『놀라움의 와인(*Wine of Astonishment*)』이라는 제목으로 출간하게 되었다. 그 후에 '귀환 불능 지점'이라는 용어가 일상어가 되었으나, 겔혼은 "그 말이 여전히 내가 처음 들었을 때와 같은 의미로 느껴진다. 전쟁에 나선 군인들에게 내리는 지침, 최종 선언이라는 뜻으로." 라고 했다. 1988년판에서 원래 제목으로 되돌렸다.

34 *Point of No Return*, Lincoln, NE: Bison Books, 1995, Afterword, p. 327.

35 Ibid., p. 330.

36 Ibid.

37 Ibid. p. 292.

38 *Martha Gellhorn: A Life*, p. 221.

39 Martha Gellhorn, *Liana* (1944), London: Picador, 1993, p. 91.

40 Ibid., p. 90.

41 Ibid., p. 22.

42 소설 전반부에서 리아나는 마르크에게서 달아났다가 다시 붙들려온다. 마르크는 또 다시 도망가면 그때는 돌아올 수 없을 것이라고 경고한다. Ibid., p. 101.

43 Ibid., p. 207.

44 Ibid., p. 238.

45 Ibid., p. 249.

46 Ibid., p. 252.

47 Ibid., p. 209.

48 *Letters*, p. 159.

49 Deborah Levy, *Things I Don't Want to Know*, London: Notting Hill Editions, 2013, p. 108.

뉴욕 · 귀환

1 Homi Bhabha, *The Location of Culture*, London: Routledge, 1994, pp. 7, 13.

에필로그 · 도시를 다시 쓰는 여성의 걷기

1 Laura T. Coffey, *The Today Show*, 18 August 2011. http://www.today.com/id/44182286/ns/today-today_news/t/subject-american-girl-italy-photo-speaks-out/#.VfplmdOqqko

이미지 출처

p.10 Marianne Breslauer, 'Paris 1937 (Défense d'Afficher)'
Image: Marianne Breslauer, ⓒ Walter & Konrad Feilchenfeldt /
Courtesy Fotostiftung Schweiz

p.57 뉴욕 롱아일랜드. 저자의 사진.

p.120 블룸즈버리 고든 스퀘어 46번지 벽의 파란색 동판. 저자의 사진.

p.249 저자의 노트의 한 면.

p.360 Robert Capa, 'Martha Gellhorn, April 1953' ⓒ Robert Capa
ⓒ International Center of Photography/Magnum Photos/
Europhotos

p.418 American Girl in Italy, 1951
Copyright 1952, 1980 Ruth Orkin

도시를 걷는 여자들

도시에서 거닐고 전복하고 창조한
여성 예술가들을 만나다

1판 1쇄 펴냄 2020년 7월 31일
1판 3쇄 펴냄 2022년 3월 21일

지은이 로런 엘킨
옮긴이 홍한별

편집 최예원 조은 조준태
미술 김낙훈 한나은 이민지
전자책 이미화
마케팅 정대용 허진호 김채훈 홍수현 이지원 이지혜 이호정
홍보 이시윤 박그림
저작권 남유선 김다정 송지영
제작 임지헌 김한수 임수아 권혁진
관리 박경희 김도희 김지현

펴낸이 박상준
펴낸곳 반비

출판등록 1997. 3. 24.(제16-1444호)
(06027) 서울시 강남구 도산대로1길 62 강남출판문화센터
대표전화 515-2000 팩시밀리 515-2007
편집부 517-4263 팩시밀리 514-2329

한국어판 ⓒ (주)사이언스북스, 2020. Printed in Seoul, Korea.
ISBN 979-11-90403-86-3 (03600)

반비는 민음사출판그룹의 인문·교양 브랜드입니다.

만든 사람들
책임편집 최예원
디자인 박연미